중세의
침묵을 깬
여성들

중세의 침묵을 깬 여성들

힐데가르트, 안젤라, 카타리나의 비전과 미술

2022년 1월 12일 초판 1쇄 인쇄
2022년 1월 25일 초판 1쇄 발행

지은이 이은기
펴낸이 윤철호·고하영
책임편집 이소영
편집 최세정·엄귀영·김혜림
표지·본문 디자인 김진운
마케팅 최민규

펴낸곳 ㈜사회평론아카데미
등록번호 2013-000247(2013년 8월 23일)
전화 02-326-1545
팩스 02-326-1626
주소 03993 서울특별시 마포구 월드컵북로6길 56
이메일 academy@sapyoung.com
홈페이지 www.sapyoung.com

ISBN 979-11-6707-042-5 93650

* 이 책은 2017년 정부(교육부)의 재원으로 한국연구재단의 지원을 받아 수행된 연구입니다
 (NRF-2017S1A6A4A01020664).

중세의
침묵을 깬
여성들

힐데가르트,
안젤라, 카타리나의
비전과 미술

———

이은기 지음

사회평론아카데미

들어가는 글

나는 오랫동안 중세 종교미술을 연구해왔다. 8년 전『욕망하는 중세』(사회평론)를 출간하고 홀가분한 마음으로 있던 어느 날 문득 궁금해졌다. 마리아, 막달라 마리아 등 성경에 등장하는 여성 그림은 많이 보았는데, 중세 유럽에서 실제로 살았던 여성은 어떻게 그려졌을까. 이탈리아 시에나에서 본 카타리나Caterina da Siena(1347-1380) 모습이 제일 먼저 떠올랐다. 제단화뿐만 아니라 시청의 벽에도 그려진 카타리나는 시에나를 넘어 이탈리아를 대표하는 성녀이다. 그녀의 모습은 흰 캡을 쓰고, 기운 없이 고개를 숙이고 있거나,4-5 그리스도와 결혼을 하는 신비한 그림으로 그려져 있다. 전기를 찾아 읽어보니 그녀의 일생은 기적으로 가득한 초자연적인 일화의 연속이었다. 말년의 극단적인 금식으로 33세에 세상을 떠났다. 어떻게 이렇게 비현실적일 수 있을까 의아했다. 그녀는『대화Dialogue』라는 책을 쓰고 400여 통의 편지도 남겼다. 편지를 읽고

깜짝 놀랐다. 아비뇽에 있는 교황에게 로마로 돌아오라고 쓴 편지는 마치 전장에서 병사들의 사기를 진작하는 장군의 연설 같았다. 로마 교황청의 부패한 사제들에게 쓴 편지에서는 "너희는 도적질을 일삼는 날강도에 불과하다"고 비난한다. 글의 속도가 어찌나 빠른지 마치 속사포를 쏘는 듯했다. 제단화나 열전에 묘사된 공적인 카타리나는 힘없고 약한, 그러나 동시에 신비한 여성인 데 반해 편지 속의 실제 카타리나는 장군 같았다. 공적인 여성 이미지와 실제 여성의 목소리는 왜 이렇게 다를까. 여성에게 금지사항이 많았던 중세 시대에 지성이나 감성이 뛰어난 여성은 어떻게 견뎌냈을까. 자신을 표현한 예는 얼마나 될까. 이 책은 이 물음에서 시작되었다.

찾아보니 중세 여성에 관한 사료가 꽤 있었다. 희귀 필사본이라 고문서 도서관에 소장되어 있고, 학자들의 연구도 계속되고 있었다. 아직 개설서에서 다루어지지 않아 많이 알려지지 않았을 뿐이다. 여성이 자신의 비전을 필사본에 그린 그림이 있어 놀라웠다. 시각적인 표현력도 강하고 훌륭하여 눈이 번쩍 뜨였다. 12세기 수녀원장이었던 빙엔의 힐데가르트Hildegard von Bingen(1098-1179)의 필사본 『쉬비아스Scivias』다. 폴리뇨의 안젤라Angela da Folig-no(1248-1309)에 대한 기록도 놀라웠다. 그녀는 그리스도에게 꼭 껴안아달라고, 입 맞춰달라고 외친다. 종교적인 갈구이지만, 금욕적

인 중세 수녀의 표현이 너무 에로틱하여 혼란스러웠다. 이런 기록이 어떻게 쓰이고 남아 있는지 궁금해졌다. 물론 그녀의 이런 행위가 그림으로 그려지지는 않았다. 그러나 당시의 종교미술이나 미사극을 대할 때 발현된 행위로서, 미술을 단순한 감상의 대상으로 대한 것이 아니라 미술과 일체가 되어 적극적인 감상을 했음을 실감할 수 있다. 미술품으로 가장 많이 기록된 중세 여성은 시에나의 카타리나이다. 제단화나 벽화로 그려지고, 그녀를 따르는 수녀원의 필사본에도 그려졌다. 공적인 이미지와 성녀의 실제를 비교해 볼 수 있는 대표적인 중세 여성이다.

그런데 이들이 자신을 표현하는 방법에 공통점이 있다. 자기표현이라 하지 않고 하느님이 주신 비전vision이라고 말한다. 연구하는 과정에서 비전을 경험한 사람을 신비가mystic라고 부른다는 사실도 알게 되었다. 유럽 중세 문화사의 인명록에 자신의 이름을 남긴 남녀를 분류해보니 남자가 98%를 차지하고, 여자는 2% 정도밖에 되지 않았다. 그중 절반이 신비가 성녀였으니 아이러니하다. 여성의 표현이 오히려 금욕의 단단한 성곽 안에서 구현되었으니 말이다. 이는 곧 여성이 자기 능력을 발휘하기 위하여는 수녀원을 통한 길 이외에는 거의 없었고, 하느님이 주시는 비전 이외에 다른 표현 방법이 없었음을 의미한다.

중세의 침묵을 깬 여성들

비전

비전, 신비가 등의 낯선 단어를 자주 언급해야 하니 그 개념부터 분명히 하고 이야기를 전개하자. '비전'은 현재 '미래의 전망'이라는 뜻으로 많이 사용하지만, 원래 뜻은 '시력'이다. 역사적인 변천을 겪으면서 마음으로 보는 '환상' 또는 '상상', 특히 종교적인 '환영' 또는 '환각'을 의미한다. 더 나아가 '예지력', '선견지명'을 뜻하기도 한다.[1] 심리학 사전은 좀 더 자세하게 설명해준다. "1. 빛의 반사에 의해 빛을 감지하고 사물을 인지하는 능력", 즉 '시력' 이외에 "2. 다른 사람에게는 보이지 않는 종교적인 형상이나 사물, 사건을 인지하는 영적인 또는 종교적인 경험", "3. 시각적 망상", "4. 바깥 세계에 존재하지 않는 어떤 것을 내적으로 그려낸 마음의 그림"이라는 의미를 지니고 있다.[2] 이 책에서의 비전은 2번에 해당하며 신비가들이 다른 사람에게는 보이지 않는, 자기에게만 보이는 어떤 형상을 보는 종교적 체험을 뜻한다.

'비전'이 이러한 뜻을 갖게 된 것은 중세 종교사에 기원을 두고 있다. 중세 종교에서는 이를 '그리스도와의 만남'이라고 신비화했지만, 현대 심리학에서는 통합된 인지라고 해석한다. 실제로 '예지력', '선견지명'인 비전도 있다. 한국어로는 '환영' 또는 '환각'이라 번역하는 경우가 많은데, 이 경우 '헛것' 또는 '망상'이라고 잘못

전달될 수 있을 듯하다. 왜곡을 피하기 위해 이 책에서는 원어 그대로 '비전'이라고 사용하고자 한다.

여성 신비가

비전을 체험한 이들을 신비가라고 부른다. 현대 종교사에서는 신비주의mysticism라 일컫지만, 중세엔 신비주의라는 단어가 없었고 신비가mystic라는 명칭만 있었다. 중세 신비가는 하느님과 일치를 이룬 사람으로 칭송되었으나, 현대에는 신비주의에 대해 논란이 끊이지 않는다. "비합리적이며 반이성주의다. … 초자연주의다. … 이단이다. … 비밀주의다"와 같이 오해를 받아왔다.[3] 그러나 이는 '신비'라는 단어와 신비가들이 겪은 종교사적인 부침에서 오는 편견이다. 중세 신비가들에게 중요했던 종교 경험은 합리적인 논리 이상의 것, 즉 정서적이고 신체적인 체험까지 통합하고자 했던 현존persence의 방식이었다. 물론 논리적인 신학을 배제한 것이 아니라 통합하고자 한 것이다. 이들이 자주 사용한 "말로 형언할 수 없는"이라는 묘사에서 짐작할 수 있듯이, 정서적이고 신체적인 체험은 논리적인 말로 충분히 표현할 수 없었다. 신비라는 단어로 지칭한 이유이기도 하다.

신비주의에 대한 올바른 이해를 위해 오래 연구해온 종교학자

성해영은 신비주의란 "인간이 궁극적 실재와 합일되는 체험을 할 수 있으며, 의식을 변화시키는 수행을 통해 체험을 의도적으로 추구하고, 체험을 통해 얻어진 통찰에 기초해 궁극적 실재와 우주, 그리고 인간의 통합적 관계를 설명하는 사상으로 구성된 종교 전통"이라고 정의한다.[4] 설명이 더 어렵게 느껴지는 이유는 그 개념이 어렵기 때문이기도 하다. 그래도 간단히 풀어보자면 '궁극적 실재와 일치하는 체험'일 것이다.

현대 종교학자들은 그리스도교와 타 종교에서의 유사한 경지를 비교 분석하여 이들에게 공통점이 있음을 발견한다. 즉, 일원론의 그리스도교에서는 '그리스도와의 일치' 또는 '신비'로 지칭하는 경지와 타 종교, 예를 들면 불교의 명상에서 '공空' 또는 '불성佛性의 체득'이라 지칭하는 경지에 공통점이 있음을 밝혀내었다. 그리고 이러한 의식의 상태를 의학적인 변성의식상태變成意識狀態, altered state of consciousness 개념과 연결한다. 현대 심리학은 더 나아가 이 의식의 상태는 "종교 명상뿐만 아니라 아름다운 자연경관이나 사물(을 볼 때,) … 심상화, 예술 작품의 감상, 창조 활동" 등에서도 작동한다고 적용한다.[5] 일종의 몰아沒我의 경지이며 그리스도교, 불교, 예술 등 영역에 따라 서로 다른 용어로 불린다고 할 수 있다.

"들어가는 글"에서의 짧은 설명으로 다 이해할 수 없지만, 본론

에서 다루는 빙엔의 힐데가르트나 폴리뇨의 안젤라가 경험하는 비전은 이에 매우 적합한 예를 보여주고 있다. 중세엔 '그리스도와 일치'하는 신비함이라 일컬었지만, 초자연적인 종교의 외피를 걷어내고 현대 예술의 관점에서 보면 몰아의 상태에서 심상을 마주하는 체험이라 할 수 있을 것이다.

중세 초기 신비주의는 남성들 사이에서 발달했고, 중후반에도 클레르보의 베르나르도Bernard de Clairvaux(1090-1153) 등 유명한 신학자가 신비주의자에 속한다. 그러나 중세 말의 특별한 현상 중 하나는 여성 신비가의 숫자가 급증하였다는 사실이다. 후일 성녀가 된 이탈리아, 프랑스, 독일어권의 수녀들뿐만 아니라, 북프랑스에서 플랑드르 저지대, 독일 북부 지방에서 활동하던 자유롭고 진보적인 사상을 지닌 베긴beguine 중에도 유명한 여성 신비가가 많았다. 마그데부르크의 메흐틸트Mechthild von Magdeburg(1207?-1282?)가 대표적이다.

신비가 여성들의 비전 기록들을 보면 이들은 가부장적인 위계를 지닌 가톨릭 사회에서 여성으로서의 성찰과 자각을 지니고 있었음을 알 수 있다. 그러나 그들은 자신들의 생각을 그대로 말할 수는 없었다. 생각은 자유롭지만 몸은 안전해야 하는 경계에 놓여 있었다. 마르그리트 포레Marguerite Porete(?-1310)는 교회 미사제도

에 따르지 않아도 된다고 주장하여서 결국 이단심판을 받았다. 빙엔의 힐데가르트는 자신의 비전 기록을 고위 성직자인 클레르보의 베르나르도에게 보여주고, 그의 중개로 교황의 허락을 받음으로써 자신의 비전 발언을 안전하게 했다. 안젤라의 고해사제 A형제Friar A(?-1300?)는 그녀를 보호하기 위해 그녀의 비전을 글로 썼다. 그러나 자신의 이름을 밝히지 않고 A형제라고만 쓰고 안젤라의 이름도 딱 한 번 썼을 뿐 대부분은 '신심 깊은 그녀'라고 쓰고 있다.

상황이 이러하니 여성들의 비전을 온전히 이해하기는 불가능하다. 맥락 속에서 비전이 함축하고 있는 내용을 짐작만 할 뿐이다. 이를 통해 이전 미술사에서 다루어지지 않은 뛰어난 여성들의 표현을 만날 수 있다. 신비가들은 이러한 대가를 치르면서 자신의 목소리를 내었다. 많은 여성 신비가의 비전 기록이 있으나 아쉽게도 대부분 문헌 기록이다.

이 책에서는 그들의 비전이 미술과 관계 있는 성녀를 선택함으로써 미술을 통해 그들의 비전을 바라보고자 한다. 자신의 비전을 그림으로 남긴 빙엔의 힐데가르트, 종교미술 앞에서 비전을 일으키는 폴리뇨의 안젤라, 비전 경험이 제단화에 그려진 시에나의 카타리나를 택한 이유이다.

남의 눈에 보이지 않는 비전과 남의 눈에도 보이는 미술

비전과 미술은 둘 다 형상이라는 공통점을 지니고 있다. 그러나 비전은 자기 마음속에서만 보일 뿐 남의 눈에는 보이지 않는 형상인 반면, 미술은 구체적인 물질이어서 남의 눈에도 보이는 형상이다. 자기에게만 보이는 비전을 타인에게 전달하고자 함은 눈에 보이는 물질만이 실재함을 증거하기 때문일 것이다.[6] 무어라 말로 표현할 수 없는 신비한 비전, 이 강렬한 마음의 형상을 그림으로 그려서 남긴 창작품이 다수 남아 있다. 비전은 눈에 보이는 구체적인 종교미술을 매개로 발현되기도 한다. 그리고 교회에서 보아온 제단화의 형상이 자신의 비전으로 전개되기도 한다. 중세 당시 가장 중요한 공공장소인 교회에 걸린 제단화는 이를 모델로 살아가라고 제시 또는 강요하는 이데올로기의 전시라 할 수 있다. 이를 보고 꿈을 키우며 내면화함으로써 자신의 비전으로 발전하는 양상이다. 이렇게 남의 눈에는 보이지 않는, 자기에게만 보이는 비전을 미술로 남기고, 종교미술을 보고 영향받는 순환 속에서 시각문화의 생산, 수용, 유포의 현상을 알 수 있다.

여성이 그린, 또는 여성을 그린 형상

그런데 성녀의 비전과 미술을 연구하는 데는 난관이 있다. 모든

내용이 종교 테두리 안에서, 하느님의 이름으로 행해졌기 때문이다. 종교의 외피를 거두어내고 읽어낼 수 있을까. 앞의 비전과 신비가 설명에서 말한 바와 같이 이들은 자신의 생각을 직접, 그대로 말할 수 없었다. 비전 속에 간접적으로 또는 상징적으로 비추었다. 상황이 이러하니 여성들의 비전을 온전히 이해하기는 거의 불가능하다. 오히려 이미지, 글, 상황 사이에서 일치하지 않는 어긋남을 보게 된다. 아마도 이 어긋남 사이에서 맥락을 읽고 비전이 함축하고 있는 내용을 짐작할 수 있을 듯하다.

이를 읽어내려면 내가 주력하던 미술사뿐만 아니라 종교사, 여성학, 정신분석 등 여러 분야의 학문적 접근이 필요했다. 현대 학계에서는 서로 다른 분야이지만 원래는 여성의 한 몸을 형성하고 있던 다양한 요소들이었으니 함께 어우러져야 함이 당연할 것이다. 중세 수녀인 여성이 그린, 또는 여성을 그린 형상엔 당시 여성들을 형성한 중세의 종교 상황, 젠더의식, 존재감이 담겨 있기 때문이다.

다행히 서구 학계에서는 타 분야 연구가 이미 많이 진행되어서 참고할 성과물이 풍부했다. 그럼에도 불구하고 아쉬운 점도 컸다. 그동안의 연구는 종교사를 비롯하여 미술사, 문학사, 여성사, 정신분석학 등 각 영역의 연구자들이 각자의 방법으로 연구한 결과여서 통합적인 이해를 얻기가 어려웠다. 미술사에서는 성녀의 제단

화를 화가의 작품으로 바라보면서 양식과 도상, 전후 영향 관계를 밝히는 데 주력할 뿐 성녀의 비전에 대해서는 관심이 없었다.[7] 종교사에서는 성녀의 신비주의 주제에 연구를 집중할 뿐 비전의 본체인 형상에 대해서는 소홀했다.[8] 중세 문학사가들의 연구가 가장 실감 났다. 그러나 이 또한 글 위주의 내용이어서 시각적 형상에 대한 해석이 부족했다.[9] 당연히 페미니즘에서의 관심도 뜨거웠으나 편향된 주장에 치우쳐 있었다.[10] 정신분석학의 연구도 있어 반갑고 흥미 있었으나 아쉽게도 비전의 형상인 미술은 언급하지 않았다.[11]

이 책에서는 원래 비전 안에 함께 녹아 있던 이들 여러 영역의 고리를 연결함으로써 형상으로 발현된 비전을 통합적으로 이해하고자 한다. 미술사에서 시작하지만, 종교미술을 하나의 예술 작품으로 보거나 종교 일화의 설명으로 감상하는 것이 아니라 이를 통해 성녀들의 비전 체험과 발언, 성녀 이미지에 투영된 여성상 등의 문제를 좀 더 구체적이면서 다각적으로 접근하고자 한다.

이 책은 중세의 세 성녀를 중심으로 다루었지만, 이들을 종교인으로 조명하지는 않았다. 오히려 종교 이외에 다른 길이 없었던 시대에 어떻게 그 안에서 자신의 창의성, 지성, 공명심을 발휘하였는지, 비전이라는 시각적 발언을 통해 그들의 속마음과 삶을 들여다보았다. 이 작은 연구가 중세를 견뎌낸 지성적이고, 감성적이고, 자

각이 뛰어난 여성들을 이해하는 데 도움이 되기를 바란다.

이 책의 전개

이 관심을 풀어나가기 위해서 다음과 같이 전개하고자 한다. 1장에서는 우선 중세 사회에서 여성의 여건을 이해하기 위해 수녀원과 여성의 지적 탐구에 대하여 알아보았다. 이후 본격적으로 성녀들의 비전과 그림을 자세히 들여다보고 이를 그들의 생애와 함께 연결하여 해석하였다. 2장에서는 비전 그림을 통해 여성으로서 발언을 한 빙엔의 힐데가르트, 3장에서는 그녀의 비전을 통해 당시의 종교미술 수용을 짐작할 수 있는 폴리뇨의 안젤라, 4장에서는 비전 내용이 제단화에 그려진 시에나의 카타리나에 대하여 자세히 살펴보았다. 세 성녀의 비전, 그림, 생애를 다룬 2, 3, 4장은 비전의 성격을 논하는 중반 이후의 논제를 펼쳐나가는 데 근본적인 이해를 제공할 것이다.

그런데 이 성녀들의 비전과 전기는 모두 성녀 자신이 아니라 그들의 고해사제에 의해 쓰였다. 빙엔의 힐데가르트에게 비전을 필사본으로 쓰자고 북돋아준 디지보덴베르크의 폴마르Volmar of Disibodenberg(?-1173), 폴리뇨의 안젤라의 광적인 행위를 보호하고자 한 A형제, 시에나의 카타리나를 성녀로 시성諡聖하기 위해 그녀의 열전

을 쓴 카푸아의 라이몬도Raimondo da Capua(1330?-1399) 등이 바로 그들이다. 여자는 글을 모르는 문맹이어야 하기 때문에 사제들이 쓴 것이다. 현대 가톨릭에서 교회 박사로 칭송하는 이 성녀들을 대신하여 사제가 글을 써주었다는 상황이 모순되지만, 주관을 지닌 여성에 대한 비난을 피하기 위한 길이라는 점에서 협업이라고도 할 수 있다. 중세의 젠더 문제를 알 수 있는 이 내용을 5장에서 다루었다.

6장에서는 이들이 수행한 고행과 금식 등 몸에 대한 논의를 다루고자 한다. 고행과 금식은 수행의 일환이었으며 성녀들이 극한을 통과하는 과정이라 할 수 있다. 그러나 한편 여성의 자기 발언이 금지되었던 시대에 결과적으로는 자기와 주변을 통제할 수 있는 영웅적 수단이기도 하였다. 고행을 통해 얻는 비전은 앞에서 언급한 바와 같이 궁극적 실재와 일치하는 경지이다. 그리고 그 절정엔 '그리스도와의 신비한 결혼' 비전이 있다. 7장에서는 이 주제를 그린 작품의 시각적 영향 관계, 작품의 장소에 따른 표현의 변화 등 풍부한 시각적 예들을 볼 수 있을 것이다. 그리고 8장에서는 이 신비한 결혼 비전이 동반하는 엑스터시 상태를 살펴보고 이에 대한 사회적 반응과 해석의 시대적 변천을 알아보았다. 중세 당시엔 최고의 경지였으나 히스테리로 폄하한 19세기, 그리고 인간이 이룰 수 있는 가장 높은 경지로 재해석한 20세기 정신분석학 등 다양

한 해석들을 만날 수 있다.

이 책이 나오기까지

끝으로 이 연구를 수행하는 데 도움이 된 많은 학자와 기관, 지인에게 감사드린다. 우선 저술출판을 지원해준 한국연구재단과 연구 생활을 가능하게 해준 목원대학에 감사드린다. 중세에 실존한 여성의 감성을 궁금해하고 있을 때 폴리뇨의 안젤라를 소개해준 나의 오랜 지도교수 키아라 프루고니Chiara Frugoni, 답사를 함께해준 친구 프란체스카 바케타Francesca Bacchetta에게 고마움을 표한다. 문헌 연구에서는 미국 학계와 시스템에 큰 도움을 받았다. 비전과 미술이라는 주제가 과연 연구 가능한 주제인가 망설이고 있을 때 하버드 대학 미술사학과의 제프리 F. 햄버거Jeffrey F. Hamburger 교수와 대화를 나눌 수 있었던 것은 중요한 계기였다. 그를 통해 연구 주제에 확신을 갖게 되었다. 신비가 성녀의 종교 체험을 인문학적으로 객관화하는 것이 불경한 건 아닐까 의구심에 싸여 있던 중 종교사의 방대한 문헌을 지닌 하버드 대학 종교학과Harvard Divinity School 도서관을 이용할 수 있었던 것도 큰 행운이었다. 그곳 교수진의 진보적인 종교 이론을 대하면서 그들의 주장에 비하면 내가 하고 싶은 말은 모깃소리만도 못한 혼자의 속삭임처럼 느껴졌다. 또한 프

린스턴 대학 미술사학과의 도서관 이용이나 체류 기간 중 숙소를 제공해준 친구 하나 칸Hana Kahn의 너그러움에도 힘입은 바 크다.

가톨릭, 개신교, 불교 등 종교의 담을 허물고, 진보적인 종교담론을 펼치고 있는 격월간지 『공동선』의 편집진에게도 감사드린다. 2019년 1/2월호부터 2020년 7/8월호까지 10회 연재의 기회를 얻은 덕분에 한 주제씩 호흡을 가다듬으며 연구할 수 있었다.

이 연구의 초고를 읽어준 친구들에게도 고마움을 전한다. 제자이자 동료인 권행가는 가장 충실하고 도움되는 꼼꼼한 리뷰를 보내주었다. 가톨릭 용어를 정확히 선택해준 신학박사 강영옥, 독실한 신자 입장에서 읽어준 안미경, 언제나 함께하는 기회를 제공한 김득란, 친구들에게 고맙다. 참, 이 글을 읽어준 손녀 장유정도 빼놓을 수 없다. 이 글이 어려우면 어쩌나 걱정하던 중 유정이가 보내준 톡 "할머니, 너무 재밌어요!"는 내게 큰 힘이 되었다.

이 기회에 중세, 신비주의, 여성, 여성과 정신분석 등에 대한 연구를 해온 국내의 학자들에게도 감사드린다. 중세 유럽 여성을 연구한 차용구 교수, 신비주의를 연구해온 성해영 교수, 신비주의 여성의 문제를 억압과 저항으로 해석한 이충범 교수, 중세 성녀들을 꾸준히 소개해온 가톨릭 연구자들, 그리고 페미니즘과 정신분석을 연구하고 있는 여성문화이론연구소의 정신분석 세미나팀, 이들은

모두 나의 이 연구에 디딤돌이 되어주었다. 필자가 이 연구를 하면서 가장 크게 절감한 점은 이 주제가 큰 반향이 없는 주제라는 사실이었다. 대중에게 생소한 내용이기도 하거니와 무신론적인 현대와 너무 다른 상황의 이야기이기 때문일 것이다. 그러나 종교의 외피를 문화사적으로 이해하고 들여다보면 여성의 목소리가 들리는 뜨거운 주제이다. 어려운 여건 속에서 이 분야의 연구를 꾸준히 지속해온 학자들에게 힘찬 응원을 보낸다.

끝으로 미술사 중에서도 대중의 관심에서 먼 중세 미술사 책을 출판해준 (주)사회평론아카데미 윤철호 사장, 고하영 대표, 이 책이 아름답게 나오도록 최선을 다해준 편집부에도 감사드린다. 마지막으로 이 연구에 오랜 기간 열중했음에도 불구하고 미술사 이외에 종교사, 여성사, 정신분석 관점으로 접근한 내용에서는 여전히 미숙하고 부족함을 느낀다. 독자들에게 너그러운 이해를 부탁드린다. 여성에게 금지가 많았던 중세 시대, 이 시대 여성의 목소리를 듣는 데 조금이라도 도움이 되기 바라는 마음 간절하다.

2022년 1월

코로나19 상황 속에서

이은기

차례

1

중세 수녀원과 여성의 자기 목소리

여성의 침묵과 수녀원의 역할

영화 〈82년생 김지영〉(2019)에서 지영은 출산과 육아, 경력단절, 시댁의 며느리 역할을 겪으며 정신적인 병에 걸린다. 친정어머니로 빙의해 시어머니에게 명절에 "딸 좀 보내달라"고 따지고, 외할머니가 되어 친정어머니에게 "너 하고 싶은 것 하라"고 용기를 북돋는다. 하고 싶은 말을 하지 못하고 참고 살다가 그만 자기도 모르는 새 다른 사람의 입을 빌려 자기 말을 하는 병에 걸린 것이다. 영화 말미에 지영은 자기를 맘충이라 비난하는 이들에게 "내 입장을 알고 있냐?"며 할 말을 하고, 글을 쓰면서 병을 극복해나간다.[1]

2019년에 나온 디즈니 영화 〈알라딘〉에서 자스민 공주는 왕위를 남자에게 양보하지 않고 스스로 왕이 된다. 남자가 왕위를 이어받는 전통적인 내용을 뒤집은 것이다. 그때 주제가 〈난 침묵하고 있지 않을 거야Speechless〉라는 노래를 부른다. "돌에 새겨진 모든 규칙들, 말 한마디 한마디, 오랜 세기 동안 그렇게 강력하게 '네 자

1. 중세 수녀원과 여성의 자기 목소리

리에 있어!' … 하지만 이제 그런 이야기는 끝났어. … 넌 날 침묵하게 할 수 없어. 난 알아. 내가 절대 침묵하지 않을 거라는 걸.” 대중영화에나 나오는 노래라고 흘려보낼 가사가 아니다.[2] 여성사를 잘 아는 사람들이 기획하고 작사했을 것이다.

1990년대 초에 영어로 출판된 『서양 여성사A history women in the west』는 총 5권으로, 그중 중세에 해당하는 2권의 제목이 '중세의 침묵Silences of the Middle Ages'이다.[3] 우연이 아니다. 여성의 침묵은 1000년, 아니 그 이상 지속되었다. 침묵의 역사는 길고도 깊다.

페미니즘 관점의 학술 논문 저술과 미술 작품 활동은 20세기 말에 이미 한차례 광풍이 일었다. 『82년생 김지영』이나 〈알라딘〉의 성공은 이 논의가 대중의 담론으로 확산되었다는 데 의미가 있다. 린다 노클린Linda Nochlin(1931-2017)이 제기한 “왜 위대한 여성 미술가는 없는가?”(1971년)라는 질문으로부터 50년,[4] 시몬 드 보부아르Simone de Beauvoir(1908-1986)의 『제2의 성Le Deuxième Sexe』(1949)으로부터 72년,[5] 버지니아 울프Virginia Woolf(1882-1941)의 『자기만의 방A Room of One Own』(1929)[6]으로부터 92년이 걸린 결실이다. 여자가 대통령, 수상, 의사, 법관이 되고 노벨상도 받을 수 있는 시대, 비록 유리천장이 있어도 법적으론 남녀 평등한 이 시대에 이러한 차별을 느낄진대, 법적인 권한도 없던 중세의 여성은 어떻게 자기

목소리를 내었을까.

움베르토 에코Umberto Eco(1932-2016)가 기획하여 2010년에 출판된『중세Il Medioevo』전 4권은 중세사 총서로서 가장 최근의 업적이라 할 수 있다. 그중 3권은 1200년부터 1400년경까지 다루고 있어 필자가 연구 대상으로 하고 있는 중세 말과 일치한다.[7] 1100쪽에 이르는 이 방대한 책 3권에는 인명 색인이 580명에 달하며, 그중 아리스토텔레스 등 중세 인물이 아닌 26명을 제외하면 이 책은 554명의 중세 인물을 다루고 있다. 그런데 그중 여자는 14명밖에 되지 않으니 2.5%에 불과하다. 중세 시대에 유럽에서 살아간 여성과 남성의 비율은 반반이었겠으나, 100명의 인물 중 이름을 남긴 남성은 97.5명이고 여성은 2.5명밖에 되지 않는다는 뜻이다. 14명의 여성 중 2명은 소설과 수필을 남긴 문인이고, 5명은 왕족, 정치가의 부인이었으며 그중 2명이 여왕에 올랐다.[8] 그리고 나머지 7명이 수녀였으니 자기 목소리를 낸 여성 중 절반이 수녀원에서 뜻을 키운 셈이다.

20세기 초의 여성 소설가 버지니아 울프는 여자가 글을 쓰기 위해서는 "돈과 자신만의 방을 가져야 한다"고 주장했다.[9] 중세 여성이 자기만의 방을 갖고 글을 배울 수 있는 곳은 수녀원이 거의 유일했다. 중세, 특히 12-13세기 북유럽의 경우, 수녀원에 들어가

1. 중세 수녀원과 여성의 자기 목소리

기 위해 지참금이 필요했으니 수녀원은 돈을 가진 여성이 자기만의 방을 가질 수 있는 필요충분조건을 갖춘 곳이었다.[10]

사도 바울은 "여자들은 교회 안에서 잠자코 있어야 합니다. 그들에게는 말하는 것이 허락되어 있지 않습니다. 율법에서도 말하듯이 여자들은 순종해야 합니다. 배우고 싶은 것이 있으면 집에서 남편에게 물어보십시오. 여자가 교회에서 말하는 것은 부끄러운 일입니다"(고린도전서 14: 34-35)라고 명하였다. 1세기 당대의 여성관을 반영하는 '말씀'일 것이다. 이후 가톨릭은 여성의 설교나 교육을 금하였다. 그러나 수녀원은 예외였다. 물론 수녀원에선 더 많은 금지의 규율을 지켜야 했지만 그 대가로 공부할 수 있었고 수녀원장이 되면 가르치고 설교도 하였다.

여성과 책

성녀 우밀타Umiltà(1226-1310)의 일생을 나타낸 다폭 제단화는 수녀원에서 여성이 책을 가까이 하고 있는 모습을 생생히 보여준다. 〈성녀 우밀타 제단화〉[1-1]의 한 부분인 〈설교하는 우밀타〉[1-2]를 보면 우밀타는 설교대 위에서 책을 펴놓고 수녀들에게 강론하고

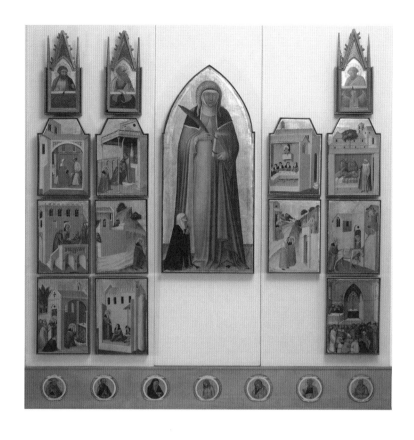

1-1 피에트로 로렌체티, 〈성녀 우밀타 제단화〉, 1335-1340년경, 나무 패널에 템페라, 257×168cm, 현재 전체 틀은 소실되고, 각 패널은 피렌체의 우피치 미술관과 베를린의 국립미술관Staatliche Museen, 국립회화관Gemäldegalerie에 나뉘어 소장되어 있다. 도 1-1은 우피치 미술관 소장 부분만 배치한 모습이다.

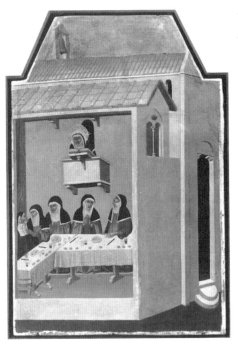

1-2 피에트로 로렌체티, 〈설교하는 우밀타〉, 도 1-1의 부분.

1-3 피에트로 로렌체티, 〈가르치고 있는 우밀타〉, 도 1-1의 부분.

있으며 아래 테이블에 둘러 앉아 있는 수녀들은 강론을 듣고 있다. 수녀원장 우밀타를 바라보거나 두 손 모아 경건한 기도를 드리며, 열렬히 토론하기도 한다. 또 다른 패널 〈가르치고 있는 우밀타〉[1-3]를 보면 우밀타가 가르치고 두 제자 수녀들이 이를 받아 적거나 질문을 하기도 한다. 여자들에게 글을 가르치지 않았던 중세 시대엔 수녀원에서만 볼 수 있는 광경이었을 것이다. 성녀 우밀타는 이탈리아 파엔차Faenza의 귀족 가문 출신으로, 결혼하여 두 자녀를 낳았으나 모두 유아기에 죽었다. 남편 또한 죽음에 이를 정도의 심한 병을 앓다가 나은 후 수도자가 되자 자신도 수녀가 되었다. 이후 피렌체에서 동쪽으로 약 40km 떨어진 발룸브로사Vallumbrosa에 수녀원을 건립하고 후일 수녀원장이 되었다. 자신의 재산이 있었으므로 수녀원을 건립할 수 있었고, 그곳의 수녀원장이 되었으므로 가르침과 설교를 할 수 있었다. 만약 결혼생활이 지속되었다면 바울이 명하는 대로 "잠자코 있어야" 했을 것이다.

성경이나 다른 모든 책을 손으로 썼던 시대, 수도원은 출판사이기도 했다. 수녀원에서도 필사 작업을 했다. 12세기에 수녀원에서 필사를 하던 구다Guda 수녀는 글 속에 자기의 모습을 그려 넣었다.[1-4] 복음서의 한 페이지, 대문자 D 안에서 구다는 왼손으로 넝쿨을 잡고 오른 손바닥을 앞으로 펼쳐 보이고 있다.[11] 오늘날 선서하

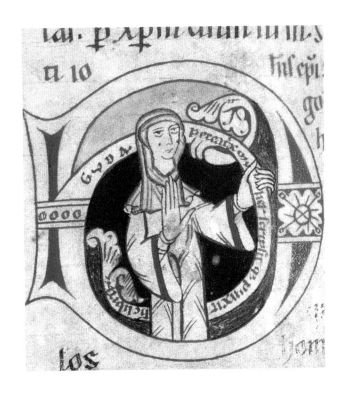

1-4 구다, 〈D 자에 그려 넣은 자화상〉, 12세기 후반, 『구다 호밀리아르Guda-Homiliar』 중 f. 110v 부분, 프랑크푸르트 국립대학도서관.

는 듯한 손 모양이며, 손이 얼굴보다 더 커서 자신을 증명하는 듯한 당당한 모습이다. 그러나 당당한 자세에도 불구하고 앞을 응시하는 표정은 그리 만족스럽지 않으며 양 볼을 붉은 점으로 장식한 모습이 특히 인상적이다. 그리고 왼손으로 잡은 넝쿨에 자기의 이름을 적어놓았다. "죄지은 여자 구다가 이 책을 쓰고 그리다Guda, peccatrix mulier, scripsit et pinxit hunc librum". 물론 여기서 '죄지은', '죄인'은 중세의 관용어로 실제로 죄를 지었다는 뜻은 아니다. 구다 수녀는 아마 오랜 기간 필사를 해온 자신의 모습과 이름을 어딘가에 남기고 싶었을 것이다. 그녀의 심정에 깊이 공감하게 된다. 이렇게 자신의 마음을 담은 그녀의 모습은 자기 이름을 밝힌 최초의 여성 자화상이 되었다.[12]

드문 일이지만 수녀가 아닌 여자도 필사 일을 하는 예가 있었다. 지금의 독일 아우크스부르크Augsburg 지역 베네딕트 수녀원의 필사본을 쓰고 그린 클라리치아Claricia의 경우이다.[1-5] 페이지의 첫 글자 Q의 꼬리에 그려진 그녀의 모습은 한결 우아하다. 넓은 소매에 긴 드레스를 입고 금발인 듯한 긴 머리를 허리까지 늘어뜨린 클라리치아, 물론 작업복은 아니며 중세 귀족 여성의 우아한 외출복 차림이다. 매듭무늬가 가득한 Q 자의 몸통 원형을 마치 우주를 이고 있는 듯이 두 손으로 받치고 있지만 그녀의 몸은 마치 그네에

1. 중세 수녀원과 여성의 자기 목소리

1-5 클라리치아, 〈Q 자에 그려 넣은 자화상〉, 일명 『클라리치아 시편』, 12세기 말-13세기 중엽, 양피지에 잉크 필사본, 22.8×15cm, 볼티모어, 월터스 미술관.

서 천천히 흔들리는 듯 경쾌하다. 그리고 머리 양쪽 양 어깨 위에 자기 이름을 써넣었다. 그녀에 대한 다른 기록이 없어 그녀에 대해 더 자세히 알 수 없으니 한없이 아쉽다. 그러나 자신이 글씨를 쓰고 그린 구약성경 시편에 자화상을 넣은 것만으로도 자신의 흔적을 남기고자 했던 그녀의 존재감이 충분히 느껴진다. 이 책의 필체가 조금씩 다른 것으로 보아 서너 명의 필경사가 참여했다고 추측되는데 클라리치아만이 자신의 이름과 초상을 남겼다.[13]

클라리치아처럼 수녀가 아니면서 필사를 한 여성들은 필경사의 부인이거나 딸인 경우가 많았다. 13-14세기 볼로냐, 파리, 쾰른 등 대학이 들어선 도시에서 도서의 수요가 높아지자 필경사들은 부인 또는 딸에게도 글과 기술을 전수하여 필사본을 생산했다. 말하자면 가족 출판 사업인 셈이다. 아쉽게도 그들이 작업한 필사본을 확인할 수는 없지만 부인 이름의 필사 계약서나, 본인 명의의 집 매매 계약서들이 있는 것으로 보아 여성 필경사들이 독립적인 명성과 경제권을 지니고 있었음을 짐작할 수 있다.[14]『데카메론 Decameron』으로 유명한 조반니 보카치오Giovanni Boccaccio(1313-1375)는『유명한 여성들에 대하여De Mulieribus Claris』라는 책도 썼다. 고대부터 역사적인 여성 106명에 대하여 기록한 책으로 14-15세기에 유럽의 여러 언어로 번역되어 읽혔다. 그중 프랑스어 번역의 필

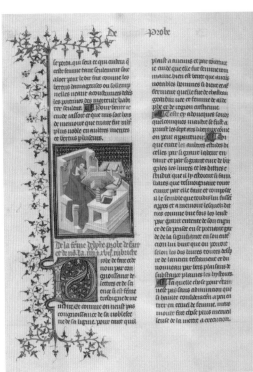

1-6 작가 미상, 〈시인 프로바〉, 1403년경, 보카치오의『유명한 여성들에 대하여』, 필사본 삽화, 프랑스 국립도서관, BNF, Fr. 598, folio 143v.

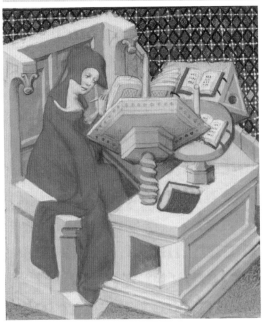

시인 프로바(부분).

1-7 작가 미상, 〈화가 타미리스〉, 15세기, 보카치오의 『유명한 여성들에 대하여』, 필사본 삽화, 프랑스 국립도서관, BNF, Fr. 12420, folio 86r.

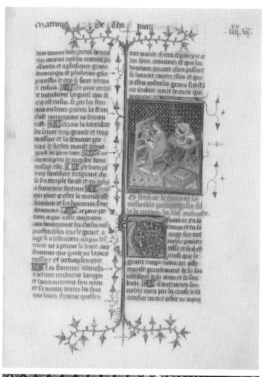

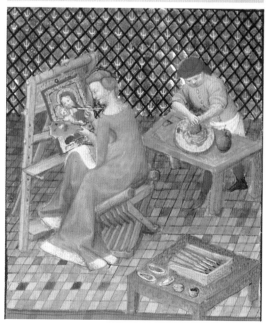

화가 타미리스(부분).

사본 삽화에서 글을 쓰고 있는 여성의 모습을 볼 수 있으니 특히 반갑다.[1-6][15] 한 여성이 글 쓰는 데 필요한 가구가 모두 구비된 방에서 일에 열중하고 있다. 책상뿐만 아니라 독서대 여러 개에 책 여러 권이 펼쳐져 있는 모습은 실제인 듯 현장감이 있다. 현대의 번역자, 저술가 또는 학자 들은 여러 대의 컴퓨터 모니터를 설치해놓고 작업하지만 불과 20여 년 전까지도 원서, 참고서적, 사전 등을 펼쳐 놓았던 책상을 연상하게 한다. 이 삽화는 4세기의 여성 시인 프로바Faltonia Betitia Proba(306/315?-353/366?) 부분이지만 책이 제작된 15세기 초의 환경과 의상을 보여준다. 목뒤를 덮은 헤어드레스와 긴 원피스는 중세 말에 유행한 의상이다. 중상층의 지위와 부를 짐작하게 하지만 물론 작업 중의 의상은 아닐 것이다.

또 다른 필사본은 여성 화가의 모습도 전해준다.[1-7][16] 아름다운 여성이 성모자상을 그리고 있고 그 옆 테이블에서는 남자 조수가 물감을 준비하고 있다. 『유명한 여성들에 대하여』의 또 다른 필사본 삽화이다. 이 삽화는 그리스의 여성 화가 타미리스Thamyris(B.C. 5세기) 부분이지만 그림에서 고대 맥락을 찾아볼 수는 없다. 화가가 성모자상을 그리고 있는 등, 제작 시기인 15세기 초를 반영하고 있음은 물론이다. 중요한 건 이 그림을 통해 중세 말에 여성 화가가 있었음을 짐작할 수 있다는 점이다. 앞에서 여성 필경사나 화가의

예를 보았지만 이는 극히 예외적인 경우였다. 여자들이 일상의 삶에서 글을 접하고 전문적인 일을 할 수 있는 기회는 거의 없었다. 이러한 일은 수녀원에서나 가능하였다.

"결혼과 일상의 욕망을 포기하고 기도와 명상을 선택한다면 수녀원 담장 안이야말로 여성에게 가장 이상적인 곳이었다. 남자들의 유혹으로부터 안전하며, 책을 읽고, 노래하고, 자기 능력을 발휘할 수 있는 곳이었다."[17] 『헨리 6세의 시편Psalter of Henry VI』 필사본에서 그 아름다운 장면을 볼 수 있다. 수녀들이 성가대석에서 노래하고 있다. 글과 악보를 읽으며 화음에 맞춰 성가를 부르는 장면이다.[1-8] [18] 정교하게 장식된 독립된 성가대석에 앉아, 다양한 표지의 성가집을 손에 들고, 그레고리오 성가로 천상의 세계를 경험하는 순간이다. 그러나 이 아름다운 장면의 일원이 되기 위하여는 정말 많은 것을 포기해야 했다. 정결을 지켜야 함은 물론, 평생 머리를 가리고, 말을 삼가야 했다.

바티칸 미술관에 전시되어 있는 특이한 형태의 패널화 〈최후의 심판〉은 로마의 캄포 마르치오Campo Marzio 지역에 있는 베네딕트 수녀원에서 주문하였다.[1-9] 윗부분은 둥글고 아래는 사각형인 특이한 형태이며 크기도 큰 편이라 어떤 공간에서 어떤 용도로 쓰였는지 알 수 없지만 수녀원에 있었음은 확실하다. 최후의 심판을 나타

1. 중세 수녀원과 여성의 자기 목소리

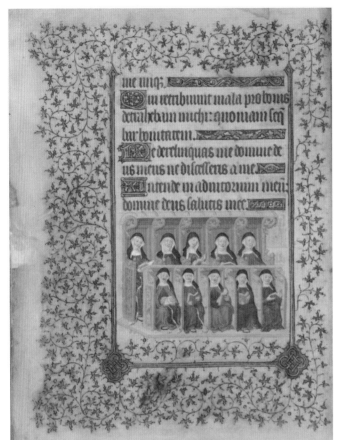

1-8 작가 미상,
〈성가대석의 수녀들〉,
1405-1430년경, 『헨리
6세의 시편』, 필사본
삽화, 205×150mm,
British Library, Cotton
MS Domitian A XVII,
f. 74v.

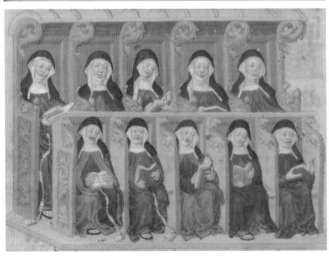

삽화의 아랫부분.

내는 위 원형 부분은 당대 다른 심판 도상들과 비슷한 데 반해 제일 아래 사각 부분의 그림에는 주문자의 구체적인 의도를 짐작할 수 있는 특별함이 있다. 천당을 나타낸 왼쪽엔 마리아와 성녀들이 있으며 그 아래 천상의 예루살렘 성벽을 배경으로 두 수녀가 마리아에게 봉헌하며 서 있다. 아래에 써 있는 글을 통해 이들은 수녀원장 코스탄티아Costantia Abatissa와 베네딕타 안칠라Beneticta Ancilla 수녀임을 알 수 있다.

사각형 부분의 오른쪽은 지옥이다. 오른쪽 두 천사가 곡괭이로 머리를 내리누르는 어둠 속의 두 남자는 위증자와 살인자이다. 그 아래의 무리는 뱀을 사이에 두고 둘로 나뉘어 있는데, 왼쪽 여자들은 벌거벗고 있는 것으로 보아 창녀를 나타낸 듯하다. 오른쪽의 여자들은 그리 흉한 모습은 아닌데 지옥에 있다. 그중 하얀 옷을 입은 왼쪽 여자는 손을 입가에 대고 있고, 오른쪽의 짙은 색 옷을 입은 여자는 자기 머리카락을 만지며 고통스러운 표정을 짓고 있다. 이들의 양 옆엔 이들이 누구인지를 가리키는 글이 있으나 완전하게 남아 있지는 않다. 역사 해석에 이미지를 많이 사용하는 중세학자 키아라 프루고니는 이를 'loquacious mulier'와 'intonsa velata', 즉 "말이 많은 여자"와 "머리를 깎지 않고 베일을 쓰지 않은 여자"라고 해석하였다.[19] 이는 바울의 고린도전서 내용을 상기시킨다.

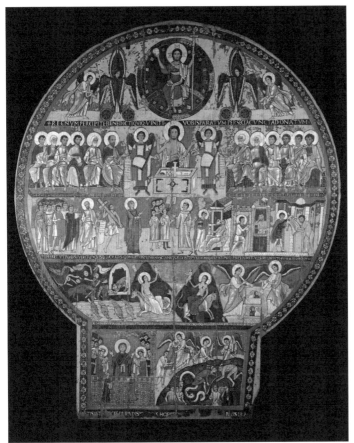

1-9 니콜라스와 요하네스, 〈최후의 심판〉, 12세기 후반, 나무 패널에 템페라, 288×243cm, 바티칸 미술관, Cat. 40526.

아래 사각 부분.

"여자들은 교회 안에서 잠자코 있어야 합니다. 그들에게는 말하는 것이 허락되어 있지 않습니다."(고린도전서 14:34) "어떠한 남자든지 머리에 무엇을 쓰고 기도하거나 예언하면 자기의 머리를 부끄럽게 하는 것입니다. 그러나 어떠한 여자든지 머리를 가리지 않고 기도하거나 예언하면 자기의 머리를 부끄럽게 하는 것입니다. 그러한 여자는 머리가 깎인 여자와 똑같습니다. 여자가 머리를 가리지 않으려면 아예 머리를 밀어버리십시오. 머리를 밀거나 깎는 것이 여자에게 부끄러운 일이라면 머리를 가리십시오."(고린도전서 11:4-6) 도 1-9의 아래 오른쪽 지옥에서 손을 입에 대고 있는 흰옷의 여자는 말 많은 여자요, 머리카락을 만지고 있는 여자는 베일을 쓰지 않은 여자임을 알 수 있다. 아무리 이러한 행위가 금지되어 있다 해도 지옥으로 보내다니. 아마도 이 패널이 수녀원을 위해 제작되었고, 보는 이들이 주로 수녀들이었기 때문일 것이다. 침묵의 기도를 해야 하는 수녀원에서 이를 방해하는 분별없는 말과 규칙의 위반을 경계하는 시각적 경고라 할 수 있을 것이다. 그러나 금하고 있는 것을 뒤집어 보면, '말 많음'과 '긴 머리'는 '자기표현'과 '치장'이 아닐까. 이 글을 쓰면서 자기표현을 분명히 하며 매력을 발산하는 이효리가 중세에 태어났다면 이 대접을 받지 않았을까 하는 생각에 혼자 웃음이 났다.

1. 중세 수녀원과 여성의 자기 목소리

잠시, 앞의 그림들을 다시 보자. 가르치고 있는 우밀타,[1-1][1-2][1-3] 필사를 한 구다[1-4]와 클라리치아,[1-5] 성가대석에서 성가를 부르고 있는 수녀들,[1-8] 이들은 모두 보통의 중세 여성이 누릴 수 없는 특별한 삶을 산 여성들이다. 그럼에도 불구하고 그들의 지식활동은 성경을 읽거나 옮겨 쓰거나 악보에 따라 노래하는 것이다. 즉 자기의 말이 아니고 주어진 성경을 옮기고 있는 중이다. 과연 중세에 자기가 하고 싶은, 자기 의견이 담긴 글을 쓰거나 자신을 표현한 여성이 있을까. 썼다면 무슨 내용을 어떠한 방식으로 썼을까.

세 여성 신비가의 비전 이야기

이러한 여건에서도 자기를 표현한 여성들이 있으니 감탄한다. 이 책의 주인공인 성녀 빙엔의 힐데가르트, 폴리뇨의 안젤라, 시에나의 카타리나를 포함한 중세 성녀들이다. 그런데 이들을 설명하는 글엔 대부분 신비가라는 말이 따라다닌다. 이들은 비전을 보거나 엑스터시 상태에서 자신을 표현하였다. 하느님으로부터 받은 계시라고 강조하였지만 그 안에 자기 목소리가 담겨 있다. 그들의 비전과 엑스터시를 살펴보기 전에 그들이 평생을 살았던 수녀

회의 사회 여건에 대해 우선 알아보기로 하자. 12세기에서 15세기에 이르는 동안 수녀원은 많은 변화를 겪었다. 당연히 중세 말 사회와 종교, 수도원에 따른 변화이다. 6세기에 세워진 베네딕트 수도회Order of Saint Benedict(529년 창설)는 로마제국이 멸망하고 지금의 유럽 구조가 형성되어가는 과정에서 그리스도교를 지켜온 큰 공로자이다. 그러나 수도회의 규모가 커지자 세속화되고 정치화되었다. 이를 쇄신하고자 시토 수도회Ordo Cisterciensis(1098년 창설)가 설립되면서 비교적 독립적인 수도회로 운영되었으나 일반 대중과의 사이엔 여전히 큰 벽이 있었다. 12-13세기엔 십자군전쟁의 영향으로 무역과 도시가 발달했고, 대중의식도 현실적으로 변했다. 카타리Cathari, 발도파Waldenses, 베긴 등 소위 이단들이 속출했다. 물론 당시 가톨릭에서는 이단으로 단정했으나 그들 편에서 보면 권위적이고 세속적인 가톨릭을 혁신하고자 하는 움직임이었다. 이들을 설득하고자 설교하는 도미니크 수도회Dominican Order, Ordine dei Frati Predicatori(1215년 창설)가 결성되었다. 이들은 금으로 수놓은 신부 옷을 입고서는 성경 말씀을 설득할 수 없음을 알고는 단순한 수도복을 입기 시작했다. 가난을 실천하고자 설립된 프란체스코 수도회Franciscan Order, Ordine dei frati Minori(1209년 창설) 또한 넝마에 가까운 수도복을 입었다. 이들은 모두 탁발을 하며 대중 속에서 지역 언어

로 설교하고 가난을 실천했다. 프란체스코 수도회와 도미니크 수도회는 개혁적인 성격을 지녔으면서 동시에 교황에게 정식 인가를 받은 수도회로, 급속히 확산되어 14세기 이후 가장 영향력 있는 종교단체가 되었다.

이에 따라 수녀원의 성격도 크게 변화하였다. 중세 초기 베네딕트 수녀원은 기도하고 일하는 수행처였다. 규모가 커지면서 공부하고, 필사하고, 노래하고, 약초를 재배하는 공간이 되었다. 베네딕트 수도회에 속한 빙엔의 힐데가르트가 한 일들이다. 이 시기 수도원과 수녀원은 사회의 축소판이기도 했다. 수녀원에 들어가기 위해서는 지참금이 필요했다. 지참금과 출신 배경에 따라 공부하는 수녀, 일하는 수녀 등 하는 일도 대충 구분되었다. 힐데가르트와 그녀가 있던 수녀원의 원장 유타Jutta, 힐데가르트의 제자이며 그녀가 수녀원을 독립시키고자 할 때 터를 제공한 리하르디스 폰 스타테Richardis von Stade 모두 귀족 출신이다. 수녀원에 입회하고자 하는 여성들이 증가하자 힐데가르트는 귀족이 아닌 여성이 들어오는 걸 반대하기도 했다. 그녀는 중세 여성 중 가장 독보적이고, 창의적인 여성이었음에도 시대의 한계를 그대로 지니고 있었다.

반면 13-15세기, 이탈리아의 프란체스코 수도회와 도미니크 수도회 소속의 여성 종교인은 12세기 독일어권 지역보다 좀 더 자

중세의 침묵을 깬 여성들

유로운 사회 분위기 속에 있었다. 도시 중심의 사회로 변화하면서 영주와 같은 봉건귀족보다는 도시 상공인이 더 큰 힘을 지니고 있었기 때문이다. 수도회 자체도 수직적인 계급보다 수평적인 구조로 운영되었다. 폴리뇨의 안젤라가 속했던 프란체스코 제3수도회 Terz'Ordine Francescano나 시에나의 카타리나가 속했던 망토회mantel-late는 수녀원에 들어가지 않고 집에서 살 수 있는 재속 수녀회였다. 엄격한 의미에서의 수녀는 아니었던 셈이다. 그들 스스로 참회기도와 고행을 했지만 수녀원 제도 속에 있지는 않았다. 그들이 이룬 공동체는 글을 배우는 교육장을 넘어 고아원, 병원 등을 운영하는 사회구제 사업장이기도 했다.

이러한 활동과 참회수행을 통한 믿음의 핵심은 하느님과의 만남이었다. 이 만남은 '그리스도와의 일치'를 이룬 순간을 뜻하며 이를 경험한 사람을 신비가라 불렀다. 이 일치는 이성적인 논리의 방법이 아니라 시각적인 비전이나 몸의 떨림, 엑스터시 상태로 경험하는 것이 특징이다. 신비가는 이집트나 초기 그리스도교부터 있었으나 중세 말엔 여성 신비가들이 특히 주도적이었다.[20] 그리스도교 신비주의 연구에서 기념비적인 업적을 남긴 버나드 맥긴 Bernard McGinn은 이를 '새로운 신비주의'라 이름하였다.[21] 중세 말 여성 신비가들의 명상은 집중력이 강했으며 그 결과로 얻어진 심

상의 이미지를 시각적인 언어로 나타내는 풍부한 창의성을 지니고 있었다.[22] 베긴에 속하는 안트베르펜의 하데비흐Hadewijch of An- twerp나 마르그리트 포레, 프란체스코 수도회에 속한 폴리뇨의 안젤라 등이 대표적이다. 12세기부터 15세기 사이의 성녀는 130여 명에 이르며 그중 50%가 신비가에 속하니 중세 말 신비가 성녀는 60-70여 명에 달한다.[23] 이 책에서는 그중 미술과 연관된 신비가 들을 선택하였다. 즉 심상의 이미지인 비전을 그림으로 그린 빙엔의 힐데가르트, '하느님과의 만남'이 대부분 종교미술품 앞에서 일어난 폴리뇨의 안젤라, 성녀의 제단화에 그녀가 경험한 비전 이야기가 그려진 시에나의 카타리나 등이다.

2

빙엔의 힐데가르트

비전 그림의 여성성과 자연관

빙엔의 힐데가르트 생애

여성에게 바깥출입은 물론 글을 배우는 것도 금지되어 있던 시대에 힐데가르트는 3권의 신학서와 2권의 약초 치료서를 저술하고 77편의 오페레타를 작곡했다. 그녀에 대한 연구는 20세기 중반까지도 거의 이루어지지 않다가 20세기 말부터 연구가 가속화되었다. 이른바 뉴에이지 물결을 탄 인기인 점도 있으나 연구할수록 놀라운 삶과 업적을 발견하기 때문이다. 자연과의 공존을 지향한 생태론, 음악을 통한 통합적인 종교의례, 그리고 여성주의 관점에서 특히 주목받고 있다. 아마존amazon.com에서 빙엔의 힐데가르트를 검색하면 그녀의 약초 연구에 근거한 자연요법 상품들, 그녀가 작곡한 곡을 연주하는 고악기 연주 CD들이 큰 인기를 끌고 있음을 알 수 있다.[1] 그녀가 작곡한 오페레타 〈덕성들의 질서Ordo Virtutum〉는 유럽에서 자주 공연되고, 유튜브에서도 높은 조회 수를 기록하고 있다. 또한 그녀의 생애는 '비전: 빙엔의 힐데가르트 생애Vision: Aus

dem Leben der Hildegard von Bingen'라는 제목으로 영화화되었으며, 한국에서도 '위대한 계시'라는 제목으로 상영되었다.[2] 여러 방면에서 발휘된 그녀의 독창성은 아무리 강조해도 지나치지 않을 정도이다.

힐데가르트는 미술사에서도 매우 중요한 존재이다. 자신이 경험한 비전을 글과 그림으로 남긴 저서는 여러 면에서 실로 큰 가치를 지닌다. 대부분의 작품이 익명인 중세 미술에서 한 개인의 이름으로 제작되었다는 점, 가장 가부장적인 가톨릭교회 사회에서 제작된 여성 미술이라는 점, 그리고 무엇보다 매우 독창적인 미술품이라는 점에서 귀중한 중세 미술품이다.

힐데가르트는 현재의 독일 중서부 라인강 유역, 빙엔 지역에서 태어나고 활동하였다. 마인츠Mainz에서 서쪽으로 약 30km 떨어진 소도시이며 당시엔 신성로마제국에 속한 지역이다. 1098년, 부유한 귀족 가문에서 막내이자 열 번째 아이로 태어났다. 어려서부터 병약했던 힐데가르트는 여덟 살에 부모에 의해 디지보덴베르크Disibodenberg에 있는 베네딕트 수도원에 맡겨졌다.[3] 그곳에서 수녀원장 유타의 보호와 가르침으로 성장했으며 1136년 유타가 죽은 후 수녀원장이 되었다.[2-1] 힐데가르트가 서른여덟 살 때이다. 당시 수녀원은 남자 수도원의 한 부분으로 소속되었는데, 수녀원 독립의 필요성을 절감한 힐데가르트는 1150년 루페르츠베르크Ruperts-

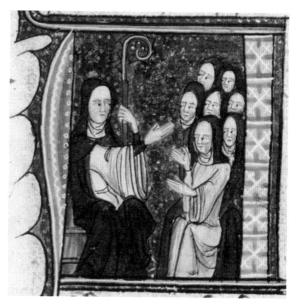

2-1 작가 미상, 〈수녀원장 힐데가르트와 제자들〉, 12세기 추정.

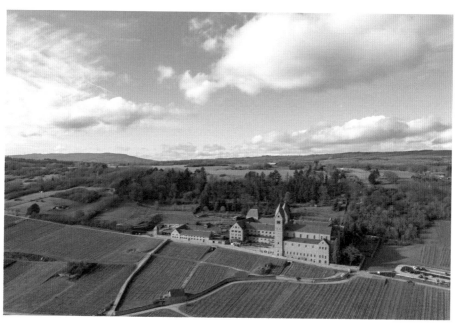

2-2 아이빙엔 수녀원의 현재 모습. 뤼데스하임에 있는 베네딕트 수도회 소속 수녀원이며 힐데가르트가 1165년에 세운 두 번째 수녀원이다.

berg에 최초의 독립 수녀원을 세우게 된다.[4] 물론 주교와 추기경의 허락을 받아야 했고, 재원을 마련해야 했으니 그녀의 추진력과 노력을 짐작할 만하다.[5] 그리고 1165년엔 아이빙엔Eibingen에 두 번째 수녀원을 세웠다.[2-2] 힐데가르트는 60세가 넘어 네 차례에 걸친 설교 여행을 하였으며 생존 시에도 이미 유명하였다. 중세의 가장 뛰어난 여성인 힐데가르트가 이후 많이 알려지지 않은 이유는 아마도 독일 중북부가 프로테스탄트로 변화된 지역이기 때문일 것이다. 50여 년 가톨릭 신자인 친구에게 힐데가르트에 대한 이야기를 해주니 그런 이름은 처음 들어본다고 한다. 어느 신부님께 힐데가르트에 대해 연구하고 있다고 말씀드렸을 때도 그렇게 이름도 생소한 수녀에 대해 무슨 이야기를 하냐며 놀라신다. 힐데가르트는 20세기까지 복녀Beata에 머물렀으며 2012년 10월 7일 교황 베네딕토 16세Benedetto XVI(1927-)에 의해 성녀에 준하는 '교회의 박사 Doctor of Church'로 시복되었다.[6]

힐데가르트의 비전과 『쉬비아스』

힐데가르트는 다섯 살 때부터 비전을 보았다고 스스로 밝힌다.

중세의 침묵을 깬 여성들

비전은 심상의 이미지이며 무의식에서 발현된 통합된 직관이라 할 수 있다. 그러나 일종의 헛것을 보는 현상이라고 비난받을 수도 있었다. 힐데가르트는 자신이 비전을 보는 능력을 수녀원장 유타와 고해사제 폴마르에게만 알리고 비밀을 유지했다.[5-1] 그러나 수많은 비전을 간직하기만 하는 것이 억압으로 작용하여 몸이 아픈 결과를 가져오자 고위 성직자인 클레르보의 베르나르도에게 확인받기에 이른다. 그리고 베르나르도는 이를 교황 에우게니우스 3세 Eugenius III(1080?-1153)에게 알려 1147년 11월부터 1148년 2월까지 트리어Trier에서 열린 주교회의에서 비전을 공식적으로 인정받았다. 힐데가르트 스스로 예언적인 비전이라 칭했으나, 자칫 비난받을 수 있는 상황이기에 자신을 안전하게 한 과정이다.

힐데가르트가 자신의 비전을 글과 그림으로 기록한 책은 3권에 이른다. 『쉬비아스Scivias』(1142-1151), 『삶의 가치에 대한 책Liber Vitae Meritorum』(1158-1163), 『하느님이 이루신 일들에 대한 책Liber Divinorum Operum』(1163/1164-1172/1174) 등이다. 힐데가르트는 이 모든 글이 공부해서 쓴 것이 아니고 신비한 비전을 받아 옮겨 적었다고 말한다. 그리고 비전의 이미지를 그림으로 그렸으니 미술사에서 더욱 소중하다. 그는 『쉬비아스』 서문에서 다음과 같이 말한다.

내 인생의 마흔세 번째 해에 나는 하늘의 환상을 보았다. … 그로부터 하늘의 음성이 울려 나왔다. 그 음성이 나에게 말했다. '… 네가 보고 들은 것을 말하고 적어라! 그러나 너는 말하는 데 수줍고, 표현하는 데 어눌하며, 쓰기를 배우지 못하였으니, 이를 인간의 입으로 말하지 말고 … 하늘 높은 곳에서 하느님의 경이로움을 네가 보고 들은 대로 말하고 써라! … 밝고 따뜻한 불길이 나(힐데가르트)의 뇌를 통과하고 가슴을 달아오르게 하더니 … 나는 갑자기 시편과 복음서 그리고 구약과 신약의 다른 부분 성경의 뜻을 알게 되었다.[7]

그러나 힐데가르트는 이 비전이 꿈이거나 헛것을 본 것은 아니라고 말한다.

그러나 내가 본 비전은 꿈이나, 잠, 또는 망상에서 본 것이 아니다. 내 몸의 눈으로, 외적인 귀로 들은 것도 아니며, 구석진 곳에서 본 것도 아니다. 나는 이 비전을 깨어 있는 상태에서, 열린 공간에서, 내적인 순수한 마음과 눈과 귀로 받았으며 이는 하느님의 뜻이었다.[8]

비전은 어떤 통합된 시각적 인지라 할 수 있다. 힐데가르트가

중세의 침묵을 깬 여성들

쓴 책 세 권은 모두 비전을 바탕으로 하고 있는데 세 권 중에서 가장 일찍 쓴 『쉬비아스』의 비전이 가장 독창적이라고 생각된다. 'Scivias'는 'Scito(알다)', 'vias(길), 'Domini(주님)', 즉 '주님의 길을 알다'라는 라틴어를 줄여 합성한 단어이다. 26개 비전을 35장의 그림과 글로 구성한 필사본은 가로 23.5cm, 세로 32.5cm 크기에 235쪽에 달하는 방대한 분량이다.[9] 이 글에서 비전들을 모두 다룰 수는 없으므로 그중 여성관, 자연관, 조형성 등의 관점에서 독창적이고 탁월한 비전 그림들을 다루고자 한다.

힐데가르트가 본 '우주'

힐데가르트가 경험한 비전의 내용은 실로 다양하다. 우주부터 태초, 원죄, 선과 악, 구원, 교회 등 자신을 둘러싼 세계에 대한 지식과 그리스도교의 관계를 심상의 이미지로 보고 이를 글로 썼다. 42세의 수녀원장이었던 힐데가르트가 느낀 우주는 당시 통용되던 우주와 어떤 점이 같고 또 어떻게 다를까.

힐데가르트가 본 '우주'의 모습은 아래위로 긴 타원의 형태이다.[2-3] 가장자리에서는 밝은 불빛이 끊임없이 타오르며 별이 가득

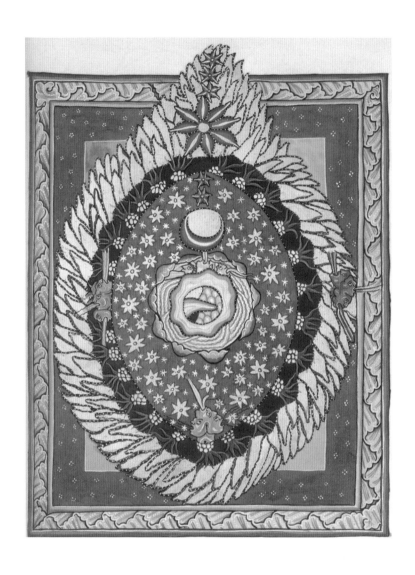

2-3 빙엔의 힐데가르트, 〈우주〉, 『쉬비아스』 I-3의 비전, 원작은 1142년에서
1151년 사이에 제작되었으나 소실되었고, 현재는 20세기 초에 제작한
루페르츠베르크 모사본이 전한다.

2-4 사크로보스코의 요하네스, 〈천체〉, 원작은 1230년경 제작되었으며 이 그림은
14세기 중반에 제작된 MS. Ashmole 1522, fol. 25r.

한 창공을 지나 가운데 원형의 지구에 다다른다. 이는 당시 통용되던 중세 우주관과 큰 대조를 보여서 흥미롭다. 고대부터 내려오던 우주관을 1230년경에 정리한 사크로보스코의 요하네스Johannes de Sacrobosco(1195?-1256?)의 〈천체〉**2-4**는[10] 완전한 원형의 기하학적 도식인 데 반해 힐데가르트의 우주는 유기적인 달걀 형태이며 생동감 넘치는 자연스러운 선들로 이루어져 있다. 또한 큰 틀은 유지하면서도 부분은 끊임없이 움직이는 역동체이다. 물론 천체과학자의 우주관과 우주 만물을 그리스도교 중심으로 이해한 여성 신학자의 우주관이 같을 수는 없다. 하지만 중세 여성이 느낀 우주가 유기적이고 역동적임은 큰 의미를 지닌다. 이제 힐데가르트가 직접 설명한 글을 통해 세부의 내용을 알아보자. 긴 글을 요약하면 다음과 같다.

우주는 "달걀 형태로 위가 작고 가운데는 넓으며 아래로 좁아지는" 형태로 이는 "전지전능의 하느님"이다. 가장자리는 "밝은 불과 그 아래 그늘진 부분"으로 둘러싸여 있다. 참 신앙은 하느님의 위로인 이 불에 의해 정화된다. "이 밝은 불 안에는 반짝이는 화염의 별 셋"과 이들보다 더 큰 "태양", 즉 "성부"가 자리하고 있다.(도 2-3의 위 중앙) 밝은 불 영역의 아래엔 어두운 불길과 천둥이 치는 영역이 있다. 이는 "악하고 불쾌한 덫"이다. 그 아래 "순수하고

푸른 창공"에 별들이 빛난다. 태양 아래 있는 "두 별은 구약과 신약"의 성경을 뜻하며, 그 아래 달이 자리하고 있다. 창공에서 더 중심부로 향하면 "습기를 먹은 공기"와 "흰" 영역이 있는데 이들은 "때로는 수축하고 때로는 비를 내려" 우주 전체에 "물을 공급"한다. 이는 바로 "신자들의 구원"을 뜻한다. 한가운데 "둥근 공 모양의 지구"가 있다. 지구 한가운데에는 큰 산이 있는데 이 산은 아래의 검은 구역과 위의 흰 구역을 가로막고 있다. 검은 색은 악이며 흰색은 선으로, 이들은 서로 오갈 수 없다.[11]

중세에 통용되던 천체는 중심에 지구가 있으며 가장자리에는 원동자가 있고 이 둘 사이에 태양, 금성, 화성 등이 자리하고 있다.[2-4] 이에 비해 힐데가르트는 전체를 전지전능한 하느님의 세계로 보고 태양과 지구, 그리고 그 사이에 달을 위치시키고 이를 그리스도교로 해석한다.[2-3] 이를 둘러싼 가장자리의 불, 하늘에 가득한 공기, 이들 사이를 오고 가는 물, 그리고 지구의 흙, 이 네 가지는 중세 때까지 믿어온 기본 원소이다. 우주를 형성하고 있는 요소들은 같으나 그 형태나 상호관계, 느낌 등은 훨씬 활력 있다. 빛에 싸인 달걀 형태에서 보듯이 더 유기적이고 역동적이며, 네 원소들은 서로 작용하고 있다.[12] 힐데가르트의 우주 그림은 참으로 독창적이다. 중세는 개성을 존중하지 않은 시대이기 때문에 많은 그림

들이 상당히 비슷한 것이 특징인데, 힐데가르트의 그림은 어디에서도 비슷한 것을 보지 못하였으니 개인의 독창성이 실로 뛰어나다.[13] 또한 아래 위가 긴 비정형적인 타원형은 여성의 질 같고 가장 중심의 작은 원형들은 알 같아서 여성 생식기를 연상하게 하니 우주를 여성적으로 파악하는 특성도 발견할 수 있다.

힐데가르트가 본 '아담과 이브의 창조와 타락'

'아담과 이브의 창조와 타락' 주제는 그리스도교 여성 폄하 인식의 시원을 보여준다. 자의식이 강했던 힐데가르트는 이 내용을 과연 어떻게 수용하고, 어떻게 거부하였을까. 『쉬비아스』의 첫 번째 그림은 힐데가르트가 하느님의 계시로 받은 비전을 그림으로 그리고 폴마르 수사가 이를 기록하는 내용이다.[5-1] 첫 번째 비전은 옥좌에 앉은 하느님이 힐데가르트에게 직접 나타나 비전을 기록하라고 말씀하시는 모습이며 〈아담과 이브의 창조와 타락〉을 상기시키는 두 번째 비전으로 이어진다.[2-5] 즉 내용상으로는 첫 번째 비전에 해당한다.

화면의 위쪽 푸른 하늘엔 붉고 큰 별과 작고 하얀 별들이 가득

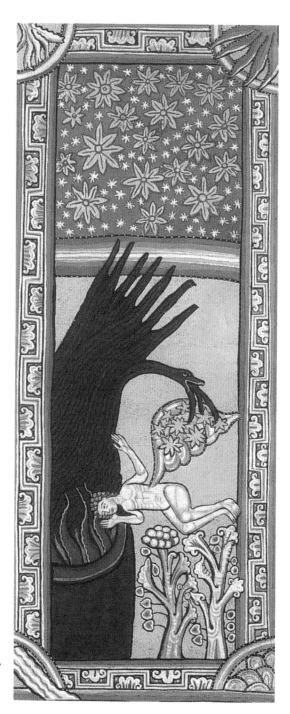

2-5 빙엔의
힐데가르트, 〈아담과
이브의 창조와 타락〉,
『쉬비아스』I-2의
비전.

차 있다. 왼쪽 아래부터 큰 항아리 같은 곳에서 불길이 솟아 여기서 나온 검은 연기가 하늘까지 뻗친다. 마치 손가락 같기도 하고, 긴 혓바닥 같기도 한 검은 연기 중 가장 오른쪽은 끝이 뱀으로 변하며 그가 뿜은 연기는 그 아래 연초록색의 구름을 핥고 있다. 이 연초록색 구름은 누워 있는 남자의 옆구리에서 나온 것이다. 그리고 두 그루 나무 위에 누운 남자는 오른손을 귀에 대고 붉은 불길에 귀 기울이고 있다. 무슨 내용인지 잘 모르겠으니 이 비전을 글로 기록한 부분을 직접 읽어보자.

보라! 아가리가 넓고 깊은 구덩이가 보인다. 마치 우물 같은 아가리는 악취 나는 불 연기를 내뿜고 기분 나쁜 정맥 형태의 혐오스러운 (검은) 구름으로 이어진다. 그리고 밝은 부분에는 아름다운 인간 형태에서 나온, 그 안 수많은 별들을 지니고 있는 흰 구름이 난다. 이렇게 함으로써 이 밝은 구역에서 흰 구름과 인간 형태를 몰아내고 있다. 그러자 이전엔 이 구역을 감싸고 있었던 빛나는 찬란함과 평화로움, 이 세상의 모든 요소들이 극심한 불안과 무서운 공포로 돌변하였다.[14]

왼쪽의 붉은 화염과 검은 연기가 밝고 빛나는 오른쪽에 있는 아

름다운 인간과 흰 구름을 몰아내어, 평화가 공포로 변한다는 내용이다. 중세의 어떤 종교화에서도 이런 그림을 본 바가 없으며 어떤 글에서도 이런 내용을 본 적이 없으니 이 비전이 무엇에 관한 것인지 단번에 알 수는 없다. 그러나 별들로 가득 찬 하늘 아래 펼쳐진 오른쪽의 황금색과 왼쪽의 검은 연기는 신성함과 악의 대조를 연상하게 하며 나무들은 낙원, 남자는 아담을 떠올리게 한다. 아담과 이브의 타락과 관계된 듯하다.

아담과 이브의 창조와 타락을 다룬 구약성경의 구절을 보고, 종래의 미술에서는 이를 어떻게 나타내었는지 살펴본 후 이를 힐데가르트의 비전과 비교해보면 좀 더 잘 이해하고 차이도 분명히 알 수 있을 듯하다.

야훼 하느님께서 아담을 데려다가 에덴에 있는 이 동산을 돌보게 하시며 이렇게 이르셨다. "이 동산에 있는 나무 열매는 무엇이든지 마음대로 따먹어라. 그러나 선과 악을 알게 하는 나무 열매만은 따 먹지 마라. 그것을 따먹는 날, 너는 반드시 죽는다." 야훼 하느님께서는 "아담이 혼자 있는 것이 좋지 않으니, 그의 일을 거들 짝을 만들어주리라" 하셨다. (창세기 2:15-18)

야훼 하느님께서 아담을 깊이 잠들게 하신 다음, 아담의 갈빗대를 하나 뽑고 그 자리를 살로 메우시고는 그 갈빗대로 여자를 만드셨다. (창세기 2:21-22)

뱀이 여자를 꾀었다. "절대로 죽지 않는다. 그 나무 열매를 따먹기만 하면 너희의 눈이 밝아져서 하느님처럼 선과 악을 알게 될 줄을 하느님이 아시고 그렇게 말씀하신 것이다." 여자가 그 나무를 쳐다보니 과연 먹음직하고 보기에 탐스러울뿐더러 사람을 영리하게 해줄 것 같아서, 그 열매를 따먹고 같이 사는 남편에게도 따주었다. 남편도 받아먹었다. 그러자 두 사람은 눈이 밝아져 자기들이 알몸인 것을 알고 무화과나무 잎을 엮어 앞을 가렸다. (창세기 3:4-7)

"내가 따먹지 말라고 일러둔 나무 열매를 네가 따먹었구나!" 하느님께서 이렇게 말씀하시자 아담은 핑계를 대었다. "당신께서 저에게 짝지어주신 여자가 그 나무에서 열매를 따주기에 먹었을 따름입니다." 야훼 하느님께서 여자에게 물으셨다. "어쩌다가 이런 일을 했느냐?" 여자도 핑계를 대었다. "뱀에게 속아서 따먹었습니다." (창세기 3:11-13)

성경의 창세기 2-3장은 하느님과 아담, 아담과 이브, 인간의 원죄와 원인 등에 대하여 설명한다. 서구 문화에서는 남녀 불평등의 인식을 비판할 때 항상 창세기의 이 구절에서 근원을 찾곤 한다. 아담을 거들게 하려고 이브를 만드셨고, 원죄의 원인을 이브의 유혹에 두는 이 이야기는 필사본과 벽화, 부조 등의 방법으로 수없이 많이 제작되었다. 그중 힐데가르트와 같은 시대인 신성로마제국에서 제작된 힐데스하임Hildesheim의 성 미카엘 교회 청동문 부조를 보자.[2-6] 왼쪽의 여덟 장면은 아담과 이브의 창조부터 낙원추방까지의 이야기이고, 오른쪽의 여덟 장면은 예수의 십자가 처형과 부활 내용이다. 그중 왼쪽 위 첫 번째에서 아담의 갈비뼈로 이브를 만들고,[2-7] 두 번째, 세 번째는 보기 좋은 남녀가 낙원에 있는 모습이다. 이어지는 하느님의 꾸짖음 장면이 압권이다.[2-8] 왼쪽에 있는 하느님이 손을 들어 "내가 따먹지 말라고 일러둔 나무 열매를 네가 따먹었구나!" 하며 아담을 꾸짖자 가운데 있는 아담은 한 손으로 이브를 가리키며 "당신께서 저에게 짝지어주신 여자가 그 나무에서 열매를 따주기에 먹었을 따름입니다" 하고 변명한다. 그러자 이브는 손가락으로 뱀을 가리키며 "뱀에게 속아서 따먹었습니다" 하고 핑계를 댄다. 1015년경 베른바르트Bernward 주교가 주문하였으니 가톨릭교회의 정론답게 성경을 충실하게 묘사해 전달해주고

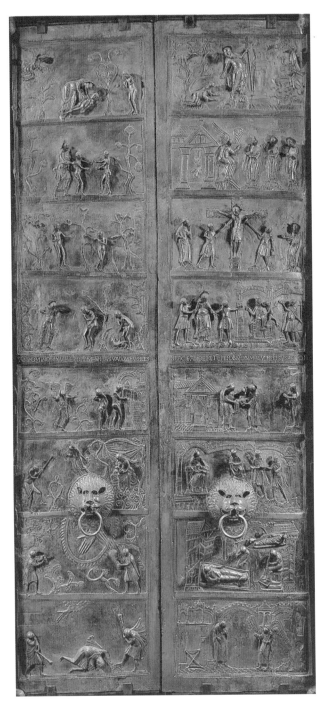

2-6 작가 미상, 힐데스하임의
성 미카엘 교회 청동문,
1015년경, 왼쪽 8장면:
아담과 이브의 창조와
낙원추방, 오른쪽 8장면:
예수의 십자가 처형과 부활.

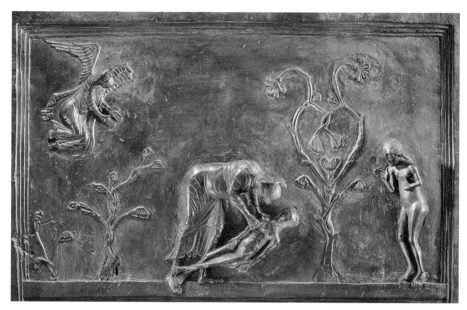

2-7 〈이브의 창조〉, 도 2-6의 왼쪽 위 첫 번째 부분.

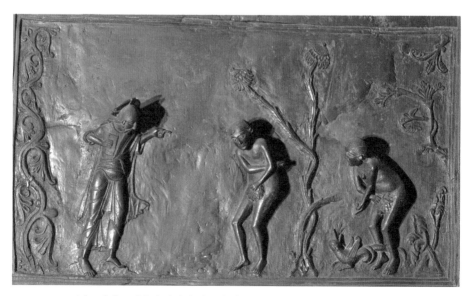

2-8 〈하느님의 꾸짖음과 아담과 이브의 변명〉, 도 2-6의 왼쪽 위에서 네 번째 부분.

있음을 볼 수 있다.

이제 다시 힐데가르트의 비전으로 돌아가 보자.[2-5] 창세기 이야기를 듣고 나니 힐데가르트의 비전이 이에 관한 내용임을 짐작할 수 있으며 동시에 당시 통용되던 해석과 얼마나 다른지도 분명하게 보인다. 우선 그림의 네 모서리에 그려진 형상은 흙(오른쪽 아래), 물(왼쪽 아래), 공기(왼쪽 위), 불(오른쪽 위)의 상징으로 이는 중세에 믿었던 우주의 네 요소이니 큰 프레임은 우주임을 알 수 있다. 그리고 화면 위쪽은 하늘이며, 오른쪽 아래 나무 두 그루로 낙원을 나타내었다. 그 위에 아담이 누워 있으며 그의 옆구리에서 연초록 구름[15]이 피어오른다. 이브를 대체한 듯한 이 구름 속엔 별들이 가득하다. 아담은 눈을 뜬 채 오른손을 귀에 대고 화염에 귀를 기울이고 있으며 왼손은 벌써 검은 연기에 닿아 있다. 악을 상징하는 듯한 검은 연기의 제일 오른쪽, 뱀은 연초록 구름을 핥고 있으니 이미 이브에게 닿아 있다.

힐데가르트의 이 비전은 창세기를 그대로 받아들인 것이 아니고 아담과 이브에 대한 힐데가르트의 해석이라 할 수 있다. 힐데가르트는 아담의 옆구리 갈비뼈로 이브를 만들었으며, 뱀이 이브를 유혹했다는 성경 이야기는 그대로 받아들이고 있다. 그러나 이브가 아담을 유혹했다는 이야기는 거부하고 있다. 오히려 아담이 악

에 귀 기울이고 있는 것으로 묘사하고 있다. 종래 이미지와 가장 다른 점은 이브를 별이 가득 담겨 있는 구름 모양으로 나타낸 점이다.

무엇보다 이브를 여성 누드로 나타내지 않고 별을 가득 품은 연초록 구름 형상으로 나타낸 점이 특히 궁금하다. 이브를 누드로 나타내지 않은 점에 대하여 힐데가르트가 특별히 언급한 바는 없다. 단지 12세기 미술에서는 이브 이외에 누드 묘사를 되도록 삼가했으며, 힐데가르트가 수녀임을 고려할 때 힐데가르트가 여성 누드를 피하지 않았을까 짐작해본다. 그럼 이브를 별이 가득한 구름과 같은 형상으로 나타낸 것은 어떻게 해석해야 할까. 힐데가르트를 여성주의적 시각에서 본격적으로 연구한 중세 문학사 학자 바버라 뉴먼Barbara Newman은 다음과 같이 해석한다.

힐데가르트는 이브를 빛나는 별들이 가득한 밝은 구름으로 그려낸다. 그림을 그린 이는—아주 탁월한 이유로—연한 초록의 형상으로 그려내었다. '비리디타스viridītas', 즉 연한 초록은 힐데가르트에게 색 이상의 의미를 지닌다. 그의 비전에는 신선한 초록이 자주 나타나는데, 이는 모든 생명체, 성장, 등 하느님의 생명 창조력을 꽃피우는 비옥함(생식력)의 원천을 나타낸다. 피터 드롱케Peter Dronke의 말에 의하면 '비리디타스'는 "원죄를 모르는 낙원의 초

록", "천상(하늘의) 햇빛에 대한 땅의 표현"이다.[16]

힐데가르트 스스로도 밝힌다. "원죄 없는 아담에서 나왔으니 그녀의 영혼 역시 원죄 없는 이브, (그녀는) 인류의 번성을 그 몸 안에 배고 있으며, 하느님의 예정 속에 빛난다"라고.[17] 이브의 몸에 있는 별들은 그녀로부터 태어날 아이들을 나타낸다. 이 태어날 아이들은 화면의 윗부분에 살아 있는, 빛나는 별들과 같은 존재들이다. 그래도 의구심은 남는다. 힐데가르트는 아담이 악에 귀 기울이고 있었다고 하면서 왜 여전히 뱀이 이브를 유혹한 것으로 묘사하고 있을까. 힐데가르트의 말을 들어보자.

왜 이렇게 되었을까? (왜 악마는 뱀을 시켜 여자에게 접근하였을까?) 왜냐하면 악마는 여자가 예민해서 강한 남자보다 정복하기 쉬울 것임을 알고 있었기 때문이다. 아담이 이브에 대한 신성한 사랑에 격렬하게 달아올랐기 때문에, 악마는 자신이 이브를 정복하면 아담은 그녀가 하는 말은 무엇이나 들을 것임을 알고 있었기 때문이다. 이렇게 해서 악마는 구름과 인간의 형상을 모두 쫓아낼 수 있었다.[18]

베네딕트 수도회의 수녀원장이었던 힐데가르트는 창세기의 구

절을 거부하지 않으면서, 최대한 이브를 옹호하고 있다. 뱀 형상의 악마가 이브를 유혹하고 이브가 아담을 유혹한 것이 아니라, 아담이 이미 악에 귀 기울이고 있었으며, 악마는 아담을 유혹하기 위하여 이브를 매개로 삼았을 뿐이라고 말하고 있다. 악마는 아담이 이브가 "하는 말은 무엇이나 들을 것임을 알고 있었"다는 구절은 현세의 남녀관계를 실감하게 하니 힐데가르트의 글과 그림은 그녀가 본 현세 삶을 바탕으로 한 해석일 수 있을 것이다.

힐데가르트가 본 '아담의 창조, 타락, 구원'

힐데가르트의 비전은 인간의 타락과 함께 구원에 대하여도 말한다. 세 부분으로 나뉘어 있는 『쉬비아스』의 두 번째 책 중 첫 번째 비전이다.[2-9] 이 그림도 언뜻 보아서는 무슨 내용인지 정확히 모르겠다. 이전의 종교화에서 전혀 보지 못한 이미지이기 때문이다. 정사각형 테두리 안의 위 중앙에는 동심원이 테두리를 벗어난 채 떠 있고, 그 아래엔 검고 굵은 띠가 가로로 펼쳐져 있다. 그 안엔 여섯 개의 원이 그려져 있고, 검은 구역엔 여전히 크고 작은 별들이 반짝인다. 오른쪽 위엔 벗은 몸의 남자가 꽃향기를 맡고 있으며 몸

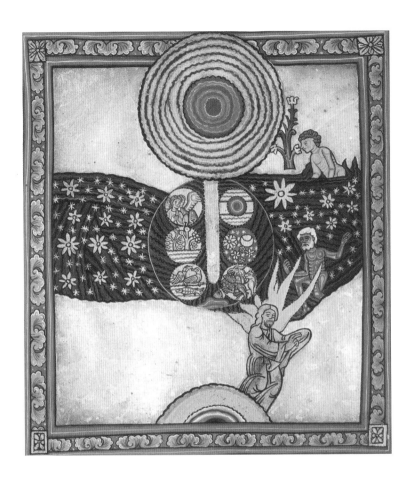

2-9 빙엔의 힐데가르트, 〈아담의 창조, 타락, 구원〉, 『쉬비아스』 II-1의 비전.

의 아랫부분은 아래 검은 구역에 잠겨 있다. 그리고 검은 구역 오른쪽 아래에는 몸이 붉고 머리가 흰 남자가 있다. 화면 아래 중앙엔 3분의 1 정도만 보이는 원이 그려져 있고 여기에서 빛에 싸인 남자가 나온다. 그는 예수를 연상시키는 긴 머리의 형상이며 그의 빛은 검은 구역의 붉은 남자에게 뻗치고 있다. 아래 빛에 싸인 남자는 예수이고 오른쪽 위의 남자는 아담이라고 짐작할 수 있다. 그럼 중간에 있는 붉은 몸의 남자는 누구이며 전체적으로 무슨 이야기를 나타낸 것일까. 우선 이 비전에 대한 힐데가르트의 글을 읽어보자.

이 불타는 화염은 아담에게 흰 꽃을 주었는데 이는 마치 풀에 맺혀 있는 이슬처럼 불길에 매달려 있었다. 꽃의 향기는 인간의 코끝까지 닿아 인간은 이 향기를 맡았다. 그러나 그는 그의 입으로 맛보거나 손으로 만지지도 않았다. 단지 그의 코로 맡았을 뿐, 그의 입에 넣어 완전히 소화하거나 그의 손으로 만져 충만한 축복으로 완수하지 않았다. 즉 그는 율법의 지혜를 그의 지능으로만 알려고 했다. 이 대가로 그는 스스로 나올 수 없는 두터운 어둠 속에 떨어졌다. … 이 어둠은 점점 더 크게 공기 속으로 확장되었다. … (아래) 땅 위에도 새벽 같은 빛이 나타났다. 빛은 (위에 있는) 타오르는 불꽃과 분리되지 않고 이 새벽의 빛에 기적적으로 흡수되었다. … 그리

고 녀(힐데가르트)는 이 빛이 가득한 새벽에서 한 인간이 솟아오르는 것을 볼 것이다. 그는 어둠에 자신의 빛을 쏟아붓는다. 그는 피의 붉은 색과 창백한 흰색을 강하게 쏟아부어서 빛은 어둠을 뚫고 어둠 속에 누워 있는 사람에게 닿았다. 이제 비로소 사람은 빛나는 외관을 갖추고 일어나 걸어 나왔다.[19]

이제야 이 비전이 아담의 타락과 구원에 대한 이야기임을 짐작할 수 있다. 화면의 위에는 푸른 창공에 가장자리가 불타는 원형으로 묘사된 하느님 나라가 있다. 아래로 봉을 따라 내려가면 그 양쪽에 6개의 원이 자리하고 있는데 이는 하느님께서 6일 동안 만드신 하늘과 땅, 물, 식물, 밤과 낮, 동물, 사람의 창조를 나타낸다. 그후 하느님은 아담에게 흰 꽃이 달린 나무를 주셨다. 그런데 아담은 이 흰 꽃의 향기만 맡을 뿐 취하지 않았다. 입에 넣어 맛을 보지도 않았고 손으로 만져보지도 않았다. 즉 온전히 다 갖지 않았다. 그는 악에 약할 수밖에 없어 검은 악의 나락으로 떨어졌다. 이 검은 악은 점점 영역을 확장하여 화면 가운데에 펼쳐져 있다. 화면 아래 반원형이 떠오르는데 이는 하느님의 빛을 조금씩 흡수한, 하느님으로부터 완전히 분리된 것은 아닌 새벽빛이다. 새벽빛은 강한 빛을 위로 쏘아서 그 빛이 어둠에까지 닿게 한다. 즉 예수의 역할이

다. 예수의 빛은 어둠을 뚫고 들어가 죄 속에 있는 아담에게 붉은 피와 흰 살결을 줌으로서 인간은 비로소 다시 생명을 얻고 구원받았다고 말하고 있다.

나는 40여 년간 종교미술을 연구하면서 이러한 내용, 이러한 그림은 정말로 처음 본다. 큰 줄거리는 아담이 타락하고 예수에 의해 구원되었다는 전통적인 그리스도교 교리이지만 그 과정은 완전히 다른 이야기로 구성되었다. 첫째, 아담이 악에 빠지는 과정에 이브가 없이 아담 혼자 등장한다는 점이 놀랍다. 구약의 창세기에서 이브가 선악과를 따서 주었다고 했고, 신약에서도 바울은 "아담이 속은 것이 아니라 이브가 속아서 죄에 빠진 것"(디모데전서 2:14)이라고 했다. 힐데가르트는 변경할 수 없는 성경의 내용을 '이브의 죄가 아니라 아담의 죄'라고 바꾸어놓고 싶었던 것은 아닐까. 둘째, 아담이 악에 빠지는 과정이 하느님이 금한 선악과를 따먹는 죄를 지어서가 아니라 하느님이 주신 꽃을 온전히 취하지 않아서 악에 약했다고 말하고 있다. "단지 그의 코로 맡았을 뿐, 그의 입에 넣어 완전히 소화하거나 그의 손으로 만져 충만한 축복으로 완수하지 않았다. 즉 그는 율법의 지혜를 그의 지능으로만 알려고 했다. 이 대가로 그는 스스로 빠져나올 수 없는 두터운 어둠 속에 떨어졌다."[20]

바버라 뉴먼은 묻는다. "힐데가르트는 왜 금단의 열매를 따먹은 죄라는 전설을 주어진 꽃을 취하지 못한 것으로 대체해야 했을까? 그것은 참으로 멋진 한 방이다. … 이렇게 대체함으로써 힐데가르트는 아담이 범죄를 저지른 것이 아니라 태만의 죄에 빠진 것이라고 나타내고 있다."[21] 즉 하느님이 내려준 축복인 나무와 꽃을 온전히 취하지 못한 태만의 죄 때문에 악에 빠졌다는 것이다.

나는 이 내용은 이성의 가치보다 감각적 인지의 가치를 더 높이 보았다는 측면에서 더 큰 중요성이 있다고 생각한다. "단지 그의 코로 맡았을 뿐, 그의 입에 넣어 완전히 소화하거나 그의 손으로 만져 충만한 축복으로 완수하지 않았다." 다음에 이어지는 "즉 그는 율법의 지혜를 그의 지능으로만 알려고 했다. 이 대가로 그는 스스로 나올 수 없는 두터운 어둠 속에 떨어졌다"라는 문장에 주목해보자. 다시 말해 아담이 이성적인 지능으로만 알려고 했지 감각을 동원한 완전한 경험을 하지 않았기 때문에 취약했다고 판단한다. 후각만 사용했지 미각과 촉각까지 사용하여 온몸으로 취하지 않은 것이 악에 빠진 원인이라고 힐데가르트는 말하고 있다.

영혼과 육체를 분리하고, 남자는 이성적이고 여자는 감정적이라고 구분하고, 이성은 칭송하고 감각은 폄하하던 중세에 힐데가르트는 편견을 훌쩍 넘어 살았다. 힐데가르트는 당시의 신학에 정

통하였음에도 불구하고 그녀는 신학 이론을 논하지 않고 비전으로 드러내고 있다. 즉 이성적 신학이 아닌 감성적 이미지, 의식이 아닌 무의식의 비전 영역으로 나타낸다. 그녀 스스로 자연 식물을 탐구하고, 오페레타를 작곡하고 공연했던 힐데가르트는 감각적 경험이야말로 세계를 온전히 이해하는 길임을 절감하고 있었다. 그리고 이성의 힘으로 무장한 남성 중심적인 교회권력의 한계를 잘 알고 있었다. 힐데가르트는 직설적인 말이나 이론이 아니라 비전을 통하여 은연중에 설득하고 있다. 아담이 악에 떨어진 것은 이브 때문이 아니라 아담 스스로 약한 구석이 있었기 때문이며, 이 약점은 바로 이성을 믿을 뿐 감성적 인식이 부족한 점이라고 설파한다. 여성은 감성적이라고 폄하하던 약점을 오히려 강점으로 만들고 있다. 지성과 감성을 통합적으로 인지하는 탁월한 인식이다.

서정적인 추상화 〈추락하는 별들〉

나는 35점에 달하는 『쉬비아스』의 그림들 중에서 〈추락하는 별들〉2-10이 제일 맘에 든다. 성경이나 교리 이야기가 없이, 풍경을 바탕으로 한 서정적인 추상화 같은 느낌을 주기 때문이다. 어스름

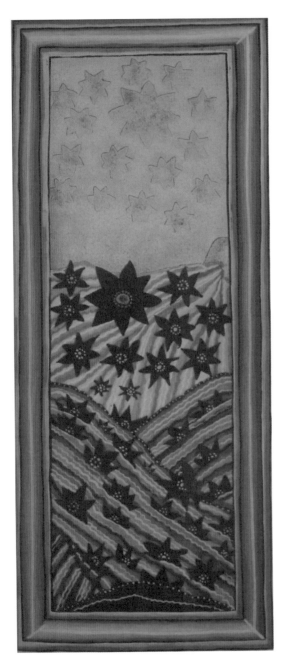

2-10 빙엔의 힐데가르트, 〈추락하는 별들〉, 『쉬비아스』
III-1의 비전.

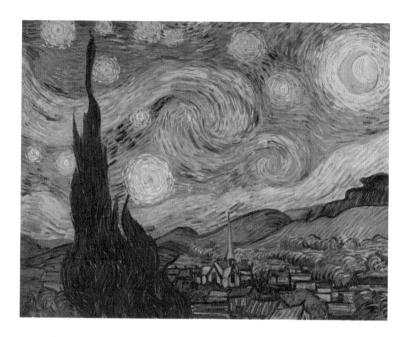

2-11 빈센트 반 고흐, 〈별이 빛나는 밤〉, 1889년, 캔버스에 유채, 74×92cm, 뉴욕 현대미술관.

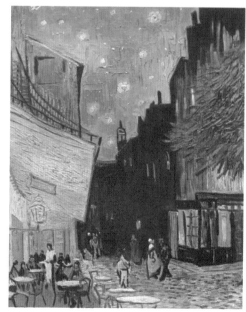

2-12 빈센트 반 고흐, 〈밤의 카페 테라스〉, 1888년, 캔버스에 유채, 81×66cm, 오테를로 크뢸러 뮐러 미술관.

한 대지에 쏟아지는 검은 별들과 하늘에서 빛나는 금빛 별들이 이루는 대조가 아름답다. 아무 이야기 없이 인간계와 천상계, 암울한 현실과 빛나는 환상이 느껴진다. 이제 이 그림에 대한 힐데가르트의 말을 들어보자.

나는 찬란하고 아름다운 아주 큰 별을 보았다. 옥좌에 앉으신 분에게서 온 별이었다. 그 별과 함께 반짝이는 별들이 무수히 많아졌으며 모두 옥좌에 앉으신 분이 계신 남쪽을 향해 있었다. 그런데 별들이 그분을 숙고하지 않고, 갑자기 그분을 등지고 돌아 북쪽을 향했다. 바로 그 순간 별들은 빛이 사라지고 검은 재로 변했다. 그리고 또 보았다. 회오리바람이 불어 재들은 그분을 등지고 북쪽으로 멀리 사라졌다. 재들은 깊은 구렁으로 치닫더니 내 시야에서 사라졌다. 그러나 그 별들이 사라질 때 나는 또 다른 빛을 보았다. 빛은 곧장 그들에게서 사라져 옥좌에 앉으신 그분에게로 돌아갔다.[22]

힐데가르트는 하느님을 향하지 않는 태도가 곧 어두운 세상이라고 말하고 있다. 찬란한 별빛이 대지로 추락하여 어두운 재로 변하는 것은 선이 악으로 변하는 모습의 시각화라 할 수 있다. 마치 타락천사 같다. 나는 이 비전 그림을 볼 때마다 고흐의 〈별이 빛나

는 밤〉[2-11]이 떠오른다. 황금빛 노랑과 검푸른 청색의 대조를 즐겨 사용하던 고흐는 이 색의 대조에 대하여 다음과 같이 말한다. 〈밤의 카페 테라스〉[2-12]를 그린 후 테오에게 보낸 1888년 9월 9일의 편지이다.

내 그림 〈밤의 카페〉에서 나는, 카페는 한 사람이 자신을 망칠 수도 있고, 미칠 수도 있고, 죄를 저지를 수도 있는 곳이라는 생각을 표현하려 했다. 언제나 그렇듯이, 나는 부드러운 루이 15세 초록과 말라카이트그린, 노란-초록을 차가운 파랑-초록과 대비시켰다. 이 모든 것을 통해 악마의 용광로, 유황불 같은 분위기를 냄으로써 가난한 선술집에서 벌어지는 어둠의 힘을 표현하고자 했다.[23]

힐데가르트의 〈추락하는 별들〉과 고흐의 〈별이 빛나는 밤〉, 〈밤의 카페 테라스〉는 종교적인 12세기와 예술이 숭배된 19세기라는 시대의 차이, 작가가 수녀와 화가라는 큰 차이가 있지만 시각언어로 나타내고자 한 내용은 비슷한 듯하다. 인간과 하느님, 어두운 이 땅과 빛나는 하늘의 대조를 시각화한 서정적인 추상화 같다.

힐데가르트가 살던 유럽의 중세에서 하느님은 온갖 아름다움과 선함을 응집한 존재였다. 하느님은 인간에게 선하라고 하지만

언제나 배반당한다. 중세 신학에서 인간은 그저 선으로 향하지 못하는 악의 근원이다. 인간이 이루지 못하는 선을 몽땅 하느님께 응집해놓았으니 당연한 귀결이다. 그러나 인간은 검은 재일 뿐이지만 마음은 언제나 빛나는 별을 향하고 있다. 일생을 수녀원에서 산 힐데가르트는 인간계와 천상계의 대극을 더욱 절실히 느꼈을지도 모른다. 평생 편두통에 시달렸다는 힐데가르트는 비전을 통하여 자신의 세계를 확인한 듯하다. 그가 경험한 비전 〈추락하는 별들〉[2-10]은 환상이지만 아마도 그에겐 비전의 환상이 현실보다 더 확실한 현존이었을지도 모른다.

힐데가르트와 연옥

『쉬비아스』에 기록한 힐데가르트의 비전은 〈우주〉[2-3]부터 시작하여 〈최후의 심판〉으로 끝을 맺는다. 〈최후의 심판〉 비전은 세 장면으로 그려졌는데 그중 두 그림을 자세히 보고자 한다. 첫째 장면의 위쪽 가운데엔 심판하는 하느님이 있고, 아래 왼쪽엔 선택된 자들이 있는 천국이, 오른쪽엔 루시퍼가 지키는 지옥이 그려져 있다. 그런데 천국과 지옥 사이에 또 하나의 원이 있다.[2-13] 평면의 원으

2-13 빙엔의 힐데가르트, 〈최후의 심판〉, 『쉬비아스』 III-12-1의 비전.

로 그려졌지만 거대한 공 같은 공간을 상상했을 것이다. 사방에서 회오리바람이 불고 사람들이 그 속에서 바람에 휘둘리며 고통받고 있다. 연옥일까? 『쉬비아스』는 1151년에 완성되었는데 그때 연옥의 개념이 있었는지 궁금해진다. 천국도 지옥도 아닌 제3의 공간에 갇힌 이들은 누구일까. 우선 힐데가르트의 글부터 보자. 심판 장면의 한 부분이다.

어떤 이에겐 믿음의 표시가 새겨 있고, 어떤 이에겐 표시가 없다. 믿음의 표시를 지닌 사람은 지혜의 빛으로 밝게 빛나고, 믿음을 외면한 사람들은 그림자처럼 어둡다. 이렇게 그들은 분명하게 구분된다. 전자는 믿음의 업적을 이루었으며, 후자는 그들 스스로 업적을 소멸시켰다. 그리고 믿음의 표시가 없는 사람들은 구약이나 신약의 은총에 살아 있는 참 하느님을 모르는 사람들이다.[24]

표시가 새겨져 있는 이들은 천국이나 지옥에 떨어진, 즉 심판을 완전히 받은 이들이다. 표시가 새겨져 있지 않은 이들은 "살아 있는 참 하느님을 모르는 사람들"이니 그리스도교를 모르는 사람들이거나 정통 가톨릭에서 이단으로 취급한 이들을 뜻한다. "표시가 없는 사람들은 … 이 심판에 오지 않는다. 그들은 회오리바람 속에

서 이 모든 것을 바라본다. 쓰디쓴 고함을 지르면서 이 심판이 끝나기만을 기다릴 뿐이다."[25]

연옥煉獄은 영어로 'purgatory'이며, 이탈리아어로 'purgatorio'이다. 라틴어 'purgatórǐum'에서 변화했으며, 이는 정화淨化라는 뜻의 'purgátǐo'에 어원을 두고 있다. 즉 더러워진 영혼을 깨끗하게 정화하는 곳이라는 뜻이다. 한국어에서는 '달굴 련煉'에 판결의 뜻을 지닌 '옥 옥獄'을 붙여 연옥이라 부른다. 자크 르 고프Jacques Le Goff는 그의 대표적인 저서『연옥의 탄생La Naissance du purgatoire』에서 연옥의 개념은 1150-1200년 사이에 나타났으며 1300년경에 자리 잡았다고 말한다.[26] 연옥은 "하나의 중간적 저승으로서 어떤 죽은 자들은 거기에서 시련을 겪으며, 그 시련은 산 자들의 대도代禱에 의해 단축"될 수 있는 곳이다.[27] 말하자면 "연옥은 죽은 자가 원하는 곳에 가지 못하였을 때, 산 자의 기도에 의해 천국에 갈 수 있는 대기 장소였다".[28] 산 자들은 보시와 금식과 기도로써 그들을 풀어주어야 하는 것이다.[29]

그러나 중세 여성 문학 학자들은 르 고프의 업적은 뛰어나지만 그가 놓친 부분이 있다고 말한다. 즉 르 고프의 연구는 스콜라 철학에 경도되었다는 점을 지적하며 12세기 3/4분기 이전에 여성 신비가들의 비전이 연옥의 산파 역할을 하였다는 점을 강조한다.[30]

그중 대표적인 여성이 바로 힐데가르트이다. 앞에서 본 바와 같이 『쉬비아스』(1141-1151) 〈최후의 심판〉 장면[2-13]에 제3의 영역을 나타낸 힐데가르트는 말년에 쓴 저서 『하느님이 이루신 일들에 대한 책』에서 연옥을 더 정교하게 발전시킨다. 그녀는 사후세계를 하나의 거대한 원으로 보고 이를 다섯 영역으로 나누었다.[2-14] 그리고 그중 세 영역을 연옥에 할애했다. 이 그림 〈정화의 장소〉에서 보이는 거대한 원의 가운데 세로로 위치한 세 공간이 연옥이다. 하나는 용서받을 수 있는 가벼운 죄를 지은 사람, 다른 하나는 중죄를 지은 사람, 마지막은 변절자들이 거하는 곳이다.[31] 그러나 그녀의 연옥은 심판과 자비가 공존하는 곳이다. 불에 타지만 물로 정화되는 곳이며, 이승과 저승을 연결하고, 영혼과 육체를 통합하는 곳이다.[32] 힐데가르트의 연옥은 르 고프가 정의한 연옥과 차이가 있다. 스콜라 철학자들의 연옥은 산 자들이 죽은 자들을 위해 대신 기도해줌으로써 구원받는 곳, 즉 산 자들이 이루는 교회의 제도에 방점이 있는 데 반해 힐데가르트의 연옥은 현세와 내세, 육체와 영혼이 연결되는 곳이라는 점에서 더 근본적이고 혁신적이다.

12세기 중엽, 연옥의 태동기에 힐데가르트는 벌써 연옥을 이미지로 상상하였다. 연옥에 대한 인식과 그림의 관계를 살펴보는 것도 흥미 있다. 르 고프에 의하면 연옥은 1150년경에 태동하여

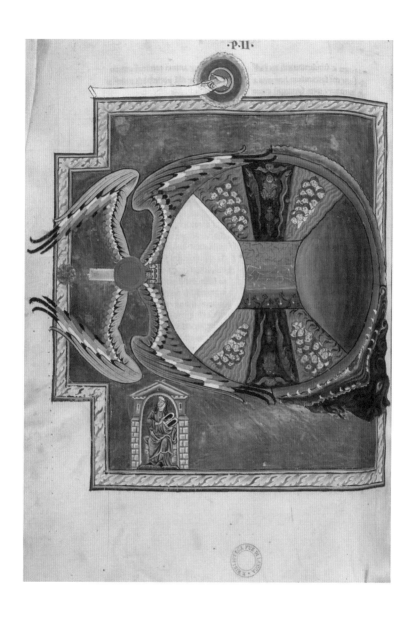

2-14 빙엔의 힐데가르트, 〈정화의 장소〉, 1163-1173년, 『하느님이 이루신 일들에 대한 책』 II-1의 비전, 필사본 삽화.

1300년경에 개념과 신학적 지형이 확립되었으며, 단테 알레기에리Dante Alighieri의 『신곡La Divina Commedia』(1321)에서 "시적詩的인 승리"를 이루었다.[33] 그러나 연옥이 그림으로 그려지는 데는 훨씬 오랜 시간을 기다려야 했다. 13세기 중엽 필사본에 그려진 심판에는 아브라함의 품에 안긴 선택된 자들과 루시퍼의 입에 먹히는 지옥이 그려질 뿐 연옥은 존재하지 않는다.[2-15] 15세기의 화가 프라 안젤리코Fra Angelico(1400?-1455)가 그린 〈최후의 심판〉에서도 천국과 지옥만 그려졌다.[2-16] 아름답고 조화로운 천국과 죄목에 따른 벌을 받는 지옥은 실감나게 묘사되었지만 연옥은 그려지지 않았다. 많이 알려진 유명한 그림 중에서는 미켈란젤로Michelangelo(1475-1564)의 〈최후의 심판〉(1537-1541)에서 비로소 연옥이 등장한다.[2-17] 미켈란젤로의 〈최후의 심판〉에는 엄격히 말하면 지옥이 그려지지 않았다. 아래 오른쪽에 카론Charon이 노젓는 지옥의 입구가 등장할 뿐이다. 천국과 지옥의 입구 사이, 사람들이 공포에 떨며 둥둥 떠 있는 연옥이 큰 공간을 차지하고 있다.

힐데가르트의 『쉬비아스』의 〈최후의 심판〉에 등장한 거대한 공 같은 공간은 제3의 공간, 심판을 유예하고, 대기하는 공간이다.[2-13] 그리고 말년의 저서 『하느님이 이루신 일들에 대한 책』에서는 연옥이 더 구체화되었다.[2-14] 그녀는 1151년경부터 연옥을 공간으

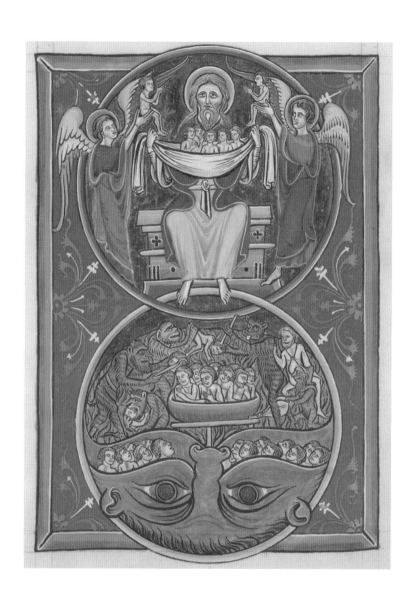

2-15 작가 미상, 〈아브라함의 품에 안긴 선택된 자들과 지옥의 입〉, 13세기 중엽,
카스틸의 블랑셰 시편 필사본 삽화, 파리 아르세날 도서관, MS lat. 1186, Fol. 171v.

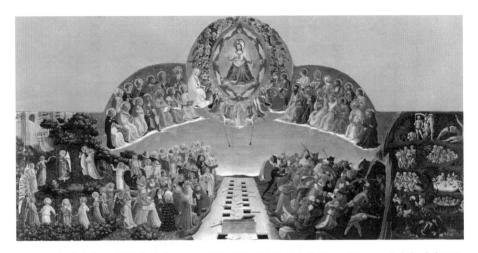

2-16 프라 안젤리코, 〈최후의 심판〉, 1431년경, 나무 패널에 템페라, 105×210cm, 피렌체, 산마르코 박물관.

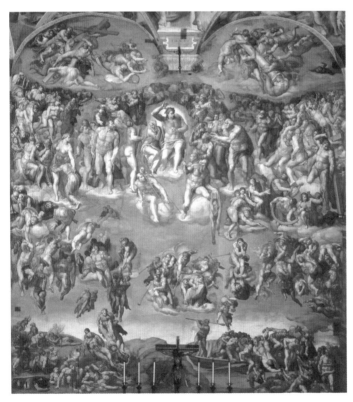

2-17 미켈란젤로, 〈최후의 심판〉, 1537- 1541, 프레스코 벽화, 1370×1220cm, 바티칸 시스틴 예배실.

로 이미지화하였으니 미켈란젤로보다 거의 400여 년 전이다. 미켈란젤로는 주문에 의해 〈최후의 심판〉을 제작하였지만 힐데가르트는 자신의 비전에 따라 연옥을 그렸고 이곳은 "불에 타지만 물로 정화되는 곳", "이승과 저승을 연결하고, 영혼과 육체를 통합하는 곳"이었다. 힐데가르트를 비전 이미지로 사유한 신학자라고 불러야 하는 이유이다.

초록의 생명력

힐데가르트는 '최후의 심판'이 끝난 후 세상은 조용하고, 깨끗해지고, 만물이 다시 소생한다고 보았다. 수많은 중세 필사본에서는 '최후의 심판'으로 그냥 끝나지만, 힐데가르트는 한 장면을 더 잇는다.2-18 세 개의 원이 있다. 제일 위의 원에는 심판하는 하느님이 있고, 그 아래 가운데 원에는 많은 사람들이 질서정연하게 있으니 선택된 사람들을 위한 공간인 듯하다. 가운데 원은 두 영역으로 나뉘어 있다. 아래 중앙에 있는 열쇠를 들고 있는 흰 수염의 남자는 베드로일 테니 이들은 예수 당시의 사도나 이후의 순교자, 성인, 성녀 들일 것이고, 위에 있는 이들은 구약성경의 예언자들일

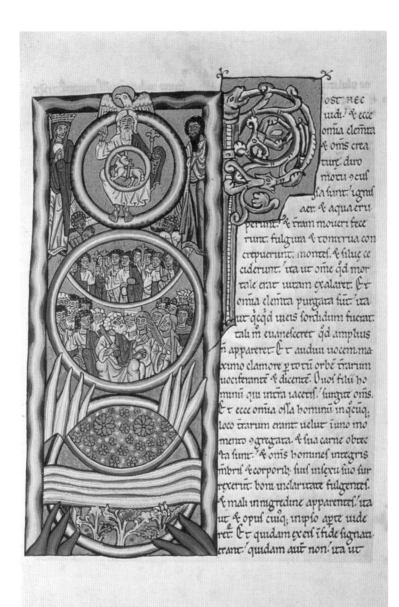

2-18 빙엔의 힐데가르트, 〈새 하늘, 새 땅〉, 『쉬비아스』 III-12-2의 비전.

것이다. 그 아래 원이 제일 크다. 아래 두 불길은 붉은색이고 위의 두 불길은 흰색이니, 아래는 불이고 위는 공기인 듯하다. 원의 가운데로 거대한 강물이 유유히 흐른다. 그 위의 하늘엔 별들이 촘촘하고, 아래 땅에서는 식물이 다시 소생한다. 이제 힐데가르트의 글을 직접 읽어보자.

이 모든 것이 끝났을 때 가장 밝은 아름다움으로 빛나고 모든 어둠과 더러움이 제거될 것이다. 불은 맹렬한 열기가 가라앉고 새벽같이 은은히 타오를 것이요, 물은 홍수같이 거센 힘이 가라앉고 투명하고 잔잔해질 것이며, 대지는 거친 용틀임이 사라지고 단단하고 평평해질 것이다. 그리하여 이 모든 것들은 지극한 고요함과 아름다움으로 변할 것이다.[34]

참 이상하다. 그림에는 분명히 식물이 소생하듯 그려졌는데 글에는 그 내용이 없다. 이 글의 앞뒤를 자세히 읽어보아도 없다. "다시 밤이 없겠고 등불과 햇빛이 쓸 데 없으니 이는 주 하나님이 그들에게 비치심이라 그들이 세세토록 왕 노릇 하리로다"(요한계시록 22:5)라는 요한계시록의 성경 구절이 이어질 뿐이다. 심판 후 만물이 다시 소생한다는 자신의 독창적인 생각이 튀지 않게, 자기의 비

전은 성경에 근거하고 있다고 강조하면서 마무리하는 듯하다. 하느님이 주신 비전이라고 하면서, 최후의 심판 이후 자연계가 소생한다고 그림으로는 그리지만, 글로는 삼가는 안타까운 모습을 볼 수 있다.

힐데가르트는 자연과 인간, 영혼과 육체의 관계에 대한 질문을 지속적으로 탐구하였다. 53세에 완성한 『쉬비아스』에서와는 달리 70세 전후 10여 년에 걸쳐 저술한 마지막 저서 『하느님이 이루신 일들에 대한 책』에서는 자신의 견해를 더 분명하게 펼치고 있다. 그녀는 우주와 인간을 유기적으로 이해한다. 대우주를 인체의 형상으로 비유하고, 인체를 소우주로 파악한다. 그리고 이어서 〈우주, 몸, 영혼〉을 유기적으로 비유한 비전을 형상으로 그린다.[2-19] 왼쪽 아래에 비전을 보며 이를 그림으로 기록하는 자신을 그려 넣었다. 마치 '이 비전은 내가 보고 그렸다'고 자신을 증명하고 있는 듯하다. 불타오르는 거대한 바깥 원에서 불똥이 튀어 땅에까지 이른다. 물결의 원을 지나니 대지에서 나무가 자라고, 그 사이사이에서 인간은 씨 뿌리고, 추수하고, 열매를 거두어 먹는다. 이제 이 비전에 대한 그녀의 글을 읽어보자.

그리고 나는 창공과 이와 함께 있는 모든 것을 보았다. … 창공 위

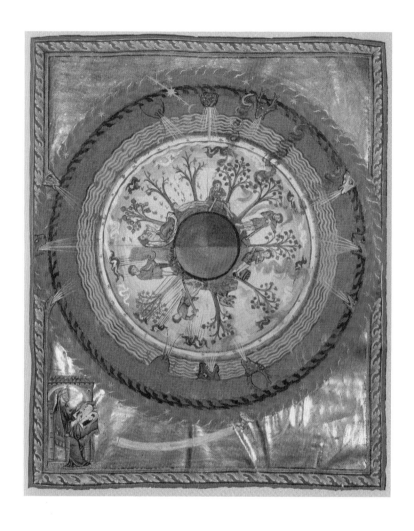

2-19 빙엔의 힐데가르트, 〈우주, 몸, 영혼〉, 1230년경(원본은 1163-1173년), 『하느님이 이루신 일들에 대한 책』 I-4의 비전, 루카 국립도서관.

쪽에 있는 불이 시시때때로 퍼덕이고 불똥같이 번쩍였다. 이 불똥은 땅에 있는 사람, 동물, 그리고 열매들에 상처를 주고 또 주었다. 그리고 또 보았다. 검은 불길에서 안개가 빠져나와 대지에 다다르는 것을. 대지의 초록과 습기가 말랐으나 공기의 순환과 엷은 안개가 있어 생물들이 더 상하는 것을 막았다.

그리고 보았다. … 짙은 안개가 여러 질병을 일으켜서 많은 사람이 죽는 것을. 그러나 촉촉한 공기가 안개를 뚫고 나와 재앙을 감소시키고 창조물들이 과도하게 상하지 않게 하였다. 맑은 공기와 촉촉함이 내려와 대지를 초록으로 만드니 씨는 싹으로 움텄다.[35]

이 글에서 전개된 자연계의 생명력은 인간의 생명력으로, 그리고 인간의 영혼과 육체의 관계로 이어진다.

하느님은 … (인간을 만드시며) 살과 피로 응고시키고, 뼈의 구조로 단단하게 하셨다. 이는 마치 대지에 돌이 있기에 단단한 것과 같다. 돌이 없으면 대지가 존재할 수 없듯이 사람도 뼈가 없으면 존재할 수 없다.[36]

땅이 수분을 만나 많은 열매를 맺는 것처럼 육신은 영혼을 통해 성

중세의 침묵을 깬 여성들

장하고 발전한다. 또 땅에 비가 내리듯, 영혼은 육신이 메마르지 않도록 적셔주는 육신의 물기이다. ⋯ 수분이 흙 속의 씨앗을 싹 틔우듯이 영혼은 우리의 육신이 소생하도록 만든다.[37]

힐데가르트는 자연과 인간이 같은 구조를 지니고 있으며 서로 유기적인 관계 속에 있다고 파악한다. 마치 물이 자연의 생명을 유지시키듯이 인간의 영혼과 육체 또한 이와 같다고 이해한다. 힐데가르트가 자주 사용하는 라틴어 비리디타스viriditas는 그녀의 자연관과 인간계를 이해하는 데 가장 중요한 단어이다. 문자 그대로 해석하면 초록greenness이라는 뜻으로 흰 녹색에 가까운 초록을 지칭한다. 하지만 문맥에 따라 신록, 신선함, 생명력, 비옥함, 생식력, 결실, 성장 등 다양한 의미를 지니고 있다.[38] 〈아담과 이브의 창조와 타락〉[2-5]에서 아담의 갈비뼈에서 나온 이브가 흰 녹색(비리디타스) 구름으로 묘사된 것을 보았다. 그 안에는 인류의 자손을 상징하는 별들이 가득하니 여기에서의 초록은 잉태의 생식력이라 할 수 있을 것이다. 또한 교회는 사제, 동정의 수도자들, 평신도 등 세 구성원으로 이루어진다는 설명을 하면서 '구성된다'라는 단어를 사용하지 않고, 이 세 구성원이 "그녀(교회)의 꽃봉우리를 맺게 하고, 축복의 '비리디타스'를 지니게 한다"고 표현한다. 교회의 구성

을 건조한 체제로 설명하지 않고 생명체로 이해하며 근원이 되는 생명력을 비리디타스로 표현하는 것이다.[39] 그녀는 영혼과 육체의 관계를 설명하면서 육체에 영혼이 있음으로써 육체는 "마치 엄마가 아기에게 젖을 주는 것 같은" "비리디타스에서의 따듯함"을 갖게 된다고 말한다.[40] 여기서의 비리디타스는 생명을 유지시키는 체온과 같은 느낌이 든다. 또한 성체성사聖體聖事, Eucharist를 강조하면서 "당신(예수)은 경작되지 않는 땅에서 일어나 … 가장 아름다운 꽃으로 피었으며, 충만한 '생명력'으로 영원할 것입니다. 따라서 당신의 몸과 피인 성체성사가 행해져야 함이 마땅합니다"라고 매듭짓는다.[41] 그녀가 사용하는 비리디타스는 초록이라는 뜻을 넘어 생명을 가능하게 하는 가장 핵심적인 요소이니 그녀의 종교는 자연관에 바탕을 두고 있다고 할 수 있다.

지혜로서의 여성

나는 『쉬비아스』를 대하면서 언제나 그림부터 보았다. 중세 그림들을 많이 보아왔지만 힐데가르트의 비전 그림들은 비슷한 예를 어디에서도 찾을 수 없는 형상이기에 항상 감탄하고, 무엇을 나타

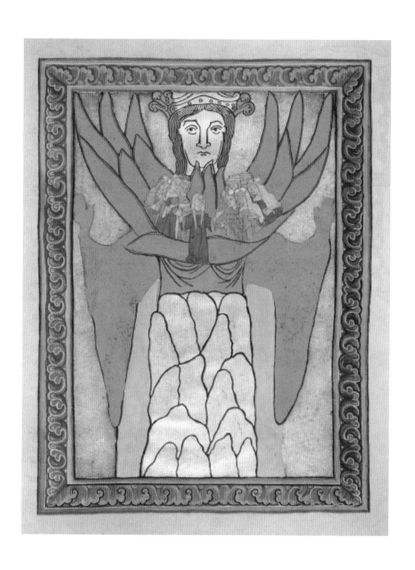

2-20 빙엔의 힐데가르트, 〈교회의 세 위계〉, 『쉬비아스』 II-5의 비전.

낸 것인지 궁금하였다. 이번에 볼 〈교회의 세 위계〉**2-20**는 그중에서도 놀라웠다.[42] 이브와 마리아 이외의 여성 이미지가 극히 드문 12세기에 이러한 여성 이미지가 그려지다니! 이브는 주로 창세기 주제에서 아담과 함께 있는 여성 누드로 그려지고, 마리아는 아기 예수와 함께 천상의 여성으로 그려진다. 그에 비하면 이 여성은 혼자 독립적이며, 거대하다. 화면 가득한 배치가 압도적이며, 가슴 쪽에 품고 있는 작은 사람들에 비해 상대적으로 매우 커서 기념비적인 느낌이 든다. 머리엔 왕관을 쓰고, 가슴 쪽에서 시작된 금빛 화염은 양쪽 위로 날아오른다. 옷깃이 넓은 양팔은 축복하는 듯 벌리고 있으며 하체는 기둥 같은 느낌이지만 그물 모양이 새겨져 있다. 누구일까? 이 비전을 설명하는 글을 읽어보니 교회ecclesia를 여성으로 의인화한 모습이다. 번역본의 인쇄된 책에서 34쪽에 이르는 긴 설명을 요약하면 다음과 같다.

"그녀(교회)는 천상 시온의 꽃이다. 어머니이며, 장미꽃이며, 계곡의 백합이다." 즉 어머니, 장미, 백합 등 마리아의 상징들을 통해, 마리아가 대변하는 교회를 일컫는다. 그리고 이어서 "오! 꽃다발이여, 당신이 강해지는 당신의 때가 되면 가장 큰 명성의 번영을 이룰 것이요"라고 칭송한다.[43] 그녀(교회)는 세 부분으로 구성되어 있다. "눈처럼 하얀 찬란함과 크리스털처럼 투명함으로 둘러싸인

머리부터 목 부분"까지는 "그리스도의 육화를 가르치는 사제들"이다.[44] "목부터 배꼽까지는 또 다른 찬란함이 그녀를 감싸고 있다." "새벽 동이 트듯이 점차 밝아오는" 이곳에 운집해 있는 이들은 동정의 남녀, 즉 수도사와 수녀들이다.[45] 그리고 "흰 구름처럼 빛나는 배꼽 아래" 하체는 세속의 삶이다. "왕과 공작들, 왕자와 지배자들 그리고 그에 종속된 이들, 부자와 가난한 이들", "하느님의 법에 복종하는 세속인들"이다.[46] "세 위계의 구성원들이 축복된 교회를 둘러싸고 있으며 교회를 굳건하게 한다." "그들이 교회로 하여금 꽃봉오리를 터트려 축복된 생명viridītas으로 뻗어가게 한다."[47] 한 줄로 요약하면 이 여성 이미지는 교회의 상징이며, 교회는 사제와 동정의 남녀 수도자, 그리고 신심 깊은 평신도로 이루어진다는 설명이다.

가톨릭에서는 전통적으로 교회를 마리아로 대변해왔다. 마리아는 어머니이며 동시에 그리스도의 신부이며, 지혜를 상징하였다. 어머니인데 처녀이고, 동시에 신부라니! 상식적으로는 이해할 수 없지만, 고대 여성 신화가 그리스도교 속에서 변모된 현상이다. 〈그리스도와 교회의 입맞춤〉[7-11]에서 볼 수 있듯이 그리스도의 신부로 묘사된 교회의 상징은 가톨릭의 오랜 전통이다. 마리아는 또한 지혜의 상징이다. 샤르트르 대성당의 서쪽 정면 오른쪽 팀파눔

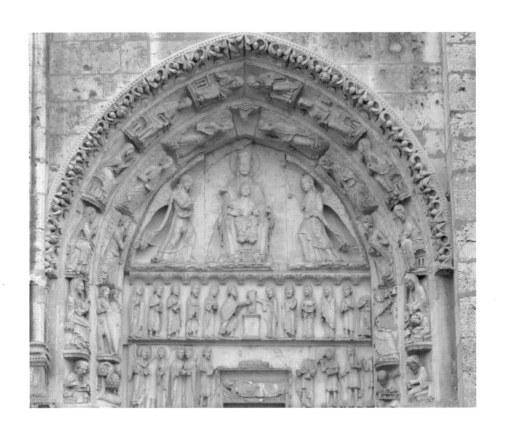

2-21 작가 미상, 〈지혜의 옥좌와 일곱 자유인문학〉, 1145-1155년, 석조 부조, 샤르트르 대성당 서쪽 정면 오른쪽 문 팀파눔.

에 새겨진 〈지혜의 옥좌와 일곱 자유인문학〉이 대표적이다.[2-21] 중앙엔 아기 예수를 무릎에 앉힌 '지혜의 옥좌Sedes sapientiae' 도상의 마리아가 있고, 아치볼트에 새겨진 기하학, 음악, 문법 등 일곱 자유인문학의 상징들이 그녀를 둘러싸고 있다. 고대 그리스부터 내려온 자유인문학이며, 스콜라 철학의 산실인 당시 대학에서 가르치던 교과목을 대성당 정문에 부조로 체계화하였다. 즉 대성당에 들어가는 모든 이들에게 마리아가 지혜의 중심이라는 메시지를 전달하고 있다.

힐데가르트는 마리아가 교회의 상징이며, 지혜의 중심이라는 가톨릭의 전통을 따르고 있다. 〈교회의 세 위계〉[2-20]를 의인화한 여성 이미지는 이 비전의 앞뒤 비전들과 연속성을 지니고 있다. '그리스도의 신부이며 믿음의 어머니인 교회'에서부터 나타나서 '믿음을 확고히 함'에서 점차 크기를 키우고 마지막으로 도 2-20에서 보는 '교회의 세 위계'에 이른다. 그리고 이후 '그리스도의 희생과 교회의 미사' 비전으로 이어진다.[48] '믿음을 확고히 함'은 가톨릭의 견진성사를 일컬으며, '그리스도의 희생과 교회의 미사'는 성체성사를 뜻한다. 즉 네 장면의 비전을 통하여 교회는 미사와 성사들을 통해 믿음을 공고히 하는 가장 중요한 기관임을 강조하고 있다. 그러나 아쉽게도 비전 그림[2-20]을 먼저 보고 기대하던 거대

한 여성상에 대해서는 특별한 언급이 없다. 이 그림을 조형언어로 읽으면 여성에 대한 자긍심, 숭고, 포용, 독립성 등을 느낄 수 있는데 글에서는 여성의 복종, 약함, 순결을 끊임없이 강조하고 있다. 그림에서는 거대한 여성숭배 같은 느낌이 강한 데 반해 글은 당시 교리나 신학을 따르는 보수성을 지니고 있으니 혼란하며 어떻게 이해해야 할지 난감하다.

이미지와 글이 이렇게 큰 차이를 보이는 이유는 무엇일까. 무의식과 논리의 차이일까. 글은 논리와 체계를 근본으로 하지만 무의식의 형상은 논리를 무색하게 하고 뛰어넘기도 한다. 비전 세계와 현실의 차이일까. 비전에서는 여성으로의 자각이 강하게 떠오를 수 있지만, 현실에서는 중세 종교 속에서 수녀원장의 입장을 지켜야 했을까. 형상으로 보는 비전에서는 현실을 훌쩍 뛰어넘을 수 있지만, 글은 현실을 수용해야 한다. 더 현실적인 이유를 찾는다면, 주류의 의견과 다를 경우 그림은 해석이 다양할 수 있어서 증거가 될 수 없지만, 글은 비판의 직접적인 증거가 될 수 있으니 솔직하게 쓸 수 없었던 것일까. 그러나 비전은 원래 심상이니 그림의 전달력이 힐데가르트의 마음에 더 가까울 것이다.

이 거대하고 빛나는, 교회로 나타낸 여성은 힐데가르트에게 어떤 존재일까. 힐데가르트는 이 여성의 몸을 사제, 수도자, 평신도의

세 구성원으로 설명하였지만, 사제와 평신도는 그리지 않고 가슴 부분에 있는 동정의 수도자 무리만 자세히 그려 넣었다. 그리고 이들을 금빛 찬란한 빛 속에 드높이고 있다.[2-20] 실제로 글에서도 사제들에겐 필요성을 강조하면서도 그들의 오만을 꾸짖는다. 반면, 동정의 수도자들에겐 "운집하여 서 있는 이들은 태양이 지구를 밝히는 것보다 더 밝다"고 칭송한다. 그리고 그들 중 중앙에 있는 "발까지 내려오는 붉은 튜닉을 입은 처녀는 … 전능하신 하느님의 아들과 약혼하였으며 … 또한 그를 잉태하였으니 … 모든 이들 중에서 으뜸으로 뽑힐 것이다"라고 말한다.[49] 가운데 처녀가 그리스도의 약혼자이기도 하고 어머니이기도 하다고 하니 그녀 또한 마리아를 상기시킨다. 마치 꿈에서 시간과 장소가 비논리적으로 혼재하고 이동하듯이 비전에서도 이 그림의 전체를 차지하는 거대한 여성상과 그녀가 가슴에 품고 있는 작은 여성상이 모두 마리아의 개념을 지니고 있다. 자세히 보니 중앙의 붉은 옷을 입은 이 처녀는 두 손을 벌리며 기도하는 오란테orante 도상인데 이는 바로 화면을 압도하는 큰 여성상과 같은 도상이다. 작은 여성상이 큰 여성상의 분신 같다는 느낌도 든다. 힐데가르트는 이 여성들에 대하여 어머니, 그리스도의 신부, 장미, 백합 등 마리아의 상징으로 설명하지만 마리아라고 지칭하지는 않는다. 큰 여성상을 '교회'라고 지칭하

고, 붉은 튜닉을 입은 작은 여성에겐 "하느님에게 겸손을 행하였으니 가장 높은 지혜"를 지녔다고 칭송한다.[50] 마리아라고 제한하지 않으면서, 마리아가 대변하는 교회로 지칭하고, 지혜를 나타내고 싶었던 것은 아닐까. 힐데가르트의 마음속엔 지혜의 여신 소피아 Sophia가 있었던 것은 아닐까 짐작해본다.[51]

한편 무신론적인, 비신화적인 현대에서 성 불평등에 촉각을 세우며 살고 있는 현대와 힐데가르트가 살던 중세 한복판 사이에는 비교할 수 없을 정도의 차이가 있음을 고려해야 한다. 현대 페미니즘의 관점을 힐데가르트에게 기대해서는 안 될 것이다. 그녀가 살고 있던 중세의 그리스도교는 가장 큰 존재인 예수가 가장 약한 방법으로 십자가에 못 박혔고, 그 약함으로 구원자가 되는 역설의 종교이다. 이를 그리스도교의 여성성이라 일컫는다. 힐데가르트가 끊임없이 약함, 복종, 순결을 강조하는 것은 이 길이 그리스도를 따르는 길이며, 동시에 권력을 갖추는 길이기도 했을 것이다. 모순된 역설의 시대, 중세의 수녀원장으로서는 자신을 최대한 낮추며 견뎌내는 삶이 여성성을 드높이는 지혜의 길이었을지도 모른다.

이제 이야기를 마무리해본다. 힐데가르트의 비전들은 당시 가부장적인 가톨릭 세계에서 볼 수 없었던 여성성, 중세 그리스도교

가 잃어버린 자연과의 유기적 관계, 조형적인 표현 능력 등을 탁월하게 보여준다. 아무리 강조해도 지나치지 않을 정도로 독창적이다. 그러나 한편 그녀의 신학 체계는 근본적으로 전통적이다. 아담과 이브의 타락, 교회 체제의 중요성, 성체성사의 의무, 요한계시록으로 끝맺는 최후의 심판 등의 내용은 당대의 신학 체계를 크게 벗어나지 않는다. 힐데가르트는 그 과정과 비유를 통해 자신의 생각을 드러낸다. 앞의 그림과 글에서 보았듯이 그녀의 비전에는 자연과 함께 여성으로 살아온 경험과 비유가 풍성하게 살아 있다. 빼놓을 수 없는 인상적인 글이 있다. 영혼과 육체는 서로 별개가 아니며, 영혼은 몸이 지닌 생명의 힘이라고 강조하면서 "영혼은 육체에 기쁨을 준다. 마치 엄마가 우는 아이를 웃게 할 수 있는 것처럼"이라고 비유한다.[52] 그녀의 비유는 자연계에서 여성으로 살면서 구체적인 경험을 바탕으로 한 통찰력이다.[53]

그녀의 책들이 비전을 그림과 글로 옮긴 것이라고 하지만 그림과 글에는 분명 차이가 있다. 〈새 하늘, 새 땅〉[2-18]과 〈교회의 세 위계〉[2-20]에서 본 바와 같이 그림에서는 자연과 여성에 대한 독창적 해석을 느낄 수 있으나 글의 설명은 보수적인 경우가 많다. 이는 이미지와 언어의 속성이 다른 데서 기인하기도 한다. 이미지는 상상에 적합하고 글은 논리적 교리 설명에 더 적합하기 때문이다. 비

전과 현실 사이의 갈등일 수도 있다. 이는 힐데가르트의 글과 생애 전반에 흐르는 "상징적 칭송과 실용적 복종"의 간극이기도 하다.[54] 힐데가르트가 평생 편두통에 시달렸음은 아마도 이 갈등을 해결할 수 없었기 때문일 수도 있다.

힐데가르트가 비전을 기록하면서 하느님이 자신에게 주신 말씀만 기록할 뿐이라고 거듭 강조하는 모습을 보면 자신을 안전하게 하는 전략이라는 느낌이 든다. 영성적 깊이와 지적인 탐구심만 높을 뿐 아니라, 능란한 정치성을 지니고 있었던 힐데가르트는 비전이라는 방법을 통해 교회로부터 비난받지 않으면서 자신의 사고와 세계를 표현할 틈새 방법을 찾아냈다고 할 수 있다. 중세 신비주의 여성에 대하여 연구한 이충범은 힐데가르트가 수준 높은 전술가라고 말한다. 귀족 가문 출신인 힐데가르트는 자신의 기득권과 네트워크를 최대한 이용하고 교권에는 순응하면서, 비전으로 자기 목소리를 낸 수준 높은 전략가이다. "이는 당시 남성들의 전유물인 이성을 기초로 한 신학을 의도적으로 침범하지 않으려는 의도"이며 싸우지 않고 이기는 전술이었다.[55]

바버라 뉴먼은 『쉬비아스』를 소개하는 서문에서 "힐데가르트는 엄밀히 말하면 전혀 신비가가 아니다"라고 강조한다.[56] 신비는 말 자체에 담겨 있듯이 '말로 할 수 없는 어떤 것'을 특징으로 하는

데 그녀는 모호하지 않고 명확하게 자각하고 있기 때문이다. 맞는 말이다. 그녀는 비전과 행동으로 하는 모든 일을 충분히 자각하고 있었다. 비전의 형상을 글로 써서 신학적 교리로 설명할 수 있다. 그러나 뉴먼을 포함한 힐데가르트 연구자들은 대부분 문헌자료에 치중하고, 시각언어를 읽는 데는 한계를 지니고 있다. 비전은 형상이 근원이며 시각언어에 더 큰 비중이 있다. 글로 된 설명은 이를 신학적 교리로 합리화한 과정일 수 있다. 만약 힐데가르트가 자신의 생각과 이상을 말과 글 또는 행동으로 할 수 있었다면 그녀에게 비전의 형상이 떠오르지 않았을지도 모른다. 앞의 예들에서 보았듯이 글로 쓸 수 없는 내용이 비전의 형상으로 보였을 가능성이 더 크기 때문이다. 비전은 심상을 드러내는 시각 형상이며 이는 논리나 현실을 뛰어넘는다. 비전은 신학의 논리를 포함하여 경험, 감성 등을 한순간에 통합적으로 드러내는 특징을 지니고 있다. 힐데가르트의 비전 형상들이 당시 교리에 입각한 종교미술과는 달리 여성성과 자연관을 지닌 것은 그녀 자신이 자연 속에서 여성으로 살며 직접 느끼고 자각한 삶의 결과이다. 그녀의 몸은 전통 신학의 장소인 수녀원에 있었지만, 그녀가 오감으로 경험하고 통찰한 세계는 그녀의 비전 속에 있다. 그녀는 비전을 통해 여성의 관점에서 성경을 바라보고, 자연관을 내비친다. 서양 역사를 형성한 그리

스도교는 가부장적이며, 자연에 반한다는 큰 결함을 지니고 있는데, 힐데가르트는 바로 이 점에서 탁월한 통찰을 보여준다. 아우구스티누스, 토마스 아퀴나스가 중세 철학의 주류라고 한다면, 힐데가르트는 비주류라 할 수 있을 것이다. 그러나 중세 당대에는 크게 부각될 수 없었던 비주류였지만 현대에는 주류의 결함을 뛰어넘는 사상가라고 말할 수 있다.

3

폴리뇨의 안젤라

광적인 비전과 능동적인 미술감상

능동적인 미술감상자, 안젤라

미술의 세계는 크게 보아 창작, 감상, 유통으로 나누어 볼 수 있다. 자신이 본 비전을 그림으로 나타낸 힐데가르트가 창작자라면, 그림이나 조각을 보면서 비전이 촉발된, '보는 이'는 적극적 감상자라 할 수 있다.

40대 중반 여자가 성당에 들어선다. 스테인드글라스에 새겨진 한 이미지를 보자 갑자기 "알 수 없는 사랑이여, 왜? 왜? 왜?"라고 소리치며 혼절한다. 그리스도가 성 프란체스코San Francesco d'Assisi(1182-1226)를 안고 있는 그림을 보며 자신도 안아달라고 외친 것이었다. 또 다른 일화도 있다. 십자가에 매달린 예수상 앞에서 기도하던 중 갑자기 옷을 다 벗어젖히고 알몸으로 기도하기 시작했다. 만약 우리 눈앞에 이런 광경이 벌어졌다면 뭐라 할까? 당연히 '미친 여자네!', '광신자네!' 하며 고개를 돌릴 것이다. 아시시에서 있었던 폴리뇨의 안젤라 이야기다. 그녀의 비전은 대부분 스테인

드글라스, 십자가상 등 종교미술품을 바라보면서 일어난다. 이미지가 비전을 촉발시키는 것이다. 그런 면에서 안젤라는 매우 능동적인 감상자, 수용자이다. 이번 장에서는 그녀의 비전을 통하여 미술의 감상자 측면을 살펴보고자 한다.

안젤라의 생애

잠시 그녀의 생애를 알아보고 미술과 관계된 이야기로 들어가기로 하자. 안젤라는 아시시에서 17km 떨어진 폴리뇨에서 태어나 그곳에서 일생을 보낸 프란체스코 제3수도회Terz'Ordine Francescano 소속의 재속 수녀이다.[3-1] 그녀의 참회 과정을 기록한 회고록이 전해지고 있으나 생애에 대하여는 단편적인 사실만 알려져 있다.[1] 유복한 집에서 태어나 아마도 스무 살 즈음에 결혼해 남편과 아이들이 있었음을 짐작할 수 있다. 1285년경 그녀의 나이 37세쯤 남편과 아이들이 죽고 친정어머니까지 돌아가신 후 종교생활에 전념하였다. 가난을 실천하고자 자신의 모든 재산을 형편이 어려운 이들에게 나누어주고, 1290-1291년경, 42세 무렵에 프란체스코 제3수도회에 입회했다. 속세에 살면서 신앙생활을 하는 재속 수도회이

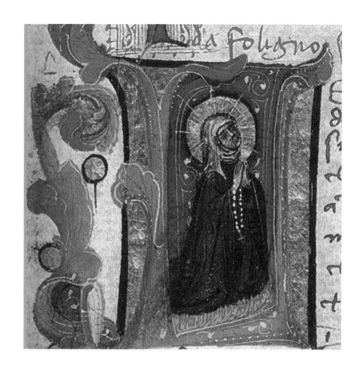

3-1 베로나의 필사본 화가, 〈폴리뇨의 안젤라〉, 14세기 말–15세기 초, 밀라노 스포르체스코성의 트리블치아나 도서관 필사본, cod. n. 150. 당시 안젤라는 공식적으로 시성되지 않았음에도 두광을 그려 넣어 성녀로 불렸음을 알 수 있다.

다. 다른 성녀들에 비해 일반에게 많이 알려지지 않은 편인데 이는 아마 시성이 늦어서 그녀와 관련된 행사나 기념물, 제단화 등의 미술품이 없기 때문일 것이다. 공식적으로는 1709년 교황 클레멘테 13세에 의해 복자에 오르고, 2013년 교황 프란치스코Francis에 의해 성녀로 시성되었다.[2] 그녀의 사후 704년 만이다. 그러나 14세기 필사본에 그려진 그녀의 모습에 두광이 그려진 사실을 보면 당대에 이미 거의 성녀로 추앙받은 듯하다.[3-1]

'채색 십자가'와 안젤라의 비전

이제 그의 이야기 중 미술과 관련된 부분으로 자세히 들어가보자. 안젤라의 영적 체험에는 종교미술품이 자주 등장하여 당시 종교미술품과 이를 보는 감상자와의 정서적인 교류를 짐작할 수 있다. 예수가 십자가에 매달린 상 앞에서 기도하던 중의 한 장면이다.

십자가를 바라보던 중 하느님의 아들이 우리의 죄를 위해 돌아가신 길을 더 잘 인식하게 되었다. 이 인식을 통해 나의 죄를 알게 되었고, 이는 극히 고통스러웠다. 나는 나 자신이 그리스도를 십자가

3-2 작가 미상, 〈폴리뇨의 안젤라〉, 18세기, 판화, 예수의 수난을 상징하는 도구들을 함께 그림으로써 안젤라의 참회를 나타내고 있다.

에 못 박은 것만 같았다. … 십자가 옆에 서 있다가 나는 내 옷을 모두 벗어버리고 내 모든 것을 그에게 바쳤다.[3]

아니, 그리스도가 십자가에 못 박히심을 묵상하면 되지 왜 옷까지 벗어 던졌을까? 더구나 여자가 옷을 벗는 행위는 에로 행위인데, 성당 안에서 감히 옷을 벗다니! 그러나 그녀가 한 행위의 동기는 에로티시즘과 아무 관계가 없었다. 예수님이 아무것도 걸치지 않고 십자가에 못 박히셨듯이 자신도 아무것도 가지지 않고 예수의 뜻을 따르고자 함이었다. 그녀의 이야기를 더 들어보자.

나는 십자가의 길을 찾게 되었다. 다른 모든 죄인들이 십자가 발아래서 안식처를 찾듯이 나도 십자가 발아래 서 있었다. … 내가 만약 십자가의 길을 가고자 한다면 나를 좀 더 가볍게 하기 위해서 발가벗고 가야겠다는 생각에 내 옷을 다 벗어버렸다. 속세의 모든 것, 남자와 여자의 모든 애착, 나의 친구들과 친척들, 다른 모든 이들, 내 모든 소유물 그리고 나 자신까지를 벗어버리고자 하였다.[4]

십자가의 길, 지금의 우리에겐 신자들이 외워야 하는 기도문이지만 안젤라에게는 온몸을 다 바치는 길이었다. 그녀가 옷을 벗은

것은 자기가 가진 모든 것을 없앤다는 행위였다. 당연히 주변의 험담이 이어졌다. 그녀는 자기를 "불편해하던 모든 사람들을 용서해야 했다". 그리고 이 행위가 있은 지 얼마 후 "가지고 있던 가장 좋은 옷, 좋은 음식, 좋아하던 머리 장식들을 없애기로 결정했다". 그녀는 말한다. "이 시기에 나는 아직 남편과 살고 있었는데, 나를 향한 모든 중상모략, 불공정함을 참아내기가 정말 혹독했다. 그럼에도 불구하고 나는 내가 할 수 있는 최대한 견뎌냈다. 그리고 이 시기가 지났다."[5]

안젤라는 자기가 보고 있는 십자가상을 화가나 조각가가 만들어서 세운 대상으로 인식하지 않았다. 안젤라에게 십자가상은 실제의 예수와 마찬가지였다. 그녀는 십자가를 바라보면 몸으로 반응했다.[6] "그리스도의 십자가 수난상을 볼 때마다 나는 정말 참을 수가 없었다. 나는 열이 나서 쓰러지고 아파서 눕게 되었다. 결국 내 동료는 십자가 수난상들을 감추었으며 내 눈에 띄지 않게 하기 위해 최선을 다했다."[7] 안젤라가 구체적으로 어느 십자가상 앞에서 기도하였는지 정확히 알 수 없지만 13세기 말 아시시와 폴리뇨가 속한 움브리아Umbria 지방에서 제작된 십자가상 유형은 짐작할 수 있다.3-3 3-4 3-5

13세기 이탈리아에서는 십자형의 나무 패널에 템페라 채색으

 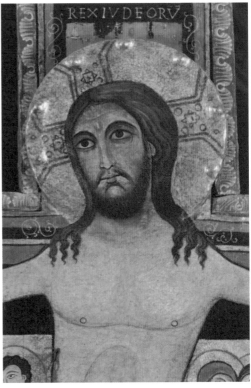

3-3 작가 미상,〈산다미아노의 십자가〉, 12세기 말-13세기 초, 나무 패널에 템페라, 아시시 산타
키아라 교회(왼쪽).
십자가에 매달렸으나 눈을 뜨고 있는 모습으로 나타냄으로써 부활한 예수, 승리자 예수를
상징한다(부분).

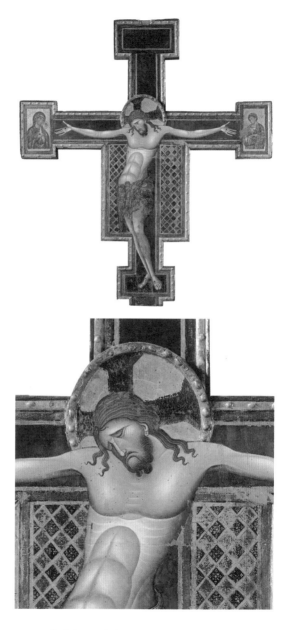

3-4 준타 피사노, 〈채색 십자〉 부분, 1230-1250년경,
나무 패널에 템페라, 볼로냐, 성 도미니크 성당(위). 예수의
고통을 함께하고자 한 아시시의 성 프란체스코 이후
'승리자 예수'는 '고통받은 예수'로 변하였다(부분).

로 그린 이른바 '채색 십자가croce dipinta, painted cross'가 많이 사용되었다. 그런데 이 그려진 십자가도 12세기의 십자가와 13세기 말의 십자가는 완연히 다른 양식을 보여준다. 12세기의 십자가에서는 예수가 십자가에 매달려 있지만 눈을 크게 뜨고 그냥 팔을 벌리고 있는 모습이었다.[3-3] 물론 기술이 부족해서 고통을 표현하지 않은 건 아니다. 십자가에 매달렸으나 바로 그 죽음으로 인해 영원히 부활한 '승리의 예수'를 상징하는 도상 방법이었다.

　13세기에 '고통받는 예수'로 변한 것은 아시시의 성 프란체스코와 직접 연관이 있다.[8] 프란체스코가 신앙에 몰두하기 시작한 1206년에 산다미아노San Damiano 암자에서 십자가의 예수와 직접 대화하였다는 유명한 일화가 있다. 아시시에 순례할 때 빼놓을 수 없는 성지인 산다미아노에 지금도 걸려 있는 '채색 십자가'가 프란체스코와 대화한 바로 그 십자가라고 전해지고 있다.[3-3] 이 채색 십자가의 예수상은 눈을 뜨고 있는 '승리의 예수' 도상이지만 프란체스코는 승리한, 전지전능한 예수보다 고통의 예수와 함께하기를 기도했다. 그가 강조하던 예수의 고통은 새로운 십자가상을 요구했으며 이후 '고통받는 예수'상이 만들어지기 시작했다.[3-4] 프란체스코가 피 흘리는 예수의 발을 바라보는 상을 보면 고통의 예수상이 어떻게 시작되었는지, 종교적인 필요에 의한 미술의 변화를 실

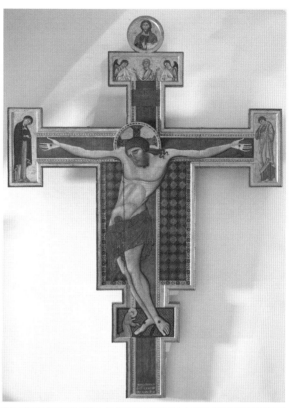

3-5 성 프란체스코 화가, 〈채색 십자가〉, 1272년, 나무 패널에
템페라, 페루지아, 국립 움브리아 미술관(위).
피가 흐르는 예수의 발을 바라보고 있는 성 프란체스코(부분).

감할 수 있다.[3-5] 상징적이고 평면적이던 중세 미술이 13세기 중엽 이후 사실적이고 입체적으로 변한 것은 화가의 의도 이전에, 당시 종교의 요구에 대한 화가의 대응이었다. 13세기 후반 이탈리아 중부의 토스카나와 움브리아 지역에 고통의 십자가상이 더욱 많은 이유는 이 지역에 특히 프란체스코 수도회가 확산되었기 때문이다. 프란체스코 제3수도회 소속의 안젤라는 당연히 이러한 유형의 십자가 앞에서 기도하였을 것이다.

그러나 안젤라는 그림으로 그려진 고통의 정도에 여전히 만족하지 못했다. 안젤라는 "십자가는 나의 구원이며 나의 침대이다"라고 말하며 십자가 형태로 바닥에 눕곤 하였다. 그러면서 "사람들이 십자가 옆을 그리 빨리, 잠깐 멈추지도 않고 지나가다니 정말 놀랍다"라고 불평한다. 당시의 십자가상에도 불만이었다. "그 이후 나는 채색 십자가나 고통의 예수상 옆을 지날 때마다 십자가에 묘사된 상이 내가 보고, 내 심장에 각인된, 실제 있었던 예수의 극심한 고통에 비하면 아무것도 아닌 것 같았다. 이런 이유로 나는 더 이상 이 상을 바라보고 싶지 않았다"고 말한다.[9] 고통을 더욱 더 강하게 묘사할 것을 요구하고 있는 것이다.

그녀는 "만약 내 영혼을 십자가에 집중하고 있다면 그 십자가에서 신선한 피가 흘러내리는 것을 보게 될 것이다"[10]라고 말한다.

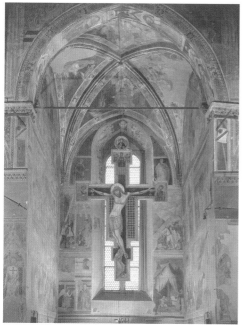
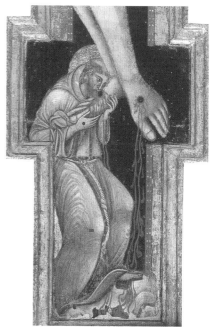

3-6 치마부에 유파, 〈채색 십자가〉, 13세기 후반,
나무 패널에 템페라, 아레초, 성 프란체스코 교회,
바치 예배실에 설치된 채색 십자가(왼쪽)와 예수의
발 부분에 그려진 〈피가 흐르는 예수의 발을 껴안고
있는 프란체스코〉(부분).

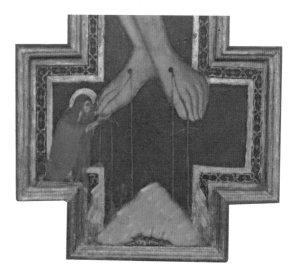

3-7 피렌체의 화가, 〈예수의 피
흘리는 발을 안고 있는 막달라
마리아〉 채색 십자가 중 일부,
패널에 템페라, 13세기 말, 피렌체,
아카데미아 박물관.

바로 이러한 채색 십자가도 있다. 아레초Arezzo의 성 프란체스코 교회 십자가다. 작은 교회에 걸려 있는 십자가에서 프란체스코는 피가 철철 흐르는 예수의 발을 자기 팔로 감싸고 있다.[3-6] 안젤라의 모습이 그려진 당시 십자가는 남아 있지 않으나 막달라 마리아가 피 흘리는 예수의 발에 입 맞추는 모습에서 유추할 수 있다.[3-7] [11] 안젤라는 고통의 참회를 강조하는 프란체스코 교리와 함께 널리 퍼져 있던 이러한 유형의 십자가들을 이미 보았을 것이며 그녀의 비전은 이에 빙의한 것일 수 있다. 오늘날엔 종교미술이 박물관에 걸려 있는 미술품이지만 중세 당시엔 영성을 불러일으키는 매개체였다. 안젤라가 요구하듯이 이러한 유형의 채색 십자가는 점점 더 많이 제작되었다.

"눈으로 볼 수 있는 것보다 더 가까이 안아주겠다"

안젤라는 프란체스코 제3수도회에 입회한 1291년경, 그녀 나이 42-43세에 성 프란체스코의 성지인 아시시로 순례여행을 떠났다. 폴리뇨에서 17km 정도의 거리였으며, 몇 명의 동료들과 동행했다. 가는 도중 그녀는 "나(그리스도)는 네가 프란체스코 교회에

다다를 때까지 너와 함께 있을 것이며 네 안에 있을 것이다. 아무도 이를 눈치채지 못할 것이다"[12]라는 그리스도의 음성을 들었다. 그리고 아시시에 도착하여 성 프란체스코 교회에 들어섰을 때 일어난 일이다.

교회에 들어가 입구에서 무릎을 꿇은 후 스테인드글라스에 새겨진 그리스도가 성 프란체스코를 가까이 안고 있는 모습을 보았을 때 나는 그의 음성을 들었다. "이제 나는 너를 가까이, 육체의 눈으로 볼 수 있는 것보다 더 가까이 안아주겠다. 나의 달콤한 딸, 나의 신전이며 나의 기쁨인 딸아, 이제 네게 한 약속을 지킬 때가 되었다. 나는 이제 네게서 이 위안을 거두겠다. 그러나 네가 나를 사랑하는 한 나는 너를 절대로 떠나지는 않겠다. … 그가 떠난 후 나는 소리 지르며 울기 시작했다. 창피한 줄도 모르고. "아직도 알 수 없는 사랑이여, 왜 나를 떠나십니까?" 나는 내가 소리 지르고 있다는 사실도 몰랐다. 이 말밖에 생각나지 않았다. "아직도 알 수 없는 사랑이여, 왜? 왜? 왜?" 더구나 이 외침이 내 목에 걸려 말소리도 알 수 없었다. 그럼에도 불구하고 내게는 하느님이 내게 말하고 있었다는 의심할 수 없는 확신이 들었다. … 이 경험 후 내 몸의 모든 관절들이 탈구되는 느낌이었다.[13]

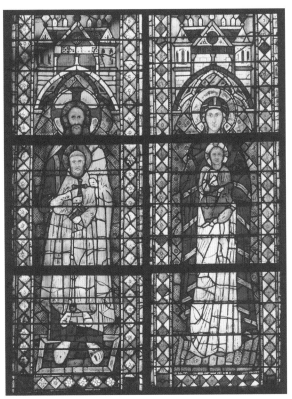

3-8 작가 미상, 〈프란체스코를 안고 있는 그리스도와 아기
예수를 안고 있는 마리아〉, 1275년경, 스테인드글라스, 아시시,
성 프란체스코 교회(위).
이 스테인드글라스가 보이는 교회 내부(아래).

성당 안의 스테인드글라스에는 마리아가 아기 예수를 안고 있는 모습과 그리스도가 프란체스코를 안고 있는 모습이 나란히 자리하고 있다.³⁻⁸ 지금은 이 성당의 벽화인 조토 디본도네Giotto di Bondone(1226?-1337)의 〈성 프란체스코의 일생〉(1297-1299) 시리즈가 더 유명하지만 안젤라의 일화는 1290-1291년의 일이니 벽화가 그려지기 전 스테인드글라스만 있을 때였다. 안젤라 글을 앞뒤 문맥에서 이해하면 '프란체스코는 그렇게 안아주면서 왜 나는 안아주지 않느냐?'는 질투심에 찬 사랑의 갈구였다. 소리를 지르고 혼절하여 모든 관절들이 탈구되는 느낌이었다니, 스테인드글라스의 이미지에 온몸으로 반응한 것이다. 사람이 많은 곳에서 주변을 고려하지 않고 벌어진 일에 동료들은 당황하였고, 프란체스코 수도회 소속의 수사 A형제는 동료들에게 다시는 그녀를 아시시에 데리고 오지 말라고 꾸짖었다. 그러나 이 비전의 경험은 그녀에게 많은 보상을 안겨주었다. 아시시에서 폴리뇨로 돌아온 후 "말로 표현할 수 없는 성스러운 달콤함을 맛보았다". 아무 말도 할 수 없었으며 여드레 동안이나 누워 있어야 했다. 그리고 마지막엔 "너는 지금 내 사랑의 반지를 끼고 있다. 이제 너는 나와 약혼한 사이이며 너는 이제 나를 떠나지 않을 것이다"라는 음성을 들었다.¹⁴ 이는 고통과 참회를 통하여 그리스도와의 일치를 이루는 과정이기도 하며

3-9 작가 미상, 〈예수의 시신을 십자가에서 내림〉, 12-13세기, 나무, 높이 166cm, 페시아, 성 안토니오 수도원.

신학적인 이론으로 사유하기보다 실천을 중요시 여긴 프란체스코 수도회의 수행방법을 반영하고 있다. 무엇보다 더 주목해야 할 특징은 몸과 감각으로 발현하는 신비가 여성들의 비전 특징을 보여준다는 점이다.[15]

성금요일, 그리스도와 함께 관에 눕다

그리스도교가 생활의 중심이던 중세엔 미술만이 아니라 음악, 연극 등 모든 예술 분야가 종교 행사에 참여하는 형태였다. 성금요일 예수가 돌아가신 날의 미사는 그중에서도 성대한 종합예술이었다. 실제 십자가를 지고 '십자가의 길'을 재현했으며, 십자가에 걸어놓았던 '고통의 예수상'을 내려서 나무 관에 넣었다. 이탈리아 중북부에는 '예수의 시신을 십자가에서 내림'을 나타낸 조각상이 많이 남아 있는데 그중 페시아Pescia의 성 안토니오 수도원Sant'Antonio abate에 있는 조각에는 예수의 몸에 아직도 밧줄이 걸쳐져 있다.[3-9] 예수 시신을 십자가에서 내리는 과정에서 떨어뜨리지 않게 하는 밧줄이다.[16] 아래 일화는 성금요일에 이러한 미사극을 바라보면서 겪은 안젤라의 비전 경험이다.

성금요일, 엑스터시 상태에 있을 때 그녀는 자기가 그리스도와 함께 관에 누워 있다는 것을 알았다. … 그가 여전히 눈을 감은 채 죽어 있는 것을 보았다. 그리고 그녀는 그에게 입맞춤하고는 그 달콤함을 어찌 표현할 수 없다고 말하였다. 잠시 뒤 그녀가 그녀의 뺨을 그리스도의 뺨에 대니 그리스도도 자기의 뺨을 그녀에게 대고, 손은 그녀의 다른 쪽 뺨에 대고는 더 가까이 꼭 안아주었다. 그 순간 그녀는 그리스도가 자신에게 하는 말을 들었다. "내가 무덤에 묻히기 전에 너를 이렇게 꼭 안아주겠다." 그리스도가 하는 말을 듣고 있었지만, 그녀는 또한 그가 눈을 감고, 입술도 움직이지 않고, 무덤에 누워 있는 것을 보았다. 그녀의 기쁨은 무한히 컸으며 어찌 말로 표현할 수 없었다.[17]

성금요일 미사에서 행해진, 그리스도의 시신을 관에 눕히는 장면에서 안젤라는 자신도 함께 관에 누워 있는 비전을 경험한 것이다. 아시시의 성 프란체스코는 예수의 생애를 말로만 듣는 것을 넘어 실제 눈 앞에서 보고 만질 수 있기를 원했다. 오늘날 우리가 성탄절에 말구유를 만들어놓고 아기 예수를 눕히는 전통도 프란체스코가 시작하였다.[18] 프란체스코 수도회 소속인 안젤라는 이러한 전통을 이어받으면서 그리스도의 영성을 마음으로만 아는 것이 아니

라 다섯 감각으로 느끼기를 원했다. 그리고 뼛속 깊이 체험하고 있었다.

　예술의 세계를 순수미술과 응용미술, 상위예술과 저급한 예술로 나눈 19세기 이후, 같은 종교미술품도 회화나 조각은 순수미술의 대접을 받았지만 미사에 쓰이던 성구들은 공예로 취급받았다. 값비싼 금속은 그나마 남아 있지만 나무로 만든 관은 거의 다 없어졌다. 스위스 프리부르Fribourg에 있는 마게라우 수도원Abtei Magerau에는 성금요일에 예수의 목조 시신을 안장하는 데 쓰던 관이 남아 있으니 다행이다. 이를 통해 안젤라가 경험한 비전의 한 부분을 실감할 수 있을 듯하다.3-10 19 성금요일 미사에서 목조의 예수 시신을 관에 넣는 장면을 바라보며 안젤라는 자신도 관에 들어가 비좁은 공간에서 그리스도가 자신을 안아주는 상상의 비전을 경험했을 것이다. 눈앞에 보는 광경과 마음속의 상상을 넘나드는, 아니, 경계가 없는 비전이라 할 수 있다.

심상의 이미지와 미술의 만남

　일반 역사에서도 중세가 암흑기라는, 참으로 비역사적인 편견

3-10 작가 미상, 〈나무로
만든 예수의 시신을 넣는
관〉, 1330-1350년경, 나무
관과 조각에 채색, 프리부르
마게라우 수도원.

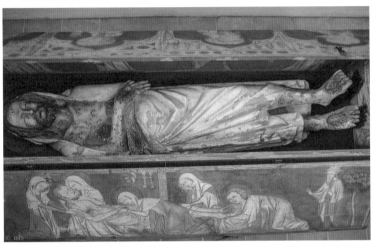

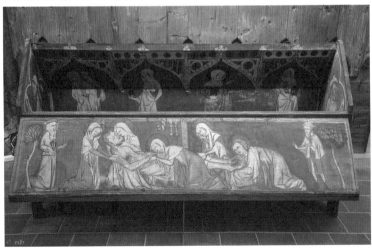

3-11 미켈란젤로,
〈피에타〉, 1499년,
대리석, 높이 174cm,
바티칸 베드로
대성당.

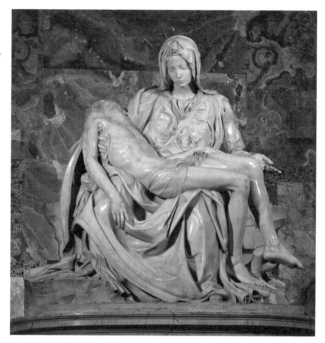

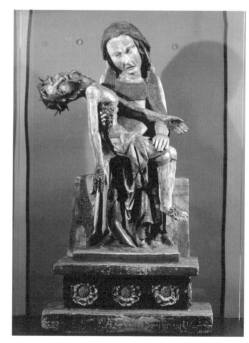

3-12 작가 미상, 일명 〈뢰트겐
피에타〉, 1300~1325년경, 나무에
채색, 높이 87.6cm, 본, 라인
국립박물관.

이 남아 있지만 미술사에서도 중세 미술에 대한 평가는 실로 박하다. 같은 종교미술이라도 르네상스 시대 미켈란젤로의 '피에타'상3-11은 지고한 예술품으로 숭상하는 반면 중세의 '피에타'상3-12은 도외시하곤 한다. 현재 바티칸의 베드로 대성당에 있는 미켈랄젤로의 〈피에타〉는 적절한 인체 비례와 사실적인 인체 묘사 등에서 1500년경의 미술이 이룬 최고봉으로 추앙받고 있다. 반면 중세 시대에 제작된 일명 〈뢰트겐 피에타Röttgen Pieta〉는 인체가 4등신이어서 마리아의 얼굴이 너무 크고, 예수의 시신은 나무토막 같아서인지 지방의 종교미술 정도로 취급받고 있다. 그러나 33세에 억울하게 죽은 아들의 시신을 안고 있는 어머니의 '피에타', 즉 가없은, 측은한 심정을 기준으로 바라본다면 달리 보일 것이다. 미켈란젤로 〈피에타〉의 마리아는 예수를 낳은 열여섯 살 정도의 얼굴이니 사실이 아니고 순결한 마리아의 상징이지만, 〈뢰트겐 피에타〉의 마리아는 슬픔이 극에 달한 고통의 마리아이니 진정한 피에타라 할 수 있을 것이다. 그럼에도 불구하고 상반된 평가가 계속되는 이유는 르네상스기의 작품은 작가의 창작품으로 여기는 반면, 중세 미술은 종교의 도구로 취급하기 때문이다.

중세 미술에 대한 왜곡된 인식은 중세 미술의 효용론에서 비롯되었다. 교황 그레고리우스 1세Gregorius I(540?-604)가 '미술은 문맹

인을 위한 성경'이라는 논거를 댄 이후, 흔히 중세의 종교미술은 성경의 일화를 설명하는 삽화로 여겨지곤 했다.[20] 즉 형상이 포함하고 있는 이야기 서사와 감성의 표현이라는 두 기능 중 서사만 강조하여서 마치 중세 미술은 도상을 통해 종교 일화만 전달할 뿐 감성의 표현은 저급한 것으로 인식되어온 것이다. 그러나 그레고리우스 1세가 이를 언급한 것은 교회를 미술로 장식하는 데 대한 찬반 논의가 일었을 때 미술을 옹호하기 위한 논거였지 그것이 효용 전체는 아니었다.

안젤라의 일화를 상기하면서 종교미술과 감상자 사이의 정서적 공감을 다시 생각해본다. 앞에서 보았듯이 안젤라의 비전 체험은 혼자 기도하고 있을 때가 아니라 종교미술품 앞에서 일어난다. 즉 미술이 비전을 촉발한다.[21] 물론 같은 십자가라도 어떤 사람은 그 앞을 그냥 지나치고 아무런 영성도 전달받지 못한다는 사실에서 미루어 보면 이 영성은 작품에서 오는 것이 아니고 보는 이의 마음속에 이미 준비되어 있다고 할 수 있다. 그러나 십자가상이나 스테인드글라스의 이미지를 보았을 때 비전이 일어났다는 사실은 마음속에 준비되어 있는 이미지가 실재하는 미술 이미지를 매개로 발현됨을 뜻한다. 눈에 보이지 않는 심상의 이미지와 눈에 보이는 물질적인 이미지가 만나는 순간이다. 보이지 않는 개념이 물질의

형상을 봄으로 해서 구체화되는 현상이다.

예술의 감상에 대한 존 듀이John Dewey의 견해는 안젤라의 비전 상황을 설명하는 데 매우 적절한 듯하다. 듀이는 그의 대표 저서 『경험으로서의 예술Art as Experience』에서 창작은 능동적이고 감상은 수동적인 것 같지만 이 두 활동은 분리될 수 있는 것이 아니라고 주장했다. 그는 미적 경험을 '하나의 경험one experience'으로 설명하면서 창작과 감상, 능동과 수동, 이 둘의 통합성을 강조했다.[22] 즉 "표현하는 행위 속에 표현된 결과를 감상하고 즐기는 활동을 포함"하고 있으며[23] "참된 의미에서 감상자 또한 예술 작품을 제대로 '지각하기' 위해서는 자기 자신의 경험을 '창조'해야만 한다"고 말한다.[24] 그는 이러한 능동적인 감상을 '새롭게 지각하는 것'이라고 설명한다. "새롭게 지각하는 것은 … (감상자에게) 전율을 일으켜 온몸과 마음에 점점 더 큰 물결로 퍼져간다. 감상자가 진실로 대상을 지각하고 있을 때 지각의 대상이나 장면은 하나도 남김없이 정서적으로 물들게 된다." 또한 "(감상을 통해) 지각하는 것은 경험자가 가지고 있는 에너지를 억제하는 행위가 아니라 대상을 향해 에너지를 방출하는 활동이다. 어떤 대상을 잘 알기 위해서는 우리가 먼저 대상을 향하여 뛰어들어야만 한다"고 강조하였다.[25] 안젤라가 아시시의 스테인드글라스나 십자가상을 보고 온몸으로 반

중세의 침묵을 깬 여성들

응한 것은 바로 이러한 능동적인 감상이라 할 수 있을 것이다.

20세기 말부터 미술사는 큰 지각변동을 겪고 있다. 조형성과 창작 중심으로 바라보던 순수미술의 역사에서 이미지가 제작된 당시의 역할과 기능, 유통 등, 다각도의 관점이 반영되는 '이미지의 역사' 또는 '시각문화의 역사'로 변화하고 있다. 이러한 점에서 안젤라의 비전과 미술의 관계는 그동안 중세 미술에서 간과되어 온 미술의 수용, 감상, '보는 이'의 중요성을 제공하는 귀중한 예이다.[26]

4

시에나의 카타리나

만들어진 열전과 실제의 삶 사이

공적 이미지와 실제 삶의 차이

시에나의 카타리나의 비전과 미술의 관계는 앞에서 살펴본 힐데가르트나 안젤라의 경우보다 훨씬 복잡한 양상을 지니고 있다. 힐데가르트의 비전은 그 자체 독창성을 가지고 있었다. 이후 13-14세기에 걸쳐 여성 신비가와 비전이 결합되면서 마치 성녀는 특정한 비전을 필수적으로 경험해야 하는 것같이 변해갔다. 카타리나의 비전은 이러한 전형을 보여준다. 그녀의 열전과 제단화 그림이 전해주는 '그리스도와의 신비한 결혼', '오상五傷의 기적', '성체성사의 기적' 등의 비전들이 그 예이다. 이 비전들은 카타리나 개인의 경험이기보다 교단에서 그녀의 시성과정에서 만들었을 가능성이 크다. 당연히 열전과 제단화가 전해주는 카타리나의 일생과 실제의 삶 사이엔 큰 차이가 있다. 제단화가 전해주는 카타리나는 문맹이고, 신비한 영성에 사로잡혀 있거나, 금식으로 인해 기운이 없으나, 실제의 카타리나는 다작의 명문장가였고, 설교는 장군

의 연설 같았으며, 행보는 정치적이었다.

카타리나의 공적 이미지와 실제 삶 사이에 차이가 큰 데는 카타리나가 당대에 시성되었기 때문에 형성된 측면도 있다. 즉 빙엔의 힐데가르트와 폴리뇨의 안젤라는 모두 당대에는 유명하였으나 성녀로 시성되지 못하고 잊혔다가, 20세기 후반부터 재평가되고 적극적으로 연구되기 시작하였다. 이에 반해 시에나의 카타리나는 사후 80여 년 만에 성녀로 시성되어서 일찍부터 시에나시의 성녀가 되고, 제단화로 제작되는 등 지속적으로 공적인 추앙을 받았다. 그 과정에서 신비한 비전이 만들어지고, 카타리나의 실제 모습은 가려졌다. 그녀의 이미지를 문맹, 참회와 금식, 신비한 비전 등으로 형성하였는데, 더욱 흥미 있는 점은 이러한 특성이 많은 성녀들의 일생에 공통적으로 들어가 있다는 사실이다. 즉 성녀의 전형이 된 것이다. 여성에게 강요된 문맹, 신앙을 입증하는 참회, 하느님과의 특별한 관계임을 강조하는 신비한 비전은 시에나의 카타리나를 포함한 여성 신비가의 특성이다. 이러한 주제들에 대하여는 이 책의 후반에서 좀 더 자세히 다루고, 이 장에서는 우선 카타리나의 신비화 과정에 집중하고자 한다.

14-15세기에 쓰인 성인전 속의 카타리나와 현대 학자들이 연구한 실제의 카타리나는 마치 다른 사람처럼 느껴진다. 그녀를 전

형적인 성녀로 만드는 데는 비전도 사용되었고 미술도 이용되었다. 실제에 없었던 비전이 만들어졌고, 만들어진 신화를 유포하는데 미술이 기여했다. 이제 만들어진 전설과 실제의 일생은 어떻게다르고, 이 사이에 무엇이 작용했는지 알아보자.

열전이 전하는 카타리나의 일생

우선 열전이 전하는 카타리나의 일생을 간단히 살펴보자.[1] [2] [3]카타리나는 1347년 시에나의 폰테브란다Fontebranda(도 4-1의 아래 가운데 부분 마을) 지역에서 태어나고 자랐다. 아버지 자코모Giacomo는모직 염색업을 하던 부유한 시민이었고, 어머니는 시인의 딸이었다고 전해진다.[4] 그녀가 자란 집은 현재 '카타리나 성지Santuario diSanta Caterina[4-2]로 개축되어 그녀를 기리고 있다. 앞쪽으로는 시에나 대성당이 올려다 보이고(도 4-1의 오른쪽 위), 뒤로는 당시 종교와교육의 장소였던 성 도미니크 성당Basilica of San Domenico(도 4-1의 왼쪽 위, 4-3, 4-4의 원경)이 자리하고 있다. 카타리나의 집은 그 사이 작은골짜기에 위치했으니, 대성당과 성 도미니크 성당을 걸어서 5분내지 10분이면 내닫는 지척의 거리에 두고 있었다.

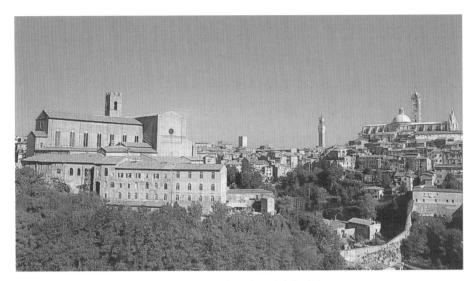

4-1 대성당(오른쪽)과 성 도미니크 성당(왼쪽)이 보이는 시에나 전경.

4-2 카타리나의 옛집 자리에 세워진 〈카타리나 성지〉.

4-3 성 도미니크
성당이 보이는
카타리나의 집 뒷문.

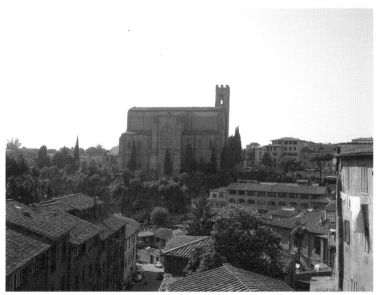

4-4 폰테브란다 마을에서 보이는 성 도미니크 성당.

카타리나는 무려 스물네 번째 자녀로 태어났다. 쌍둥이였던 자매가 죽고, 언니 보나벤투라Bonaventura 또한 결혼 후 출산 도중 목숨을 잃었다니 당시 출생과 성장의 어려움을 짐작하게 한다. 여섯 살에 하느님께 동정 서약을 하고, 열다섯 살에는 결혼을 준비하는 어머니에게 항의하며 머리를 짧게 잘랐다. 그리고 열여덟 살에 도미니크 수도회 수도복을 입었다고 전한다. 그녀가 입회한 망토회는 수녀원에서 생활하지 않고 자기 집에서 살면서 종교생활을 하는 재속회 종교단체였다. 라이몬도의 글에 의하면 어머니는 결혼하지 않으려는 카타리나를 작은 독방에 있게 하고 하녀같이 집안일을 시켰다고 전한다. 카타리나를 연구한 현대 학자 수전 노프케Suzanne Noffke는 이 고독한 기간 중에 카타리나는 기도에 전념하고 글을 익혔을 것으로 짐작하며, 여기에는 그녀의 사촌이며 첫 번째 고해사제였던 토마소 델라 폰테Tommaso della Fonte의 역할이 컸을 것으로 추측하고 있다. 즉 내적 명상의 세계를 체득하였다고 말할 수 있을 것이다. 침묵의 기간은 1368년, 그녀가 21세 되던 해에 겪은 '그리스도와의 신비한 결혼' 비전을 경험하는 데서 절정을 이룬다.

그 후 카타리나는 가난한 이들과 병자를 돌보는 수도자의 생활에 들어선다. 1370년에는 남들의 눈에는 그녀가 죽은 것같이 보이지만 그녀는 하느님과 일치하는 탈혼의 '신비한 죽음'을 경험한

다. 그녀는 식사와 수면을 거의 취하지 않는 극단적인 금식의 고행을 수행한다. 카타리나의 생애 말년은 '아비뇽 유폐'(1309-1377)[5]의 마지막과 '교회 대분열'(1378-1417)[6]의 시작 시기에 속한다. 교황권이 정치권력으로 세속화된 위기의 시대이다. 이 분쟁의 시기에 카타리나는 평화 조정자 역할을 하였다. 이즈음 도미니크 수도회의 고위 성직자였던 카푸아의 라이몬도가 그녀의 두 번째 고해사제(1374-1377)였으니 그녀의 정치적 행보에 큰 영향을 끼쳤음을 짐작할 수 있다. 카타리나를 깊이 연구한 노프케는 카타리나가 이즈음 편지 쓰는 습관을 몸에 익혔을 것으로 추정한다. 1374년에는 교황과 피렌체를 중재하기 위해 피렌체를 방문하고, 1375년에는 반교황, 친황제 동맹관계에 있던 피사에 가서 황제 세력과의 제휴를 끊도록 설득하였으며 이곳에서 '자신의 눈에만 보이는' 오상의 성흔을 받았다고 전해진다. 그녀의 나이 스물여덟이었다.

1376년에는 아비뇽으로 직접 찾아가 교황 그레고리우스 11세 Gregorius XI(1329?-1378, 재위 1370-1378)에게 로마 귀환을 설득하였고, 교황은 이듬해 로마로 귀환하였다. 1378년, 그레고리우스 11세가 갑자기 죽고 우르바누스 6세 Urbanus VI(?-1389, 재위 1378-1389)가 교황이 되었다. 교황 우르바누스 6세 또한 그녀를 필요로 하자 카타리나는 그녀를 따르던 '가족'과 함께 로마로 옮겨 생활하였다. 중

재가 필요한 곳에는 어디에나 편지를 쓰고, 그녀를 '어머니'라 부르던 제자들을 데리고 다니며 지도했다. 카타리나는 극단적인 금식의 결과로 음식을 소화하지 못했으며 물조차 넘기지 못했다. 1380년 4월 29일 서른세 살의 나이로 로마에서 생을 마감하였다. 도미니크 교단에서는 곧 그녀의 시성을 추진하였다. 그녀의 고해사제였던 라이몬도가 그녀의 열전을 쓴 것도 그 일환이었다. 라이몬도의 사후 토마소 단토니오 나치Tommaso d'Antonio Nacci da Siena(일명 카파리니Caffarini)가 이어 그녀의 시성을 추진하였고, 1461년 교황 피오 2세Pio II(1405-1464, 재위 1458-1464)에 의해 성녀로 추앙되었다. 사후 81년 만이니 거의 동시대라 할 수 있다. 교황 피오 2세는 도미니크 수도회 소속이며 시에나 인근 피엔차Pienza의 피콜로미니Piccolomini 가문 출신이니 카타리나의 시성에는 당연히 정치적인 맥락이 작용하였다.

카타리나의 영향력은 현대에도 이어지고 있다. 1939년부터 아시시의 성 프란체스코와 함께 이탈리아의 성인으로 추앙받고 있다.[7] 1970년 교황 바오로 6세Paulus VI(1897-1978, 재위 1963-1978)는 카타리나에게 박사 칭호를 수여하였다.[8] 여성이 쓴 문헌자료가 드문 중세에 저서 『대화』와 400여 통에 달하는 편지를 남겼으니 카타리나는 중세 여성 중 가장 많은 글을 남긴 여성에 속한다. 또한 1999

년 교황 요한 바오로 2세Johannes Paulus II(1920-2005, 재위 1978-2005)는 카타리나를 유럽의 수호성인 여섯 명 중의 한 명으로 선포하였다.[9] 분열이 만연한 현대 유럽의 정치 상황에서 시에나의 카타리나를 수호성인으로 선택했음은 이 시대가 화합을 필요로 하는 시대이기 때문일 것이다.

금식과 신비한 비전, 기적을 강조한 카타리나 이미지

이제 시에나의 카타리나를 그린 이미지들을 찾아보자. 그녀를 독립된 패널로 그린 가장 이른 예는 안드레아 반니Andrea Vanni(1332-1414)의 〈신자와 함께 그려진 시에나의 카타리나〉**4-5**이다. 그녀가 죽은 지 10여 년 이내, 즉 성녀 시성을 받기 훨씬 전에 그려졌다고 추정하며 현재 시에나의 성 도미니크 성당에 놓여 있다. 그림 속 카타리나는 그녀가 속했던 망토회의 의복인 흰 캡에 검은 망토를 입고 있다. 한 손에는 순결을 상징하는 백합을 들고 있고, 그녀의 손에 입 맞추려는 신자 또는 그녀를 따르는 제자의 입가에 다른 한 손을 내어주고 있다. 아래로 향한 가늘고 긴 눈과 핏기 없는 얼굴 색, 힘없이 고개 숙인 모습과 늘어진 어깨 등, 그녀의 모습은

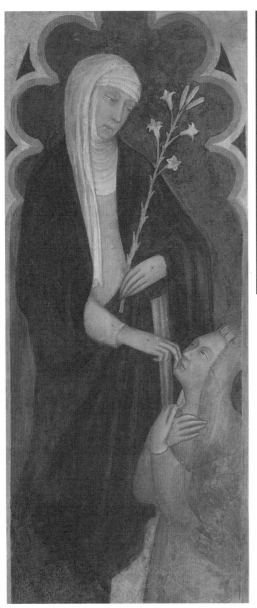

4-5 안드레아 반니, 〈신자와 함께 그려진 시에나의 카타리나〉, 1380년대, 나무
패널에 템페라, 시에나, 성 도미니크 성당(왼쪽). 이 그림이 놓인 성 도미니크
성당의 제단(오른쪽).

오랜 금식으로 몸은 허약하나 영혼만 있는 듯이 느껴진다.

성녀로 시성된 후 카타리나는 두광을 갖춘 성녀로, 일생을 담은 독립된 제단화로 그려지기 시작했다. 조반니 디 파올로Giovanni di Paolo(1403?-1482)가 그린 제단화는 불행히도 지금은 여러 패널로 해체되어 흩어져 있다.[10] 아마도 중앙엔 지금은 사라진 입상의 카타리나가 자리 잡고 좌우에 일생을 그린 패널들로 구성되지 않았을까 짐작한다.[11] 1세기의 차이는 있으나 〈성녀 우밀타 제단화〉[1-1]와 비슷한 구성일 듯하다. 불행 중 다행히도 남은 열 점의 패널화를 통해 우리는 당시 제단화가 그녀의 일생을 어떻게 부각시켰는지 알 수 있다.

이야기는 카타리나가 도미니크 수도회 소속의 망토회 옷을 받는 것으로 시작한다.[4-6] 열여덟 살에 망토회에 입회하였음을 말한다.[12] 카타리나가 경험하였다는 첫 번째 비전은 '그리스도와의 신비한 결혼'이다.[7-1] 작은 방에 있는 카타리나에게 성인들에 둘러싸인 그리스도가 나타나 반지를 끼워주려는 듯 그녀의 오른손 손가락을 받치고 있다. 마리아가 예수를 안내하고 있으며, 카타리나는 왼손을 가슴에 대고 순종의 자세를 취하고 있다.[13]

공적인 생활은 자비를 행한 기적으로 시작한다. 카타리나가 벌거벗은 거지에게 옷을 주었는데 그날 밤 예수가 나타나 그 옷을

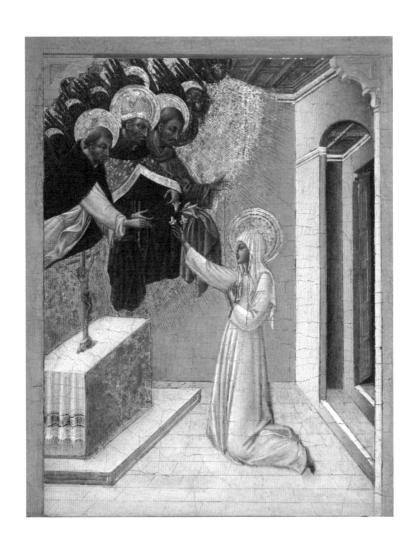

4-6 조반니 디 파올로, 〈도미니크 수도회 의복을 받는 카타리나〉, 1461년 이후, 나무 패널에 템페라, 28.9×23.0cm, 오하이오, 클리블랜드 미술관.

다시 카타리나에게 주었다는 기적적인 이야기이다.[4-7] [14] 카타리나의 신비한 비전은 계속된다. 예수가 카타리나의 심장과 자신의 심장을 바꾸었다는 환영이다.[4-8] [15] 이번에는 '성체성사의 기적'이다.[5-6] [16] 화가는 이 장면을 둘로 나누어 오른쪽에는 사제가 제단에서 성체성사를 행하는 장면으로, 왼쪽에는 예수가 직접 카타리나에게 성체를 주는 장면으로 나타내고 있다. 카타리나가 십자가 앞에서 기도하고 있을 때 예수가 지닌 '오상'을 받았다는 기적도 그려졌다.[4-13] 아시시의 성 프란체스코가 경험한 '오상의 기적'과 흡사한 일화이다.[4-14] 그림 속의 카타리나는 온몸에 흰옷을 걸침으로써 좀 더 영적인 느낌을 주며, 한 무릎을 꿇고 두 팔을 크게 벌린 모습이 과장되어 다른 패널에 비해 좀 더 신들린 모습으로 느껴지기도 한다. 카타리나의 신비한 기적은 계속된다. 카타리나의 어머니 라파Lapa는 영혼이 심약하여 큰 믿음이 없었다. 어머니가 죽음을 앞에 두자 카타리나는 어머니의 영혼이 구원받지 못할 것을 두려워하여 예수에게 어머니를 살려달라고 졸랐다. 끝없는 간청에 어머니가 다시 살아나 오래 살았다는 이야기이다.[4-9] [17]

이렇게 여섯 장면의 신비한 비전을 다룬 후에야 비로소 현실의 카타리나 이야기로 돌아온다. 아비뇽에 있던 교황 그레고리우스 11세에게 로마로 돌아가기를 설득하는 모습이다.[4-10] 1376년, 그

4-7 조반니 디 파올로,
〈거지에게 옷을 주는
카타리나〉, 1461년 이후,
나무 패널에 템페라,
28.7×28.9cm,
오하이오, 클리블랜드
미술관.

4-8 조반니 디 파올로,
〈예수의 심장과
자신의 심장을 바꾸는
카타리나〉, 1461년 이후,
나무 패널에 템페라,
28.9×22.5cm, 뉴욕,
메트로폴리탄 미술관.

4-9 조반니 디 파올로,
〈예수에게 어머니의
소생을 간청하는
카타리나〉, 1461년 이후,
나무 패널에 템페라,
27.9×21.9cm, 뉴욕,
메트로폴리탄 미술관.

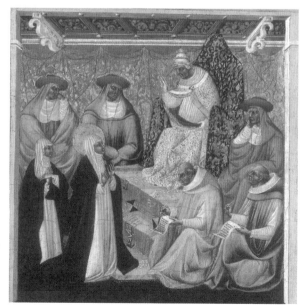

4-10 조반니 디 파올로,
〈교황을 설득하는
카타리나〉, 1461년 이후,
나무 패널에 템페라,
29×29cm, 마드리드,
티센보르네미자 미술관.

녀의 나이 29세 때의 일이며, 교황은 이듬해 로마로 돌아옴으로써 70여 년에 걸친 일명 아비뇽 유폐 기간이 막을 내렸다. 카타리나는 1374년부터 교황청과 피렌체 등의 도시국가들 사이의 갈등을 해소하고자 적극 노력하였다. 그리고 '교회 대분열'의 초기 시점이던 1378년부터 1380년에 죽기 전까지 로마에 있으면서 교회분열을 막고자 온 힘을 다 쏟았다. 카타리나의 생애를 그린 열 점의 패널에서 그녀를 대표하는 생애 마지막의 정치, 외교활동들을 교황을 설득하는 장면 하나로 나타내고 있는 것이다.

〈비전을 받는 카타리나와 받아 적는 라이몬도〉[5-5]는 그녀의 글쓰기를 대변하고 있다. 그러나 카타리나의 말은 카타리나가 하는 말이 아니다. 화면 왼쪽 위에 그려진 그리스도가 하는 말을 사제에게 전달할 뿐이다. 빙엔의 힐데가르트가 자기 책의 모든 비전은 하느님으로부터 받은 것이라고 강조하듯이 말이다.[5-1] 이제 〈카타리나의 죽음〉[4-11]을 끝으로 10개의 패널에 그려진 그녀의 일생 이야기가 끝난다.

이 제단화가 다룬 주제들을 종합해보면 몇 가지 특징을 도출할 수 있다. 우선 〈도미니크 수도회 의복을 받는 카타리나〉[4-6]와 도미니크 수도회 장상을 지낸 카푸아의 라이몬도를 그린 〈비전을 받는 카타리나와 받아 적는 라이몬도〉[5-5]에서 알 수 있듯이 카타리나가

4-11 조반니 디 파올로, 〈카타리나의 죽음〉, 1461년 이후, 나무 패널에 템페라, 25×26cm, 미국, 개인 소장.

속하고, 시성의 결실을 맺은 도미니크 수도회와 관련이 있는 주제를 부각하고 있다. 주제 면에서는 〈그리스도와 신비한 결혼을 맺는 카타리나〉,[7-1] 〈거지에게 옷을 주는 카타리나〉,[4-7] 〈예수의 심장과 자신의 심장을 바꾸는 카타리나〉,[4-8] 〈신비한 성체성사를 받는 카타리나〉,[5-6] 〈오상을 받는 카타리나〉,[4-13] 〈예수에게 어머니의 소생을 간청하는 카타리나〉[4-9] 등 열 개의 패널 중 무려 여섯 개의 주제가 신비한 비전과 기적에 속한다. 흥미로운 점은 이 주제들이 카타리나에게만이 아니라 다른 성녀들의 일생에도 적용되어 나타난다는 사실이다. 즉 여성 신비가의 일생에 공통적으로 있는 일종의 전형이 되었음을 알 수 있다. 그리고 이 주제에 심도 있게 들어갈수록 특정 여성상을 발견할 수 있으니 이를 통해 사회에서 부과한 여성상을 짐작할 수 있다.

시에나의 성 도미니크 성당은 그녀의 시성 후 교회 내에 카타리나 예배실을 만들었다.[4-12] 이 성당은 도 4-1, 4-3, 4-4를 통해 느낄 수 있듯이 그녀의 집에서 매우 가깝고 어려서부터 기도하러 다니던 곳이니 그녀를 기리기에 가장 적합한 곳이다. 예배실에는 그녀의 머리 성골을 안치하였으며, 성골함과 중앙 부분은 대리석으로 감실tabernacolo을 세우고, 주변의 벽에는 그녀의 일생 중 대표적인 일화들을 벽화로 장식하였다.[18] 일명 소도마Il Sodoma라 불리는

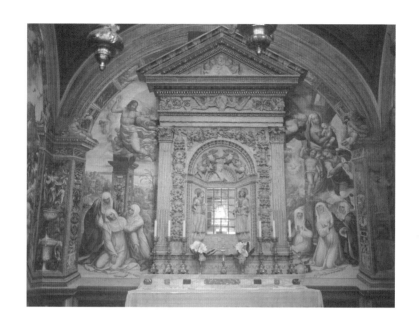

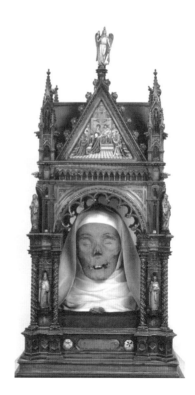

4-12 시에나의 성 도미니크 성당에
있는 카타리나 예배실 전경(위).
예배실에 모셔진 시에나의 카타리나
유골(부분).

조반니 안토니오 바치Giovanni Antonio Bazzi(1477-1549)가 제작한 이 벽화는 정면으로 보이는 성골함 좌우에 〈극심한 금식으로 혼절하는 카타리나〉[6-7]와 〈하늘로부터 성체성사를 받는 카타리나〉로 그녀의 일생을 대표하고 있다.[6-8] [19] 세상의 음식을 거부하고 하느님의 성체로 살아간 기적을 나타낸 것이다. 시대가 16세기인 만큼 회화 방식은 사실적으로 변했지만 카타리나를 대표하는 주제는 여전히 '금식'과 '성체성사의 기적'이며, 많은 비전과 기적 중 선택된 두 주제이니 오히려 더욱 강화되었음을 느낄 수 있다.

우리는 지금까지 카타리나가 죽은 1380년부터 시성을 받은 1461년 이후, 그리고 16세기에 그려진 카타리나의 대표적인 이미지들을 보았다. 많은 일화 중에서 특히 극심한 금식과 신비한 비전의 기적을 강조하고 있다. 그러나 그녀가 성녀가 되고 지금까지 평가받고 있는 공헌인 그녀의 학식과 평화적 해결을 위한 정치·외교적 활동은 미약하게 다루고 있다. 금식과 신비한 비전, 학식과 정치 참여는 모두 그녀를 대변하는 모습인데 왜 성인전과 제단화에서는 금식과 신비한 비전을 과도하게 강조하고, 학식과 정치 참여는 되도록 약화시키고 있을까. 그 과정에서 특정한 유형의 성녀 만들기가 형성되었으며 제단화 제작도 이에 기여하는 미디어임을 알수 있다.

만들어진 비전과 실제 비전

라이몬도가 전하는 카타리나의 열전에는 조반니 디 파올로의 패널화에 그려진 여섯 장면의 비전 이외에도 카타리나의 신비한 체험 이야기가 가득하다. 이 중에서도 그녀를 대표하여 자주 그려지는 비전은 역시 '오상의 기적'과 '그리스도와의 신비한 결혼' 주제이다. 라이몬도는 카타리나가 이 사실을 자기에게 직접 말했다고 적고 있다. 즉 카타리나가 피사의 산타카타리나Santa Catarina 예배실 십자가 앞에서 엑스터시 상태로 기도하다가 실신하였는데, 정신이 돌아온 후 자기에게 말했다고 한다.[4-13] 십자가의 예수가 기도하고 있는 카타리나에게 내려와서 자신의 상처를 그대로 그녀에게 옮겨주려 하였다. 카타리나가 자신의 몸에 상처 입고 싶지 않다고 말하니 예수는 붉은 핏빛으로만 전해주어서 카타리나의 몸에는 상처가 남아 있지 않으나 양손과 양발, 가슴에 심한 통증을 느낀다고 말하였다고 전한다.[20] '오상의 기적'은 사실 2세기 전 아시시의 성 프란체스코에게 일어난 기적이다.[21] 이 일화는 너무 유명하여 수없이 많은 제단화나 벽화로 그려졌으니 카타리나에게도 이미 익숙한 이야기였다.[4-14] 비슷한 종류의 기적을 카타리나에게 적용함은 신빙성의 논란이 있다고 생각되어 그녀를 시성한 교황 피

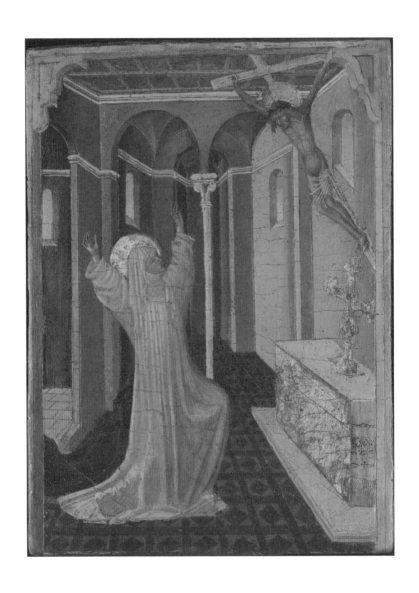

4-13 조반니 디 파올로, 〈오상을 받는 카타리나〉, 1461년 이후, 나무 패널에
템페라, 27.9×20cm, 뉴욕, 메트로폴리탄 미술관.

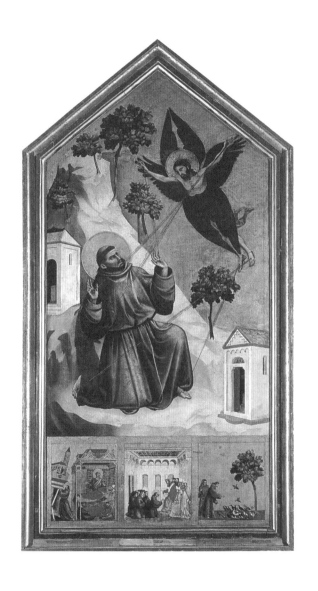

4-14 조토 디본도네, 〈오상을 받는 아시시의 프란체스코〉, 1300년경, 나무 패널에 템페라, 파리, 루브르 박물관.

오 2세도 이를 인정하지 않았으며,[22] 특히 프란체스코회 소속의 교황 식스투스 4세Sixtus IV(1414-1484, 재위 1471-1484)는 1472년과 78년 두 번에 걸쳐 설교나 그림에서 카타리나의 오상을 거론하는 것을 금지하는 칙령을 발표했다.[23] 그럼에도 불구하고 그녀를 기리는 전설이나 그림에는 매우 자주 등장하며 그녀를 대표하는 기적으로 선택되고 있다.[24]

라이몬도가 쓴 시에나의 카타리나 열전에 의하면 카타리나는 재속 수녀회에 입회하였지만 집에서 거하는 오랜 침묵 기간이 있었으며 '그리스도와의 신비한 결혼'의 비전을 경험한 이후 비로소 행동하는 수도자가 되었다고 말한다. 이 비전은 바로 참된 그리스도인이 되는 전환의 상징으로 여겨지는 것이다. 당연히 카타리나의 제단화에도 그려졌다.[7-1] 흥미 있는 점은 '그리스도와의 신비한 결혼'이 14세기 당시 시에나의 수호성인이었으며 그녀와 이름이 같은 알렉산드리아의 카타리나Caterina da Alexandria(287?-305?)의 제단화로 많이 그려져서 어린 카타리나가 시에나에서 보고 자란 성화라는 사실이다.[7-7 7-8 7-9 7-10 25] 성녀를 본받고자 내면화하였을 가능성이 크다. 카타리나의 일생을 연구하면서 신비함의 포장을 걷어내고 성녀의 참 인생을 바라보고자 한 역사가 캐런 스콧Karen Scott은 카타리나의 '오상의 기적'과 '신비한 결혼'은 카타리나 자

신이 말한 적이 없음을 지적한다.[26] 즉 카타리나의 성인 작업을 위해 그녀의 일생을 쓴 카푸아의 라이몬도가 마치 자신이 들은 것같이 썼지만 정작 그녀가 쓴『대화』나 편지에는 이 중요한 체험에 대한 이야기가 없다.

스콧은 카타리나가 직접 쓴 다른 비전을 소개한다. 라이몬도는 이미 아비뇽에 가 있었으며 카타리나도 곧 아비뇽으로 떠날 즈음인 1376년 4월에 아비뇽에 있는 라이몬도에게 보낸 편지에 적힌 비전의 일부이다.

나는 기독교인들과 비신자들이 함께, 십자가에 매달린 그리스도의 옆구리로 들어가는 것을 보았다. … 나는 그들과 함께, 나의 아이들과 함께, 성 도미니크와 성 요한을 대동한 다정한 그리스도에게 들어갔다. 그때 그리스도는 내 목에 십자가를 걸어주고, 손에는 올리브 가지를 쥐어주셨다. 마치 내가 이 가지를 한 사람 또 한 사람에게 전해주기를 바라시는 것처럼.[27]

스콧은 이 비전을 통해서 카타리나에 대한 네 가지 사실을 해석하였다. 첫째, 하느님의 의지는 기독교 신자이든 비신자이든 함께 일치하기를 원하신다. 둘째, 자신을 추종하는 사람들을 '아이들'

또는 '가족famiglia'이라 부르고 자신은 그 그룹의 '어머니mamma' 역할을 하였다. 셋째, 그리스도는 자기에게 평화(올리브 가지)와 구원(십자가)을 위해 일하라고 하였음을 암시하였다. 넷째, 평화와 구원을 다른 사람들에게 전달하는 임무를 주었다고 생각했다.[28] 교회 대분열 시대의 비전에 관심을 갖은 블루멘펠드 코진스키Blumenfeld-Kosinski는 이 비전은 카타리나로 하여금 교황이 두려움을 극복할 수 있도록 더 강하게 밀어붙이는 계기가 되었다고 말한다.[29]

앞의 예에서 알 수 있듯이 카타리나의 비전은 기적이기보다 간절한 현실의 반영이라 할 수 있다. 카타리나는 비전을 통해 자신의 소명을 구체적으로 인식하였을 뿐 이를 초월적인 능력이라고 말하지는 않았다. 이와 달리 '신비한 결혼'이나 '오상의 기적'과 같이 상징성이 높은 비전은 라이몬도가 그녀를 성인화하는 과정에서 만들어진 일화일 가능성이 크다.[30]

실제의 카타리나, 장군의 연설 같은 글

그럼 실제의 카타리나는 어떤 여성이었을까. 나는 이 연구를 진행하는 동안 카타리나가 쓴 편지들을 읽으며 깜짝 놀랐다. 내용과

문체가 매우 웅변적이며, 남성적이기 때문이다. 아비뇽에서 로마로 돌아가기를 망설이고 있는 교황 그레고리우스 11세에게 보낸 1376년의 편지에서 그녀는 교황에게 마치 다그치듯 웅변적으로 말한다. "반대가 많다고 놀라지 마십시오!" "두려워 말고 자신감을 가지십시오!" "포기하지 마십시오!" "일어서십시오!"[31] "평화! 평화! 평화! 교황님! 더 이상 전쟁은 없어야 합니다! 우리의 적을 향해 무장합시다! 성스러운 십자가를 갑옷으로 입고, 하느님의 성스러운 말씀을 칼로 삼아 무장합시다!"[32] 그녀의 말은 마치 전쟁터에서 군인들을 독려하는 장군의 연설 같다.

부패한 성직자들에게도 거침없이 쏟아낸다. "대리인이라 불릴 가치도 없는 이 철면피들은 육화된 악마들이다. 왜냐하면 그들은 자기네 죄로 말미암아 악마들과 똑같은 모습으로 변해버렸기 때문이다."[33] "너희는 수치심을 모르는 매춘부같이 세상의 높은 지위를 뽐내고 좋은 가문과 떼거리 자식들을 자랑한다. … 너희는 도적질을 일삼는 날강도에 불과하다."[34] 평생 동안 시에나에서 겪은 것보다 "매일 로마 교황청에서 행해지고 있는 죄로부터 나는 악취가 더 지독하다".[35] 그림 속에서 백합꽃을 들고 쓰러질 듯 힘없는 모습의 카타리나와 동일한 인물의 글이라고 상상할 수가 없다.[4-5] 사도 바울의 편지들을 떠올리게 하는, 확신에 차고 두려움이 없는 글

들이다. 로버트 키엘리Robert Kiely는 카타리나의 글이 종교개혁을 일으킨 마르틴 루터Martin Luther의 글만큼 개혁적이고 강하다고 비교하였다.[36]

그녀는 아이디어, 의견, 충고 등을 열정적이고도 분명하게 전달했다. 교회 대분열을 야기한 아비뇽의 교황 클레멘스 6세Clemens VI(1291-1352, 재위 1342-1352)를 지지하는 이탈리아 추기경들에게 보내는 편지에서는 "이기적인 마음을 지금 바로 땅에 던져버리십시오!"라고 질타하면서도 "시간을 기다리지 마십시오, 시간은 당신을 기다리지 않습니다"라며 매우 수사적인 언변으로 그들이 마음 바꾸기를 재촉한다.[37] 그녀의 글은 박력 있고 속사포처럼 빠르다. 마치 선거유세 광장에서 정치가의 거침없는 연설을 듣는 듯하다. 카타리나는 말하는 능력이 뛰어났다. 실제로 그녀는 편지로 설득하기보다는 직접 만나 설교하는 것을 더 선호했다. 그녀가 아비뇽에서 교황 그레고리우스 11세를 만날 날을 기다리면서 쓴 편지의 말미엔 편지에 쓴 내용을 교황과 직접 말로 하고 싶다고 덧붙였으며,[38] 그 후 교황을 만나 설득하고, 교황은 흔들리던 마음을 결정하여 로마로 돌아왔다.

스콧은 카타리나의 편지들은 말을 그대로 편지로 옮긴 구어체임을 강조한다. 한 편지에서 "내 편지를 써주던 나의 여자 동료가

중세의 침묵을 깬 여성들

지금 없으므로 라이몬도 형제가 나를 위해 편지를 써주고 있습니다"라고 쓴 데서 알 수 있듯이 그녀의 편지들은 대부분 자신을 따르던 제자들, 비서들에게 구술한 것이다.[39] 그런데 구술하는 광경 또한 놀랍다. 그녀의 구술을 받아 적었던 라이몬도는 이 광경을 다음과 같이 전한다.

> 그녀는 이 편지들을 아주 빨리, 생각할 시간의 틈도 없이 구술했다. 그녀는 마치 자기 앞에 놓인 책을 읽어 내려가는 듯이 말했다. … 그녀를 이전에 알던 사람들은 나에게 자주 말했다. 그들은 그녀가 서너 명에게 동시에, 같은 속도와 기억력으로 구술하는 것을 보았다. 내게는 철야기도와 단식으로 이렇게 약해진 여자의 몸에서 이런 일이 일어난다는 사실이 그녀의 타고난 능력이기보다 기적이나 초월적인 힘이 녹아 들어간 것으로 생각되었다.[40]

동시에 서너 명에게 막힘없이 정확하게 구술하는 광경은 상상만 해도 신기하다. 그녀의 편지를 읽노라면 글이 쉴 틈 없이 달려가는 느낌이 든다. 1377년 10월 10일경 당시 로마에 있던 라이몬도에게 보낸 편지는 카타리나에게 글이 어떤 역할을 하였는지 짐작하게 한다.

이전에 보낸 편지와 이번 편지는 내가 이솔라 델라 로카Isola della Rocca에서 수많은 탄식과 눈물 속에 있으면서 내 손으로 직접 썼습니다. … (하느님은) 나에게 글 쓰는 능력을 주심으로써 내가 무지해서 경험하지 못했던 위안을 제공하시고, 원기를 회복시켜주셨습니다. … 내가 이렇게 많이 쓰는 것을 용서하십시오. 그러나 나의 손과 나의 혀는 나의 마음을 따르고자 합니다.[41]

이 편지는 여러 가지 사실을 알려준다. 우선 카타리나는 편지를 구술하였을 뿐만 아니라 자신이 직접 쓰기도 하였으며 이 편지를 라이몬도가 받았다. 카타리나는 글쓰기를 통하여 위안을 얻었다. 그의 글은 마음을 따르는 말, 말을 대신하는 글이었다. 카타리나는 또한 자신의 글이 그녀의 사후 어떻게 사용될지 짐작했다. 1380년 2월 15일, 그녀가 죽기 두 달 전에 라이몬도에게 쓴 편지이다.

당신과 바르톨로메오 도미니치Bartolomeo Dominici(1343-1415) 형제, 토마소 형제(일명 카파리니), 그리고 선생님(조반니 탄투치Maestro Giovanni Tantucci)에게 부탁합니다. 나의 책과 당신들이 찾을 수 있는 나의 글들을 잘 모아주십시오. 당신과 토마소와 함께 하느님의 영예라고 생각되는 방법으로 해주십시오. 내가 그 글들 속에서 재

활력과 위안을 찾았기 때문입니다. … 내 생각엔 (그 글들을 통해서) 내가 죽은 후에, 내가 살아 있는 동안 할 수 있었던 것보다 더 많은 일을 할 수 있으리라 믿기 때문입니다.[42]

이제까지 본 카타리나의 글들에서 알 수 있듯이 카타리나는 설교와 글쓰기를 통해서 분열하는 교황권을 개혁하고자 불타는 열정을 쏟아냈으며 또 풀리지 않는 현실의 답답함 속에서 글을 통해 위안을 얻었다. 그리고 그녀의 사후 자신의 글들이 어떤 역할을 할지 알고 있었다. 글을 통해 본 카타리나는 확신에 차 있고, 용감하며, 불같은 열정을 지닌 뛰어난 설교가였다. 이제 다시 되돌아본다. 그녀의 글을 통해 알게 된 실제의 카타리나와 이미지로 보여주는 그림 속의 카타리나 사이에는 왜 이렇게 큰 차이가 있는 것일까?

라이몬도는 그녀의 전기에서 그녀는 글을 배운 바가 없으며 "하느님이 그녀에게 글 읽는 법을 가르쳤다"고 말한다. 앞의 인용문에서 보았듯이 그녀가 편지를 구술하는 것은 "그녀의 타고난 능력이기보다 기적이나 초월적인 힘"이며 모두 하느님의 기적적인 개입으로 이루어졌다고 말한다. 그림에서도 마찬가지로, 조반니 디 파올로의 〈비전을 받는 카타리나와 받아 적는 라이몬도〉[5-5]에서 보는 바와 같이 카타리나 스스로 글의 내용을 말하는 것이 아니

라 화면 왼쪽 위에 그려진 하느님이 알려주는 것을 카타리나는 단지 입으로 전달하고 있다. 카타리나가 죽은 지 얼마 안 되어 그려진 그녀의 초상[4-5]도, 그녀가 성녀로 시성되고 사후 150여 년이 지나 그린 그림[4-12 6-7 6-8]에서도 카타리나는 말이 없고, 모든 감각을 잃어버린 듯 기운이 없다. 그림의 어디에서도 그녀의 힘찬 설교나 편지를 상상할 수 없다. 라이몬도는 특히 그녀를 "천성적으로 무지하고 약한 여자"라고 묘사하며 본성적으로 "비어 있기" 때문에 하느님으로 "채울 수 있었다", "약하지만 선택된 그릇"이기 때문에 "(자신감이 가득한 남자들의) 무모한 만용에 당혹함을 느끼게 하는 하느님의 능력과 지혜를 선물받았다"고 말한다.[43] 라이몬도는 교황 우르바누스 6세가 카타리나의 설교를 듣고 그의 추기경들에게 한 말을 다음과 같이 전한다.

이 작은 여자가 우리를 창피하게 한다. 나는 그녀를 폄하하기 위해서가 아니라 우리가 배운 바에 의하면, 천성적으로 약한 여성이라는 점에서 이 여자를 '작은 여자'라고 부른다. 이 여자는 천성적으로 두려움을 가져야 했으며, 반면 우리는 확신에 차야 했다. 그러나 지금 우리는 떨고 있으며 그녀는 오히려 아무 두려움 없이 그녀의 설득력 있는 말로 우리를 위로하고 있다. 우리는 지금 정말 커

다란 수치심을 느껴야 한다.[44]

카타리나의 용기와 비범함을 누구보다 잘 알고 있었던 라이몬
도는 왜 카타리나의 실제 모습을 최소화하고, 반면 그녀의 극단적
인 금식과 신비한 비전들을 강조했을까. 그녀의 실제 모습을 가장
많이 본 라이몬도는 왜 그녀의 행동들을 그녀가 한 것이 아니라 하
느님의 말씀이라 묘사했을까. 아마도 그가 고해사제인 동안 익혔
을 것으로 짐작되는 글쓰기까지 그녀가 쓴 것이 아니라 하느님이
주신 것을 그녀가 말로 옮긴 것이라고 말할까. 아이러니하게도 이
왜곡과 신비화가 카타리나를 보호하였다. 스콧은 라이몬도의 행동
에 대하여 카타리나를 성령이 가득한, 그러나 무지하고 약한 여성
으로 부각시킴으로써 그녀를 방어했다고 해석한다.[45] 라이몬도는
1374년부터 1377년까지 그녀의 고해사제였으며, 이즈음부터 카
타리나가 글쓰기를 익히고 현실적인 정치 감각이 성숙하고 교회개
혁 의지를 키웠음을 상기한다면 충분히 이해할 수 있는 견해이다.
카타리나에게서 학식이나 정치 참여를 약화시키고 금식과 신비한
비전을 강조한 사람은 단지 라이몬도만이 아니다. 도미니크 수도
회뿐만이 아니다. 당시 시에나 시청이었던 팔라조 푸블리코Palazzo
Pubblico에 시에나의 수호성녀로 그려질 때도 카타리나는 책을 들

고 있으면서도 여전히 고개를 떨군 힘없는 모습이다.[4-15] 14세기부터 16세기까지 그려진 그림들에서 보는 바와 같이 몇 세기에 걸쳐 계속된 현상이다. 이러한 현상을 어떻게 해석해야 할까.

이 부분은 아마도 중세 여성에 대한 논의에서 가장 해석하기 어려운 부분이라 생각된다. 그럼에도 불구하고 그녀를 교육받지 못한 약한 여자로 부각시켰기 때문에 그녀가 살아남을 수 있었을 것이다. 만약 그녀의 글이 드러내 보여주듯이 성직자를 날카롭게 비판하는 교회개혁자, 성직자를 무색하게 하는 열정의 설교자를 그대로 부각시켰다면 카타리나는 아마 성녀로 시성되지 못했을 것이다.

카타리나의 정치력

5-6년 사이에 쓴 400여 통의 편지들은 카타리나가 직접 가지 못할 때 이를 대신하여 쓴 것일 뿐 그녀는 사람들을 직접 만나 설교하는 것을 선호했다. 그레고리우스 11세에게 로마로 돌아오기를 설득하기 위하여 직접 남프랑스의 아비뇽에 갔으며, 교황의 의사를 전달하기 위해 두 번이나 피렌체에 다녀왔다. 첫 번째는 '여덟 성인의 전쟁The War of the Eight Saints(1375-1378)' 중 교황과 피렌

중세의 침묵을 깬 여성들

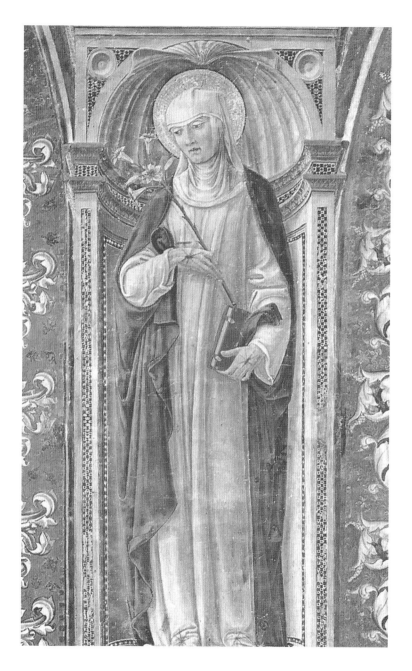

4-15 로렌조 디 피에트로(일명 베키에타), 〈시에나의 카타리나〉, 1461년, 프레스코 벽화, 이탈리아 시에나, 팔라초 푸블리코.

체의 중재를 성공시켰으며, 두 번째 갔을 때는 '치옴피Ciompi의 난'(1378)으로 죽을 고비를 넘겼다. 교황 그레고리우스 11세가 로마로 돌아옴으로써 교회가 안정을 찾는 듯했으나 이듬해 3월 그레고리우스가 갑자기 죽고, 교황 우르바누스 6세가 선출되었다. 그러나 이에 불만을 품은 친프랑스 추기경들은 클레멘스 7세Clemens VII(1478-1534, 재위 1523-1534)를 선출하여 아비뇽에 거하게 함으로써 교회 대분열 시대가 시작되었다. 위기에 처한 우르바누스 6세는 카타리나에게 도움을 청하고, 그녀는 그녀를 '어머니'라 부르던 그녀의 '가족'들과 함께 로마에 가서 몇 달을 보냈다. 여기에서도 극단적인 금식을 행하면서 맨발로 산타마리아 소프라 미네르바Santa Maria Sopra Minerva 교회에서 베드로 대성당까지 매일 행진하는 고행의 시위(?)를 하였다. 그리고 1380년 4월 29일 로마에서 생을 마감했다. 여성의 바깥출입이 자유롭지 못했던 시대, 여성의 정치 참여가 불가능했던 시대에 카타리나는 어떻게 이런 정치력을 행사하고 성취할 수 있었을까.

1376년 카타리나가 그레고리우스 11세를 만났을 때 아비뇽에 함께 갔던 바르톨로메오 도미니치 형제가 전해주는, 교황과 카타리나의 대화는 카타리나의 정치력을 보여주어서 흥미롭다. 교황은 카타리나에게 이렇게 반대하는 이들이 많은데, 목적을 이루기 위

중세의 침묵을 깬 여성들

해서 자신이 어떻게 해야 좋을지 물었다. 그녀는 미천한 여자가 최고의 교황에게 충고하는 것은 잘 맞지 않는다고 대답했다. 그리고 이어지는 대화이다.

그(교황)는 대답했다. "나는 당신이 나에게 충고하기를 부탁하지 않았소. 이 일에 대해서 하느님의 뜻이 무엇인지 내게 말해주시오." 그러나 그녀가 자신의 미천함을 들어 사양하자 그(교황)는 이 일에 있어서 당신이 알고 있는 하느님의 뜻을 분명히 말해달라고 명령한다. 그러자 그녀는 겸손하게 고개를 숙이며 말했다. "누가 교황 성하보다 더 잘 알겠습니까. 당신이 하려는 일을 하느님께 명세할 사람이 누구이겠습니까?" 교황은 이 말을 듣고 감동하여 할 말을 잃은 듯했다. 그러고는 하느님 이외에 살아 있는 어느 누구도 이를 알고 있는 사람은 없다고 말했다. 이때부터 그는 길을 택하고 이를 실행하여 해결하였다.[46]

이 글에서 우리는 세 가지 사실을 알 수 있다. 하나는 당시에도 사람들은 카타리나가 하느님의 뜻을 말하는 예언자 또는 신비한 사람이라고 알고 있었다는 사실이요, 또 하나는 이 소문은 교황의 귀에까지 들어갔으며 교황도 이를 믿고 있었다는 사실이다. 그리

고 세 번째는 카타리나의 설득력이다. 그녀는 자기 입으로 의견을 말하지 않으면서 상대가 자기의 의도를 알게 하였으며, 교황 스스로 자부심을 유지하며 마음의 결정을 하게 하였다.

카타리나는 존재 자체가 힘을 갖는 카리스마를 지니고 있었던 듯하다. 그리고 이 카리스마가 힘을 발휘하는 데는 그녀가 이미 지니고 있는 여건이 작용하였다. 그녀는 이기심이 없었으며, 극심한 고행을 행하였으며, 또한 교회에 절대 순종하였다. 그녀의 일생을 신비화한 라이몬도뿐만이 아니라 카타리나 자신도 자신의 행동은 하느님의 뜻이라고 강조하였으며, 그 속에 자기 자신은 없었다. 그녀의 고행과 금식은 정도가 극심하여 결국 그녀를 죽음에 이르게 하였다. 또한 그녀는 권위적인 성직 체제나 여자로서 겪었을 부당함에 대하여 불평하지 않았다. 그녀는 주어지는 여건에 순종하였다. 카타리나의 글을 읽고 있으면 그녀는 마치 현실을 초극한 느낌이 든다.

그러나 현대의 학자들은 카타리나에게서 신비를 걷어내고 실제의 그녀를 보고자 노력한다. 엘리너 멕라린Eleanor Mclaughlin은 교황청에 대한 카타리나의 순종은 군대 지휘체계 속에서의 복종과 같았다고 말한다. 또 다른 면에서는 하느님의 전쟁터에서 군대를 지휘하는 장군과 같았다. 그녀가 본 교회는 부패하였지만 그럼에

도 불구하고 교황과 사제들은 이 땅에 있는 권력자였으며 카타리나는 이에 복종했다.[47] 그러나 복종과도 같았던 그녀의 순종은 수동적인 행동을 의미하지 않는다. 그녀의 순종은 순종함으로써 그녀의 뜻을 실현하는 능동적인 행동이었다.

F. 토머스 루온고F. Thomas Luongo는 그의 저서 『시에나의 카타리나의 성스러운 정치The Saintly Politics of Catherine of Siena』에서 그동안 카타리나를 종교적인 인물로만 바라봄으로써 오히려 그녀의 실체를 배제했다고 강조하면서 그녀의 정치, 사회적인 면을 객관적으로 바라보고자 했다.[48] 그녀는 종교계 인물이었지만, 그녀의 삶은 정치, 사회, 종교의 경계를 넘나들었다. 당시 이탈리아에서 종교가 정치, 사회, 문화의 핵심이었음을 감안하면 그녀는 종교적인 삶을 통해서 정치, 사회의 공적인 삶을 살았다고 할 수 있다. 그리고 그녀의 종교인으로서의 금식과 설교, 방문, 글쓰기 등은 이 공적인 성취를 가능하게 하였다.[49]

루온고는 모직염색공업에 종사하던 카타리나의 아버지를 비롯한 가계, 그녀를 '어머니'라 부르며 따르던 '가족'의 네트워크를 구체적으로 살펴봄으로써 그녀의 종교 활동에 내재한 정치성을 분석하였다. 그녀는 세속적인 일에 관심이 없다고 말했지만 실제 그녀의 공적인 성취는 이러한 네트워킹이 없었다면 이룰 수 없었을

것이다.[50] 이어서 그는 카타리나를 공적인 인물로 부각시킨 것은 피렌체의 '여덟 성인의 전쟁'이라고 주장한다. 이른바 '여덟 성인의 전쟁'은 피렌체가 교황에 저항한 정치 사건이다. 피렌체가 교회 재산과 성직자들을 대상으로 세금을 부과하자 교황 그레고리우스 11세는 피렌체를 파문하고, 용병을 고용하여 공격하고자 하였다. 이 과정에서 교황은 카타리나를 미리 피렌체에 보내 중재하였으며, 그녀의 피렌체 방문과 수많은 편지 전달의 결과 타결되었다. 피렌체는 교황군대가 피렌체를 공격하지 않는 조건으로 용병에게 13만 플로린florin을 지불하였으며, 피렌체와 동맹관계였던 이탈리아의 다른 도시들에게도 이 방법을 권하였다. 카타리나의 외교적 성과이며 그녀는 교황의 절대적인 신임을 받게 되었음은 물론, 큰 명성을 얻었다.

그러나 역사를 객관적으로 보면 카타리나는 교황 편에 섰던 것일 뿐, 그것이 곧 평화를 위한 길은 아니었다. 피렌체는 이후 오히려 교회에 대한 반감이 증가하였으며, 배상금을 감당하기 위하여 세금을 높인 결과 '치옴피의 난'을 초래하였다. '여덟 성인의 전쟁'은 교회 쪽, 즉 카타리나 쪽에서 보면 반란이지만, 피렌체가 교회 중심의 구세력에서 벗어나 상공업 중심의 공화정으로 향하는 과정에서 교황 세력의 과도한 확대를 막으려는 투쟁이었으니, 카타리

중세의 침묵을 깬 여성들

나의 중재 결과는 오히려 미봉책에 불과한 것이었다.[51] 카타리나의 평화를 위한 헌신은 어떤 면에서는 교황에 대한 충성에 바탕을 두고 있는 것이지 진정한 평화라고는 할 수 없다. 루온고는 카타리나가 그녀의 전기에 묘사된 것보다 훨씬 정치적이었으며 "'여덟 성인의 전쟁'이 없었다면 카타리나도 없었을 것이다"라고까지 주장한다. 카타리나가 교황청에서의 역할을 수동적으로 받아들인 것은 아니지만, 정치 상황에서 본다면 교황청이 그녀를 필요로 한 셈이다.[52] 만약 카타리나가 현대에 태어났다면 하느님의 이름을 빌리지 않고, 금식을 하지 않고, 기적으로 포장하지 않으면서도 독일의 메르켈 총리 이상의 성공적인 정치가가 되었을 것이다.

제단화의 공적인 이미지

지금까지 카타리나의 전설적인 일생과 실제의 일생, 그녀를 그린 대표적인 시각 이미지들, 그리고 그녀의 삶에서 이어진 금식, 비전, 글쓰기, 정치력 등의 관계들을 살펴보았다. 카푸아의 라이몬도와 카파리니가 쓴 그녀의 일생은 성인화 과정에서 신비화되었으며, 성녀가 된 이후에도 그녀에 대한 신앙은 이 신비화된 모습으로

강화되었다. 그림에서도 극단적인 금식으로 쓰러질 듯한 그녀의 모습은 몸은 허약하나 영성은 더 충만한 존재로 보이게 한다. 그리고 그녀의 일생을 그린 제단화들은 신비한 비전의 기적들을 위주로 드러내 보여준다. 그러나 그녀를 대변하는 설교와 글쓰기, 정치, 외교적 능력은 최소화하여 나타내고 있다. 그녀의 글과 정치력에서 느낄 수 있는 확신에 찬 대담함, 마치 전쟁터의 장군 같은 맹렬함은 그림의 어디에서도 찾을 수 없다. 그녀의 실제 모습은 희귀 문서를 소장하고 있는 도서관의 옛 문헌에 있으니 이를 찾아다니는 극소수의 학자들이나 알 수 있을 뿐이다. 많은 독자나 신자 들이 읽을 수 있는 대중적인 성인전에는 쓰여 있지 않다. 그녀와 동시대나 멀지 않은 시대에도 사정은 마찬가지였다. 당시의 공공장소였던 대성당과 교회에 놓였던 제단화들은 모두 성인전에 따라 그려졌기 때문이다. 무엇을 그렸는지도 중요하지만 무엇을 그리지 않았다는 사실도 중요한 의미를 지닌다. 그것을 생략함으로써 되도록 남들에게 덜 알려지기를 의도하였기 때문이다. 여성의 글쓰기와 정치 참여는 거부감을 불러일으키는 요인이었던 것이다. 역으로 추론해보면 성녀는 되도록 몸은 허약하고, 신비하게 그려져야 했던 것이다.

『중세 말의 성인됨Sainthood in the later Middle Ages』을 쓴 앙드레 보

셰André Vauchez는 당시 성인들의 여성성, 특히 남성 성인보다 여성 성인이 더 많은 현상에 대해 논한다. 여성은 "거의 아무것도 아니기 때문에 더 쉽게 성인에 오를 수 있었다". 그들은 하느님에게 완전히 내려놓았기 때문에 더 완전한 존재로 느껴졌다. 그들은 배운 바가 없기 때문에 그들이 지닌 통찰력과 비전은 하느님의 특별한 은총의 선물이라고 증명되었다. "더 정서적이고, 비합리적이고, 병약하기까지 한 여성적인 면"은 신학적, 체제적 위기에 처한 "교회의 마지막 쉼터"가 되었다. 교회가 현실의 정치적인 충돌에 빠지고 이를 극복할 능력이 없음을 알게 되었을 때일수록 교회는 단순한 믿음, 순수한 영혼에 의존하게 되었다.[53]

이제야 그림 속의 카타리나가 왜 그리 힘없는, 그러나 순수하고 신비한 모습으로 그려져야 했는지 분명히 알 것 같다. 권력 높은 성직자들이 정치 현실의 문제를 해결하지 못하던 교회 대분열 시대에 약한 여자일수록 오히려 기적을 행할 수 있는 더 완전한 존재로 느껴졌다. 교황을 설득할 수 있을 정도로 통찰력과 학식이 있었으나 오히려 무지한 여자로 나타낼수록 더 하느님에게 선택된 존재로 부각될 수 있었던 것이다. 주문자인 도미니크 수도회와 시에나시에서도 이러한 이미지의 카타리나를 요구하였을 것이며, 화가는 주문을 너무도 충실히 수행하였다. 그녀의 사후 10여 년 안

에 제작되었으며 그녀의 성소인 시에나의 성 도미니크 성당 제단에 놓인 〈신자와 함께 그려진 시에나의 카타리나〉,[4-5] 시에나의 성녀로 지정되어 시청에 그려진 〈시에나의 카타리나〉[4-15]는 모두 힘없이 연약한 카타리나이다. 그녀의 일생을 그린 다폭 제단화[4-6] [4-7] [4-8] [4-9] [4-10] [4-11]는 그녀의 일생이 신비한 비전과 기적으로 점철되었다고 강조하고 있다. 그러나 아쉽게도 이 이미지들을 통해서는 장군의 연설같이 설교하는 그녀의 실제 모습을 상상할 수 없다.

중세 교회의 제단 위에 놓였던 제단화나 교회를 장식하던 벽화는 대표적인 공적 이미지이다. 가장 많은 사람이 이를 보았으니 현대의 TV보다 더 강력한 시각매체였다. TV의 이미지는 순간 사라지지만 제단화의 이미지는 영원하다. 대부분의 집은 작고 어두웠지만 교회는 크고 웅장했다. 집에는 작은 마리아상이 한 점 있을 뿐이었지만 교회엔 템페라로 그린 선명한 색채의 제단화, 프레스코 벽화들이 가득 차 있었다. 여기에 그려진 성녀상은 여성들이 닮고 싶어 하는 대상이었다. 현대 사회의 연예인을 향한 선망보다 훨씬 강력했다.

이제 앞 장에서 본 힐데가르트와 안젤라의 비전과 카타리나의 비전을 비교해보자. 힐데가르트의 비전은 필사본에 그려져 수녀들 사이에서 전한 반면, 카타리나의 일생을 그린 제단화는 교단에서

중세의 침묵을 깬 여성들

주문하고 교회의 제단에 걸어 대중에게 전시한 이미지이다. 즉 성녀라는 이름으로 이상적인 여성상을 형성하고 이를 시각매체로 유포한 이미지다. 힐데가르트 비전 그림은 비전의 결과물인 창작이며, 안젤라의 비전은 미술을 통해 촉발된 능동적인 감상의 결과이다. 이에 비해 카타리나의 비전은 만들어지고, 제단화나 벽화로 그려 대중에게 전시함으로써 특정 여성상을 전형화한 이미지 매체였다. 금식으로 힘없는 모습의 카타리나, 그러나 신비한 비전과 기적으로 포장된 카타리나는 이러한 여성을 닮으라고 하는 무언의 강요이며 이데올로기였다.

5

성녀의 비전 기록과 고해사제

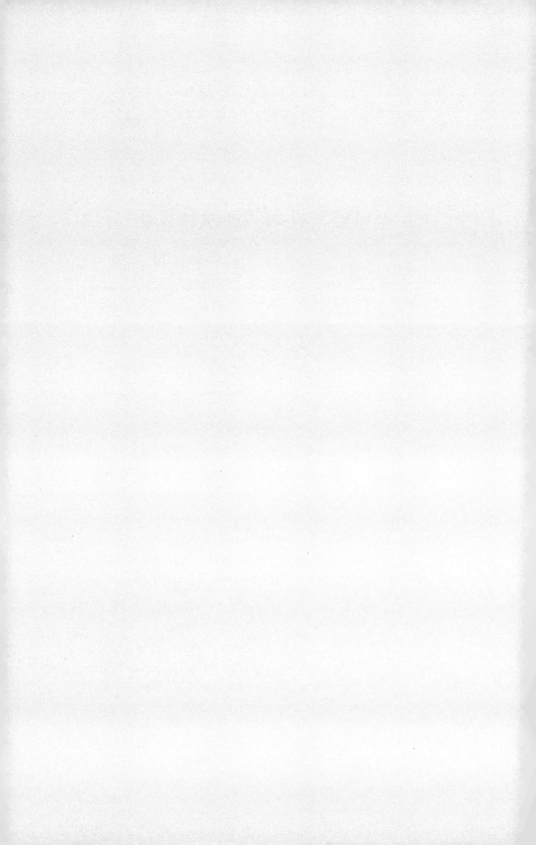

우연히 잘못된 사람? 중세의 왜곡된 여성관

인류 역사에서 남녀가 평등하게 의무교육을 받은 건 70여 년밖에 되지 않는다. 문자의 역사를 5000년이라 잡는다면 최근 1.4%의 시대에 해당한다.[1] 우리의 조선시대만이 아니라 유럽에서도 여자에게는 글을 가르치지 말아야 한다는 관습이 깊이 뿌리박혀 있었다. 이러한 여성문맹의 시대에 성녀들의 비전과 전기는 어떤 과정으로 쓰이고 어떻게 후대에 전해졌을까. 이 장에서는 그 이야기를 풀어보고자 한다.

우선 종교와 사회 배경을 잠시 살펴보고 본론으로 들어가자. 중세 사회에서 여자는 글을 배워서도 안 되고, 밖에 나다녀서도 안 되고, 남을 가르쳐서도 안 되었다. 이는 고대부터 초기 그리스도교 시대를 거쳐 중세까지, 아니 19세기까지 이어온 관습이다. 고대의 철학자, 그리스도교 사상가의 글에서 그 근원을 볼 수 있으니 뿌리가 깊고도 깊은 여성 차별이었다. 기원후 1세기, 예수의 말씀을 전

5. 성녀의 비전 기록과 고해사제

파하던 사도 바울은 신자들에게 "나는 여자가 남을 가르치거나 남자를 지배하는 것을 허락하지 않습니다. 여자는 침묵을 지켜야 합니다"(디모데전서 2:12)라고 강조하였다. "여자들은 교회 집회에서 말할 권리가 없으니 말을 하지 마십시오. 율법에도 있듯이 여자들은 남자에게 복종해야 합니다. 알고 싶은 것이 있으면 집에 돌아가서 남편들에게 물어보도록 하십시오. 여자가 교회 집회에서 말하는 것은 자기에게 수치가 됩니다."(고린도전서 14:34-35) 유럽의 역사 2000년간 영향을 끼친 성경의 구절이다. 가부장적인 유대 사회에서 예수는 시대를 초월한 평등을 설파했지만, 바울은 시대의 한계 속에 있었다.

시대를 앞서간 철학자도 예외는 아니었다. 중세 말 13세기의 대大신학자 토마스 아퀴나스Thomas Aquinas(1225?-1274)는 "(여성은) 우연히 잘못된 사람man"이라고 말한다. 즉 남자로부터 받아서 아기를 낳으면 완전한 남자가 나와야 하는데 우연히 무언가 잘못되어 여자가 나왔다는 뜻이다.[2] 정자와 난자의 결합에 의해 잉태가 이루어진다는 생물학이 발달하기 전임을 감안해도 이해하기 어려운 발상이다. 여자의 몸은 도구일 뿐, 존재 자체가 무시된 사고이다. 그런데 이 이론은 토마스 아퀴나스만의 생각이 아니었다. "그(토마스)가 결코 독창적으로 창안해낸 내용이 아니라" 아리스토텔

중세의 침묵을 깬 여성들

레스 이론의 답습 또는 계승이었으며, "당대의 학자들이 모두 공통의 유산으로 삼고 있었던 내용"이었다.[3] 과거를 현대의 잣대로 잴 수는 없지만, 서양사상사에서 고대와 중세를 대표하는 두 거장, 아리스토텔레스와 토마스 아퀴나스의 사고라는 점, 이러한 의식이 만연하였다는 점이 참으로 놀랍다.

또한 여자는 "육체적으로 허약하고 이성적으로 불완전"하기 때문에 "권력을 행사하거나 하느님과 남자들을 중재하는" 사도직에서 철저히 제외되었다.[4] 현대에도 가톨릭에서는 여성 사제를 용납하지 않는다. 이는 그리스도교가 시작된 이후 중세 내내 지속되었으며, 교황 그레고리우스 7세Gregorius VII(1020-1085, 재위 1073-1085)가 사제를 동정의 남성으로만 제한함으로써 더욱 강화되었다. 여성 성직자인 수녀는 제도상 남자 사제 밑에 있다. 이에 더하여 신학과 학문, 대학이 비약적으로 발전하던 12-14세기에 여성의 대학 입학이 금지되었음은 여성 교육에 가장 큰 불평등을 낳았다. 이러한 여건 속에서도 여성의 의견이 있었다. 12세기의 수녀원장 빙엔의 힐데가르트는 『하느님이 이루신 일들에 대한 책』에서 다음과 같이 말한다.

남자와 여자는 이렇게 떼려야 뗄 수 없는 관계이며, 한 쌍으로서

5. 성녀의 비전 기록과 고해사제

완전한 존재가 된다. 여자 없이는 남자는 남자라 불릴 수 없을 것이며, 남자 없이는 여자도 여자라 불릴 수 없으리라. 여자는 남자에게서 나왔으며, 남자는 여자에게 유일한 짝이기 때문이다. 남자와 여자는 어느 한쪽 없이는 살아갈 수 없다.[5]

힐데가르트는 남녀가 동등하게 공존해야 함을 자각하고 있었다. 그러나 주류를 이루고 있던 남성 신학자들의 말씀에 묻혀 있었다. 그럼 이러한 극심한 불평등의 중세 사회에서 뛰어난 여성들은 어떻게 자기 목소리를 낼 수 있었을까. 그것도 종교의 가장 깊은 곳에서 수도 생활을 하던 수녀로서 말이다. "이성적으로 불완전"하기 때문에 사도직에서 제외되었으나 남성 사제들보다 뛰어났던 여성들은 그들과 어떤 관계를 유지하고 자기 목소리를 글로, 책으로 낼 수 있었을까.

이 책의 2장부터 4장에서 본 바와 같이 중세의 성녀들은 모두 자신은 약한 존재이나 하느님의 음성을 듣는 특별한 비전의 능력이 있음을 강조하고 있다. 자신은 글을 배운 바가 없으나 하느님이 주신 비전에 의해 갑자기 성경을 읽고 글을 쓸 줄 알게 되었다고 말한다. 그리고 비전의 내용들은 자신의 말이 아니고 하느님이 자신을 빌려서 내려주시는 하느님의 말씀이라고 하였다. 그러나 특

별한 은총을 받았어도 교단의 인정과 허락을 받아야 했다. 대부분 신체적 이상 현상이나 광적인 상태까지 수반하던 이러한 비전은 때론 사회적으로 의심받고 비난의 대상이 되었기 때문에 교회 당국은 공식적인 확인을 위해 사제나 수사를 파견하곤 했다.

　한편 훗날 성녀가 된 뛰어난 여성들은 자신의 영적 능력을 이해하고 지지하는 남자 성직자가 필요했다. 자기 이름으로 자기 의견을 표현하는 것이 불가능했기 때문이다. 많은 경우 성녀의 고해사제가 그 역할을 하였다. 고해성사는 가톨릭의 7성사 중 하나이다. 자신의 죄를 사제에게 고백하고 사제가 죄를 보상하도록 보속補贖을 내주는 성사이다. 가톨릭에서는 일반 신자만이 아니라 교황도 고해사제가 있다. 자신의 죄를 고백하는 대상이지만 멘토이기도 하다. 남자 성직자의 경우 수도회 소속이면 자신들 내부에서는 형제라 부르며 외부에서는 수도사, 또는 수사라 부른다. 그중에 신품성사를 받아 신부가 된 경우만 고해성사를 줄 수 있다. 성녀들에게 이 역할을 하던 남성 수사들은 대부분 성녀의 영적 능력을 찬탄하고, 존경하였다. 그리고 한편으론 극단적인 성녀의 행동이 오해받지 않도록 대변하고, 보호하였다. 물론 감시도 하였다. 그들은 또한 이 위대한 여성들의 일생을 전기로 남겨 전해주었으며 훗날 성녀로 시성 받는 데도 큰 역할을 하였다.

그러나 성녀로부터 말로 전해 들어서 남자 수사가 기록한 비전이나 전기는 생각보다 복잡하다. 여러 상황이 개입되기 때문이다. 첫째, 성녀가 경험한 비전을 고해사제가 기록하는 과정을 짐작해 보자. 성녀는 지역 언어인 구어로 말한다. 이를 남자 수사가 듣고 구어로 기록했다가 문어로 또는 라틴어로 번역하여 기록한다. 폴리뇨의 안젤라의 경우엔 이를 기록한 A수사가 글이 제대로 쓰였는지 안젤라에게 읽어주고 확인을 받았다. 안젤라는 뜻이 전혀 달라졌다고 난감해하기도 했으며, A수사 또한 어떤 내용은 이해하지 못했다며 되묻기도 했다. 말을 글로 옮기는 과정에서 불가피하게 변경되는 경우도 있고, 왜곡되는 경우도 있었을 것이다. 고해사제는 교회 체제의 권력 관계에서 수녀들보다 언제나 우위에 있었으나 영적 능력에서는 대부분 성녀를 흠모하고 존경하는 입장이었다. 한편 훗날 성녀가 되는 뛰어난 영성의 수녀 입장에서 보았을 때 고해사제들은 때론 자신이 가르쳐야 할 만큼 미숙한 성직자인 경우도 있었다.

둘째, 신비가 성녀들의 경험 중엔 교회에서 용납되지 않는 내용들도 있었으니 이 경우엔 내용이 한두 번 걸러져야 했다. 일종의 스크리닝이다. 성녀의 입장에서 기록자는 자신의 신비한 경험을 기록하여 전해주는 공동 저자, 협력자였으며, 동시에 교회 조직에

서 자신을 보호하는 방패이기도 하였다. 이 특별한 여성이 교회 당국으로부터, 사회로부터, 비난받지 않아야 했다. 그러기 위하여 그녀의 행동들에서 개인의 힘을 약화시키고 하느님의 부르심이라고 강조했다.

셋째, 전기의 경우, 이 비범한 여성을 성녀로 추대하기 위하여 작성한 전기에서는 비전이나 일화를 신비화하고 특별함을 부각하였으니 때론 성녀의 일기에도 없는 기적적인 일이 만들어지기도 했다.

성녀와 전기 작가는 일반적인 인간관계보다 복합적이고 미묘한 균형이 필요한 관계였다. 공식적인 교회 체제에서는 남자 사제의 권위가 더 높지만, 그들의 대상은 비전을 보는 초자연적인 능력을 지녔다고 평가하던 여성이기 때문이다. 당연히 그들의 관계를 직접 쓴 자료는 없다. 전기나 편지 속에서 글의 행간을 읽음으로써 짐작할 뿐이다. 그럼에도 불구하고 글 속에 남아 있는 뉘앙스나 서로에 대한 견해를 느낄 수 있다. 이들의 관계는 성녀와 작가에 따라, 교단의 정책에 따라, 그리고 비전이나 전기의 저술 목적에 따라 각기 다른 모습을 보여준다. 힐데가르트에게 비전을 글로 기록하자고 독촉한 폴마르는 힐데가르트의 고해사제였지만 그녀의 뛰어남을 존경하고 그녀의 비서같이 도왔다. 안젤라의 고행과 비전

을 전해준 A수사는 안젤라의 광적인 행동에, 그녀에 대한 인식이 나빠지지 않도록 그녀를 보호한 느낌을 준다. 그리고 자신도 보호하기 위하여 자신의 이름을 밝히지 않고 A형제라고만 썼다. 반면 시에나의 카타리나의 고해사제 라이몬도는 도미니크 교단에서 파견된 고위 성직자였으며, 그녀의 사후 그녀를 성녀로 만들기 위한 열전을 집필하면서 그녀의 일생을 신비화하였다.

빙엔의 힐데가르트와 폴마르

힐데가르트의 첫 번째 고해사제 폴마르

앞의 2장에서 빙엔의 힐데가르트가 경험한 비전의 글과 그림들을 보았다. 그녀의 비전을 기록한 『쉬비아스』 첫 장엔 그녀가 하느님으로부터 비전을 받아 이를 그녀의 고해사제인 폴마르에게 구술하는 장면이 그려져 있다.[5-1] 그녀가 경험한 비전을 책으로 쓰는 데는 폴마르의 도움이 가장 컸다. 힐데가르트는 어려서부터 신비한 비전을 많이 체험하였으나 이를 그녀의 스승인 유타 수녀와 고해사제인 폴마르에게만 알렸을 뿐 아무에게도 말하지 않았다고 한다. 그러자 그녀의 나이 42세 7개월이 되었을 때 비전의 내용을 말

하고 쓰라는 강력한 비전을 다시 받으며, 글 읽기를 배운 바 없으나 갑자기 성경을 이해하게 되었다고 말한다.

[하느님의 음성] 네(힐데가르트)가 보고 들은 것을 말하고 적어라! 그러나 너는 말하는 데 수줍고, 표현하는 데 어눌하며, 쓰기를 배우지 못하였으니, 이를 인간의 입으로 말하지 말고 … 하늘 높은 곳에서 하느님의 경이로움을 네가 보고 들은 대로 말하고 써라![6] … 밝고 따듯한 불길이 나(힐데가르트)의 뇌를 통과하고 가슴을 달아오르게 하더니 … 나는 갑자기 시편과 복음서 그리고 구약과 신약의 다른 부분 성경의 뜻을 알게 되었다.[7]

그러나 힐데가르트는 그녀 혼자 쓰지 않고 남자 수도사의 도움을 받아 글을 쓴다.

나의 사랑으로[즉, 하느님이 주어] 그녀(힐데가르트)는 구원의 좁은 통로를 함께 달릴 누군가를 찾고자 했다. 그리고 그녀는 그러한 사람을 만날 수 있었다. 그(디지보덴베르크의 폴마르)는 믿음이 있는 사람이며, 나(하느님)에게 인도할 과업(책)의 다른 역할을 맡아 마치 그녀같이 일한다. … 그녀가 그와 함께 열성적으로 일함으로써

나(하느님)의 숨겨진 기적들의 모습이 드러날 것이다.[8]

이제 다시 힐데가르트 자신의 음성으로 다음과 같이 잇는다.

나는 이 모든 것을 보고 들었지만 오랫동안 쓰기를 거부하였다. …
나는 하느님의 저주로 쓰러지고 병으로 앓아눕게 되었다. 이를 목
격해온 선한 귀족 아가씨(리하르디스 폰 스타테 수녀)와 내가 앞에
언급한 그 남자(폴마르)의 강요에 가까운 권유로 나는 쓰기 시작하
였다. … 이를 쓰는 동안 … 나는 병이 낫고 힘이 강해졌다. … 내가
이를 말하고 쓰는 것은 나의 마음이나 다른 어느 사람의 마음에서
나온 것이 아니고, 내가 듣고 하늘로부터 받은 하느님의 신비로부
터 온 것이다.[9]

힐데가르트는 그녀의 첫 번째 책 『쉬비아스』의 서두에서 마치
선언문 같은 문투로 다음의 내용을 반복적으로 강조하고 있다. 즉,
비전의 내용은 자신의 말이 아니고 하느님이 주신 계시이다. 글쓰
기를 배운 바 없으나 갑자기 성경의 내용을 알게 되었다. 자신은
비전을 글로 옮기기를 계속 거부하고 있었으나 하느님은 이를 쓰
라고 명령하신다. 그래도 쓰지 않자 병이 들었다. 하는 수 없이 일

을 함께할 수도사를 찾아 그와 함께 하느님의 과업을 수행한다. 그와 함께 비전을 글로 쓰기 시작하자 병이 나았다. 이 모든 것이 하느님의 신비이다.

『쉬비아스』첫 장에 그려진 그림을 보자.[5-1] 힐데가르트는 건물 안에서 비전을 밀랍판에 옮기고 있다. 그림의 밀랍판 부분에 자세히 묘사되지는 않았으나 아마 그림으로 그리지 않았을까 짐작한다. 그러나 그가 전하는 비전의 내용은 그녀가 생각해낸 것이 아니고 하느님이 주시는 것(붉은빛)을 수동적으로 전달할 뿐이다. 그녀 앞에 앉은 폴마르는 이를 종이에 적고 있다. 밀랍판에 썼다가 지우는 일시적인 기록을 오래 남는 종이에 옮기는 작업이다.『쉬비아스』의 루페르츠베르크 필사본에서는 도 5-1과 같이 폴마르만 그려 넣었지만 힐데가르트의 또 다른 저서『하느님이 이루신 일들에 대한 책』필사본에는 폴마르와 함께 그녀를 가장 가까이서 도운 수녀 리하르디스도 그려 넣었다.[5-2] [10] 이번엔 힐데가르트가 가운데 앉아서 하늘에서 내려오는 붉은빛에 따라 밀랍판에 그리고 있으며, 수도복을 입고 있는 폴마르는 이를 받아 종이에 적고 있다. 그리고 힐데가르트의 뒤에 리하르디스가 대기하듯 서 있다.

폴마르는 디지보덴베르크에 있던 베네딕트 수도회의 수도자였으며, 힐데가르트와 60여 년 지기이다. 그는 힐데가르트의 고해사

5. 성녀의 비전 기록과 고해사제

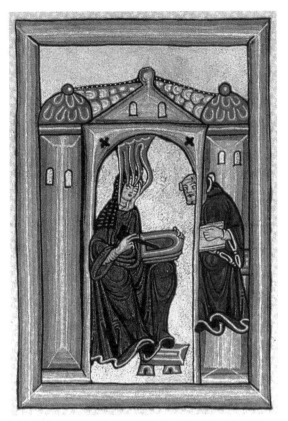

5-1 빙엔의 힐데가르트, 〈비전을
받아 적는 힐데가르트와 폴마르〉,
『쉬비아스』 첫 번째 그림. 원작은
1142년에서 1151년 사이에
제작되었으나 소실되고, 현재는
20세기 초에 제작한 루페르츠베르크
모사본이 전한다.

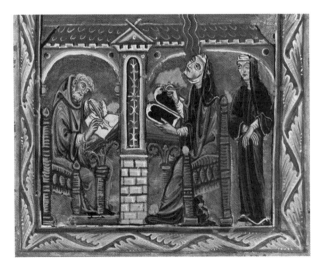

5-2 빙엔의 힐데가르트,
〈비전을 받아 적는
힐데가르트와 폴마르,
리하르디스〉, 『하느님이
이루신 일들에 대한 책』의
삽화. 이탈리아 루카
국립도서관. 원본은 1174년에
완성되었으나 소실되고 1220-
1230년에 복사된 필사본이
전한다.

제 기간에 그녀에게 라틴어를 가르쳤을 것으로 짐작한다. 힐데가르트가 책을 쓰는 데 함께할 사람을 찾았다는 앞의 글의 뉘앙스를 보면 힐데가르트는 그를 윗사람으로 모신 것 같지는 않으므로, 폴마르는 비서 역할을 한 것 같다. 그럼에도 불구하고 그의 "강요에 가까운 권유"로 글을 쓰기 시작했다는 문장에서 보듯이 그는 그녀의 비전의 가치를 지지하고, 이를 책으로 쓰도록 용기를 북돋아준 진정한 협력자였음은 분명하다. 이러한 일종의 파트너십은 여러 가지를 고려한 편리한 대안이었을 것이다. 우선 여자는 공식적으로 글을 읽을 수도, 쓸 수도 없는 설정이어야 했기 때문에 남자 수도자를 협력자로 내세움으로써 방어할 수 있기 때문이다. 이러한 파트너십 또는 협력 관계는 전형이 되어서 이후 거의 모든 성녀에게 이 방법이 적용되었으며, 〈비전을 받는 카타리나와 받아 적는 라이몬도〉[5-5]에서 보듯이 대부분의 경우 이 파트너가 성녀의 전기를 저술하였다. 그러나 60여 년 동안 힐데가르트를 보아오고, 지지해준 폴마르는 안타깝게도 힐데가르트보다 너무 일찍 사망하였다.

힐데가르트의 전기 작가들

1173년, 힐데가르트의 나이 75세에 폴마르가 죽자 힐데가르트

5. 성녀의 비전 기록과 고해사제

는 평생의 협력자이자 비서를 잃고 큰 위기를 맞았다.[11] 디지보덴베르크 수도원의 수도사들이 루페르츠베르크 수녀원에 고해사제가 되기를 거부했기 때문이다. 이에 힐데가르트는 교황 알렉산데르 3세Alexander III(?-1181, 재위 1159-1181)의 힘을 빌려 디지보덴베르크 수도원 주임 신부인 디지보덴베르크의 고트프리트Gottfried von Disibodenberg가 고해사제로 오게 하였다. 새로 온 고트프리트 신부는 고해성사는 물론 힐데가르트의 생애에 대한 전기도 쓰기 시작했다. 그러나 불행하게도 그 또한 2년 뒤인 1176년에 사망하였다. 힐데가르트는 이번엔 1175년부터 그녀의 비전에 관심을 가지고 편지 왕래를 하던 벨기에 출신의 수도자 장블루의 귀베르Guibert of Gembloux(125?-1213)를 비서로 두었다. 1177년의 일이다. 2년 뒤인 1179년에 힐데가르트가 죽자 귀베르는 1년 더 수녀원에 머물며 그녀의 전기 쓰기에 전념하였다. 그러나 그 또한 전기를 완성하지 못한 채 1180년 새로운 부임지로 떠나게 되었다. 그녀의 전기는 다시 수도사인 에크테르나흐의 데오데릭Theoderic of Echternach에게 넘겨졌다. 그러나 데오데릭은 힐데가르트를 한 번도 본 적이 없었으며, 그가 완성한 전기는 귀베르가 넘겨준 글과 다른 자료 들을 바탕으로 한 일종의 편집된 전기였다. 결국 힐데가르트의 전기는 평생의 협력자였던 폴마르, 후임 고해사제인 고트프리트, 그녀의

중세의 침묵을 깬 여성들

비전에 관심을 가졌던 귀베르 수도사, 그리고 그녀를 본 적이 없는 데오데릭 수도사 네 사람의 견해가 담긴 편집본이 된 셈이다.[12]

힐데가르트의 경우, 그녀가 쓴 저서와 수백 통에 달하는 편지가 있으므로 그녀의 일생은 비교적 자세히 연구되었다. 신비한 비전, 병약한 몸, 말년에 열정적으로 행한 설교 여행 등이 힐데가르트의 일생을 대표한다. 그러나 그녀 자신이 쓴 글, 폴마르가 썼다고 추정되는 내용, 귀베르의 글, 데오데릭의 전기는 조금씩 다른 관점에서 힐데가르트를 그려내고 있다. 어떤 내용은 공통으로 썼지만, 어떤 사실은 글쓴이에 따라 생략하고 있다. 어떤 사실을 선택하고 어떤 사실을 생략하였을까. 선택의 기준은 무엇이었을까.

힐데가르트의 저서나 남자 수사들이 쓴 그녀의 전기에 공통으로 나타나는 내용은 그녀의 비전과 병약한 몸이다. 힐데가르트는 어려서부터 병약하였다. 그리고 "뼈와 신경과 혈관이 아직 강해지지 않았"을 때부터 하느님의 비전을 보았다. 그런데 이 비전과 그녀의 약함은 거의 항상 짝을 이루고 있다. 비전을 기록하라는 계시를 받았지만 쓰지 못하고 있을 때 앓아누웠으며, 기록을 시작하자 그녀의 병이 말끔히 낫는다. 수녀원을 남자 수도원으로부터 독립시키고자 할 때도 주교가 거절하자 그녀는 앓아눕는다. 그리고 주교의 허락이 떨어지자 금방 낫는다. "하느님의 능력이 어떻게 이

연약함 속에서 완성되는지" 비전의 신비화를 극대화시키는 효과도 있었던 듯하다.[13]

그러나 힐데가르트 일생 중 큰 비중을 차지하는 일임에도 불구하고 전기에서 다루어지지 않은 내용이 있다. 바로 설교이다. 힐데가르트는 60세가 넘어 72세까지 네 번에 걸친 긴 설교 여행을 하였다. 1158년에서 1161년까지 2, 3년에 걸친 첫 번째 설교 여행은 마인츠, 뷔르츠부르크Würzburg를 비롯한 동쪽 도시로 이어졌으며, 주로 교회개혁을 위한 설교였다. 남쪽 도시 로렌Lorraine과 메스Metz로 향한 1160년의 두 번째 설교 여행, 라인Rhein강을 따라 베르덴Werden과 쾰른Köln에 이른 1161-1163년의 세 번째 여행, 그리고 1167-1170년에는 그녀의 나이 일흔에, 심한 병에도 불구하고 네 번째 설교 여행을 강행하였다. 그중 쾰른의 설교는 성직자와 일반인을 대상으로 한 설교였으며 강연 내용까지 남아 있음에도 불구하고 전기에는 설교 여행이 빠져 있다.[14] 아마 비전과 병은 하느님의 특별한 선택임을 증거하지만, 설교는 여자가 남을 가르치는 것을 금한 성경 말씀에 위배되었기 때문에, 또 교회에서 반대하는 입장이기 때문이었을 것이다. 힐데가르트가 60세 이후에야 설교 여행을 할 수 있었던 것도 어쩌면 이미 그녀가 유명해지고 그녀의 입지가 확고해진 다음이기 때문에 가능했을 것이다. 그녀의 설교

중세의 침묵을 깬 여성들

는 이미 현실에서 행해진 일임에도 불구하고 전기에는 쓰이지 않았다.

힐데가르트와 전기 작가 장블루의 귀베르

성녀들과 그들의 전기를 쓴 전기 작가들에 대해 집중적으로 연구한 존 W. 코클리John W. Coakly는 힐데가르트의 전기 작가로 장블루의 귀베르를 선택하여 둘 사이의 일화를 상세하게 들여다보았다.[15] 1175년 귀베르가 힐데가르트에게 편지를 보내 비전에 대한 여러 가지 질문을 하면서 그들의 교류는 시작되었다. 그리고 힐데가르트의 고해사제이면서 전기를 쓰고 있던 고트프리트가 1176년에 죽자, 그를 이어 1177년에 루페르츠베르크 수녀원에 오게 되었다. 당시 귀베르는 52세의 수도사였으며, 79세의 힐데가르트는 이미 여섯 권의 책을 쓰고 네 번의 설교 여행을 한 유명한 수녀원장이었다.

귀베르는 이전부터 힐데가르트의 비전에 흥미를 느껴 이 현상을 정확히 알고 싶어 했고, 그녀의 특별한 능력에 호기심을 가졌으나 그녀를 성녀로, 하느님으로부터 선택받은 신비가 또는 예언자로 생각하지는 않은 듯하다. 귀베르는 루페르츠베르크 수녀원에 도착한 해인 1177년 그의 친구 장블루의 보보Bovo of Gembloux에게

보낸 편지에서 힐데가르트를 다음과 같이 묘사하고 있다.

> 여기서는 굉장한 덕의 경연을 볼 수 있다. 엄마인 힐데가르트와 순
> 종하는 딸들 사이에서 힐데가르트는 무한의 사랑을 가지고 사람
> 들이 가지고 오는 가장 어려운 질문들에 답을 한다. 그녀는 책을
> 쓰고, 수녀들을 가르치고, 그녀에게 와서 호소하는 죄인들을 위안
> 하느라 언제나 바쁘다.[16]

바쁜 수녀원장의 모습을 전해주고 있다. 그리고 2년 후 힐데가
르트가 죽기 얼마 전 귀베르가 시토Citeaux 수도원의 랄프Ralph 수
사에게 보낸 편지에 묘사한 힐데가르트의 모습은 그리 호의적이
지 않다. "그녀는 너무 늙고, 오랜 수도 생활로 몸이 소모되어서 피
골이 상접한 모습이다. 늙은 나이와 약함이라는 결함으로 회복 불
능이 된 그 도구(몸)에서 네가 들을 수 있는 것은 우아한 가르침이
아니고 신음소리뿐이다."[17] 한편으로 생각하면 더 객관적인 묘사
라고 할 수 있으나, 그녀를 하느님의 특별한 선택을 받은 예언자로
보지는 않았다는 점은 확실하다. 귀베르는 힐데가르트를 성녀로
흠모하기보다는 수녀원 공동체를 이끄는 강한 리더십의 수녀원장
으로서 묘사하곤 하였다. 그리고 힐데가르트의 비전에 대하여 말

하면서도 그녀보다 폴마르의 역할, 즉 사제의 역할을 더 비중 있게 다루고 있다.[18] 귀베르는 자신이 루페르츠베르크 수녀원에 온 것도 자신이 먼저 원한 것이 아니고 힐데가르트가 원하였다고 말한다. 그녀의 전기를 쓰는 일 또한 자기가 시작한 것이 아니고 힐데가르트를 존경하던 쾰른의 추기경 하인츠베르크의 필립Philip of Heinsberg으로부터 의뢰받은 것이었다. 아마도 귀베르에게는 힐데가르트가 성녀로 보이지는 않았던 듯하다.[19]

그럼 "가공할 만한 의지, 지칠 줄 모르는 열정, 강한 에너지"[20]를 지닌 힐데가르트의 눈에는 귀베르가 어떻게 보였을까. 둘은 직접 논쟁한 적은 없으나 행간의 뉘앙스는 그녀 또한 귀베르에게 그리 호의적이지 않았음을 알려준다. 그녀는 귀베르가 참회의 고행이나 자기반성을 하지 않는다고 경고하기도 하고 그를 '돌아온 탕자' 이야기(누가복음 15장)의 큰아들로 비유하기도 하였다. 즉 "진실과 자기 자신에 대하여 무지"하다고 경고하고 있는 것이다.[21] 평생을 치열하게 살아온 깊은 영성의 소유자 힐데가르트에게 수도자 귀베르는 성실할 뿐 영성은 뜨뜻미지근한, 한없이 부족한 수도자였을 것이다. 귀베르가 전기를 완성하지 못한 채 루페르츠베르크를 떠나 새로운 부임지로 간 사실에는 단순히 성직자로서의 복종만이 아니라 귀베르의 의사도 작용했을 것이라고 짐작할 수 있다.

5. 성녀의 비전 기록과 고해사제

힐데가르트가 본 남성 사제와 여성 신비가

힐데가르트는 여덟 살에 수도원에 맡겨졌다. 수녀가 된 후 서른 여덟 살에 수녀원장에 올랐고, 마흔세 살에 『쉬비아스』를 쓰기 시작했다. 어려서는 남자 사제들이 우러러 보였겠지만 점차 객관적인 판단이 생겼을 것이다. 『쉬비아스』 첫 번째 비전의 글과 그림을 자세히 보면 책의 목적이 단순히 자신의 신비한 경험을 기록하는 것을 넘어 사제들을 향하고 있음을 암시하고 있다. 옥좌에 앉은 하느님이 힐데가르트에게 자신을 드러낸 첫 번째 비전이다.

산 위의 옥좌에 계신 하느님(He)은 내게 큰 소리로 말씀하셨다. 소리쳐라! 순수한 구원의 근원에 대하여 말하라! 성경의 가장 깊은 내용을 보고 있어도 (알지 못하는) 사람들이 알게 될 때까지. 그러나 그들에게 말하거나 설교하려 하지 말라. 그들은 하느님의 정의에 봉사하는 데 뜨뜻미지근하고 게으르기 때문이다. 그들을 위하여, 언제나 그렇듯이 소심한, 그들이 아무 성과도 없이 숨겨둔, 신비의 자물쇠를 열어라! 풍요의 원천으로 내뿜어라, 신비한 앎으로 넘치게 하라! 이브가 죄를 지었다고 너까지 폄하하여 생각하는 그들, 너의 봇물 덕분에 그들도 일어나게 하라![22]

"성경의 가장 깊은 내용을 보고 있어도 (알지 못하는) 사람", "하느님의 정의에 봉사하는 데 뜨뜻미지근하고 게으(른), … 언제나 그렇듯이 소심한" 그들은 말할 것도 없이 교회의 권위자인 남자 사제들을 뜻한다. 실제로 치열한 삶을 산 힐데가르트는 성직자들이 수녀보다 직위가 높으면서 믿음은 미지근하다고 불평하곤 하였다. 힐데가르트는 〈아담과 이브의 창조와 타락〉[2-5]에서 본 바와 같이 이브가 유혹자라고 생각하지 않는다. 그녀는 이브의 원죄를 후손들에게 적용하여 자기까지 폄하하는 사제들에게 오히려 자신이 쏟아주는 봇물 덕분에 그들도 일어서게 된다고 큰소리친다. 힐데가르트는 자신의 비전을 통해, 다시 말해 하느님의 음성이라는 장치를 통해 기득권의 사제들에게 정신 차리라고, 사제들은 받지 못하는 하느님의 말씀을 자신이 직접 받아 사제들을 일깨워주겠노라고 한 방 먹인다. 그러나 그들에게 직접 가르치지 않는다. 비전을 통해 간접적으로 표현한다. 그리고 이 비전을 그린 그림은 좀 더 노골적이다.[5-3]

나는 금속 색깔의 엄청 큰 산 위의 옥좌에 앉아계신 하느님(One)을 보았다. 너무 빛나서 내 눈이 부셔 멀 정도였다. … 그의 앞, 산 아래 자락엔 사방이 눈으로 둘러싸인 이미지가 있었는데 그 눈들

5-3 빙엔의 힐데가르트,
〈하느님이 힐데가르트에게
자신을 내보이다〉,
『쉬비아스』, 첫 번째 비전.

때문에 그가 사람의 형상임을 미처 알지 못했다. 이 형상 앞에는
또 다른 이미지가 있었는데 그는 낮은 톤의 튜닉을 입고 흰 신발을
신은 어린아이였다. 그리고 그의 머리는 산 위에 앉은 하느님으로
부터 내려오는 영광으로 가득 차서 그의 머리를 볼 수 없었다. 산
위에 앉은 하느님으로부터 살아 있는 반짝임이 흘러나오고 이는
그 아래 이미지들에게까지 너무도 달콤하게 흘러 내려왔다. 그리
고 나는 이 산에 작은 창문들이 있고, 그 안에는 인간의 머리들, 어
떤 이는 낮은 색조이고 어떤 이는 흰색인, 사람들이 있음을 알 수
있었다.[23]

금빛으로 빛나는 하느님은 자신의 빛을 화면 오른쪽 아래 있는
어린아이에게 직접 내려주신다. 산에 나 있는 작은 창문들 사이로
보이는 사람들은 물론 신앙이 '뜨뜻미지근한' 사제들의 비유일 것
이다. 하느님은 그들을 모두 건너뛰어 어린아이, 즉 자신에게 빛을
직접 주신다. 어린아이의 얼굴은 하느님이 내려주신 빛에 가려 안
보여도 옷은 마치 사제복 같은 긴 튜닉을 입고 있다. 자신은 사제
들을 매개로 하지 않고 하느님과 직접 소통한다는 자신감의 표현
이다.

힐데가르트는 '하느님의 약한 종'으로서는 한없이 겸손했지만,

5. 성녀의 비전 기록과 고해사제

예언자로서의 자신에 대하여는 자부심이 대단하다. 힐데가르트는 사제와 예언자의 위치를 구별하였다. 그녀에 의하면 사제는 성체성사와 설교를 하지만 어디까지나 하느님과 인간을 매개하는 존재이다. 이에 반해 자신은 자신을 통해 하느님의 말씀이 전해지는, 하느님과 직접 소통하는 존재였다. 따라서 사제의 위치는 하느님과 인간의 사이(between)이지만 예언자인 자신은 하느님과 함께(with) 있다고 역설한다.[24] 참으로 대단한 카리스마이다. 사회적 위계로는 성직자가 위이고 여자는 교회에서 조용히 있어야 하던 시대에 힐데가르트는 어떻게 이런 당당한 논리를 펴고 과감하게 말할 수 있었을까. 코클리는 중세 종교사의 대가인 앙드레 보셰 André Vauchez의 이론을 빌려 설명한다. 그에 의하면 사제와 예언자는 그들이 거하는 위치에서만이 아니라 그들의 방법에서도 차이가 났다. 즉 "사제는 공적인 기관의 영역에 속하지만, 예언자는 비공식적인 영역에서 하느님과 직접 소통한다"는 것이다.[25] 하느님과의 직접 소통은 신비가 여성들의 특권이었다.

다시 폴마르 고해사제

남성 사제가 우위를 지니고 있던 수도원 사회였지만 그들보다 지적 능력과 영성, 모든 면에서 뛰어났던 힐데가르트를 이해하고

지지한 사제도 있었다. 그녀의 고해사제 폴마르였다. 폴마르는 힐데가르트가 비전을 기록하도록 북돋았을 뿐만 아니라 그녀가 하는 일들에 적극 동참하였다. 그녀가 작곡한 작은 오페레타인 〈덕성들의 질서〉에는 여자 여러 명과 남자 한 명이 등장하는데 폴마르는 이 유일한 남자인 악마 역을 했다고 전한다.[26] 만약 폴마르가 힐데가르트의 전기를 썼다면 성녀의 협력자가 전기를 쓰는 후대의 전형에 더욱 부합하였을 것이다. 그러나 폴마르가 힐데가르트의 전기를 쓰지 못하였음에도 불구하고 둘은 성녀와 고해사제 관계의 모범이 되었다. 고해사제이자 동시에 지지자, 협력자, 비서 등의 역할을 했던 효시로, 후대의 성녀와 전기 작가의 전형이 되었다.

폴리뇨의 안젤라와 A형제

고해사제이며 친척인 A형제

3장에서 살펴본 폴리뇨의 안젤라에 대한 기록도 그녀의 고해사제인 A형제가 썼다. 힐데가르트와 폴마르가 보여준 수녀와 고해사제의 관계가 전형으로 형성되고, 지속되었음을 알 수 있다. 훗날 성녀가 된 뛰어난 영성의 소유자와 그녀의 영적 동반자였던 고

해사제 관계는 거의 모든 성녀에 해당한다. 그러나 한편 교단에서 요구하는 상황에 따라 각자의 내용과 양상은 변하였다. 안젤라의 고행과 비전을 기록한 전기 『기억Memoir』에는 그녀의 생애에 관한 사실이 거의 생략되고 비전 체험에 집중하고 있다. 오로지 작은 형제회Ordine dei Frati Minori라 불린 프란체스코 수도회의 이상적인 하느님 사랑이 강조되고 있음을 볼 수 있다.

안젤라와 전기 작가의 관계는 힐데가르트와 전기 작가들의 관계에 비하면 지극히 단순하다. 81세까지 긴 삶을 산 힐데가르트의 전기는 수사 네 명의 목소리가 섞여 있고 그녀 자신이 쓴 글도 많지만, 안젤라의 전기 작가는 A형제 한 사람이며, 그가 쓴 『기억』이 거의 유일하기 때문이다. A형제는 자신을 안젤라의 고해사제이며 친척이라고 소개하고 있다. 그리고 안젤라가 죽기 전에 이 책을 완성하였으니 다른 어느 누구의 목소리나 견해도 들어가지 않았다. 이 책의 3장에서 살펴본 바와 같이 안젤라의 비전은 거의 광적이었는데 이를 본 A형제는 그녀가 오해받지 않도록 방어하기 위해 전기를 쓰기 시작했다.

A형제는 안젤라의 유명한 비전, 즉 아시시의 성 프란체스코 성당에 들어서서 프란체스코를 안고 있는 그리스도 모습의 스테인드 글라스[3-8]를 보자. 그리스도에게 왜 자기는 안 안아주느냐고 소리 지

220
중세의 침묵을 깬 여성들

르고, 탈혼한 상태로 쓰러진 사건을 설명한 후 다음과 같이 잇는다. 다소 길지만, A형제가 왜 안젤라의 이야기를 쓰기 시작했는지 그 의도를 짐작할 수 있는 여러 가지 단서를 포함하고 있으니 인용한다.

이 때문에 그녀의 고해사제이며, 친척이기도 하고, 또한 그녀의 주임 특별 상담자이기도 한 나는 너무 창피하였다. 더구나 우리 모두를 알고 있는 많은 (수도회) 형제들이 와서 그녀가 울부짖으며 소리 지르는 것을 보았기 때문이다. … 아주 선한 좋은 남자와 여자, 그녀를 동반한 자매들 등 많은 이들이 그녀를 기다리며 존경하며 (?) 바라보고 있었다. 그럼에도 불구하고 나는 자랑스럽기도 하면서 한편 창피하기도 하였다. 나는 당황스럽고 분개하여서 그녀 곁에 가지 않고 그녀가 울부짖기를 그치기를 기다리며 멀리 서 있었다. … 나는 그녀에게 말했다. 여기는 그녀가 악마에 사로잡힌 곳이니 다시는 아시시에 올 생각 하지 말라고. 그리고 그녀의 동반자들에게도 다시는 그녀를 데리고 오지 말라고 일렀다. … (폴리뇨로 돌아온 후) 나는 그녀가 아시시에서 왜 그렇게 울부짖었는지 알아야겠다고 여러모로 그녀를 압박하였다. … (그녀의 이야기를 조금 듣고) 나는 놀라 그녀에게 악령이 온 것 아닌가 의심스러웠다. … 나는 그녀에게 모든 것을 이야기하라고 강요했다. 나는 모든 것을 완

5. 성녀의 비전 기록과 고해사제

전히 써서 그녀에 대하여 들은 바 없는 현명하고 영성 깊은 사람들과 의논할 수 있기를 바랐다. … 나는 모든 것을 썼다. 그러나 진실을 말하건대 나는 그 의미를 조금밖에 파악할 수 없었다. 마치 내가 체로 치면서 값지고 고운 밀가루를 걸러내지 못하고 석탄덩어리만 갖게 된 것같이 생각된다.[27]

요약하면 다음과 같다. 저자는 안젤라의 고해사제이다. 그는 그녀의 광적인 행동을 보고 창피하였고, 악마 들린 것이 아닐까 의심하였다. 그러나 그녀에게 자세히 듣고 보니 매우 값진 하느님의 말씀이었음을 알게 되었다. 이를 정확히 써서 그녀를 알지 못하는 사람들이 오해하지 않게 하고, 또 이러한 비전은 악령이 아니고 하느님의 깊은 영성임을 사람들에게 정확하게 알려야 한다. 사람들로부터 오해받을 수 있는 광적인 비전이 하느님의 음성임을 글로 잘 설명하는 것이 저자의 저술 목적임을 알 수 있다.

익명으로 남긴 전기 작가

저자는 안젤라를 어려서부터 알아온 친척이며, 고해사제이자, 상담자이고, 그녀의 비전을 이해하고 알리려 하는 열정이 있으니 성녀의 전기 작가로서 완벽한 요건을 갖추었다. 그러나 그는 자신

의 이름을 밝히지 않고, 자신을 'Friar A'라고만 지칭했다. 'Friar'는 현대 이탈리아어로 'Frate'이며 '형제'라는 뜻이다. 수도회의 수사를 가리키는 말이니 'A형제' 또는 'A수도사'라 번역할 수 있다. 자신을 익명으로 남긴 셈이다. 훗날 사람들은 그에게 아르날도 Arnaldo라는 이름을 붙여주었지만 근거가 있는 것은 아니다. 그는 자신을 A형제라고 부름으로써 한 개인이 아니라 폴리뇨와 아시시 사이에서 활동한 프란체스코 수도회 수사를 대변한다고 할 수 있다. 그가 그렇게 기억되기를 바랐으니 나도 이 글에서 저자를 'A형제'라고 부르고자 한다.

A형제는 안젤라의 이름도 쓰지 않았다. 책의 시작부터 '어느 한 신심 깊은 작은형제회 수사'가 '그리스도를 따르는 어느 한 사람'의 말을 받아 적었다고 쓰고 있다.[28] A형제는 거의 언제나 안젤라를 '그리스도를 따르는 사람' 또는 '그리스도를 믿는 사람 Fidelis Christi'으로 쓰며 '그녀'라고 잇는다. 한 번 'L'로 지칭하였는데 이는 'Lella'의 첫 글자이며 'Lella'는 'Angela'의 귀여운 준말이다.[29] 이러한 익명성에 대하여 코클리는 이 전기와 프란체스코 수도회 사이에서 발생할 수 있는 충돌을 피하기 위하여 익명으로 할 필요가 있었다고 해석했다.[30] 안젤라의 책에는 서문에 앞서 이 책을 누구누구가 읽었다는 '승인' 부분이 있다. "콜론나의 야곱 Jacobo di

Colonna 부제 추기경Cardinale-deacon이 그가 교황으로부터 파문당하기 전에 읽었고" "작은 형제회의 잘 알려진 여덟 명의 강사가 이 책을 보고 읽었다"고 쓰고 있다. 작은 형제회, 즉 프란체스코 수도회 인물들도 익명으로 한 채 콜론나의 야곱 부제 추기경의 이름만 밝히고 있는데 그는 이 책을 읽은 지 몇 개월 후 교황 보니파키우스 8세Bonifacius VIII(1235-1303, 재위 1294-1303)로부터 파문당했다. 1297년 5월 10일의 사건이다. 콜론나의 야곱 추기경이 파문당한 것은 베긴과 관련 있는 단체 스피리투알리Spirituali와의 친분 관계 때문인 것으로 알려져 있다.[31]

당시의 분위기를 짐작하기 위하여 잠시 베긴에 대해 알아보자. 베긴은 13세기 벨기에 남부 지방에 세워진 준準수도회로 자유롭고 진보적인 사상을 지닌 여성 종교단체였다. 모든 계층의 여성이 참여할 수 있고 수도원에 준하는 공동체 생활을 했으나 수도 서원을 하지는 않았으며 원할 경우 결혼도 할 수 있었다. 당시 유럽에 널리 퍼져 있던 신비주의와 탁발에 의존하는 등 내용 면에서는 프란체스코 수도회 같은 기존 종교계와 유사한 점이 많았다. 그러나 프란체스코 수도회와는 달리 가톨릭 교회 조직에 순종하지 않았다. 1311년 빈 공의회에서 이들에 대해 폐지령이 내려지면서 이단시되었다. 대표적인 여성으로 마르그리트 포레를 들 수 있다. 그녀

중세의 침묵을 깬 여성들

는 저서 『단순한 영혼의 거울The Mirror of Simple Souls』에서 하느님과의 일치를 향한 지향점으로 '자유로운 영혼free spirit'을 강조했는데 이를 얻기 위하여는 교회에 가도 되지만 안 가도 구할 수 있다고 설파하였다. 교회의 많은 회유가 있었으나 뜻을 굽히지 않자 결국 그녀는 1310년 종교재판에서 화형당했다. 그리고 1311년 베긴은 이단으로 폐지되었다.[32] 당시 확산되던 자유로운 종교 분위기를 느낄 수 있으며 이에 대한 교황청과 교단의 경계 또한 심각하였음을 알 수 있다.

콜론나의 야곱 추기경이 안젤라의 책 『기억』을 읽었기 때문에 파문당한 것은 아니었지만, 그가 접촉한 진보적인 종파들이 이단시된 갈등 상황을 감지할 수 있는 부분이다. 안젤라의 광적인 비전도 감시 대상에서 예외는 아니었을 것이다. A형제가 이 민감한 상황에서 안젤라의 비전과 가르침을 쓰고자 선택한 것도 어쩌면 위험을 무릅쓴 결단이었을 것이다.

안젤라에 대하여도 그녀가 종교의 세계로 전향한 1285년 이전에 대하여는 거의 언급하지 않았다. 비전의 내용을 통하여 그녀가 결혼하여 아이들도 있었고, 남편과 아이들, 그리고 친정어머니가 돌아가신 후 재속 수녀회인 프란체스코 제3수도회에 입회하였음을 알 수 있는 정도이다. 이 전기는 생애의 구체성이 부족한 반면,

참회와 신비한 비전을 강조하고 있다. 나는 이 전기를 읽으면서 극심한 참회 장면은 많은 데 반해 무엇을 속죄하고 있는지 속죄의 내용이 전혀 없다는 점이 가장 인상 깊었다. 아마도 구체적인 사건에 대한 반성이라는 뜻의 속죄가 아니라 하느님의 말씀을 듣지 않았다는 근본적인 참회의 성격을 강조하고 있는 듯하다.

반면 비전 서술에서는, 3장에서 안젤라의 비전들에 대하여 본 바와 같이 비전의 전개 상황, 안젤라의 행동과 신체적 느낌 등이 매우 상세하게 기술되어 있다. 즉 논리보다는 감각기관이 모두 동원된 감성적 영성을 중요시한 프란체스코 수도회의 이념과 일치하는 점이다. 많은 부분 장소도 구체적이지 않은데 몇몇 이름이 등장하는 장소는 아시시의 성 프란체스코 교회, 폴리뇨의 성 프란체스코 교회, 폴리뇨의 성 펠리치타 교회 등 대부분 프란체스코 수도회의 상징적인 장소임도 특기할 만하다. 여러 특징들을 통해서 보면 이 전기는 안젤라 한 개인의 전기일 뿐만 아니라 프란체스코 수도회에서 강조하는 비전의 성격을 알리는 저서일 가능성도 크다고 생각된다.

A형제는 '그리스도를 믿는 사람', 즉 안젤라가 자기의 비전을 설명하고 이를 받아 적었다고 말한다. 그러나 그는 "그녀는 언제나 자신을 일인칭으로 말했지만 나(A형제)는 (그녀를) 삼인칭으로 썼

다. 빨리 쓰기 위해서 삼인칭으로 남겨두었고 그것을 아직 고치지 못했다"고 말한다.[33] 실제로 그녀의 전기는 안젤라가 일인칭이었다, 삼인칭이었다 오락가락한다. 전체 구성도 일목요연하지 않다. 처음에는 연도순으로 30단계를 계획했으나 20단계까지 쓰고는 다시 보충으로 7단계를 더 써서 이야기가 중복되기도 하고 연도가 섞이기도 한다. 심지어 보충으로 쓴 뒷부분의 7단계가 앞의 20단계보다 여덟 배나 많은 분량이다. 그리고 7단계의 보충 부분에서는 순례와 비전을 집중적으로 다루고 있다. 아마 지금과 같이 컴퓨터로 원고 작업을 하듯이 편집이 자유로웠다면 A형제는 모든 순서를 다시 배열하여 뒤의 보충 부분을 중심으로 개편했을 것이다.

저자는 '그리스도를 따르는 사람' 안젤라가 움브리아 속어로 말하는 것을 받아서 라틴어로 적고 이를 다시 속어로 안젤라에게 읽어주어서 자신이 안젤라의 말을 정확히 파악했는지 확인하였는데 안젤라는 언제나 흡족하지 못했다고 털어놓는다. "하루는 내가 쓴 것을 읽어주어서 그녀가 더 언급해주기를 바랐는데 그녀는 놀라면서 자기는 이를 이해하지 못하겠다고 하였다. 또 다른 경우에 … 그녀는 내 단어들이 건조하고 향기(풍미)가 없다고 놀라워했다." 그는 또한 안젤라가 자기에게 "내가 말한 것을 너무 단조롭고 저급하게 그리고 거의 아무것도 아니게 써놓았다. 내 영혼이 느낀

귀한 것에 대하여 아무것도 써놓지 않았다"라고 불평했다고 적는
다.[34] 저자는 자신의 부족함을 예로 언급함으로써 안젤라의 비전
은 이 책에서 글로 전하는 것보다 훨씬 선명하며, 향기 있고, 생동
감 있다고 강조하고 있는 듯하다.

 그는 문장만이 아니라 내용에 있어서도 "나는 그 의미를 조금
밖에 파악할 수 없었다. 마치 내가 체로 치면서 값지고 고운 밀가
루를 걸러내지 못하고 석탄덩어리만 갖게 된 것같이 생각된다"고
비유한다. "의심할 바 없이, 쓰는 데서 겪는 이 어려움은 내가 이
일을 하기에 적합하지 않기 때문이다. 그러나 나는 진실로 그녀가
말한 것 중에서 내가 이해하지 못하는 것을 덧붙이지는 않았다. 그
녀 자신도 내게 너무 단순하고 생략되긴 했어도 내가 진실만을 썼
다고 말했다." 그는 자기가 뜻을 잘 파악할 수 없었다고 강조하고,
자기가 쓴 것은 석탄에 불과하며 이에 비하면 안젤라의 비전은 고
운 밀가루라 비유한다. 안젤라의 비전은 그 내용이 훨씬 심오하고
아름답다고 수사법을 구사하고 있다.[35] 저자는 성녀의 고해사제이
지만 성녀를 숭배하고 있음을 알 수 있다.

『기억』, 폴리뇨의 안젤라와 A형제의 공동 저작
 A형제가 자신을 낮추는 모습을 보면 그를 성녀의 영적 지도자

라고 할 수는 없을 듯하다. 그러나 다른 면에서 그는 큰 역할을 하고 있다. 그는 안젤라가 자신이 경험한 비전을 말로 하는 과정에 끼어들어서 자주 질문을 한다. 예들 들면 "말로 표현할 수 없는 경지라 했는데 조금 더 자세하게 말해달라"든지 "그리스도의 몸이 어떻게 동시에 수많은 제단에 오를 수 있느냐"는 등의 질문들이다.[36] 성녀와 전기 작가의 관계를 연구한 학자 코클리는 A형제의 물음에 대답하는 과정에서 "안젤라는 '신탁을 받은 여자'에서 '신학자'로 되어갔다"고 해석한다.[37] 답을 하는 과정에서 안젤라는 점차 '말로 할 수 없는' 하느님의 개념을 말로 이해할 수 있게 설명해 나간다. 이런 점에서 보면 A형제는 현대의 편집자 역할을 하였음을 알 수 있다. 즉 독자가 품었음직한 질문의 장치를 넣음으로써 어려운 개념을 독자가 쉽게 이해할 수 있게 전개하는 방식이다. 이러한 점에서 안젤라와 A형제는 완전한 공동 저자, 협력자 관계라 할 수 있다. 내용은 안젤라의 비전에 대한 것이지만 만약 A형제가 없었다면 그녀의 비전은 이렇게 훌륭하게 후대에 전해지지 못하였을 것이기 때문이다.

A형제는 성녀의 전기 작가로 완전한 역할을 하고 있다. 고해사제이며, 성녀의 숭배자이고, 또한 협력자이기도 하다. 그리고 그녀의 광적인 비전이 주변으로부터 오해받지 않게 한 보호자이기도

하다. 완전한 파트너라 할 수 있다. 그 결실인 책의 내용이 너무 완전해서 픽션이라고 추측하는 학자가 있을 정도이다. 자크 달라런 Jacques Dalarun은 이 책이 프란체스코 수도회의 '신에 대한 이상적 사랑의 관점'을 반영하는 "신비한 이야기"로 가득한 점을 들어 이를 역사적인 실존 인물의 이야기가 아니고 가상 이야기라고 주장한다.[38] 사실 이 책이 픽션이라고 해도 가치가 떨어지는 것은 아니다. 시가 역사보다 진실할 수 있듯이, 이 픽션을 통하여 당대 프란체스코 수도회에서 여성에게 요구한 영성의 성격을 잘 알 수 있기 때문이다. 그러나 사실일 가능성이 더 많다. 그녀의 생애 이야기는 많이 생략되었지만 비전 이야기는 매우 구체적이다. 또한 작은 마을 폴리뇨가 속한 이탈리아 움브리아 지역은 실제로 안젤라와 같은 믿음의 색채가 강한 지역이었다. 폴리뇨의 성 프란체스코 교회엔 안젤라의 시신이 남아 있다.[5-4] 마을의 주 성당에 시신을 모실 정도로 그녀에 대한 숭배는 사후부터 현재까지 700여 년간 강하게 지속되었음을 볼 수 있다. 도 5-4에서 보는 바와 같이 교황 요한 바오로 2세부터 그녀의 시성이 적극 추진되었으며, 2013년 교황 프란치스코에 의해 성녀로 시성되었다.[39]

안젤라와 전기 작가 A형제는 이렇듯 완전한 공동 저자, 협력자 관계의 전형으로 발전하였음을 보여준다. 그럼에도 불구하고 이전

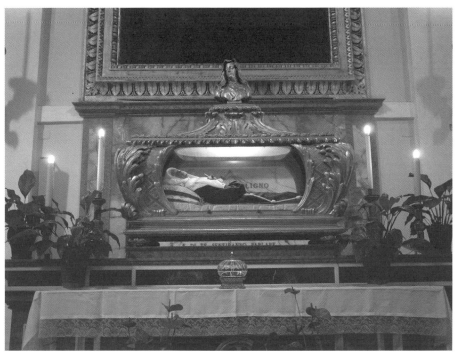

5-4 폴리뇨의 안젤라 시신과 묘, 폴리뇨의 성 프란체스코 교회(위). 안젤라의 묘에서 기도하는 교황 요한 바오로 2세, 1993년 6월 20일(아래).

의 힐데가르트의 경우5-1 5-2와 같이 둘의 이미지가 남아 있지 않은 이유는 아마도 두 주인공, 즉 안젤라와 A형제의 이름조차도 익명으로 할 정도로 위험한 상황이었기 때문이라고 짐작된다. 자유로운 사상을 지니고 있었던 여성 수도자 단체인 베긴들에 대하여 특히 13세기 말에서 14세기 초 사이에 탄압이 심했던 상황을 상기하면 이해할 수 있다. A형제가 글을 쓴 동기에서 보았듯이 안젤라와 같은 광적인 신앙은 당시에도 많은 오해와 의구심을 불러일으켰으며 프란체스코 수도회 사이에서도 쉽게 용인되지 않는 상황이었으니 두 사람이 함께 그려진 이미지를 바라는 것은 지나친 바람일 것이다.

시에나의 카타리나와 카푸아의 라이몬도

시에나의 카타리나는 앞서 살펴본 빙엔의 힐데가르트나 폴리뇨의 안젤라와 같이 참회를 통하여 신비한 비전을 경험하였다는 공통점이 있으나 차이점도 크다. 우선 앞의 두 성녀는 13-14세기 당대엔 명성이 있었으나 700여 년간 큰 조명을 받지 못하다가 현대에 이르러 다시 그들의 가치가 인정되고, 연구되고, 21세기에 시성되었다.[40] 당연히 이 성녀들과 그들의 비전을 글로 전해준 고해

사제에 대한 그림이 많이 전하지 않는다. 힐데가르트와 그녀의 비전을 라틴어로 적어준 폴마르 수사는 그녀의 책 시작 페이지 위에 그려져 있을 뿐이고,[5-1] 안젤라와 A형제는 그나마도 없다. 이에 반해 카타리나는 1461년, 그녀의 사후 80년 만에 시성되어 당대부터 현대까지 숭배되고 있다. 시에나의 카타리나와 그녀의 전기를 쓴 라이몬도의 이미지는 미사 중 신자들이 바라보는, 즉 공공의 장소인 교회 제단화에 그려져 대중이 바라보게 되어 있다.[5-5] 교회에 의해 알려지고 대중화된 것이다. 그러나 이 대중성이 긍정적인 측면만 있는 것은 아니다. 그녀가 속한 도미니크 수도회와 교황청이 깊이 관여하면서 그녀는 더 이상 개인 카타리나가 아니라 교단과 당대 사회가 원하는 성녀로 만들어졌기 때문이다. 이 과정에 가장 큰 능력을 발휘한 사람이 그녀의 전기 작가인 카푸아의 라이몬도이며 그녀를 성녀로 시성하기 위해 저술한 열전이 그 결정체이다. 힐데가르트와 폴마르에서 시작된 성녀와 전기 작가의 협력 관계는 이제 종교적, 정치적 요인들이 개입되면서 한층 더 전형화, 유형화되었음을 볼 수 있다.

카타리나와 라이몬도의 만남

나폴리 북쪽 카푸아 출신의 라이몬도는 1374년에 카타리나를

5. 성녀의 비전 기록과 고해사제

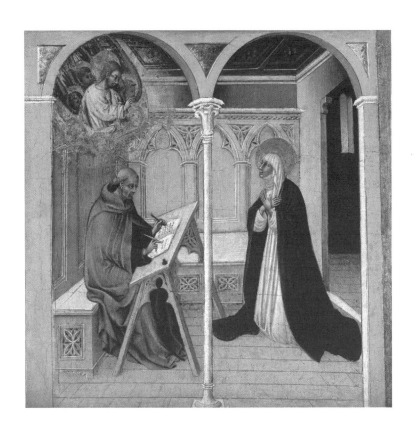

5-5 조반니 디 파올로, 〈비전을 받는 카타리나와 받아 적는 라이몬도〉, 1461년 이후, 나무 패널에 템페라, 28.9×28.9cm, 디트로이트 미술관.

만났다. 당시 44세의 라이몬도는 도미니크 수도회의 로마 총수였다. 반면 카타리나는 스물일곱 살이라는 젊은 나이였으나 이미 유명해진 도미니크 수도회의 재속 수녀였다. 그녀가 속한 망토회, 이탈리아어로 만텔라테는 그들이 입었던 의복인 '망토를 입은 사람'이라는 뜻으로, 폐쇄적인 수녀원이 아니라 세상 속에 살면서 가난한 이나 병든 자를 돌보고 참회 생활을 하는 여성 종교단체를 말한다. 카타리나를 따르는 이들이 많았으며 이들은 '가족'을 이루고 그녀를 '어머니'라 불렀다.

라이몬도가 시에나에 간 것은 도미니크 수도회 총수였던 엘리아스 툴루즈Elias Toulouse의 명에 따른 것으로, 도미니크 수도회의 공식적인 발령이었다. 그의 임무는 카타리나와 그녀가 이끄는 '가족'을 돌보고 지도하는 고해사제 자격이었다.[41] 라이몬도 스스로 "내가 이 성스러운 처녀(카타리나)에게 와서 알기 전, 그녀는 중상모략, 방해, 박해를 받지 않으면서 공공적인 헌신을 할 수가 없었다. (그녀는) 바로 그녀의 헌신적인 행동을 보호하고 북돋아야 하는 의무가 있는 사람들로부터" 방해를 받았다고 말한다.[42] 그러나 물론 표면상으로는 보호였으나 그녀의 대중설교나 너무 커져나가는 영향력을 감시하는 역할도 있었다. 라이몬도는 1374년부터 1377년 1월까지 3년가량 카타리나의 곁에 있었으며 그중 1376년

에는 몇 개월에 걸친 아비뇽 여행에 동행하였으니 카타리나의 일상까지 잘 아는 사제였다. 1377년 1월 라이몬도는 로마 산타마리아 소프라 미네르바 교회의 도미니크 수도원장으로 임명되어 로마로 돌아옴으로써 카타리나가 사망하기까지 마지막 2년은 함께하지 못했다. 그러나 그들의 관계는 편지 왕래로 지속되었다. 그리고 카타리나가 죽은 지 5년 후인 1385년에 그녀에 대한 전기를 쓰기 시작하여 1395년에 완성하였다. 10년에 걸친 저술이다.[43]

전기 속의 라이몬도

이 책의 4장에서 살펴보았듯이 라이몬도가 쓴 카타리나의 일생은 실제의 삶이기보다 성녀에 적합하도록 신비화한 열전이다. 책의 제목이 'Legenda Majore', 즉 '주요 전설'이다. 물론 여기에서의 'Legenda'는 전설이라는 뜻보다 전기라는 뜻으로 사용하였지만, 내용을 보면 전설이라 해도 크게 어긋나지는 않는다. 그러나 현실을 살아온 실제와 성녀의 신비감이 동시에 있어야 했으니 섬세한 전략이 필요했다. 가난한 이를 돕는 적극적인 사회활동가의 모습과 초월적 세계와 통하는 영적 존재, 두 영역을 모순 없이 부각시켜야 했다. 그러기 위하여 카타리나의 헌신적인 사회활동가 면모는 기적으로 탈바꿈하고, 신비한 비전은 자신이 직접 들은 듯

이 서술했다. 카타리나가 초기에 시에나에서 실제 한 활동은 가난한 이, 병든 이를 돕는 헌신적인 구제 활동이었다. 이를 카타리나가 거지에게 옷을 주었는데 그날 밤 예수가 나타나 그 옷을 다시 카타리나에게 주었다는 기적으로 바꾸어 전해준다.[4-7] [44] 그리고 '오상의 기적'은 마치 카타리나가 이 사실을 자기에게 직접 말한 것처럼 기록한다. 즉 카타리나의 "몸에는 상처가 남아 있지 않으나 양손과 양발, 가슴에 심한 통증을 느낀다고 말하였다"고 마치 자신이 직접 들은 것처럼 자세히 전한다.[4-13] [45] 그러나 이 책의 4장에서 살펴본 바와 같이 이 비전은 라이몬도가 만든 비전이다. 라이몬도는 이러한 기적들을 고해성사를 통하여 카타리나로부터 직접 들었거나, 또는 실제로 본 듯이 서술함으로써 이야기의 신빙성을 더하였다. 그리고 자신을 증거하는 사람으로 자리매김하고 있다.

카타리나 제단화에도 라이몬도는 그녀로부터 비전을 직접 듣고 기록한 증인으로 그려졌다.[5-5] 두 개의 아치 사이로 보이는 카타리나와 라이몬도, 성녀는 말을 하고 라이몬도는 받아 적는다. 물론 여기에서도 카타리나가 하는 말은 자기가 하는 것이 아니고 왼쪽 위에 그려진 그리스도로부터 받는다. 우리가 힐데가르트 이후 보아온 성녀와 저자의 모습 그대로이다.[5-1] 차이가 있다면 12세기의 힐데가르트 경우 하느님의 말씀을 하늘에서 내려오는 빛으로 나타

5. 성녀의 비전 기록과 고해사제

낸 데 비해, 15세기의 화가는 그리스도 모습을 구체적인 인간의 형상으로 그리고 있다는 점이 다를 뿐이다.

카타리나가 본 라이몬도

라이몬도는 카타리나의 특별한 능력을 칭송하고, 보호하고, 감독하고, 성녀로 만들기 위해 신비화하였다. 그리고 자신은 그녀의 초월적 능력을 실제로 본 증인으로 자처했다. 그럼 비범한 여성 카타리나는 그녀의 고해사제를 어떤 인물로 보았을까. 카타리나가 라이몬도에게 보낸 편지는 17통이 남아 있다. 그중 카타리나가 죽기 얼마 전에 보낸 마지막 편지에서는 "내 영혼의 아버지"라고 존칭했지만, 이전의 편지들에서는 그리 존경을 표하지는 않았다. 그녀의 고해사제이고 멘토였지만 조언을 구하지도 않았다.[46] 오히려 그에게 용기를 가지라고 촉구하였다. 1376년 4월, 카타리나가 곧 아비뇽으로 갈 즈음 이미 아비뇽에 가 있는 라이몬도에게 쓴 편지에서 그에게 "십자가에 못 박힌 그리스도와 일치하십시오", "예수 안에서 불타오르십시오!"라고 결단을 재촉한다. 이어서 자신의 비전을 적는다. 카타리나 자신이 여러 사람들과 함께 십자가에 매달린 예수님의 옆구리 상처로 들어가는 장면의 비전이다. 그리고 "그리스도는 내 목에 십자가를 걸어주고, 손에는 올리브 가지를 쥐어

주셨다"고 적는다.[47] 즉 그리스도는 자기에게 평화(올리브 가지)와 구원(십자가)을 위해 일하라고 하였음을 암시하고 라이몬도에게도 용기를 북돋는 것이다.[48] "태만한 아들"이라고 지적하면서 더 부지런해질 것을 요구하는 장면에서는 힐데가르트가 자신의 전기작가 귀베르에게 신앙심이 뜨뜻미지근하다고 힐책하는 모습도 연상된다.[49] 열정이 충만했던 카타리나에겐 직업인 같던 성직자들이 태만하게 느껴졌을 것이다. 카타리나는 교황에게는 예를 다했지만 교황청의 부패한 성직자들은 무섭게 질책했다. "육화된 악마들", "수치심을 모르는 매춘부", "도적질을 일삼는 날강도"라 비난했다.[50]

성체성사의 기적: 사제와 카타리나

카타리나 전기에 적힌 〈신비한 성체성사를 받는 카타리나〉[5-6]는 성체성사를 주제로 하고 있지만 다른 관점에서 보면 사제에 대한 카타리나의 우월감의 표현이라고 해석할 수도 있다. 성체성사는 가톨릭의 7성사 중 하나로 예수의 몸을 상징하는 밀떡과 피를 상징하는 포도주를 직접 받는 성사이다. 즉 신자가 그리스도의 몸을 받아먹는 예식으로, 이는 예수 일생 중 '최후의 만찬'에 근거를 두고 있다.

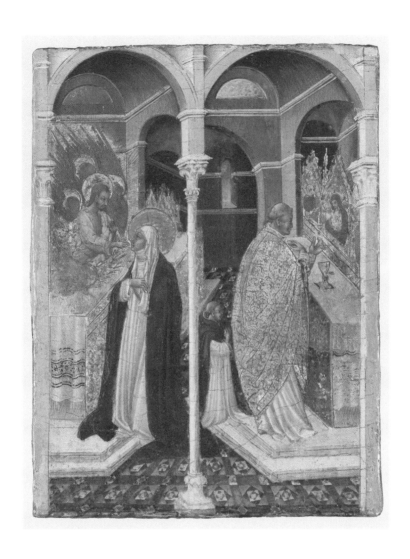

5-6 조반니 디 파올로, 〈신비한 성체성사를 받는 카타리나〉, 1461년 이후, 나무 패널에 템페라, 28.9×22.2cm, 뉴욕, 메트로폴리탄 미술관.

그들이 음식을 먹고 있을 때에 예수님께서 빵을 들고 찬미를 드리신 다음, 그것을 떼어 제자들에게 주시며 말씀하셨다. "받아 먹어라. 이는 내 몸이다." 또 잔을 들어 감사를 드리신 다음 제자들에게 주시며 말씀하셨다. "모두 이 잔을 마셔라. 이는 죄를 용서해주려고 많은 사람을 위하여 흘리는 내 계약의 피다.(마가복음 14:22-24)

이를 기억하며 가톨릭 미사에서는 성체성사를 행한다. 작은 밀떡과 포도주가 진짜 예수의 몸과 피인지, 아니면 상징적 의례인지는 초기 기독교 시대부터 논란이 되어왔다. 6세기의 교황 그레고리우스 1세는 성체성사를 집전하던 중 그리스도가 직접 자신에게 나타나셨다는 기적을 통해 이 논란에 종지부를 찍었다. 그리고 교황은 성체성사를 행할 수 있는 권한을 남자 사제에게만 제한했다.[51] 교황이 겪었다는 기적의 내용을 보자.

일요일에 밀떡을 만들어서 가져오는 일을 맡았던 한 과부가 있었다. 그레고리우스 교황이 일요일 미사 중 그녀에게 성체를 주면서 "그리스도의 몸, 이는 당신의 몸에 영원한 생명을 줍니다"라고 말하자 여자가 웃기 시작했다. 교황이 그녀에게서 성체성사를 거두

고 성체를 다시 제단에 올려놓았다. 그리고 그녀에게 왜 웃었는지 물으니 그녀가 대답했다. "그 빵은 제가 제 손으로 만들었는데 당신은 이를 예수그리스도의 몸이라고 이름해서서 웃었습니다."

그러자 교황은 사람들과 함께 하느님께 우리의 믿음을 확신할 수 있게 당신의 은총을 보여주십사고 기도했다. 교황 그레고리우스와 신자들이 기도를 끝내고 일어났을 때 그들은 작은 손가락 형태의 살로 변한 성체를 보게 되었다. 그레고리우스 교황의 기도로 성체의 살은 다시 빵의 모양으로 변했다. 교황은 이를 과부에게 주어서 성체성사를 수행하였다. 여인은 더욱 종교심이 깊어지고 사람들의 신앙심도 더욱 확고해졌다.[52]

성체성사는 당시 교권의 상징이기도 하여서 성사가 일으키는 기적은 여러 형태로 변형되어 나타났다. 카타리나 열전 속에서 라이몬도는 카타리나가 너무나 자주 배가 고프다면서 성체성사를 요구하여 힘들었다고 적고 있다. 오랜 기간 금식하였으나 성체성사로 생명을 유지했다든지, 한번은 성체를 자르다가 한 조각이 없어져서 한참 찾았는데 나중에 보니 그 자리에 없었던 카타리나가 이를 받아먹었음을 알았다고 말하고 있다.[53] 많은 변형 중 다음 〈신비한 성체성사를 받는 카타리나〉는 사제에 대한 카타리나의 견해

를 암시하는 듯하니 자세히 들여다보자.

같은 해(1370년) 로렌스 축일(8월 11일) 다음 날, 카타리나가 미사중
에 너무 크게 울었다. (앞에 언급한) 같은 사제(토마소 형제, 카타리
나의 첫 번째 고해사제)는 자신이 집전하는 미사에 방해될까 두려워
카타리나가 제단에 오르려 할 때 그만 울고 감정을 자제하라고 했
다. 복종하는 성실한 딸 카타리나는 제단에서 멀리 떨어져 기도했
다. 여기 더 이상 억누를 수 없는 성령의 움직임이 있는데 고해사
제는 이를 알지 못하니, 하느님께서 그로 하여금 이를 알아차리게
특별한 빛을 내려주십사 하는 기도였다. 토마소 형제는 카타리나
가 자기를 위해 기도해준 것이 너무나 분명히 이루어져서 그 이후
로는 카타리나에게 어떤 것도 말할 용기가 나지 않았다고 내게 말
했다. …

카타리나가 제단에서 멀리 떨어져 있으면서 성체성사를 갈망하고
있는 동안 그녀는 아주 낮은 목소리, 그러나 영적으로는 큰 목소리
로 말했다. "나는 우리 주님, 예수그리스도의 몸을 원합니다." 그녀
에겐 자주 일어나던 일, 주님께서 친히 그녀에게 나타나셔서 그녀
의 입을 끌어 자기 옆구리 상처에 가져다 대셨다. 그리고 그녀의 심
장에 주님의 몸과 피를 흠뻑 넣어 충족시키라는 사인을 주셨다.[54]

5. 성녀의 비전 기록과 고해사제

카타리나의 일생을 담은 15세기의 제단화에 이 장면이 그려져 있다.5-6 화면 오른쪽에는 성모자상 중심의 세 폭 제단화가 놓인 제단 앞에서 사제가 성체성사를 주고 있다. 왼손으로 밀떡을 집고 오른손으로는 성호를 긋는 순간이다. 기둥으로 화면을 둘로 나누어 왼쪽에는 카타리나가 그리스도로부터 직접 성사를 받는 장면이 그려졌다. 그녀의 전기에는 "그녀의 입을 끌어 자기 옆구리 상처에 가져다 대셨다. 그리고 그녀의 심장에 주님의 몸과 피를 흠뻑 넣어 충족시키라는 사인을 주셨다"라고 쓰여 있으나 여기서는 예수가 손으로 밀떡을 카타리나의 입에 넣어주는 모습이다. 아마도 15세기의 미사 중 성체성사 방법이 아닐까 생각된다.55 라이몬도는 이를 카타리나 비전의 기적으로 기록함으로써 당시 교회 정책의 일환인 성체성사를 함께 강조하는 듯하다. 그러나 위 인용문을 다시 자세히 읽어보면 카타리나와 사제의 역할 사이에 묘한 기류가 흐른다.

카타리나가 미사 중에 (감정에 몰입되어) 크게 울었다. … 사제는 … 감정을 자제하라고 했다. … 카타리나는 제단에서 멀리 떨어져 기도했다. … 성령의 움직임이 있는데 고해사제는 이를 알지 못(했다.) (카타리나는 사제가 이를 알아차리도록 하느님께 기도했다.) … 그

이후로는 (사제는) 카타리나에게 어떤 것도 말할 용기가 나지 않았다. … (카타리나는) 영적으로는 큰 목소리로 말했다. …'그리스도의 몸을 원합니다.' … 주님의 몸과 피를 흠뻑 넣어 충족(시켜주셨다.) … 고해사제가 그녀에게 당시 느낌이 어땠느냐고 물으니, 카타리나는 너무 황홀하여 그걸 어떻게 표현해야 할지 모르겠다고 대답했다.[56]

사제는 미사를 주관하지만 실제 하느님은 카타리나에게 오신다. 사제가 하느님을 위하여 한 일은 미사를 행사로 치를 뿐 하느님이 오시는 것도 모른다. 카타리나는 이를 알지 못하는 사제가 안타까워 그를 위해 하느님께 기도한다. 마치 힐데가르트가 사제는 하느님과 신자의 사이에 있지만, 자신은 하느님과 함께 있다고 주장한 것과 같다. 사제는 실제 하느님을 맞이한 경험을 카타리나에게 물어 간접적으로 알 뿐이다. 카타리나가 하느님을 만나는 방법은 감정적으로 몰입하고, 예수의 몸을 직접 받는 것이다. 그리고 받은 후의 느낌은 논리적인 말로는 할 수 없다. 성사를 주관하는 사제인 남자와 제단에 오르지 못하는 여자, 논리적인 말과 감성적인 영성, 정신과 육체 등의 대비가 뼈대를 이루고 있으며 하느님은 전자보다 후자에 온다고 확신하는 비전이다. 그리고 이는 하느님

이 사제들을 제치고 힐데가르트에게 직접 오는 비전[5-3]과도 상통하는 바가 있다. 빙엔의 힐데가르트와 시에나의 카타리나는 제도상으로나 사회통념에서 기득권을 지니고 있던 남성 사제들 사이에서 자신들이 얼마나 뛰어난지 자각하고 있었다. 이를 직접 말하지 않고 비전을 통해 암시하고 있는 듯하다.

다시 카타리나와 라이몬도로 돌아가자. 카타리나는 부패한 종교인은 비난했으나 자기 주변의 인물들과는 공조하였다. 라이몬도에게도 "그리스도와의 결혼에서 하객이 되지 말고 함께 그리스도의 신부가 되자"고 한다. 하느님 앞에서 남녀 구별 없이 평등한 역할이고자 했다. 그리고 그녀의 죽음이 임박해서는 라이몬도가 옆에 없음을 슬퍼하며 "내 영혼의 아버지"라고 칭하였다.[57]

최선의 선택, 성녀와 고해사제의 협력

힐데가르트와 폴마르. 성녀와 비전 기록의 파트너십은 이 두 사람으로부터 시작되었다. 성녀의 비전이지만 기록은 고해사제가 써야 했다. 하느님은 약한 자, 권력이 없는 자에게 나타나시지만 여자는 문맹자여야 했기 때문이다. 시작은 합리화를 위한 장치였지

만 성녀에게도 도움이 되었다. 후일 성녀가 된, 당시의 신비가들이 보인 광적인 행위, 신비한 비전, 설교 등은 당시 사회에서 비난받을 수 있는 행동들이었으며, 공식적인 직함이 있는 사제, 수도자는 이들의 방패가 되었다. 고해사제들은 때론 감시자였지만 대변자, 지지자, 협력자, 보호자, 전기 작가 등 중세 사회에서 여자가 직접 자기 이름으로 하지 못하는 일들을 대신해주었다. 힐데가르트 경우엔 폴마르를 포함한 네 명의 작가들이 서로 다른 양상을 다소 보였지만, 안젤라의 저자 A형제는 거의 완전한 파트너였다. 너무 완전해서 허구처럼 느껴질 정도이다. 그리고 카타리나의 경우엔 현실의 카타리나를 보완하여 완전한 성녀로 만들어주었다.

그러나 생각해본다. 미화와 실제, 그중 어느 편이 더 설득력이 있을까. 유럽 역사에서 가장 가부장적인 사회였던 중세 시대에 자기 목소리를 낸 이 훌륭한 여성들을 이해하는 데 어느 관점의 글이 더 도움이 될까. 완전한 성녀로 미화한 이야기는 믿음이 덜 가고 외면하고 싶지만, 실제의 이야기라면 더 들여다보고 더 공감하게 될 것이 분명하다. 만약 힐데가르트가 그녀의 통찰력 있는 이야기를 초월적인 비전이 아니라 자신의 견해로 썼다면, 만약 시에나의 카타리나 일생을 기적으로 미화하지 않고 가부장적 사회의 제약을 이겨내는 실제 모습 그대로 썼다면 그들은 가톨릭 성녀를 넘어 지

5. 성녀의 비전 기록과 고해사제

구 위 여성들의 귀감이 되었을 것이다. 그러나 역설적이게도 만약 그렇게 썼다면 힐데가르트도 카타리나도 지금의 우리에게 전해지지 않았을지 모른다.

이 장을 마무리하면서 내가 이 주제에 관심을 가지고 연구를 시작하였을 때와 지금의 심경 사이에 많은 변화가 있음을 느낀다. 시작할 때는 비판적인 감정이 앞섰다. 중세의 뛰어난 여성들은 자신이 하고 싶은 말을 자신의 이름으로 하지 못하고 하느님의 계시라고 해야만 자기 생각을 표현할 수 있었던 사실, 자신이 글을 읽고 쓸 수 있어도 남자 수도사의 손을 빌려 쓸 수밖에 없었던 사실 등에서 중세 시대의 큰 모순을 느꼈기 때문이다. 종교의 틀을 거두고 역사의 관점에서 보면 하느님의 계시라고 하는 비전의 내용들은 통찰력이 뛰어난 그 시대 여성 자신의 발언일 것이다. 힐데가르트가 그녀의 첫 번째 책 『쉬비아스』 서문에 하느님의 음성을 빌려 강조하던 말이 거듭 마음을 울린다.

하늘에서 내게 하는 소리를 들었다. '소리 높여 말하라, 그리고 그것을 써라!'[58]

힐데가르트는 얼마나 자신의 의견을 표현하고 싶었을까. 마흔

네 살이 되어 비로소 말하고 쓰기 시작할 때 그녀의 욕구가 얼마나 강했는지 느껴진다. 그러나 하느님의 음성을 빌려, 남자 수도사의 이름과 손을 빌려야 말하고 쓸 수 있었다. 어쩌면 중세의 사회 구조 안에서 가능했던 유일한 방편이요, 최선의 선택이었을 것이다. 만약 이를 자기의 이름으로 외쳤다면 중세 사회에서 가장 뛰어난 이 여성들이 어떤 생각과 의식과 감성을 지니고 살았는지 전해지지 못했을 것이다. 그런 면에서 폴마르, A형제, 라이몬도는 모두 성녀들의 협력자라 해야 할 것이다. 그러나 그렇다고 해서 종교의 이름으로 행해진 중세 시대 남녀 불평등의 구조적인 모순에까지 면죄부를 줄 수는 없을 것이다.

5. 성녀의 비전 기록과 고해사제

6

고행과 금식

참회와 몸의 정치

비전과 고행

앞의 2, 3, 4장에서 성녀들의 비전들에 대하여 자세히 살펴보았다. 그런데 연구하는 과정에서 문헌들을 보면 이 비전들이 언제나 고행, 금식, 병을 동반하고 있으니 비전과 고행은 어떤 관련이 있는지 궁금하다. 빙엔의 힐데가르트는 병으로 자주 누워야 했고, 폴리뇨의 안젤라는 환자의 고름을 먹으며 달다고 했으며, 시에나의 카타리나는 지나친 금식으로 죽음에 이르렀다. 나는 성녀들의 비전을 미술사 관점에서 시작하였다. 고행은 미술사보다 종교사 영역이라 할 수 있어서 너무 멀리 온 것 같다. 그러나 다른 한편으로 생각하면 현대 학문 세계에서는 서로 다른 영역의 학문이지만 원래는 하나의 대상이었다. 고행은 성녀라는 몸에서 비롯된 종교 행위이며, 금식으로 힘없는 성녀의 그림은 이러한 여성상을 효과적으로 전달하기 위해 그린 매체이기 때문이다. 어떻든 고행을 들여다보아야 왜 뛰어난 여성인 성녀들을 그렇게 힘없는 모습으로 그

려야 했는지 알 수 있을 것이다.

중세 말 고행에는 자기 채찍질하기, 뾰족한 금속이 박힌 넓은 벨트를 몸에 감고 자기, 잠 안 자기, 음식 거부하기 등 현대의 우리가 들으면 병적으로 생각되는 끔찍한 고행을 많이 행했다. 영화 〈다빈치 코드〉의 도입부에 한 남자가 독방에서 벌거벗은 채 쇠못이 박힌 채찍으로 자기 채찍질 하는 장면이 나온다. 영화에서는 마치 범죄집단의 괴이한 행위같이 묘사되었지만, 이는 작가의 매우 왜곡되고 비역사적인 시각이다.[1] 물론 현대의 우리에게도 비정상적인 자학으로 느껴지는 것이 사실이지만 유럽의 중세 사회에서는 흔하게 볼 수 있는 광경이었다. 도 6-1의 이미지는 이탈리아 루카Lucca에서 자기 채찍질을 수행 방법으로 행하던 비안키 형제회 Frati Bianchi(흰옷을 입은 형제들)의 행렬을 보여준다. 자세히 보면 등이 파진 흰옷을 입어서 자기 채찍질로 인한 상처가 보이도록 한 채 행렬하고 있음을 알 수 있다. 참회가 신앙의 중심이었던 중세 말, 예수의 고통에 동참하고자 수행하던 이 고행은 고야의 그림 〈자기 채찍질 행렬〉[6-2]에서 보듯이 스페인에서는 19세기까지도 행해지고 있었다.[2]

남자들의 자기 채찍질은 공공장소에서 보란 듯이 행해진 데 반해 여자들의 경우 주로 수녀원 안에서 행해진 듯하다. 폴란드 실

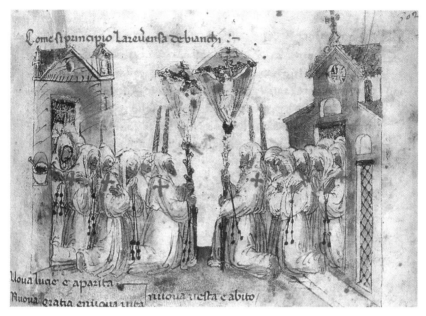

6-1 조반니 세르캄비, 〈루카 연보 중 비안키 형제회의 행렬〉, 14세기, 종이에 채색, 루카, 카피톨라레 도서관.

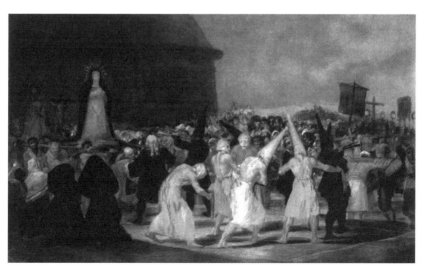

6-2 프란시스 고야, 〈자기 채찍질 행렬〉, 1812-1814년, 패널에 유채, 46×73cm, 마드리드, 산페르난도 왕립미술관.

레지아의 헤드윅Hedwig of Silesia(1174-1243)의 『전기Legenda Magiore』에 묘사된 자기 채찍질은 끔찍하다. 그녀가 자기 채찍질을 너무 심하게 하여서, 주변 사람들은 가죽 채찍에서 피가 흐르는 것을 보곤 하였다. 그러나 헤드윅은 이에 만족하지 않고 다른 수녀에게 자기를 더 강하게 때리라고 청했다고 한다. 그녀의 전기에 그려진 거친 일러스트는 이를 실감나게 보여준다.6-3 화면 왼쪽에는 헤드윅이 자기 채찍질을 하는 모습이며 오른쪽은 수녀원의 다른 수녀에게 채찍질을 시키는 장면이다.3 수녀원의 책들이 대부분 수녀들이 쓰고 그렸음을 미루어 보면 보는 이를 움찔하게 만드는 이 표현력 강한 그림도 수녀의 손으로 그려졌다는 사실을 기억해야 할 것이다.

시에나의 카타리나를 본받고자 한 수녀원에서는 15세기에도 이 고행이 지속되었다. 라이몬도가 쓴 카타리나 전기는 수없이 복기되었는데 그중 알자스Alsace 지역에서 만들어진 카타리나의 전기엔 카타리나가 십자가 아래서 자기 채찍질을 하는 모습을 그림으로 보여준다.6-4 그림에서 보듯이 이 고행은 예수의 고통을 자신도 따르고자, 예수를 모방하고자 함이었다. 즉 자학이 아니고 신체의 수련을 통해 정신적인 영성을 얻고자 함이었다. 독일 뉘른베르크Nürnberg의 카타리나 수녀원에서 사용하던 기도서의 채찍 그림은 자기 채찍질의 목적을 그림으로 보여준다.6-5 '영성의 채찍spiri-

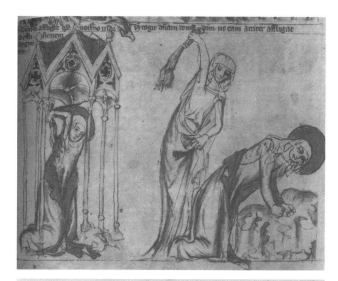

6-3 작가 미상, 〈자기 채찍질을 하는 실레지아의 헤드윅〉, 헤드윅 코덱스, 로스앤젤레스, 게티박물관, MS Ludwig XI 7, court atelier of Ludwig I of Liegnitz and Brieg, 1353, Silesia, fol. 38v, 부분.

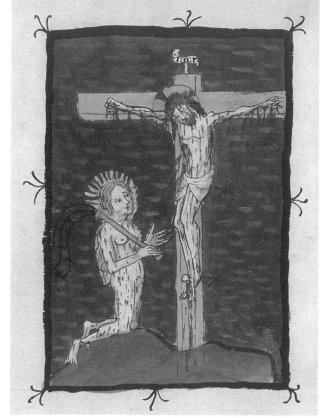

6-4 작가 미상, 〈십자가 아래서 자기 채찍질을 하는 시에나의 카타리나〉, 카푸아의 라이몬도의 『시에나의 카타리나 전기』 삽화, 15세기, 라인강 상류 지역 또는 알자스 지역, 파리 국립도서관, MS AII, 34, fol. 4v.

tual scourge'이라 부르던 이 채찍엔 가닥마다 덕성의 이름이 적혀 있다. 제일 왼쪽 손잡이에 적힌 '하느님의 사랑Gotlich mynne'부터 오른쪽 마지막에 적힌 '동정, 순결keuscheit'까지, 이는 수녀들이 지키는 덕성의 알레고리이다.[4] 신체의 고행을 통해 신비한 비전, 즉 '말로 표현할 수 없는' 신비한 경지를 체험하기 위함이었다.

고행을 통해 신비한 경지에 이르고자 하는 수행, 이 글에서 이에 대한 과학적인 연구까지 할 수는 없으나 성녀들의 비전을 이해하기 위해 고행 후 탈혼의 상태에 이르는 부분만 잠시 살펴보고자 한다. 『성스러운 고통, 영혼을 위한 신체 훼손Sacred Pain: Hurting the body for the sake of the soul』이라는 책을 낸 아리엘 글럭클리히Ariel Glucklich는 이에 대해 고행으로 인해 "몸의 말단으로부터 들어오는 신경단위인 뉴런neuron 신호들이 안 들어옴으로써 헛통증이나 환각 증상이 올 수 있다"고 말한다.[5] 이에 반해 정신과 의사 제롬 크롤Jerome Kroll은 탈혼, 비전의 상태를 변성의식상태로 설명한다.[6] 이는 의식의 "일시적인 절정 경험peak experience"으로 "깨어 있으면서도 … 직접적인 영적 경험으로 인도"되는 상태이다.[7] 변성의식상태는 "자기 주변에서 일어나는 일을 의식하지 못하고 내면에 몰두하는 특징"을 지니는데[8] 이는 "반드시 고행 후에 오는 것은 아니지만 오랜 기간 두 행위가 함께 행해짐으로써 무의식적으로 두 행

중세의 침묵을 깬 여성들

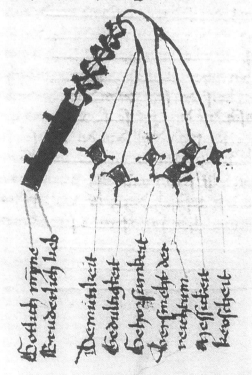

Closter mensch merck gar eben
wie du fuerst dein leben
Du pist der werlt mit dem teufel entrunen
Daz du pist in das closter thumen
Du host dein grosten veind noch pey dir
Daz ist dein eigner leib daz sag ich dir
Du solt jn mit disem geisel slagen
Daz er die sel nicht werd vbermagñ
Du macht jn wol nöten
Du solt jn doch nit gar ertöten

Götlich myne
Freundeschlich lieb

Demütikeit
Gedultikeit
Behogsamheit
Vorsmacht der reichtum
geisslikeit
keuschkeit

6-5 작가 미상, 〈영성의 채찍〉, 필사본, 15세기, 뉘른베르크 국립도서관, MS
Cent. VI 43e, fol. 188v.

위가 연관되어 있는 것으로 자리 잡은 듯하다"고 말한다.[9]

고행과 신비 체험은 특히 중세 말의 여성 신비가들의 일생에서 공통적으로 나타난다. 아니 거의 필수적이다. 정신과 의사 제롬 크롤과 중세 역사가 버나드 바흐라흐Bernard Bachrach가 공동 연구한 저서 『신비한 마음: 중세 신비가와 고행의 심리작용The mystic mind: The psychology of medieval mystics and ascetics』은 신비 체험과 고행의 관계에 대하여 객관적인 자료를 제공하고 있다. 바흐라흐는 450년부터 1500년 사이의 성인 성녀 1462명을 대상으로 남녀 비율, 고행자 비율, 신비가 비율 등을 통계로 수치화하였다. 우선 남자가 1214명, 여자가 248명이어서 여자가 17%에 해당한다. 그런데 이를 중세 초기, 중기, 말기로 나누어 보면 초기인 5-10세기엔 86:14, 중기인 11-12세기엔 91.2:8.8, 말기인 13-15세기에는 72.2:27.8로 변천하였다. 즉 중세의 초·중기보다 말기에 여성의 비율이 두 배로 높아졌음을 알 수 있다.[10] 금욕적인 고행은 중세 초기부터 시작되었으나 중세 말 여성에게서 더 강해졌음도 알 수 있다. 남자 성인과 여자 성녀가 고행을 수행한 백분율은 5-10세기에 5.6:10%, 11-12세기에 9.6:8.7%, 13-15세기에 11.7:33%이니 중세 말 여성의 고행은 초기에 비해 세 배, 남성에 비해 세 배에 달한다.[11] 이번엔 성인 중 신비가들의 비교이다. 5-10세기엔 남녀의

비율이 3:3.6%, 11-12세기엔 3.8:13%, 13-15세기엔 14.7:50.4%
를 보여주어서, 중세의 초·중기보다 말기에 신비주의가 확산되
었으며 여성이 남성에 비해 3.4배나 많았음을 알 수 있다.[12] 저자
는 고행과 신비를 함께 행한 비율도 도출했다. 5-10세기엔 1%,
11-12세기에도 1%에 지나지 않았으나 13-15세기엔 무려 17%로
증가했음을 보여준다. 중세의 초·중기에는 고행과 신비가 서로 별
개의 수행이었으나, 말기에는 고행과 신비 경험을 함께 지닌 성인
이 전체의 17%에 달함을 뜻한다.[13] 여기에 고행을 하지 않은 신비
가의 비율 8%를 합하면 중세 말의 전체 성인 성녀 중 25%가 신비
가이며, 신비가 중 3분의 2가 고행을 수행했음을 알 수 있다. 만약
저자가 이 3분의 2 중 남녀 비율을 또 분석했다면 아마 여자의 비
율이 절대적으로 많을 것이다. 이런 물음을 갖게 된다. 고행과 신
비 체험은 필수적인 관계가 있는 것인가. 왜 여성 고행자가 더 많
고, 여성 신비가가 더 많고, 중세 말에 고행과 신비 체험을 함께
한 여성이 더 많을까. 이제 이 책의 주인공들인 빙엔의 힐데가르
트, 폴리뇨의 안젤라, 그리고 시에나의 카타리나 경우를 통해 좀
더 자세히 보면서 이 문제에 다가가보자.

힐데가르트의 병약함, 병인가 무기인가

빙엔의 힐데가르트는 어려서부터 병약하였다. 그리고 "뼈와 신경과 혈관이 아직 강해지지 않았"을 때부터 하느님의 비전을 보았다. 그런데 이 비전과 그녀의 약함은 거의 항상 짝을 이루고 있다. 그녀의 첫 번째 책, 『쉬비아스』의 책 머리 선언문에서 하늘의 음성을 통해 말한다.

나는 하늘의 음성을 들었다. "나는 세상의 어둠을 밝힐 '살아 있는 빛'이다. 그(힐데가르트)는 내가 택한 사람이다. … 그녀는 가장 경이로운 것들 사이에 자리하고 있지만 … 나는 그녀를 낮은 땅에 뉘였다. … 세상은 그녀에게 기쁨이 되지 못하였다. … 그녀는 자기 일에 두려움을 느끼고 소심하였다. 그녀는 가장 깊은 곳에서 그리고 그녀의 살 속 정맥에서부터 고통을 느꼈다. 그녀는 마음과 감각에 깊은 우울증을 앓고 몸의 너무나 큰 아픔을 견뎌내고 있었다. 그녀에겐 아무 안전함이 없었고 자신을 자책할 뿐이었다." … (그녀는 폴마르 수사를 찾아 함께 일하게 되었다.) … 그럼에도 불구하고 나(힐데가르트)는 오랫동안 내가 보고 들은 것을 쓰기를 거부하였다. … 그러자 나는 침대에 쓰러졌고 결국 많은 병에 걸릴 수밖에

없었다. ⋯ (동료와 폴마르 수사의 도움으로 하는 수 없이) 나는 글을 쓰기 시작하였다. ⋯ 병이 나아 자리에서 일어났고, 강함을 받았다.[14]

힐데가르트를 주어로 쓴다면, '나는 내가 하느님께로부터 보고 들은 것을 써야 했으나 세상이 두려워 쓰지 못하였다. 동료와 폴마르 수사가 용기를 북돋아주었으나 그럼에도 불구하고 나는 쓰지 못하였다. 쓰지 않으니 몸에 병이 났다. 하는 수 없이 글을 쓰기 시작했다. 그러자 아팠던 몸이 다 나았다'가 될 것이다. 이를 또다시 하느님의 음성이 아니라 내가 하고 싶은 말로 바꾼다면 '나는 하고 싶은 말이 꿈에 나타날 정도로 강하나 여자가 자기 글을 쓴다고 비난받을까, 세상이 두려워 쓰지 못하고 있다. 쓰고 싶은 것을 못 쓰니 우울증과 신체적 병에 걸렸으며, 다시 용기 내어 쓰기 시작하니 몸이 다 나았다' 정도가 될 것이다.

힐데가르트는 하고 싶은 일을 못 하면 병에 걸렸다. 그녀는 수녀원을 독립시키고자 할 때도 앓아누웠다. 힐데가르트가 있었던 수녀원은 디지보덴베르크 남자 수도원의 일부였다. 힐데가르트가 유명해지면서 수녀 지원자가 많아지자 그녀는 수녀들만 데리고 독립하고자 하였다. 1150년 그녀의 나이 52세가 되었을 때이다. 그러나 디지보덴베르크의 쿠노Kuno 주교가 이를 허락하지 않자 그녀

의 몸은 마비되고 일시적으로 눈이 보이지 않았다. "하느님으로부터 계시받은바, 내(힐데가르트)가 나의 아이들(수녀들)을 데리고 루페르츠베르크로 가라는 말씀을 실행하지 못하였기 때문"이다. 그녀는 마인츠의 하인리히 1세Heinrich I 추기경으로부터 수녀원 독립을 허락받는다. 주교보다 더 윗선의 인맥을 활용한 것이다. 이에 쿠노 주교도 허락하자 그녀의 병은 말끔히 나았다. 그녀는 "(나의) 신체적인 고통은 내가 복종할 때까지 그치지 않고 더 심해지기만 했다. 마치 요나에게 있었던 것처럼"이라고 말한다. 그녀는 자신을 구약성경의 요나Jonah에 비유하였다. 하느님의 말씀을 거역하면 벌을 받아 아프고, 하느님 말씀을 실행하면 몸이 나았으니 "그녀의 몸은 천상과 악마가 힘을 겨루는 전장"이었다.[15] 힐데가르트를 페미니즘 관점에서 연구한 중세 문학사학자 바버라 뉴먼은 중세 성녀의 경우 언제나 병과 신체적 고통의 정도가 여성의 성스러움을 측정하는 패러다임이 되어왔다고 말한다. 힐데가르트의 신체는 완전히 영적인 담지자였다. 그녀의 병은 그녀가 하고자 하는 말을 표현하면 증상이 완화되고, 저항을 만나면 악화되었다. 힐데가르트가 고통의 뜻으로 사용한 "pressura doloris", 즉 "억압하는 고통"을 요즘 말로 하면 '극심한 스트레스'라 할 수 있을 것이다. 비전과 고통을 함께 연결하는 방식은 그녀의 글에서뿐만 아니라 남자 수

사들이 쓴 그녀의 전기에도 공통적으로 나타난다. 데오데릭은 다음과 같이 전한다.

> 그녀가 아프고 고열에 시달릴 때 그녀는 여러 성인을 보았다. ⋯ 한 성인이 "우리와 함께 갈 것이냐, 아니냐?"고 묻자 다른 성인이 "과거, 현재, 미래의 것들이 아직 그녀를 허락하지 않았다. 그러나 그녀가 그의 일(저술)을 끝내면 우리는 그녀를 우리와 함께 데려가겠다" ⋯ 그들은 모두 함께 울었다. "오! 행복하고 자신감 있는 영혼이여, 일어나라! 독수리처럼 일어나라. 태양을 위해 너를 이끌었으나 너는 아직 이를 모른다." 이 비전을 겪은 후 그녀의 병은 곧 나았다.[16]

힐데가르트에게 병이나 고통은 행동을 위한 자극제같이 작용하였다. 하느님 뜻의 징표였다. 그리고 한편으론 "하느님의 능력이 어떻게 이 연약함 속에서 완성되었는지" 비전의 신비화를 극대화시키는 효과도 있었다.[17] 바버라 뉴먼은 힐데가르트의 병을 "카리스마의 병"이라 불렀다.[18] 그녀의 병은, 여자가 자기 말을 하고 글을 쓰는 행위가 비난받는 상황에서 몸이 아파 마지못해 썼다는 정당화의 도구였으며, 남자 주교와 같은 권력을 가질 수 없었던 수녀

원장이 활용한 비장의 무기였다.

폴리뇨의 안젤라와 달콤한 고름

폴리뇨의 안젤라는 고행은 물론 나병 환자의 고름을 씻긴 물을 먹으며 달콤하다고까지 했다. 병원에서의 자선행위 중 기록이다.

우리는 그(나병 환자)를 씻긴 바로 그 물을 마셨다. 그 물은 너무 달콤하여 우리가 집으로 오는 동안 내내 그 달콤함을 음미했다. 그 달콤함은 마치 성체성사를 받는 것 같았다. 아주 작은 따가운 부분이 내 목구멍에 걸린 것 같았지만 나는 삼키려고 노력했다. 내 의식상으로 그걸 뱉을 수 없었다. 마치 성체성사를 받는 것 같았기 때문이다. 나는 정말로 그걸 뱉고 싶지 않았다. 단지 내 목구멍에서 분리하고 싶었을 뿐이다.[19]

고름 씻긴 물을 마시면서 성체성사, 즉 예수님의 몸이라고 받아들였다. 아픔, 고통을 달게 받아들임으로써 예수를 모방하는 수행이다. 그러나 한편 인간의 한계를 넘고자 하는 이러한 참회는 안젤

라뿐만이 아니라 거의 모든 신비가들이 감수하는 고행이었다.

시에나의 카타리나의 영웅적 단식, 참회인가 수단인가

시에나의 카타리나가 행한 고행과 금식은 역사 중 가장 유명할 것이다. 그녀의 전기 작가 라이몬도는 카타리나가 자기 채찍질, 잠 안 자기, 금식 등 거의 모든 종류의 고행을 하였음을 강조한다.

(카타리나의 어머니 라파는) 카타리나가 쇠사슬로 채찍질하고 있다는 소리를 듣고 "내 딸아, 내 딸아! 네가 내 눈앞에서 죽겠구나!" 하고 소리 질렀다. 너는 네 자신을 죽이고 있다! … 누가 너를 데려가려 하느냐! … 늙은 어머니는 마치 딸이 죽어 누워 있기라도 한 듯이 소리소리 지르며 마치 미친 사람처럼 흰머리를 쥐어뜯었다.[20]

카타리나가 차가운 맨바닥에서 자면 어머니는 침대로 옮기려 하고, 어머니가 잠들면 다시 카타리나는 맨바닥으로 내려오길 반복하였다. "그녀는 밤에서 새벽까지도 깨어 있었다. … 그러더니

점차 잠까지 극복하여 이틀에 반 시간도 채 안 되게 잠자는 데까지 이르렀다.” 그럼에도 불구하고 “그녀는 하느님에 대하여 말하는 데 지칠 줄 몰랐다. 오히려 훨씬 생동감 있고 열정적이었다”.[21] 카타리나의 금식은 더욱 극단적이었다.

이 순수한 처녀는 아주 어린아이일 때부터 고기를 거의 먹지 않았다. … 그녀는 내게 직접 고백하기를 고기 냄새를 맡아도 몸이 아프게 느껴진다고 말했다. … 일체의 단것을 먹지 않았으며 … 단것은 마치 자신에게 독이 되는 듯 느꼈다. 열다섯 살엔 물 이외에 와인이나 음료수를 마시지 않았다. … 빵 이외의 익힌 음식을 안 먹었으며 점차 빵과 거친 야채만 먹게 되었다. 스무 살이 될 즈음엔 빵도 포기하고 거친 야채만 먹었다. … 하느님의 뜻으로 … 다른 어느 누구도 견딜 수 없는 노동을 하였으며, 그럼에도 불구하고 그녀는 지칠 줄 모르는 생동감이 있었다. 그녀의 위장은 아무것도 소화하지 못했지만 음식을 못 먹어도 그녀의 신체적 힘은 전혀 쇠약해지지 않았다. 내가 보기엔 그녀의 전 인생이 기적이었다. 내 눈앞에 보이는 모든 것은 자연적인 결과로는 일어날 수 없는 것이기 때문이다. … 그녀의 몸에 성령의 충만함이 흘렀다. 성령이 신체에 양식을 줄 때 배고픔의 아픔을 견디기에 더 쉬웠기 때문이다.[22]

카타리나의 몸은 당연히 야위어갔다. 라이몬도는 잇는다.

그녀의 어머니가 살아 있을 때 내게 말했다. 자기 딸이 이 고행을 하기 전에는 아주 강하고 건강해서 당나귀나 노새의 짐을 자기 어깨에 얹고 집 문에서 다락방 꼭대기까지 나르곤 했다고. 그리고 어머니는 말을 이었다. 자기 딸이 스물여덟 살인 지금보다 그 전에는 훨씬 크고 더 통통했다고.[23]

1380년 카타리나가 로마에서 숨을 거둘 당시엔 소화기능이 거의 없어서 물까지 토할 정도였다. 이 책의 4장 "시에나의 카타리나"와 5장의 부분 "시에나의 카타리나와 카푸아의 라이몬도"에서 보았듯이 라이몬도는 카타리나를 성녀로 만들기 위해 많은 부분을 신성화하였으니 이 모든 기록을 그대로 믿을 수는 없을 것이다. 그러나 그녀가 33세의 젊은 나이에 죽은 것은 지나친 금식의 결과였음은 확실하다. 라이몬도는 카타리나의 전기에서 모든 방식의 고행과 금식을 강조하고, 그럼에도 불구하고 성녀는 하느님의 성체성사만으로도 생동감을 지녔다고 기적적인 현상을 강조했다.

금식의 정치?

몸과 음식에 대한 중세 말의 인식에 대하여 탁월한 연구를 한 캐롤린 워커 바이넘Caroline Walker Bynum은 카타리나의 금식을 넓은 관점에서 해석하고 있다.[24] 금식을 통한 자기 거부, 자기희생은 내적 인내심을 키우고, 내적 영혼을 찾아가는 방법이었으며 이 수도 방법은 사회의 궁핍을 참회로 달래던 중세 말의 사회와 깊은 관련이 있다. 바이넘은 카타리나의 금식에는 어린 시절의 개인적인 경험도 작용했다고 본다. 무려 스물네 번째 아이였던 카타리나, 그녀의 쌍둥이 동생 조반나Giovanna는 젖이 부족하여 죽었으며, 언니 보나벤투라는 결혼 후 남편의 방종에 단식투쟁으로 남편의 습관을 고쳤는데, 보나벤투라 또한 아기를 낳다가 죽었다. 그리고 같은 해 카타리나의 죽은 쌍둥이 이름을 딴 막냇동생 조반나도 죽었다.[25] 바이넘은 어린 카타리나가 자매들의 죽음에 심리적인 영향을 받았음은 당연하며 자기의 단식 고통으로 이들의 죽음을 속죄하였다고 해석한다.[26]

카타리나는 극심한 단식을 하였지만 그녀가 쓴 글들을 보면 카타리나의 의식 속엔 음식에 대한 욕구가 끊임없이 있었던 듯하니 아이러니하다.[27] 그녀의 많은 비전에서 보듯이 "음식이나 피를 먹

고, 마시고, 갈구하고, 토하는 비유가 글의 중심"이다. 예수의 피도 흠뻑 마신다. 예를 들면 5장에서 다룬 〈신비한 성체성사를 받는 카타리나〉[5-6]를 보면 그리스도가 카타리나에게 나타나서 "그녀의 입을 끌어 자기 옆구리 상처에 가져다 대셨다. 그리고 그녀의 심장에 주님의 몸과 피를 흠뻑 넣어 충족시"켜주셨다고 말한다.[28] 이 내용이 교회의 제단화에 그려질 때는 도 5-6에서 보는 바와 같이 성체를 입에 넣어주는 모습으로 그려졌지만, 카타리나 수녀원에서 수녀들이 보는 필사본에는 훨씬 실감나게 묘사되어 있다.[6-6] 카타리나가 그리스도의 옆구리 상처에 너무 적극적으로 다가가서 그리스도의 몸이 옆으로 휠 정도이다. 만약 중세의 카타리나 일화라는 사실을 모르고 본다면 피를 빨아 먹는 장면이 엽기적이기까지 하다. 그러나 성녀들의 비전과 참회 이야기를 충분히 이해하고 본다면, 이 장면의 주변에 그려진 풀 같기도 하고 화염 같기도 한 거친 터치의 묘사에서 흥분된 엑스터시 상태까지 짐작할 수 있을 것이다. 바이넘은 "카타리나에게는 '먹는 것'과 '배고픈 것'이 같은 의미이다. 먹으나 결코 배부르지 않고, 욕망하나 결코 만족할 수 없다. (먹는 것과 굶는 것) 둘 다 능동적인, 수동적이지 않은 이미지이다"라고 해석한다.[29] 따라서 카타리나에게 금식은 구원의 양면이었다. 카타리나에게는 금식의 고통이 바로 참회의 기도였다. 피를 흘리고

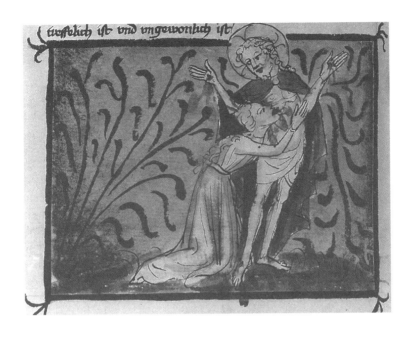

6-6 작가 미상, 〈예수의 옆구리 상처에서 성혈을 받는 시에나의 카타리나〉,
카푸아의 라이몬도의 『시에나의 카타리나 전기』 삽화, 15세기, 라인강 상류 지역
또는 알자스 지역, 파리 국립도서관, MS AII, 34, fol. 43v.

죽은 예수가 세상을 구하였기 때문이다.[30] 카타리나는 삶에 대한 열정이 더 뜨거울수록 하느님을 찾았고, 예수를 닮기를 원했다. 금식과 고행은 바로 예수의 고통을 닮는 길이었다.

바이넘은 금식의 현상을 이해하는 데 그치지 않고 왜 여자들이 금식의 방법을 택했는지에 대해서 다시 묻는다. 그리고 "여자들은 금식을 통해서 자기 몸 그 이상의 것을 조정manipulate했다. 여자들은 금식을 통해서 자기 가족이나 상층 종교집단, 그리고 하느님까지도 조정했다"고 해석한다.[31] 다시 카타리나의 일생을 생각해 보면 그녀는 금식을 통하여 많은 것을 가능하게 하였음을 알 수 있다. 상식적인 관점에서 보면 카타리나는 그 시대에 요구되었던 순종적인 여자가 아니었다. 결혼을 안 하겠다고 머리를 잘랐으며, 스물네 명의 남매들이 함께 살던 번잡한 집안에서 독방에 들어가 기도 생활을 하였다. 성 도미니크 성당에 다녔지만 갇혀 있는 수녀가 되지도 않았다. 그녀는 집에 살면서 자유로이 거리를 다니고, 아비뇽, 피렌체, 피사, 로마 등에 다니며 설교하였다. 그녀가 신비한 비전을 말할 때 이를 비난하거나, 가십거리로 삼는 이들이 있어도 이에 개의치 않고, 그녀를 따르는 '가족'들과 여러 곳을 다녔다. 어쩌면 이러한 행동을 가능하게 한 것이 바로 금식이었다. 저항으로서가 아니고 고행으로서 금식을 했다 해도 만약 카타리나가 극단

적인, 거의 영웅적인 금식의 투혼을 보이지 않았다면 그녀가 주력한 설교나 외교적인 정치 참여가 불가능했을 것이다.[32] 당시엔 여자가 글을 아는 것을 수치로 알았고, 정치 참여는 더욱 불가능했기 때문이다. "금욕을 통한 자기 거부는 그녀의 비전과 엑스터시의 길을 포장paved a way하였을 뿐만 아니라, 그녀의 이웃에 대한 봉사, 대중적인 예언, 개혁하고자 하는 정치력 등 여성으로서는 파격적인 행동을 가능하게 하는 배경으로도 작용하였다."[33]

거식증을 지그문트 프로이트Sigmund Freud(1856-1939) 관점에서 해석한 루돌프 M. 벨Rudolph M. Bell은 그의 저서 『성스러운 거식증Holy Anorexia』에서 카타리나의 단식을 "자신을 성스러운 거식과 하느님 사이에 놓는 시도"였다고 말한다. 그렇게 함으로써 "가부장 체제로부터 자유로워지고자 시합contest"을 벌인 것이다.[34] 이제 왜 가장 가부장적 교회 체계를 지닌 중세 말에 고행과 신비를 함께 경험하는 여성이 더 많은지 이해할 수 있을 듯하다. 고행과 금식은 예수의 고통을 닮고자 하는 종교 수행이었지만, 신비가 여성들은 이를 뛰어넘어 자기표현을 가능하게 하는 여건을 조성하였다. 시에나의 카타리나가 행한 극단적인 단식은 간절함에서 비롯된 영웅적 극기라 할 수 있다. 외적으로는 개인적이고 종교적인 참회인 고행과 금식이지만 여성들에게는 그 근저에 사회적 젠더 정치가 기

중세의 침묵을 깬 여성들

능하고 있었다. 중세 여성의 신비주의를 "주체, 억압, 저항 그리고 전복"의 견해에서 연구한 이충범은 금식에 의해 죽은 카타리나의 죽음은 "영웅적 자살, 당시대의 여성주체에 충실하려고 한 추앙받는 자살이며 이것은 근본적으로 사회, 집단의 이념에 의해 저질러진 타살이라고 규정한다."[35]

수동적이면서 동시에 능동적인 선택

이야기는 여기서 끝나지 않는다. 그럼 개인과 사회 사이에서 성녀의 이미지는 어떻게 작용할까. 카타리나의 금식 근저엔 무의식적인 저항이 작용하였으나 중세 교단과 사회에서 조성한 카타리나 이미지는 오히려 한없이 연약한 모습이다. 도미니크 교단은 그녀의 금식과 신비한 체험들을 부각시킴으로써 그녀의 정치 참여에서 일어나는 잡음을 잠재울 수 있었을 것이다. 그리고 화가는 도미니크 교단의 주문을 받아 카타리나의 모습을 가장 힘없는 모습으로 부각시킴으로써 보는 이로 하여금 카타리나를 신체는 나약하나 영혼은 신비한 성녀로 믿도록 하는 데 효력을 발휘했다. 안드레아 반니의 〈신자와 함께 그려진 시에나의 카타리나〉[4-5]나 소도마의 〈극

심한 금식으로 혼절하는 카타리나⟩6-7를 보며 누가 그녀의 열렬한 정치 참여를 상상하고 거부감을 갖겠는가. 카타리나의 이미지는 힘없고 창백할수록 더 성스러워진다. 사후 얼마 안 되어 성인화의 과정에서 그려진 그녀의 초상4-5은 카타리나 이미지의 효시가 되었다. 그리고 성녀가 된 후 그녀의 성골을 모신 예배실4-12에 그린 두 일화, ⟨극심한 금식으로 혼절하는 카타리나⟩6-7와 ⟨하늘로부터 성체성사를 받는 카타리나⟩6-8는 카타리나의 일생을 대표하고 있다. 실제의 카타리나는 순종함으로써 저항했다. 교회에서 요구하는 수동적 여성상을 체화한 듯하지만, 이를 통해 여건의 한계를 극복하였으니 능동적 선택이다. 장군 같은 정치가 카타리나는 금식을 통해 자기를 표현하면서 살아남았다. 그러나 교회와 사회는 그녀의 이미지에 순종과 연약함만을 모범화함으로써 오히려 여성의 삶을 제약하는, 성녀가 전혀 바라지 않았을, 모순된 메시지만을 보내고 있다.

힐데가르트는 병을 무기로 주변을 조정하였다. 안젤라는 고름을 성체같이 달다고 먹음으로써 주변을 놀라게 했다. 그리고 카타리나는 영웅적인 금식으로 자기 뜻을 이루었다. 아니 바꾸어 말해야겠다. 수녀원장 힐데가르트가 자신의 비전을 글로 남기기 위해서, 또는 수녀원을 독립시키기 위해서는 앓아눕는 방법밖에 없었

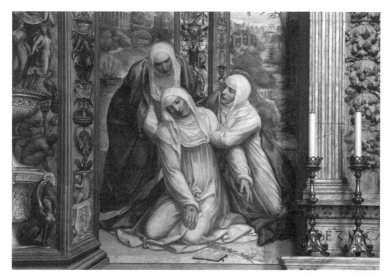

6-7 소도마, 〈극심한 금식으로 혼절하는 카타리나〉, 1526년, 프레스코, 시에나 성 도미니크 성당의 카타리나 예배실.

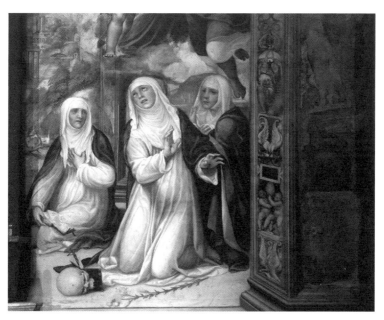

6-8 소도마, 〈하늘로부터 성체성사를 받는 카타리나〉, 1526년, 프레스코, 시에나, 성 도미니크 성당의 카타리나 예배실.

다. 광기에 가까운 열정을 지닌 안젤라는 사회의 비난을 피하기 위하여 고름까지 먹는 투혼이 필요했다. 대단한 정치적 카리스마를 지닌 카타리나가 연설하고 여행하기 위해서는 영웅적 금식을 선택해야 했다. 참회를 넘어 몸을 도구로 삼은 정치라 할 수 있다.

중세의 침묵을 깬 여성들

7

에로틱한 비전

'그리스도와의 신비한 결혼'

거의 모든 신비가 성녀의 전기에 등장하는 비전이 있다. 아니 이 비전 없이는 신비가 성녀가 될 수 없을 정도이다. '그리스도와의 신비한 결혼' 비전이다.[7-1] 물론 이 비전은 실제의 결혼이 아니라 그리스도와의 일치를 의미하는 상징적인 결혼이다. 그런데 이 비전의 글이나 그림으로 나타낸 묘사가 너무 에로틱하니 이해하기 어렵다. 신랑 예수와 신부 성녀의 결혼이니 남녀의 사랑 묘사일 수 있지만, 평생 독신으로 산 수녀들의 경험이라는 점에서 아이러니하다.

영성적인 사랑을 육체적인 사랑의 모습으로 묘사하는 전통은 구약성경의 '아가雅歌'에 근거하고 있다. 이를 적용한 예들을 보면 역사적으로 그리고 사용처에 따라 그 양상이 다양하게 변모한다. 아기 예수와 손을 맞잡는 장면, 어른 그리스도가 반지를 끼워주며 결혼하는 장면, 사랑의 화살, 하트 집에 거하는 모습 등, 점점 매우 구체적인 사랑 묘사로 변천한다. 또한 공공장소인 교회에 설치한 제단화에서는 그리스도가 성녀에게 반지를 끼워주는 장면이지만,

7. 에로틱한 비전

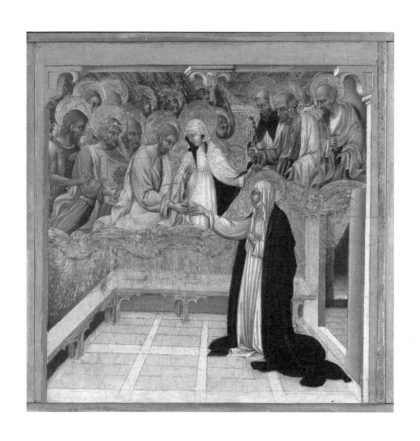

7-1 조반니 디 파올로, 〈그리스도와 신비한 결혼을 맺는 카타리나〉, 1461년 이후,
나무 패널에 템페라, 28.9×28.9cm, 뉴욕, 메트로폴리탄 미술관.

수녀원에서 개인적으로 사용하는 기도서에는 오르가슴을 연상하게 하는 엑스터시의 황홀경 상태로 나타내어서 사랑의 감응도 다르다. 이 장에서는 '그리스도와의 신비한 결혼' 비전과 연관된 다양한 사랑의 모습을 그림과 글을 통해 살펴보고자 한다.

시에나의 카타리나 연구를 위해 이탈리아의 시에나를 답사하던 때를 잊을 수가 없다. 시에나의 미술관인 피나코테카Pinacoteca에 가보니 시에나의 카타리나 이전에 그녀와 이름이 같은 알렉산드리아의 카타리나가 예수님과 결혼하는 제단화가 이미 여러 점 있었기 때문이다. 마리아의 중재하에 아기 예수로부터 반지를 받거나,[7-7] 어른 예수와 결혼하는 주제의 제단화이다.[7-8] [1] 이는 '그리스도와의 신비한 결혼' 주제가 시에나의 카타리나 이전에 이미 숭배 대상이었고, 시에나의 카타리나는 어린 시절 이 제단화를 보면서 자랐음을 뜻한다. 시에나 도시 자체가 걸어서 30분이면 어디든 갈 수 있으며 카타리나의 집에서 대성당은 걸어서 10분, 그녀가 다니던 성 도미니크 성당은 걸어서 5분밖에 되지 않는 거리이다.[4-1] [4-2] [4-3] [4-4] 그녀가 성당에 다니며 수백 번 보았을 아름다운 제단화들은 현대의 TV보다 더 영향력 있는 시각매체였으니 자기와 이름이 같은 알렉산드리아의 카타리나가 그녀의 선망의 대상이었음은 상상

하기 어렵지 않다.

책상에 앉아 미술사 연구를 한다면 '음…, 같은 도상이구나!' 하며 같은 유형의 그룹 짓기를 하였을 텐데, 현장에서 보니 '교회 제단에 이렇게 큰 제단화로 놓여 있었다면 시에나의 카타리나는 어려서부터 이 스토리를 보고, 듣고, 내면화했겠네! 일종의 자신이 되고 싶은 선망의 대상이라 할 것이다. 그러다 신심이 깊어졌을 때 비전으로 나타날 수도 있겠지. 그런데…, 그 이야기가 큰 제단화로 그려져서 당시의 가장 영향력 있는 공공장소라 할 수 있는 교회에 걸려 있었다면, 그렇다면 이는 단순한 개인의 경험이 아니고 교회에서 강조하고 요구한 이데올로기일 수도 있지 않을까'라는 생각에까지 이르렀다. 아니나 다를까. 시에나의 카타리나 문헌 연구를 해보니, 정작 카타리나 자신이 쓴 글에는 신비한 결혼의 비전 이야기가 없었고, 그녀의 고해사제 라이몬도가 성녀 추진 과정에서 쓴 성녀 열전에는 이 이야기가 중요하게 다루어져 있었다. 그리고 15세기에 그려진 시에나의 카타리나 제단화에 〈그리스도와 신비한 결혼을 맺는 카타리나〉[7-1]가 등장하는 것을 보면 그녀의 일화로 정착되었음을 알 수 있다.[2]

이 일련의 확인 과정은 여러 가지 궁금증을 불러일으켰다. 우선 중세 말 신비주의 성녀들이 경험한 비전이 이전 그림을 본 기억에

바탕을 두고 있을 가능성이 있으며, 전기에서 전하는 비전들은 실제 경험도 있지만 만들어진 비전일 가능성도 있다. 그렇다면 무엇을 위해 이러한 비전이 만들어졌을까? '그리스도와의 신비한 결혼'을 통해 전달하고자 하는 메시지는 무엇일까. 예수와 결혼하고 그 표시로 반지를 끼는 예식은 일생을 예수에게 봉헌한다는 약속으로 지금도 수녀가 종신서원을 할 때 행하는 상징적인 의례이다. 그러나 궁금한 것은 왜 영성적인 일치를 세속의 결혼 행위로 나타내었을까, 그것도 성적인 결합을 전제로 하는 결혼의 의례로 나타내었을까 하는 점이다.

알렉산드리아의 카타리나와
'그리스도와의 신비한 결혼' 이미지 변천

먼저 알렉산드리아의 카타리나에 대하여 알아보자. 13-14세기에 쓰인 성인 성녀 열전이자 이 시대의 베스트셀러였던 『황금 전설Legenda aurea』에 의하면 알렉산드리아의 카타리나는 로마 황제 막센티우스Maxentius(283?-312) 시대의 순교자이다. 못이 박힌 바퀴로 고문을 당했다고 전해지기 때문에 거의 항상 바퀴와 함께 그려

진다. 그녀는 알렉산드리아의 왕 코스투스Costus의 딸로 태어나 모든 자유인문학을 배웠으나 그리스도교로 개종하여 박해를 받고 순교하였다.[3] 전설이 전하는 그녀는 귀한 가문 출신이며, 지성이 높으며, 아름답고, 처녀이다. 그러나 이 모든 것을 버리고 그리스도교로 전향하여 갖은 고문과 회유에도 불구하고 죽음을 택한다는 순교의 전형을 보여준다. 그녀 이름의 앞부분은 그리스어로 '전체'라는 의미인 'Catha'에서 연유하며, 뒷부분은 '허물어진'이라는 뜻인 'ruina'에 근원을 두고 있으니 그녀 앞에서 지위와 학식, 오만, 욕망, 탐욕 등 속세의 모든 것이 무너짐을 뜻한다.[4] 그러나 알렉산드리아의 카타리나 신앙에 대하여 연구한 크리스틴 월시Christine Walsh는 카타리나의 역사적인 실존 증거는 없으며, 아마도 4세기 디오클레티아누스Diocletia 시대에 순교당한 순교자들의 이야기가 구전되어 이후 한 사람의 전기로 쓰였을 것으로 짐작한다.[5] 실존의 인물이기보다 세속의 영화를 버리고 그리스도교로 전향한 한 인물을 설정한 전설이라 할 수 있을 것이다.[6]

그럼에도 불구하고 신기하게도 천사가 그녀의 시신을 시나이산으로 옮김으로써 시나이산의 카타리나 수도원은 성지가 되었으며 지금도 순례자와 관광객의 발길이 끊이지 않는다. 여기에서 제작된 13세기 초의 비잔틴 이콘은 중앙에 공주로서의 신분과 아름

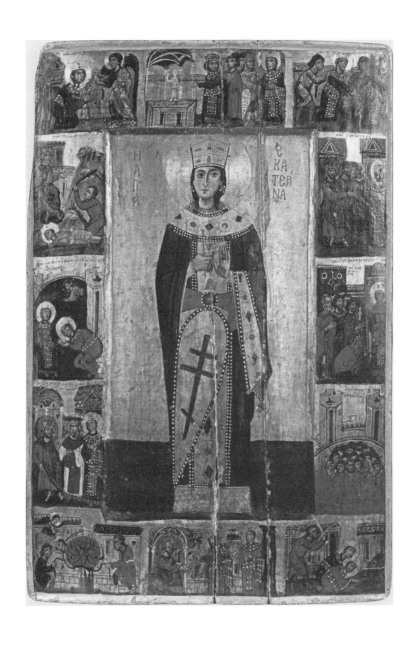

7-2 작가 미상, 〈알렉산드리아의 카타리나〉 이콘, 13세기 초, 패널에 템페라, 시나이산 카타리나 수도원.

다움을 나타내고 그 주변에 그녀의 일생을 전해준다.[7-2] 12장면의 일화 중 무려 10장면을 로마 황제 앞에서의 박해와 순교에 할애하고 있으니 그녀의 전설은 고귀한 지위와, 아름다움을 지닌 처녀의 순교를 강조하고 있음을 알 수 있다. 13세기 후반에 이탈리아 피사에서 제작된 패널화는 이 전설을 받아들이고 있다.[7-3 7] 그리고 여기에는 패널 오른쪽 아래 장면에서 보는 바와 같이 그녀의 시신이 천사들에 의해 시나이산으로 옮겨졌음을 덧붙인다. 그러나 이 두 패널에는 알렉산드리아의 카타리나 일생에서 '그리스도와의 신비한 결혼' 이야기가 그려지지 않았다. 초기의 전설에서는 이 이야기가 없었다는 뜻이다. 1260년대에 쓰였다고 추정하는 『황금 전설』에 '그리스도의 신부'라고 지칭하는 장면이 등장한다.

(황제가 그녀에게) "아름다운 아가씨여, 당신의 젊음을 생각해보오. 당신은 여기 나의 궁전에서 둘째가는 여왕이 될 것이오. 당신의 이미지가 이 도시 한가운데 설 것이며, 모두가 당신을 여신으로 더 받들 것이요."라고 회유하니 카타리나는 "그런 말 마시오! 그런 생각조차도 죄악이오! 나는 나 자신을 그리스도의 신부로 바쳤소. 그는 나의 영광이요, 나의 사랑이요, 나의 달콤함이며, 나의 기쁨이오. 어떤 감언이설도, 어떤 고문도 나를 그의 사랑으로부터 떼어내

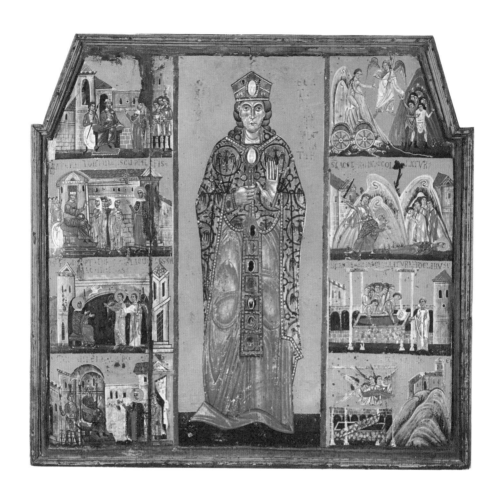

7-3 아레초의 마르가리토네, 〈알렉산드리아의 카타리나와 그녀의 일생〉, 13세기 후반, 패널에 템페라, 피사, 산마테오 국립박물관.

지 못할 것이오"라고 항거하였다. 그녀를 고문에 처하자 "어떤 고문도 늦추지 마오. 그가 나를 위해 자신을 바친 것처럼 나도 나의 몸과 피를 그리스도에게 바치고자 하오. 맹세코 그는 나의 하느님이요, 나의 사랑이며, 나의 목자이며, 나의 유일한 신랑이요!"라며 뜻을 굽히지 않았다.[8]

즉 그리스도를 신랑으로, 자신을 신부로 지칭함을 볼 수 있다. 이제 1370년대 문헌을 통해 신랑 그리스도가 신부 카타리나에게 반지를 끼워주는 장면, 신비한 결혼으로 발전시키는 과정을 살펴보자. 황당한 이야기이지만 중세의 종교 감성이라 이해하면 한편 재미있다.

하루는 그녀가 자기 짝을 찾기 위해 한 은둔자에게 조언을 구했는데, 이 은둔자는 그녀에게 성모자상의 패널화를 주면서 그 앞에서 기도하라고 권하였다. 그날 저녁 그녀는 성모자상 앞에서 기도하면서 성모에게 아기 예수를 보여달라고 청하였다. 기도하다가 그만 잠이 들었는데, 성모가 아기 예수와 함께 나타났다. 그녀는 아기 예수의 얼굴을 보려 했으나 아기 예수는 머리를 돌려 그녀에게 자기 얼굴을 보여주지 않았다. 그러다가 그녀는 성모와 아기의 대

화를 엿듣게 되었다. 성모가 아기 예수에게 카타리나가 아름답고 지혜로우며 귀한 출신이고 부자이니 너를 기쁘게 해줄 것이라고 하였으나 아기 예수는 카타리나는 어머니가 말하는 것과는 정반 대라서 그녀를 보지 않을 것이라고 답하였다. 어머니 성모가 그럼 카타리나가 어떻게 해야 너를 기쁘게 해줄 수 있겠느냐고 묻자 아기 예수는 그녀가 다시 은둔자에게 돌아가서 그의 조언을 잘 듣고 다음 날 다시 자기에게 청해보라고 하였다.

다음 날 아침 카타리나는 은둔자에게 돌아갔다. 은둔자는 그리스 도교의 원리와 믿음을 가르치고 세례를 주었다. 다시 집으로 돌아 와 성모자상 앞에서 기도를 하는데 마리아가 금방 비전에 나타났 다. 이번에는 아기 예수가 그녀를 똑바로 쳐다보았는데 빛이 너무 강해서 그녀는 바닥에 쓰러지고 말았다. 마리아가 그녀를 일으켜 주고, 아기 예수에게 이제는 그녀가 맘에 드느냐고 물으니 아기 예 수는 그녀가 정말 아름답고 현명하며 귀하고 부유하다고 하면서 그는 그녀를 영원한 신부로 받아들일 준비가 되었다고 말하였다. 그러자 마리아는 카타리나의 손을 잡고 아기 예수에게 결혼의 상 징으로 그녀의 손가락에 반지를 끼워주라고 청하였다. 카타리나가 정신이 들었을 때 아직도 그녀의 손가락에 반지가 끼워 있음을 보 았다.[9]

7. 에로틱한 비전

이 글은 1370년경에 쓰인 전설이지만 일련의 그림들을 보면 이 전설은 14세기 초에 형성되어 14세기 후반에는 마치 기정사실인 것처럼 널리 유행하였음을 짐작할 수 있다. 1330년경에 제작된 것으로 추측하는 게티 박물관Getty Museum 소장의 패널화는 이 이야기를 상세히 옮겨준다.7-4 10 왼쪽 위의 장면에서 은둔자가 카타리나에게 작은 성모자상을 하나 주며, 방 안으로 묘사된 그 오른쪽 장면에서는 마리아에게 안긴 아기 예수가 머리를 마리아에게 돌린 채 카타리나를 쳐다보지 않으려 한다. 그리고 왼쪽 바로 아래 패널에서는 카타리나가 다시 은둔자를 찾아가고, 그 오른쪽에서는 아기 예수가 카타리나에게 반지를 끼워주고 있다.

14세기 후반에 그려진 미국 뉴욕 메트로폴리탄 미술관 소장의 아름다운 패널에는 작은 〈성모자상〉을 모셔놓은 카타리나의 방과 그녀를 쳐다보지 않으려는 아기 예수가 그려졌다. 크기가 21×34.3cm에 지나지 않는 것으로 보아 일생 이야기의 한 부분임을 짐작할 수 있다.7-5 11 또한 피렌체 근교인 안텔라Antella의 성 카타리나 교회에 그려진 '신비한 결혼'은 예배실의 벽 전체에 그린 그녀의 일생 중 한 장면이다.7-6 12 이런 과정에서 '그리스도와의 신비한 결혼'은 일생 중 한 장면을 넘어 그녀의 일생 이야기 중 가장 중요한 일화로 바뀌어갔다. 시에나의 피나코테카가 소장해 전시하고

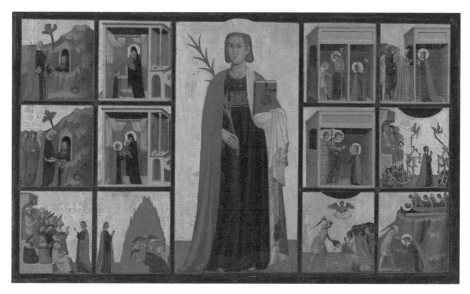

7-4 아레초의 도나토, 〈알렉산드리아의 카타리나와 그녀의 일생〉, 1330년경, 패널에 템페라,
100×170.2cm, 로스앤젤레스, 폴 게티 박물관.

7-5 오르카냐 방식의 작가, 〈알렉산드리아의 카타리나를 거절하는 아기 예수〉, 14세기 후반, 패널에
템페라, 21×34.3cm, 뉴욕, 메트로폴리탄 미술관.

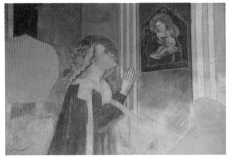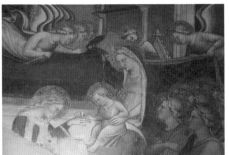

7-6 스피넬로 아레티노, 〈성모자 패널에 기도하는 알렉산드리아의 카타리나〉(왼쪽)와 〈아기 예수와 신비한 결혼을 맺는 알렉산드리아의 카타리나〉, 14세기 말, 프레스코, 안텔라, 성 카타리나 교회.

7-7 전傳 팔라초 베네치아 마돈나 작가, 〈아기 예수와 신비한 결혼을 맺는 알렉산드리아의 카타리나〉, 14세기 전반, 패널에 템페라, 103×69.5cm, 시에나, 피나코테카.

있는 〈아기 예수와 신비한 결혼을 맺는 알렉산드리아의 카타리나〉는 제단화의 중앙 부분이니 그녀를 상징하는 주제가 되었음을 보여준다.[7-7] [13] 또한 '알렉산드리아 카타리나의 신비한 결혼' 중 아마도 가장 유명한, 보스턴 미술관 소장의 패널은 아기 예수와의 결혼이 어른 예수로도 발전하였음을 짐작하게 한다.[7-8] [14]

니콜로 디 토마소Niccolò di Tommaso가 제작한 〈아기 예수와 신비한 결혼을 맺는 알렉산드리아의 카타리나〉는 높이 178cm에 폭이 166cm에 달하는 큰 제단화의 중앙 패널을 차지하고 있다.[7-9] [15] 이제 '신비한 결혼'은 양 옆의 세례자 요한과 도미니크보다도 더 중요한 주제가 되었다. 순교의 상징인 바퀴는 사라지고 왕관과 아름다운 옷, 그리고 책을 지닌 카타리나가 아기 예수로부터 결혼반지를 받고 있어서 결혼의 화사한 분위기를 자아낸다. 또한 피렌체 화가인 야코포 디 치오니Jacopo di Cione가 1375-1380년에 제작한 〈그리스도와 신비한 결혼을 맺는 알렉산드리아의 카타리나〉를 보면 아기 예수는 더욱 빈번히 어른 예수로 바뀌었음도 실감할 수 있다.[7-10] [16] [17] 이 일련의 과정을 통해 '알렉산드리아 카타리나의 신비한 결혼' 주제는 13세기 말에서 14세기 초에 형성되어 14세기 중엽 이후에는 크게 번성하였음을 알 수 있다. 알렉산드리아의 카타리나가 실존 인물일 가능성은 매우 희박하지만 전설의 변화 과정

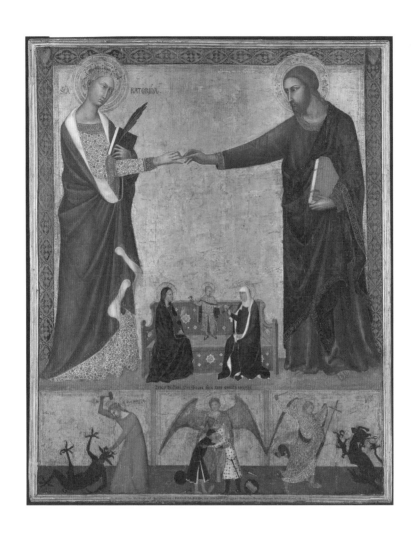

7-8 전(傳) 시에나의 바르나, 〈그리스도와 신비한 결혼을 맺는 알렉산드리아의
카타리나〉, 14세기 중엽, 패널에 템페라, 138.9×111cm, 보스턴 박물관.

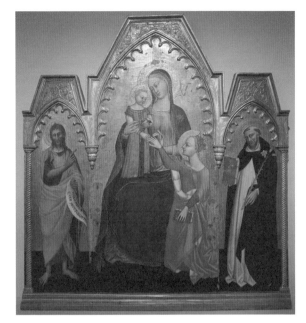

7-9 니콜로 디
토마소, 〈아기 예수와
신비한 결혼을 맺는
알렉산드리아의
카타리나〉, 14세기
후반, 패널에 템페라,
178×165.4cm,
아이아치오, 페흐 박물관.

7-10 야코포 디
치오네, 〈그리스도와
신비한 결혼을 맺는
알렉산드리아의
카타리나〉, 1375-
1380년경, 패널에
템페라, 81.1×62.2cm,
필라델피아 박물관.

을 통해 각 시대의 바람을 읽고 느낄 수 있다. 초기엔 순교자로,[7-2] 분열의 시대인 14세기 중엽엔 타협을 이루는 중재자로,[7-8] 그리고 14세기 말 이후에는 신랑 그리스도와의 일치를 나타내기 위한 신부[7-9][7-10]로 숭배되었다.

시에나의 카타리나와 '그리스도와의 신비한 결혼'

이제 실존 인물인 시에나의 카타리나가 경험한 '신비한 결혼'으로 넘어가보자. 그녀의 고해사제였으며, 그녀의 시성을 위해 노력하고, 그 일환으로 카타리나의 전기를 쓴 카푸아의 라이몬도는 다음과 같이 전한다.

(카타리나가) 골방에 들어가 금식과 기도를 통해 그녀의 신랑 그리스도를 만나고자 하였다. 그때 그리스도가 나타나 "나는 너의 영혼과 나를 일치시키는 결혼식을 하려고 한다"라고 말씀하셨다. … (이번에는) 어머니 마리아가 복음사가 요한, 바울과 도미니크, 그리고 다윗과 함께 나타났다. 하느님의 어머니 마리아는 자신의 손으로 카타리나의 오른손을 들어 아들에게 향하면서 그녀를 아내로

중세의 침묵을 깬 여성들

맞으라고 청하였다. 그리스도는 사랑으로 받아들이면서 카타리나에게 네 개의 귀한 보석과 가운데에 다이아몬드가 박힌 금반지를 끼워주었다. … 우리는 이미 이전에 여왕이며 순교자인 (알렉산드리아의) 카타리나가 하느님과 결혼하였음을 알고 있다. 이제 그녀는 육체와 악마를 이기고 예수그리스도와 합법적으로 결혼한 두 번째 카타리나이다.[18]

카타리나가 시에나에서 살던 14세기 후반은 우리가 앞에서 본바와 같이 '알렉산드리아 카타리나의 신비한 결혼'이 제단화의 중앙 패널은 물론 벽화로까지 그려졌으니 시에나의 카타리나가 이 이야기와 그림을 몰랐을 가능성은 거의 없다. 라이몬도 또한 그녀의 사후 5년에서 15년 사이인 1385-1395년에 그녀의 전기를 썼을 것으로 추정되니 자신이 쓴 바와 같이 '알렉산드리아 카타리나의 신비한 결혼' 주제에 매우 익숙했다. 그가 시에나 카타리나의 '신비한 결혼' 비전을 전기에 쓴 후 이 주제는 그녀의 제단화에도 그려졌다.[7-1] 그리고 이러한 성녀 만들기의 적극적인 노력으로 그녀는 1461년 성녀로 시성되었다.[19]

그러나 현대 학자들은 그녀의 비전이 라이몬도에 의해 지어진 것일 수 있음을 지적하고 있다. 즉 카타리나 자신은 그러한 비전

을 말한 적이 없기 때문이다.[20] 카타리나는 한 편지에서 그리스도의 결혼을 언급하였지만 자신이 금반지를 끼고 그리스도와 결혼했다고 말하지 않고, 하느님의 아들이 그의 살로 된 반지, 즉 "할례를 받음으로써 … 온 인류와 결혼하였다고 말하였다".[21] 다시 말해 카타리나가 언급한 그리스도의 결혼은 자신과의 개인적인 신비한 결혼이 아니고, 온 인류를 향한 그리스도의 사랑을 말하고자 한 내용이었다. 알렉산드리아의 카타리나와 시에나의 카타리나 이외에도 중세 말 신비주의 성녀와 복녀들의 생애에는 '그리스도와의 신비한 결혼'이 대부분 등장한다.[22] 이 비전은 사실 여부를 떠나 그녀들을 성녀라고 믿게 하는 데 큰 힘이 되었기 때문이다. 그럼 이제 그 큰 힘은 어디에 근거를 두고 있는지 물을 단계가 되었다.

노래 중에서 가장 아름다운 노래, '아가'

구약성경 중의 '아가'에는 "나의 누이, 나의 신부여!"라고 부르는 신랑의 부름이 반복하여 등장한다. '아가雅歌'는 라틴어의 'Canticum canticorum', 영어의 'Canticle of Canticles,' 더 의역하면 'Song of Songs'의 한자식 번역인데 그보다는 '노래 중에서 가장

아름다운 노래'라는 우리말 직역이 내용을 더 실감나게 한다. '아가'에 등장하는 신부新婦, bride, sponsa와 신랑新郎, bridegroom, sponsus이 주고받는 에로틱한 아름다움은 어떻게 이 구절이 성경일 수 있을까 의심할 정도이다.

> (여자) 나에게 입 맞춰주어요, 숨막힐 듯한 임의 입술로. 임의 사랑은 포도주보다 더 달콤합니다.(아가 1:2)[23]
>
> (남자) 나의 누이, 나의 신부여! … 그대의 눈짓 한 번 때문에, 목에 걸린 구슬 목걸이 때문에, 나는 그대에게 마음을 빼앗기고 말았네.(4:9) … 나의 신부여, 그대의 입술에서는 꿀이 흘러나오고, 그대의 혀 밑에는 꿀과 젖이 고여 있다.(4:11)
>
> (여자) 나는 자고 있었지만, 나의 마음은 깨어 있있다. 저 소리, 나의 사랑하는 이가 문을 두드리는 소리. "문 열어요! 나의 누이, 나의 사랑, 티없이 맑은 나의 비둘기! 머리가 온통 이슬에 젖고, 머리채가 밤이슬에 흠뻑 젖었소."(5:2) 아, 나는 벌써 옷을 벗었는데, 다시 입어야 하나? 발도 씻었는데, 다시 흙을 묻혀야 하나?(5:3)
>
> (여자) 우리 어머니 집으로 그대를 이끌어 들이고, 내가 태어난 어머니의 방으로 데리고 가서….(8:2) 임께서 왼팔로는 나의 머리를 고이시고, 오른팔로는 나를 안아주시네.(8:3) 예루살렘의 아가씨들

아, 우리가 마음껏 사랑하기까지는 제발, 흔들지도 말고 깨우지도 말아다오.(8:4)

마치 멜로 영화의 가장 극적인 장면을 보는 듯한 에로틱한 묘사들이다. 그런데 신기한 것은 이 '아가'서가 성직자들에게 금욕을 강조한 중세 시대에 끊임없이 필사되고, 주해를 거듭하였다는 사실이다. 그것도 봉쇄된 수도원, 수녀원에서 그들의 기도서로 사용하기 위해서 말이다. 그러나 그들에게 이 에로틱한 구절들은 육체적인 사랑이 아닌 순수한 하느님 사랑의 비유였다.

솔로몬Solomon(재위 B.C. 970-B.C. 931?)왕 시대에 지어졌다고 전하는 '아가'는 중세에 주해를 거듭하면서 해석에 따라 그 의미가 변화되었다. 유대 전통에서는 하느님과 이스라엘 민족의 관계를 신랑과 신부로 비유하였으며, 그리스도교가 시작되면서 그리스도와 교회의 관계를 신랑, 신부로 해석하였다.[24] 14세기의 아가 필사본 삽화에서 보는 바와 같이 그리스도가 신부와 입 맞추고 있는데, 여기에서의 신부는 교회를 상징하는 마리아이다.[7-11] [25] 〈아가〉의 구절인 라틴어 "Osculetur me osculo oris sui"에 대한 번역도 재미있다. 한국어 번역에서는 젊잖게 "나에게 입 맞춰주어요, 숨막힐 듯한 임의 입술로"(아가 1:2)라고 번역하고 있으나 영어에서는 "Let

7-11 〈신랑(그리스도)과 신부(교회)의 입맞춤〉 필사본 아가의 삽화, 1372, 헤이그, 미어마노 박물관.

me kiss him with kiss of his mouth"라 번역한다.[26] 이를 요즘 말로 하면 '프렌치 키스를 해주어요'가 될 것이다. "나의 신부여, 그대의 입술에서는 꿀이 흘러나오고, 그대의 혀 밑에는 꿀과 젖이 고여 있다"(아가 4:11)는 구절도 이를 뒷받침한다. '아가'를 연구한 종교학자 앤 매터Ann Matter는 이 한 문장에 'kiss'라는 단어가 세 번이나 나오므로 "Let me kiss him with the kiss of his kisser"라고 번역하는 것이 더 적절하다고 역설한다.[27]

중세 말 신비주의가 발달하면서 '아가'에 대한 해석도 달라졌다. 교회를 상징하던 신부가 개인의 영성을 상징하게 되며, 따라서 신랑인 그리스도와 신부인 영성의 입맞춤은 영성을 통한 그리스도와의 일치를 뜻한다. 시토 수도회의 클레르보의 베르나르도는 그리스도교에 대한 지적인 탐구 못지않게 그리스도와의 정서적인 일치를 강조함으로써 중세 말 신비주의 형성에 큰 족적을 남겼다. 그는 '아가'에 대하여 86개에 달하는 설교를 묶어 책으로 전해준다. 그리고 첫 구절 "나에게 입 맞춰주어요, 숨막힐 듯한 임의 입술로"(아가 1:2)의 주해를 여러 번에 걸쳐 설명했다. 그는 입맞춤에는 세 가지 단계가 있다고 설명한다. 첫 번째는 그리스도의 발에 하는 입맞춤이요, 두 번째는 손에, 그리고 마지막이 입에 하는 입맞춤이다.[28] 발에 하는 입맞춤은 '참회의 입맞춤'이며,[29] 손에 하는

입맞춤은 '은덕恩德의 입맞춤'이다.[30] 한없는 눈물과 참회를 통하여 비로소 그리스도의 손에 이를 수 있으며, 끝없는 수도 생활과 감사를 통해서만이 감히 고개를 들어 그리스도의 얼굴을 보고 그의 입에 다다를 수 있다. '그리스도와의 일치'인 이 세 번째 입맞춤,[31] 즉 'kiss of mouth'는 너무도 달콤하고 기뻐서 이를 한번 경험한 사람은 더욱 갈구하게 된다.[32]

클레르보의 베르나르도가 강조하는 '그리스도의 입에 하는 입맞춤'은 어쩌면 이 세상에서는 경험할 수 없는 완전히 순수한 영적인 입맞춤일 것이다. 그러나 아이러니하게도 지상에 있는 인간의 육체를 뛰어넘음으로써만이 가능한 신성한 사랑을 가장 육체적인 언어로 묘사하고 있음이 흥미롭다. 베르나르도가 그의 책 시작에서 밝히고 있듯이 그는 '아가'의 설교집을 이 세상 사람들을 위해서가 아니고 시토 수도회의 수도자들, 그중에서도 수행을 쌓아 준비된 수도자들을 위해서 썼으며 이는 수도원 안에서 기도서로 사용되었다.[33] 세상으로부터 담을 쌓고 금욕적으로 생활하던 수도자들이 이 에로틱한 '아가'를 음송하면서 가장 순수한 영혼의 일치를 기도한 것이다. 이 모순에 대하여 현대 학문에서는 정신분석학적인 해석도 이루어지고 있지만 중세를 연구하는 학자들은 중세 당대의 현실을 좀 더 충실하게 이해할 것을 요구한다.[34] 중세의

7. 에로틱한 비전

종교 현상을 바탕으로 이해한다면 이는 눈으로 볼 수 없는 종교적인 영성을 눈으로 볼 수 있는 인간 세계의 형상으로 나타내고자 한 비유적인 방법이며, 신비주의자들이 흔히 '무엇으로 형언할 수 없는' '그리스도와의 일치'를 언어로 나타내야 하는 한계라고 설명한다.[35]

사랑의 화살

서양 전통에서는 에로스적인 사랑과 플라토닉 사랑을 구분하였다. 잘 알려진 바와 같이 에로스적인 사랑은 큐피드의 화살을 맞고 사랑을 하지 않고는 못 베기는 남녀 간의 육체적인 사랑이요, 플라토닉 사랑은 육체를 뛰어넘는 순수하고 숭고한 사랑이다. "큐피드cupiditas로 묘사되는 에로틱한 사랑과 '아가'에서 묘사된 신성한 사랑caritas 사이에는 매울 수 없는 깊은 골이 있다"고 한 아우구스티누스Augustinus Hipponensis(354-430)의 글에서 짐작할 수 있듯이 이는 중세 초기의 엄격한 금욕주의에 그 근원을 두고 있다.[36] 그럼에도 불구하고 그리스도의 사랑은 에로스 사랑의 이미지인 큐피드, 화살, 심장 등과 끊임없이 연관을 지으며 묘사되었다. '아가'의

해석에서 이미 보았듯이 중세 말 수도원에서는 남녀의 사랑 언어를 빌려 하느님의 사랑을 이해하였다. 예수를 큐피드 모습으로 나타내기도 하고, 신부가 던지는 화살에 그리스도가 상처를 입기도 한다. 그리고 천사가 쏘는 사랑의 화살에 혼절하기도 한다. 아우구스티누스는 "당신은 당신 사랑의 화살로 나의 심장을 뚫었습니다. 그리고 나는 당신의 말씀을 내 내장 깊숙이 간직하였습니다"라고 고백하며[37] 중세 전통을 이은 여성의 기도서에는 아기 예수를 큐피드로 나타내고 있다.[7-12] [38]

　교회의 제단화나 벽화와 같이 일반에게 공개된 장소에 있는 '그리스도와의 신비한 결혼'은 반지를 끼워주는 모습으로 그려진 반면, 폐쇄된 공간에서 수녀들 사이에서 사용된 기도서에서는 '신비한 결혼'이 더 에로틱하게 묘사되는 예도 볼 수 있다. 지금의 벨기에 지역 수녀원에서 기도서로 사용되던 『로스차일드 아가서 The Rothschild Canticles』는 '아가'의 에로틱한 내용과 수난을 통한 그리스도의 사랑이 복합된 흥미로운 그림들을 보여준다.[39] 크기가 11.8×8.4cm밖에 되지 않는, 펼쳤을 때 두 손에 쏙 들어가는 작은 기도서이다.[7-13] 수녀원의 작은 독방에서 수녀들이 이를 보며 기도하는 모습을 상상해본다. 기도서에는 마치 오늘날의 만화처럼 이야기가 전개되고 있는데 그중 18v-19r 부분은 책을 펼쳤을 때 두

7-12 작가 미상, 〈하트에 앉은 큐피드 모습의 아기 예수〉, 매터팰른의 앤의 기도서 부분, 1440년경, 부르주, 베리 박물관, Ms. Bibl. 2160, D. 327, f. C verso.

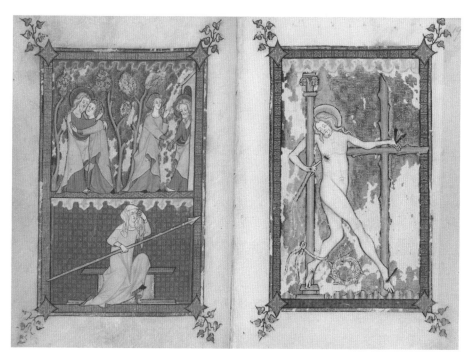

7-13 〈사랑의 화살과 그리스도의 수난〉, 『로스차일드 아가서』, 1300년경, R.C., ff. 18v-19r, 예일 대학, 베이네케 희귀본 도서관 MS 404(위).
로스차일드 아가서를 두 손에 들고 있는 모습(아래).

페이지를 함께 볼 수 있도록 구성되었다. 왼쪽 페이지 위에서는 신랑과 신부가 정원에서 만나 서로 포옹하며, 이어서 신랑은 신부를 이끌고 건물 안으로 들어간다.[40] 왼쪽 아래 페이지에는 신부가 창을 들고 벤치에 앉아 있으며 눈은 오른쪽의 예수에게 향해 있다. 놀랍게도 두 페이지는 사이에 빈 공간이 있음에도 불구하고 마치 연결된 것 같은 느낌을 주며 실제로 신부의 창을 연결하면 신랑인 그리스도의 상처에 닿게 되어 있다. 예수의 상처는 바로 사랑의 화살을 맞은 결과이다. 그리고 누드로 묘사된 예수는 기둥에 발이 묶여 있으며 그 주변 또한 수난을 상징하는 사물들인 십자가, 가시관, 손발의 못 박힌 자국 등을 볼 수 있다. 이 그림의 바로 앞장에 쓰여 있는 아가 4장 9절의 "나의 누이, 나의 신부여, 그대는 나의 심장에 상처를 내었소"[41]를 그림으로 설명한 것이다. 사랑의 화살을 맞음으로써 죽음까지도 감수하면서 인류에게 사랑을 베푼 그리스도를 비유적으로 나타낸 것이라 해석할 수 있을 것이다.

실제로 예수의 상처는 인류를 향한 사랑의 상징이다. 라틴어의 'pássio'는 원래 '고통'을 뜻하며, '예수의 수난'을 일컬었지만 점점 변하여 현대에는 어려움을 감수하는 '열정적인 사랑'을 뜻하는 이유이기도 하다.[42] 햄버거 교수는 그림으로 그려진 이 상처를 '영혼spirit이 들어갈 수 있는 문'으로 해석한다. 프란체스코 수도회의 장

상 보나벤투라San Bonaventura(1221?-1274)는 수녀들에게 권하는 글에서 도마가 한 것처럼 상처를 만져보는 것에 그치지 말고 상처의 문으로 들어가 예수의 심장에까지 이르라고 권하였다. "눈으로 볼 수 있는 상처를 통해서 눈으로 볼 수 없는 사랑의 상처를 보게" 하기 때문이다.[43] 놀랍게도 창이 상처를 향하고 이 선을 이으면 예수의 심장에 도달한다.

'말로 형언할 수 없는' 영성의 경험은 이미지의 성격도 바꾸어 놓았다.『로스차일드 아가서』의 한 페이지인 〈그리스도를 맞이하는 신부〉[7-14] 이미지는 이것이 중세 그림인지 놀라울 정도이다. 침상에 반쯤 누워 있는 신부는 그녀에게 내려오는 신랑을 보며 황홀한 마음에 두 손을 들어 그를 맞이하고 있다. 신랑인 그리스도는 태양과 달, 별이 가득한 하늘에서 내려오고 있다. 그리스도는 거대한 태양에 몸의 대부분이 가려져 있지만 불가사리 같은 형태로 나타낸 에너지의 표현은 사랑의 엑스터시 분위기를 한층 돋우고 있다. 둘은 벌써 눈이 맞았으며 서로의 손도 거의 닿을 듯하니 이제 곧 신혼의 방에서 한 몸이 될 것이다. 신랑 그리스도와 신부 영성의 '신비한 결혼'의 순간이다.[44]

이 그림은 기도서의 구성에서 '아가'의 특정한 구절을 그린 것이 아니라는 점도 흥미 있다.[45] 아가에는 "나는 자고 있었지만, 나

7. 에로틱한 비전

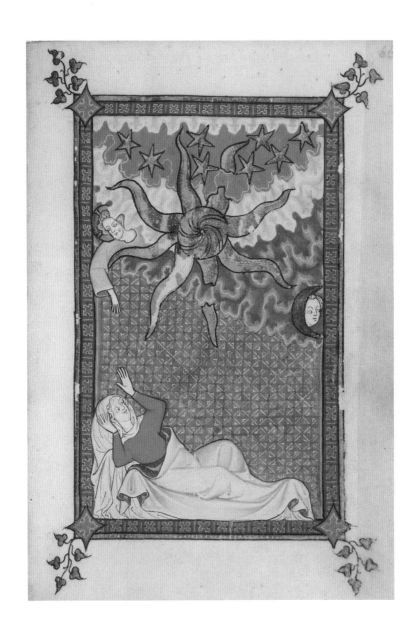

7-14 〈그리스도를 맞이하는 신부〉, 『로스차일드 아가서』, 1300년경, R.C., ff. 66r,
예일 대학, 베이네케 희귀본 도서관 MS 404.

의 마음은 깨어 있었다. 저 소리, 나의 사랑하는 이가 문을 두드리는 소리. '문 열어요! 나의 누이, 나의 사랑'"(5:2)이라는 구절, 또는 신부가 신랑을 자기 방으로 데리고 들어가서 "우리가 마음껏 사랑하기까지는 제발, 흔들지도 말고 깨우지도 말아다오."(8:4)라고 호소하는 구절들이 둘만의 방을 암시하고 있다. 이 그림은 이 구절들을 설명하지 않으면서 그 흥분된 마음 상태를 전하고 있다. 이 에로틱한 엑스터시는 상징이나 설명 없이 보는 사람의 감성을 '신비한 결합'으로 이끌고 있다. '신비한 결혼'은 '말로 표현할 수 없는' 상태이니 당연히 글로 된 설명보다 그림으로의 표현이 한층 적합할 것이다. 수녀원의 독방에서 이 그림을 보며 기도하던 수녀의 느낌은 어떠했을까. 아마 350여 년 후 조반니 로렌조 베르니니Giovanni Lorenzo Bernini(1598-1680)가 표현한 〈아빌라의 데레사의 엑스터시〉[8-2]보다 감흥이 덜하지 않았을 듯하다.

그리스도교 미술에서 '사랑의 화살'을 논하는 데는 베르니니가 조각한 이 〈아빌라의 데레사의 엑스터시〉를 빼놓을 수가 없다. 이 책이 중세를 다루고 있지만 여성 신비가의 전통은 16세기 스페인의 성녀 아빌라의 데레사Teresa d'Ávila(1515-1582)에서도 강하게 나타나고 있다. 베르니니가 이 주제를 시각적으로 훌륭히 전하여 가장 대중적으로 알려져 있으니 잠시 다루어보자. 조각가가 선택한 장

면은 바로 데레사가 사랑의 화살을 맞아 황홀경에 빠진 순간이다. 그녀의 전기는 이 순간을 다음과 같이 전하고 있다.

천사는 손에 금빛으로 빛나는 긴 창을 들고 있었는데 가장자리에 는 불이 붙는 것 같았다. 그는 그 창으로 내 심장을 몇 차례 찔렀다. 그리고 그것을 내 배 속까지 들이밀었다. 천사가 그 창을 뺄 때는 마치 내 창자를 끄집어내는 것 같았다. 그것은 내게 매우 커다란 하느님의 사랑의 불을 남겨놓았다. 그 불은 너무 강렬하게 타올라 서 나는 기쁨에 찬 비명을 지를 수밖에 없었다. 나는 이렇게 달콤 한 고통으로부터 벗어나게 해달라고 빌 수 없었다. 오직 한 분, 하 느님 안에서만 휴식과 만족을 얻게 해달라고 빌 뿐이었다. … 내가 말한 그 고통은 신체적인 것이 아니라 영적인 것이었다.[46]

집으로서의 하트

사랑의 표현은 아가서의 해석에만 국한되지 않았다. 15세기까 지 중세적 특징을 지니고 있었던 독일 남부 지역, 상트발부르크St. Walburg 수녀원에서 수녀들이 그림을 그리고 사용한 기도서에서는

독립된 '하트의 집', 즉 '사랑의 집'으로까지 그려진다. 〈집으로서의 하트〉[7-15]를 보자.[47] 말 그대로 집이 하트 모양이다. 집안엔 사랑 가득한 신랑, 신부가 포근히 안고 있으며 그들의 대화를 긴 말 띠로 전해준다. 사랑 감성과 말 띠가 빚어내는 표현 방법은 마치 사랑 판타지의 현대 만화를 보는 것 같다. 왼쪽 아래에 계단을 통해 집으로 들어가는 문이 있고, 큰 창문을 통해 집 안의 풍경이 보인다. 예수가 한 여자를 이끌어 안아주고 있으며, 예수의 위와 아래엔 성부와 성신(비둘기)이 그려졌으니 삼위일체의 품속에 있는 영혼(영성)을 상징하는 그림이다. 영혼은 젊은 여성으로 그려졌다. 긴 금발 머리가 한쪽 어깨로 흘러내리고, 금색 옷을 입은 다소곳한 신부의 모습이다.

길게 이어지는 말 띠가 이 그림의 내용을 직접 전해주니 더욱 실감 난다. 다소 길지만 자세히 읽어보자. 네 개의 말 띠는 각각 '예수', 신부로 나타낸 '영성', '하느님', '성령의 말씀'을 대변한다. 예수와 신부 사이 화면 아래로 흐르는 띠를 통해 예수가 말한다. "여기 그의 크고, 말로 형언할 수 없는 사랑의 품으로 영혼을 안고 있는 예수가 있다. 그는 그녀에게 평화의 입맞춤을 하며, 믿음의 새끼손가락을 걸어 그녀를 영원토록 떠나지 않는다고 약속한다." 그러자 영혼은 왼쪽으로 뻗은 짧은 글로 화답한다. "오, 내 영원한 사

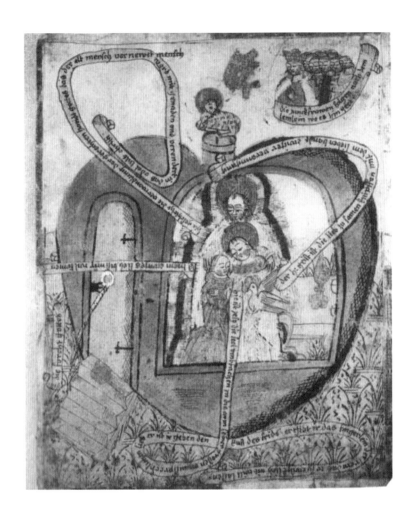

7-15 작가 미상, 〈집으로서의 하트〉, 필사본, 15세기, 베를린 국립도서관, 프로이센
문화관 MS 417.

랑이여, 내게 오소서." 그리고 하느님의 오른 어깨 쪽에서 화면 왼쪽 위로 뻗은 긴 띠를 통해 하느님이 말씀하신다. "여기 성체변화聖體變化가 이루어졌다. 하느님의 오른손을 통해 늙은 사람(죄인)이 은총을 입어 그리스도의 숭고한 이미지로 변화하였다." 그러자 성령이 답한다. 비둘기부터 화면 오른쪽 위로 향한 글이다. "성스러운 영혼이 사랑과 영원히 일치되도록 사랑의 끈으로 묶어놓는다."[48]

하트 모양의 집에 묘사한 신혼의 방은 바로 그리스도와 영성의 일치를 상징하며 이는 아가서에 근원을 두고 있다.[49] 여기에 반복적으로 언급하는 '평화의 입맞춤', '사랑이여, 내게 오소서', '영원한 일치' 등은 바로 아가서의 구절들이다. '아가'에서는 신혼의 방을 '울타리로 닫혀 있는 정원hortus conclusus으로 비유하곤 했는데 이 하트의 집 또한 정원으로 둘러싸여 있다.[50] 즉 이 하트의 집은 하느님께 다다를 수 있는 길인 수녀원이라 할 수 있을 것이다.[51] 이 주제를 연구한 햄버거 교수는 "그 내용이 에로틱한 이미지임에도 불구하고, 그리스도와 영성의 사랑 대화는 이르면 13세기 말부터 그려지기 시작하여 이후 거의 모든 수녀원 도서관에서 찾아볼 수 있다"고 말한다.[52] 이 그림들을 통하여 "수녀들은 그리스도와의 친밀한 일치의 세계로 들어갈 수" 있었던 것이다.[53] 이 글에서 본 기도서의 그림들은 미적인 수준에서는 프라 안젤리코Fra Angelico나

레오나르도 다빈치Leonardo da Vinci의 종교화에 미치지 못하지만 수녀들이 작은 방에서 기도에 사용하는 데는 더 효과적이었을 것이다. 단순히 성경의 내용을 설명하는 도상이 아니고, 영성적 메타포를 직관적이고 상상력이 풍부한 방법으로 전달하고 있기 때문이다.[54]

여성 신비가들의 에로틱한 비전

아가서와 기도서의 에로틱한 표현들은 실존하였던 여성 신비가들이 경험한 비전에서 더욱 진한 표현들을 볼 수 있다. 중세 말 신비주의를 집대성한 맥긴은 신비주의의 특성이 특히 여성에게서 더욱 강하게 나타난다고 말하면서 대표적인 신비가 여성으로 이 책의 3장에서 살펴본 폴리뇨의 안젤라, 네델란드 지역의 신비가이며 시인인 하데비흐(13세기 중엽), 베긴이며 독일어로 자신의 비전을 쓴 마그데부르크의 메흐틸드, 불어권의 베긴이었으며 이단으로 화형당한 마르그리트 포레 등을 손꼽았다.[55] 이들이 전하는 '그리스도와의 신비한 결혼'의 경험은 포르노 못지않게 뜨겁다고 전한다. 『로스차일드 아가서』를 연구한 햄버거 교수는 도 7-14를 보면서

메흐틸드의 글을 떠올린다. 베긴 여성 메흐틸드는 '영성적인 결혼 cunnubium spirituale'의 황홀함을 "욕망이 클수록, 그녀의 결혼이 더 성대할 것이다. 결혼 침대가 좁을수록 포옹은 더 가깝고, 입맞춤the kiss of his mouth은 더 달콤할 것이다"라고 표현하였다. 그녀의 감각적이고 대담한 글이 『로스차일드 아가서』와 비슷한 시기에 쓰였음은 결코 우연이 아닐 것이다.[56] 역시 베긴에 속하는 하데비흐는 일치의 순간을 다음과 같이 기록하였다.

(하느님과 일치를 이루고자 기도에 열중하고 있을 때) 제단에서 큰 독수리가 나를 향해서 내려왔다. … 그는 "네가 나와 일치하고자 한다면 네 자신이 준비되어 있어야 한다"고 말하였다. … (아기 예수 모습으로 와서 성체성사를 준 후 다시 어른 예수로 나타나서) 내게 온 후, 그의 두 팔로 나를 안아주셨다. 나를 힘껏 당겨 꼭 안아주셨다. 나의 온몸이 기쁨에 충만하여 그를 느꼈다. … 나는 정말로 크게 만족하여 완전한 무아지경에 이르렀다. 그리고 잠시 후 이를 감당할 수 있는 힘을 갖게 되었는데, (그때는) 그가 희미해져서 외적인 형태로는 그를 알아볼 수 없었다. 그는 이미 내 안에 있었으며, 내 안에 있는 그를 나와 구별할 수 없었다. 우리 둘은 서로 구별할 수 없는 마치 하나인 것 같은 느낌이었다. … 나는 그의 안에 완전히 녹아 있

었으며 나에게는 나라고 할 것이 아무것도 남아 있지 않았다.[57]

같은 시기 이탈리아에서는 더 강렬한 표현을 볼 수 있다. 이 책의 3장에서 살펴본 폴리뇨의 안젤라[3-1]는 아마도 신비주의라고 부르는 여성들 중 가장 특별한 경험들을 글로 전해주는 인물이다.[58] 스테인드글라스로 묘사된 〈프란체스코를 안고 있는 그리스도와 아기 예수를 안고 있는 마리아〉[3-8]를 보면서 "왜 프란체스코는 그렇게 안아주면서 나는 안아주지 않느냐"고 소리치고 그리스도로부터 "나는 너를 육체의 눈으로 볼 수 있는 것보다 더 가까이 안아주겠다"라는 대답을 듣는다.[59] 그녀는 십자가 앞에서 기도하면서 그리스도가 자기의 모든 것을 바란다고 옷을 벗어젖히고 벌거벗은 채 기도하기도 하여 미친 여자 취급을 당하기도 한다. 거의 광적인 하느님과의 일치 경험은 집으로 돌아온 후 8일 동안 계속되어서 꼼짝없이 누워 있었다. 그 후 다음과 같이 글이 계속된다.

나는 나의 이 경험이 이제 거의 끝나간다는 것을 알았다. 그가 "나의 신전이며, 나의 기쁨이여!"라고 나를 부를 때 그리스도는 내가 더 이상 누워 있는 것을 바라지 않는다는 것을 알았다. … 일어나니 그때 그가 내게 말하였다. "너는 나의 사랑의 반지를 끼고 있다.

이제부터 너는 나의 신부이며 너는 나를 떠나지 않을 것이다." …
이후 나는 이 특별한 향기를 자주 맡았다. 이 경험은 너무 강렬하
여 어떤 말로도 형언할 수가 없다. 조금은 말할 수 있지만 그 달콤
함과 기쁨을 전해주는 데 너무 부족하다.[60]

　　그녀는 십자가에 매달린 예수를 바라보고 있을 때 "그리스도가
내 안에 있으며 십자가에 매달린 그의 팔로 내 영혼을 감싸고 있
음을 보고 또 느꼈다"라고 말하며 수난절의 행렬을 보면서는 "영
혼이 그리스도의 옆구리에 들어간 것" 같은 굉장한 기쁨을 경험하
고는 "이 경험은 참으로 너무 기뻐서 말로는 어떻게 형언할 수가
없다"고 반복하면서 길바닥에 쓰러지곤 하였다.[61] 예수가 돌아가
신 성금요일엔 "자기가 그리스도와 함께 관에 누워 있다"[3-10]고 느
끼면서 "그리스도의 가슴에 입을 맞추고, … 그리고 그에게 입맞
춤하고는 그 달콤함을 어찌 표현할 수 없다고 말한다. 잠시 뒤 그
녀가 그녀의 뺨을 그리스도의 뺨에 대니 그리스도도 자기의 뺨을
그녀에게 대고, 손은 그녀의 다른 쪽 뺨에 대고 더 가까이 꼭 껴안
았다".[62] 이 비전은 당연히 '아가'의 "나에게 입 맞춰주어요, 숨막
힐 듯한 임의 입술로. 임의 사랑은 포도주보다 더 달콤합니다"(아가
1:2)와 "임께서 왼팔로는 나의 머리를 고이시고, 오른팔로는 나를

안아주시네"(아가 8:3)를 상기시킨다. 안젤라의 비전은 우리가 지금까지 살펴본 내용들을 거의 다 포함하고 있다. 반지를 끼고 '그리스도와 신비한 결혼'을 하였으며, '아가'보다 더 대담하게 에로틱하고, 그리스도의 옆구리로 들어감으로써 수난을 경험하며, 강렬한 엑스터시로 그리스도와 일치를 이룬다. 그리고 이 모든 경험을 어찌 말로 표현할 수 없다고 반복한다.

같은 '아가'에 근원을 두고 있으나 교회라는 공공장소에 걸린 제단화나 벽화에서는 '그리스도와의 일치'를 반지를 끼워주는 결혼 예식으로 나타내고 있는 반면, 폐쇄적인 수녀원에서 사용하던 기도서나 그들의 체험들은 에로틱한 묘사를 더욱 노골적으로 사용하였음도 흥미롭다.

중세 여성에게 허용된 최고의 공적 이념

우리는 지금까지 '그리스도와의 신비한 결혼' 주제가 13세기 말에서 14세기 초 사이에 창안되어 14세기에 발달하였음을 알게 되었다. 그리고 여성 신비가들이 자신을 그리스도의 신부라고 부른 근원인 '아가'를 통하여 사랑의 노래를 들었다. 중세 말에는 영

성을 신부로 비유하였으니 '그리스도와의 신비한 결혼'은 '그리스도와의 영성적 일치'를 뜻하였다. 같은 시대, 수도원과 수녀원에서 기도서로 사용한 '아가'는 천상적인 '그리스도와의 일치'를 세속적인, 에로스적인 남녀 사랑으로 나타내었다. 이는 '아가'의 해석에 사용되었을 뿐만이 아니라 기도서에서도 '하트의 집'으로 그려졌다. 그리고 당대 여성 종교인들에게서 더욱 에로틱한 비전 체험으로 나타나는 현상도 보았다.

그래도 여전히 궁금한 점들이 있다. 어떻게 성경 '아가'와 기도서, 그리고 신비가들의 종교 지향점들이 이렇게 서로 일치할 수 있을까. '신비한 결혼' 주제의 제단화는 교회라는 제도권에서 주문한 것이며, '아가'서의 해석은 역시 당대 중심세력의 신학자들에 의해 쓰였음에 반해 비전들은 여성들의 개인적인 체험인데 어떻게 이렇게 정확히 내용이 일치할까. 이는 아마도 서로 연관된 두 가지 사실에서 가능하였을 것이다. 하나는 이 주제가 당시 교회에서, 즉 제도권에서 전달하고자 하는 '하느님과의 일치'라는 주제와 일치한다는 점이며, 둘째는 여성 비전이 고해사제들에 의해 기록된 과정에서 답을 찾을 수 있을 듯하다. 이 책의 5장에서 본 바와 같이 폴리뇨의 안젤라 기록을 남긴 A형제와 시에나의 카타리나 전기를 쓴 라이몬도는 모두 그들의 고해사제였다. 여성의 일생을 담은 전

기이지만 사제가 감수한, 말하자면 사제의 의도에 의하여 편집된 글이라 할 수 있다. 5장에서 살펴본 바와 같이 여성 신비가와 그들의 전기를 쓴 사제는 서로 필요했던 협력자였다.[63] 즉 남성 사제들은 교회에서 공식적인 권한을 지니고 있었지만, 비전이나 엑스터시를 동반한 하느님과의 일치를 경험하는 일은 드물었다. 앞서 클레르보의 베르나르나 보나벤투라에게서 본 바와 같이 그들은 '그리스도와의 일치'를 가장 중요하게 강조하고 이를 에로틱한 사랑으로 비유했지만, 여전히 신학적인 전개였지 자신의 체험은 아니었다. 이에 반해 여성 신비가들의 강력한 일치의 체험들은 몸과 정서로 경험하는 구체적인 증거라고 할 수 있다.

실제로 안젤라가 관에 묻힌 예수를 껴안는 비전은 "하느님의 사랑을 더욱 갈망하면 그 대가로 엑스터시를 경험하게 되며, 엑스터시는 더 나아가 하느님과의 결속, 입맞춤, 그리고 포옹에 이르게 된다"는 보나벤투라의 글을 그대로 실현한 연기같이 느껴진다.[64] 안젤라의 비전과 엑스터시, 그녀의 말들은 프란체스코 수도회에서 강조하는 하느님에 대한 이상적인 사랑의 형태와 너무도 일치한다. 저자 A형제는 안젤라의 경험을 프란체스코 수도회의 이상인 '그리스도와의 일치'에 더욱 적합하게 기술하였으며, 안젤라 또한 자신의 목소리를 내기 위해서는 '그리스도와의 일치'에 더욱 적합

하게, 더 과격하게 행동했을 가능성도 있다. 그 길이 여성에게 허용된 유일한 표현이었기 때문이다. 그리고 저자는 이 에로틱한 묘사를 허용한 '아가'의 이미지에 직접 또는 간접적으로 되도록 가깝게 묘사하였다.[65] 이렇게 해서 남성 사제들은 교회의 '공식적인 권위'를 유지하였으며, 강력한 카리스마와 계시력을 지닌 여성 종교인은 '비공식적인 권위'를 유지하였다. 서로의 힘이 필요했던 협력자, 동반자의 관계라 할 수 있다.[66]

이제 분명해진다. '아가'를 근거로 그리스도와의 일치를 나타내되, 신학에서는 비유로 설명하고, 교회에서는 성녀의 신비한 결혼을 창안하여 공공장소에 제단화로 내걸었으며, 수녀원에서는 에로틱한 신비 경험이 더욱 진할수록 더 큰 능력으로 인정받은 셈이다. 교회의 대중 앞에 놓인 '그리스도와의 신비한 결혼' 제단화가 공식적인 이미지라면, 폐쇄적인 수도원에서 쓰고, 그들 사이에서 읽힌 '아가'의 해석과 그림, 여성 신비가의 에로틱한 비전은 비공식적인, 그러나 더욱 강력한 시각 이미지라 할 수 있다. 이 둘은 함께 작용하여 신심 깊은 여성을 성녀로 신비화하는 데 기여했으며 이는 물론 교회의 정통성을 강화하는 힘이 되었다.

구약성경 아가의 시, 신학자들의 글, 수녀원 기도서의 구절과 그림, 성녀들의 비전이 이토록 똑같은 내용을 지니고 있다는 사실

은 다시 생각해도 놀랍다.[67] 거의 스테레오 타입이라 할 수 있다. '그리스도와의 신비한 결혼' 주제를 당시의 공공장소인 교회에 제단화로 펼쳐 보이는 것은 종교적 이념 전개라 할 수 있는데 이 주제가 성녀들의 개인적인 비전에도 발현하는 현상은 주어진 이념을 자기화하는 것이기 때문이다. 이는 "사회적으로 좀 더 높은 가치가 있는 곳으로 '물길을 찾아' 나아가는 것"이다.[68] 중세 여성이 자신의 존재감을 찾는 데는 이외에 다른 길이 없었기 때문일 것이다.

20세기의 소설가이며 여성학자인 시몬 드 보부아르는 그의 역작 『제2의 성』의 '정당화' 편에서 폴리뇨의 안젤라, 시에나의 카타리나, 그리고 이들을 이은 아빌라의 데레사 등 '신비주의 여성'들의 에로틱한 비전을 자세히 언급하였다. 보부아르는 그들이 자신의 신체와 상황을 극복한 점을 높이 인정하였다. 즉 정당화라 할 수 있다. 그러나 신 같은 비현실과의 관계를 통해 "그녀들이 얻은 자유는 개인적인 자유"이며 "신비화된 채로 남아" 있을 뿐 현실에 발붙이지 못하였다고 비판하였다.[69] 그러나 21세기에 그리스도와의 결혼 비전을 경험했다고 말한다면 개인적인 신비화라 볼 수 있으나, 중세 여성에게는 그 길이 개인적인 선택이 아니었음을 감안해야 할 것이다. 그 길은 아마 중세 여성에게 허용된 가장 높은 경지의 공적인 이념이었을 것이다.

8

엑스터시에 대한 현대의 해석들

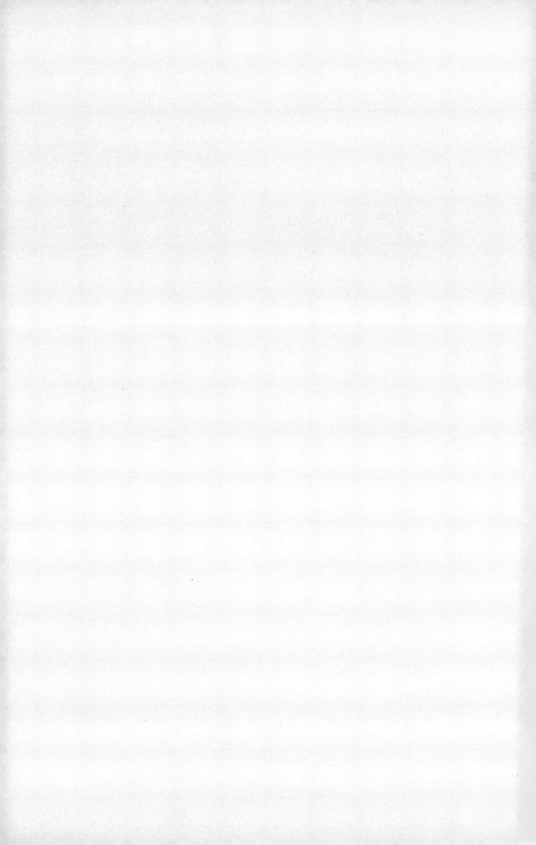

에로틱한 비전과 엑스터시

여성이 자아성취를 할 수 없었던 중세 시대에 사회에 할 말을 하고 자기 목소리를 낸 여성들은 주로 후일 성녀로 시성된 수녀들이었다.[1] 중세 성녀들과 미술의 관계에 대하여 연구하기 시작할 때 나의 주된 관심은 이들은 어떻게 그 많은 금기의 사회에서, 그중에서도 극단적인 금욕이 요구되었던 수녀원에서 자기 목소리를 낼 수 있었을까, 미술로 전해지는 중세 성녀들의 모습은 이 문제와 어떤 관계에 있을까 하는 데 있었다. 그런데 연구를 진행하면서 이해하기 어려웠던 점은 성녀들이 그들의 종교심에 정점을 찍는 비전들이 대부분 아주 에로틱하다는 사실이었다. 빙엔의 힐데가르트는 성체성사 때 수녀들에게 신랑 그리스도를 맞이하기 위해 신부 옷을 입게 하였다. 이는 오늘날 수녀의 서원식을 결혼식같이 행하는 전통으로 이어졌다.[8-1] [2] 폴리뇨의 안젤라는 예수님과 입을 맞추고, 혀의 감촉이 주는 달콤함에 머물렀으며, 좁은 관 속에 예수의 시신

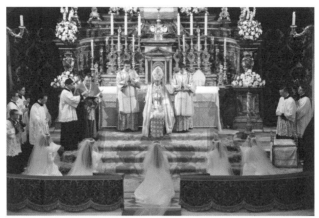

8-1 〈수녀서원식〉, 그리스도왕 사제회Institute of Christ the King Sovereign Priest,
2004-2007년.

과 함께 누워 있는 비전을 경험한다. 시에나의 카타리나 전기는 그녀가 예수님과 결혼반지를 교환하고,[7-1] 서로의 심장을 맞바꾸는 비전[4-8]을 전해준다. 그리스도와의 일치를 마치 오르가슴 상태의 엑스터시로 나타내는 방식은 필사본에도 그려진다. 『로스차일드 아가서』에서 보듯이 태양으로 묘사된 그리스도를 맞이하는 신부는 희열에 들떠 있다.[7-14] 이러한 엑스터시의 비전 중 대중에게 알려진, 가장 유명한 예는 아빌라의 데레사의 비전이다. 데레사는 16세기 스페인의 성녀이지만 그녀의 일생을 점철한 고행과 신비한 비전은 중세 말 신비가 성녀들의 전통을 그대로 잇고 있다. 천사가 나타나 금빛 화살로 데레사의 심장을 쏘고 사랑의 화살을 맞은 데레사는 달콤함에 젖어 그리스도와 일치를 이룬다. 베르니니의 조각으로 더 유명해진 에로틱한 엑스터시이다.[8-2] [3]

 이들 성녀들의 전기를 보면 많은 경우 어려서부터 몸이 약하고, 자주 아팠으며, 그럼에도 불구하고 지나친 금식을 행하곤 했다.[4] 그리고 비전을 경험할 때는 자신의 몸을 통제할 수 없이 탈혼의 상태에 놓이곤 한다. 빙엔의 힐데가르트는 5세 때부터 비전을 경험하였는데 자신이 약하고 아프기 때문에 비전이 온다고 생각하였다. 폴리뇨의 안젤라의 비전은 거의 광적이었으며 비전을 경험한 여드레 동안 침상에 누워 일어나지 못하였다. 시에나의 카타리나

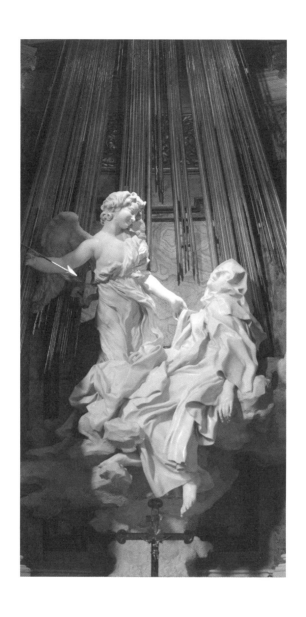

8-2 조반니 로렌조 베르니니, 〈아빌라의 데레사의 엑스터시〉, 1647-1652년, 대리석, 등신대, 로마, 산타마리아 델라 빅토리아 교회의 코르나로 예배실.

는 지나친 금식으로 33세에 사망하였다. 아빌라의 데레사 또한 어려서부터 아프고 심한 우울증에 사로잡혔으며 이는 자신의 지나친 예민함 때문이라며 불평하곤 하였다. 그들은 공통적으로 비전의 상태에서 고통스러우면서도 달콤한, 현실과 그 너머의 세계가 함께 있는 듯한 경계 속에서 그리스도와 결합하는 에로틱한 비전을 경험한다. 그런데, 성생활을 금지하던 중세 수녀들에게 그들이 경험한 에로틱한 비전은 오히려 성스러움의 증거가 되었으니 이 모순을 어떻게 해석해야 할까. 정신분석과 심리학이 종교를 대체하기 시작한 19세기 말 이후 이 문제는 논쟁거리가 되기에 충분했다. 성녀들이 비전을 경험하는 때의 몸 상태는 히스테리 환자들의 증상과 매우 비슷하기 때문이다. 이 주제는 정신분석 내용이어서 미술사를 넘는 영역이지만 비전을 경험한 이 책의 주인공들을 이해하기 위해 용기를 내어 연구하였다.

히스테리인가?

신경증에 대한 의학적 연구가 시작된 19세기 말, 프랑스의 신경학자 장 마르탱 샤르코Jean Martin Charcot(1825-1893)는 성녀들의

이상 행동을 히스테리로 규정하였다. 샤르코는 당시 유럽에 있는 여성병원 중 가장 큰 병원이었던 파리의 살페트리에Salpetriere 병원의 의사였다. 1880년경 그는 동료 의사들과의 정식 모임에서 어린 여자 환자였던 어거스틴Louise Augustine Gleizes의 행동을 보여주었다. 샤르코는 어거스틴의 퍼포먼스를 예로 들면서 히스테리 환자가 '간질병 단계', '뒤틀림, 동작이 큰 단계', '정열적인 태도의 단계', '발작적인 망상 단계' 등 네 단계를 지니고 있다고 주장하였다.[5] 도 8-3의 장면은 그중 세 번째인 '정열적인 태도의 단계'에 해당한다. 외관상으로 보았을 때 『로스차일드 아가서』의 신부[8-4] [7-14]와 상당히 비슷하다. 그들의 위쪽에 있는 누군가에게 넋을 빼앗긴 듯한 모습이다. 그리고 아빌라의 데레사의 경우[8-2]와 유사하게 엑스터시의 느낌을 주니 놀랍다.[6] 최면술을 사용하여 이를 치료하던 샤르코의 시연은 당시 큰 영향력을 끼쳤으며 이 모임에는 프로이트도 참여했다고 알려져 있다. 이 방향의 연구는 샤르코의 큰 업적이었으며 의학사에도 변곡점이 되었으며 이를 기념하는 미술 작품까지 제작되었다. 살페트리에 병원의 또 다른 히스테리 환자 마리 블랑슈 위트망Marie Blanche Wittmann을 최면술로 치료하고 있는 퍼포먼스를 유화로 기록한 작품이다.[8-5] [7]

샤르코와 그를 따르던 의사들은 도 8-3과 같은 상태를 '엑스터

8-3 의사 샤르코가 제시한 〈어거스틴의 히스테리〉 장면.

8-4 도 7-14 〈그리스도를 맞이하는 신부〉의 부분.

8-5 앙드레 브루이에, 〈살페트리에 병원에서의 의술 수업〉, 1887년, 유화,
290×430cm, 파리, 데카르트 대학.

시'라고 불렀으며, 과거 종교적인 엑스터시나 마귀들림은 바로 히스테리로 고통받은 병이라고 단언하였다. 그리고 잔 다르크, 아빌라의 데레사, 사도 바울, 심지어 예수까지도 히스테리 환자라고 주장하였다.[8] 샤르코의 제자 중 한 사람으로 프랑스 심리학의 선구자인 피에르 자네Pierre Janet(1859-1947)는 "황홀경 속에서 하는 생각은 마치 어린아이들이나 원시인들이 하는 생각처럼 퇴행 상태에서 나오는 열등한 생각"이라고 판단했다. 그리고 "많은 신비주의자들이 겪는 혼란 속에는 신경증 환자에게서 볼 수 있는 특징적인 증상이 많이 있다"는 사실을 발견하고 이를 '신비주의적 망상'이라고 주장하였다. 또한 H. 르멜H. Lemel은 신비주의자들이 느끼는 엑스터시는 "오르가슴이 경건한 방향으로 위장되어 나타난 것"이라고 해석하였다.[9] 소위 '비정상'은 모두 병으로 치부하려는 19세기 말, 20세기 초의 과학 맹신의 태도를 느낄 수 있다.

변성의식상태인가?

그럼 정신분석의 비약적인 발전을 이룬 20세기 이후 현대의 정신과학은 엑스터시를 어떤 현상이라고 설명할까? 중세 역사학자

8. 엑스터시에 대한 현대의 해석들

와 함께 신비가들의 엑스터시 비전에 대하여 공동 연구한 정신과 의사 크롤은 이를 변성의식상태라고 판단한다.[10] 현대 심리학에 의하면 변성의식은 의식이 "비일상적으로 재구조화된 상태이다. … 일시적인 변성상태를 절정 경험peak experience이라 하는데, 이를 통하여 깨어 있으면서도 심혼心魂, 정묘精妙 … 직접적인 영적 경험으로 인도되기도 한다. … 변성의식은 주관적 경험의 질이 민감해지는 상태에서 일어난다. … 이는 자연발생적으로 체험할 수도 있지만 … 요가, 명상과 같은 오랜 시간 의도적이고 체계적인 수련을 통하여 경험하는 변성의식이 보다 안정적이고 통합적이다".[11] 변성의식상태에서는 "자기 주변에서 일어나는 일을 의식하지 못하고 내면에 몰두하는 특징"을 지니며 이는 "번뇌가 최소화된 무념reduction of mental clutter", "현존에 대한 선명하고 즉각적인 감각"이라 할 수 있다.[12] 변성의식상태에 대한 이러한 설명들은 우리가 신비가들의 비전에서 살펴본 여러 특징들을 공유하고 있다. 깨어 있는 상태에서 비전을 본 빙엔의 힐데가르트, 주변 의식을 하지 않고 '하느님의 음성'에 몰두한 폴리뇨의 안젤라, 너무 달콤하여 비전에서 깨어나고 싶지 않다고 한 시에나의 카타리나, 이들이 경험한 비전의 상태와 거의 비슷하다.

크롤은 한편 자각몽自覺夢, lucid dream을 언급한다. 이는 꿈꾸고 있

음을 자각하면서 꾸는 꿈으로, 꿈을 꾸는 사람이 자기 꿈을 통제
할 수 있을 뿐만 아니라 자기 반성성self-reflectiveness과 통찰력도 지
니고 있는데 이 패러독스한 꿈이 중세 신비가들의 경험과 유사하
다고 판단한다.[13] 그러나 이는 성녀들의 기록에서 말하듯이 "위"에
서 내려오는 어떤 "초월적인 신비함이 아니고 뇌의 변성의식 상태
에서 단지 내적으로 생성된 이야기일 뿐"이라고 주장한다. 저자는
"신학과 유물론의 논쟁"에 관여하고 싶지 않지만 "의식의 변화와
함께 수반되는 뇌의 변화임은 확실"하다고 덧붙인다.[14] 그러나 생
각해보면 초월적인 신비가 아니고 내적 의식의 변화라고 해도 엑
스터시를 저평가하는 것은 아니다. 단어만 다를 뿐이다. 그리스도
교가 1000년이나 지속된 서양 중세, 특히 신비주의에서는 비전을
'그리스도와의 일치'라고 일컬은 데 반해 현대 의학에서는 '변성의
식상태'에서 이루어진 현존presence, 실재reality의 인지라고 부를 뿐
이다. 추상적인 개념이 아니라 온몸과 감각으로 느끼는 실재의 인
지야말로 인간이 이 세상에서 느끼는 최상의 경지, 극소수의 성인
만이 느낄 수 있는 경지일 것이다.

8. 엑스터시에 대한 현대의 해석들

승화인가?

이번엔 정신분석가이자 가톨릭 신부이며 신학자인 앙트완 베르고트Antoine Vergote(1921-2013)의 견해를 들어보자. 잠시 프로이트를 거쳐야겠다. 히스테리 환자 치료에 관심을 기울이던 프로이트도 1892년경부터 샤르코의 최면술에 심취하였다. 그러나 최면술은 일시적인 변화임을 깨닫고 점차 멀어졌으며 1898년경에는 환자가 깨어 있는 상태에서 말하게 하는 자유연상법을 적용하였다. 잘 알려진 바와 같이 프로이트는 오이디푸스 콤플렉스 이론으로 발전시키면서, 욕구의 근원에 성性에너지가 작동한다고 주장하였다. 그러나 이 욕구는 항상 비정상적으로만 있는 것이 아니고 사회적으로 용인된 형태로 구현하면 '승화'로 발전시킬 수 있다고 하였다. 프로이트의 '승화sublimation' 이론이다. 프로이트는 레오나르도 다빈치, 미켈란젤로 등 주로 미술가들의 작품을 성 충동의 승화로 설명하였다.[15] 그는 '승화'를 예술가들에게 적용하고 종교인들은 언급하지 않았지만 승화의 과정을 신비가들의 비전에 적용하면 '종교적인 승화'라고 말할 수 있을 것이다.

뛰어난 정신분석가이자 가톨릭 신부인 베르고트는 그의 저서 『빚진 감정과 욕망: 그리스도교의 두 축과 정신병리적 파생Dette et

Désir: Deux axes chrétiens et la dérive pathologique』에서 신경증 병인 히스테리와 성녀의 엑스터시가 서로 어떻게 다른지 규명하고 있다.[16] 신경증 환자들의 환각과 신비가들의 비전은 무의식이 "이미지의 형태로 자발적으로 생기는 것이라는 점에서는 공통적이다". 그러나 신경증 환자의 경우엔 "억압된 생각이 이미지로 나타난 환각의 뒤로 밀리고, 주체의 의식을 혼란에 빠지게 한다". 반면 "신비가의 비전은 그들의 의식적인 생각이 상상에 영향을 미치고, 상상에서 다시 실재로 돌아올 수 있다"는 점에서 차이가 있다. 그 결과 "신경증 환자는 욕동이 환각의 강한 힘에 굴복하지 않을 수 없지만, 신비가들은 그의 믿음과 관계된 사고(의식)가 무의식적으로 만들어내는 비전과 조화를 이루면서 살게 된다".[17] 즉 리비도의 승화를 거치면서 통합된다.

베르고트의 설명을 더 들어보자. "히스테리 환자들은 보통 욕망의 대상을 너무 이상화하면서 '긴장 속에서' 대상의 현존을 기대한다. … 무의식적으로 자신이 찬양하는 대상과 동일시한다."[18] 즉 무의식 속에서 자신을 대상에 일치시키려 하지만 주체와 대상을 구별하지 못하는 상태이다. 반면 아빌라의 데레사는 그의 비전에서 그리스도와 일치를 경험한다는 점에서 상당히 유사한 듯하지만 많은 차이가 있다. 데레사는 "환상에서 깨어나는 과정에서 … 끊임

8. 엑스터시에 대한 현대의 해석들

없이 진실(사실)과 상상 사이를 구별하면서 거짓을 점점 벗어버린다".[19] 데레사의 비전은 "본능적 충동이 지적 활동으로 전이되는" 승화의 현상이며 이는 "어떤 힘이 사회적으로 '좀 더 높은' 가치가 있는 활동 속으로 '물길을 찾아' 나아가는" 것이다. "승화된 에너지는 여전히 이어주고, 합일시키며, 자아의 중요한 열망인 통일체를 이루려는 에로스의 주된 목적을 지니고 있다. … 여기에서의 사랑은 성적 도착과 반대되는 것으로 분열이 아닌 '전체로서의 자아'이다".[20] 히스테리 환자의 환각과 신비가의 비전은 모두 에로틱한 사랑의 모습을 지니지만 둘의 사랑은 그 근원이 다르다. 즉 히스테리 환자의 사랑은 자기애이지만 신비가의 사랑은 죽음을 향해 있다. 따라서 그 결과에서도 전자는 자기애적인 '쾌락'인 데 반해 후자는 '고통을 동반한 희열'이라 할 수 있다.

"그리스도를 모방하고자 행한 금욕과 고행은 자아를 부정하는 행위로서 죽음을 뜻한다." 이를 통해 얻은 비전에서 데레사는 천사가 "금으로 된 긴 창으로 나를 몇 번이나 찔렀는데, 그가 창을 뺄 때마다 나의 창자가 빠지는 것 같았다. 그것은 나에게 매우 커다란 하느님의 사랑의 불을 남겨 놓았다. 그 불은 너무 강렬하게 타올라서 나는 기쁨에 찬 비명을 지를 수밖에 없었다". 이는 '달콤한 고통 la douleur agrèable'이며, '고통을 동반한 기쁨'이다. 데레사는 어찌할

중세의 침묵을 깬 여성들

수 없고, 저항할 수 없음에도 불구하고 이 기쁨은 사로잡힘이 아니고 자유 속에서 누린 기쁨이라고 말하며 베르고트는 이를 '승화'라고 해석한다.[21] 그런데 단순히 기쁨, 달콤함만이 아니라 '달콤한 고통', '고통을 동반한 기쁨'이라는 구절에 주목해볼 때 이는 프로이트의 '승화'보다 자크 라캉Jacques Lacan(1901-1981)의 '희열(주이상스)'에 더 가깝지 않을까 생각된다.

'희열(주이상스)'인가?

프랑스어 '주이상스jouissance'는 '즐거움', '향락', '희열'의 의미를 지니고 있지만 영어의 'pleasure'나 'enjoyment'와는 약간 다르다. 성적 오르가슴의 들뜬 쾌快의 감정을 포함하고 있기 때문이다. 이러한 미묘한 차이 때문에 우리 학계에서는 프랑스어 발음대로 '주이상스'라고 사용하는 경우가 많다. 그러나 낯선 용어가 글 읽기에 크게 방해된다는 점을 고려하여 필자는 약간 들뜬 느낌을 주는 '희열'로 번역하여 사용하고자 한다. 비판적이고 난해하기로 이름난, 정신분석가이자 20세기 후반을 대표하는 철학자 자크 라캉은 1960년대부터 이 용어를 사용했으며 그의 생애 후반인 1973년

에 행한 세미나XX에서 주요 명제로 다루었다. 프랑스의 현대 정신분석이나 철학에 문외한인 필자가 이 용어를 이해하기 위해 애쓴 이유는 라캉이 인간이 다다를 수 있는 최상의 상태를 '희열(주이상스)'이라고 설명하면서 그 예를 베르니니의 조각 〈아빌라의 데레사의 엑스터시〉**8-2**로 들었기 때문이다. 그는 주이상스를 즉각적으로 느끼고 싶으면 "베르니니의 조각 〈아빌라의 데레사의 엑스터시〉를 보러 로마에 가라"고 말한다.²² 라캉은 종교적인 엑스터시이면서 동시에 성적 오르가슴의 느낌을 주는 데레사의 표정이야말로 '언어로는 표현할 수 없는' '희열'을 대변하고 있다고 언급한다. 1975년에 출간된 세미나XX의 프랑스어 판 표지에 이 조각의 사진을 실을 정도이다.**8-6** ²³

라캉은 그의 세미나XX의 6장에서 '신과 여성/의 희열'에 대하여 다루었다. 라캉은 전지전능한 '신'을 믿지 않았다는 점에서 무신론자이지만, 여러 종교 중에서는 예수의 죽음으로 성립된 그리스도교를 우수한 종교라고 생각했다. 그러나 라캉이 말하는 '신'은 전지전능한 신이 아니고 그가 '대타자Other'라고 부른 '신'이다. 즉 결핍을 지닌 신이다. 그리고 그가 사용하는 '남성', '여성'이라는 용어는 생물학적인 남성, 여성이 아니라 권력을 지니고 대타자 쪽에 있음을 '남성'이라 한다. 그런데 결핍(빈공간, 또는 구멍)을 지

8-6 자크 라캉, 『세미나XX 앙코르』 표지, Paris; Seuil, 1975.

니고 있는 대타자는 그 결핍을 보지 않고 완전체로 만들려는 환상을 지니고 있기 때문에 '남성'은 자신이 아닌 것(즉 '여성')과 기쁨(주이상스)을 나눌 기회를 갖지 못한다. 이것이 '남성'이 '희열(주이상스)'을 경험하지 못하는 이유이다. 라캉이 사용한 '여성'이라는 용어도 생물학적인 여성을 뜻하지 않는다. 권력을 지니지 못한 쪽에 있음을 일컫는다. 이러한 '여성'은 자기 스스로 전체가 아님not-whole을 알고 이에 만족하기 때문에, 그 경계에 치달아, 죽음(고통)을 통해 대타자(중세에서는 신)를 만날 수 있다. 여기에서 '희열(주이상스)'을 느낄 수 있다. 이것이 '여성적 희열feminine jouissance'이다. 그리고 언어로 전달할 수 없는 이 감성affect을 베르니니의 〈아빌라의 데레사의 엑스터시〉에서 볼 수 있다고 말한다.[24] 육신을 지닌 인간이 신을 만나는 상태이니 어쩌면 인간이 경험할 수 있는 최고의 경지에 올려놓은 셈이다.

라캉은 이 글의 앞에 언급한 19세기 말 신경학자 "샤르코와 그 주변인들이 신비가들을 폄하한 것은 신비가들이 경험한 엑스터시를 단지 성적인 것으로만 보려 했기 때문"이라고 지적한다. 그러나 "가까이 가보면 전혀 그렇지 않다". 오히려 이 에로틱한 엑스터시야말로 "여성적 희열에 기반한 신의 얼굴"이라고 해석한다.[25] 라캉은 '그리스도교적 엑스터시'를 '정신분석학적 희열(주이상스)'로

중세의 침묵을 깬 여성들

변용하고 있는 듯하다.[26] 라캉의 책들을 영어로 번역하고 주해함으로써 영어권에 소개하는 데 큰 공을 세운 브루스 핑크Bruce Fink는 "'다른 주이상스la jouissance de l'Autre(타자의 주이상스, 여성적 주이상스)'라는 개념은 신이라는 개념과 밀접하게 관련된다"고 설명한다. "여기에는 일종의 환상이 작동되고 있는데 그것은 우리가 그러한 완전하고 총체적이며 … 만족을 얻을 수 있을 것이라는 환상이다. 이 환상은 불교, 선, 천주교, 밀교 그리고 신비주의에서 여러 형태를 취하며 열반, 황홀경, 깨달음, 은총 등과 같은 다양한 이름으로 알려져 있다. 그러나 나는 그것을 환상이라고 부르고는 있지만 그것이 비현실이라고 말하는 것은 아니다"라고 설명한다.[27]

그러나 데레사가 경험한 '그리스도교적 엑스터시'와 라캉의 '정신분석학적 희열'이 모두 베르니니의 작품에서 구현되고 있으니 같은 것 같지만 차이가 있다. 신비가들은 초월적인 신으로부터 '성령'으로 비전을 받지만 라캉이 말하는 '희열(주이상스)'은 주체의 내부에서 터질 듯 일어나기 때문이다.[28] 정재식은 주이상스에 대한 논문에서 일본학자 야타루의 글을 빌려 '희열(주이상스)'은 "에로틱한 육체와 성스러운 무한의 조우"라고 설명한다. 야타루의 감성적인 글이야말로 데레사의 엑스터시, 베르니니가 돌에 새긴 에로틱한 묘사, 라캉의 주이상스를 느끼게 해준다.

8. 엑스터시에 대한 현대의 해석들

여성의 향락은 신과 연애를 하고, 신에게 안기고, 그것에 대해 글을 쓰는 향락이다. 연애편지를 쓰는 향락, 신의 연애편지와 조우하는 향락, 신에게 안겨 신의 문자가 자신의 신체에 상흔으로 새겨지는 향락, 그리고 또 그것에 관해 쓰는 향락, 글쓰기의 향락.[29]

논리적인 말보다 연애감정의 묘사야말로 들뜬 '희열'을 느끼게 해준다. 개념적인 말보다 시적인 구절 사이에서 희열을 느낄 수 있는 이유는 희열 자체가 '말할' 수 있는 것이나 '공식화할' 수 있는 것 너머에 있기 때문에 말로 표현하는 것이 불가능하며, "사랑에 관해 말하는 것, 그 자체가 주이상스"이기 때문일 것이다.[30]

그럼에도 불구하고, 끙끙대면서 라캉의 '주이상스'까지 공부하며 신비가의 엑스터시를 이해하고자 노력했음에도 불구하고, 나는 여전히 왜 하느님과의 일치를 육체의 성적인 희열로 나타내야 했는지 궁금증이 안 풀렸다. 라캉과 슬라보예 지젝Slavoj Žižek(1949-)에 대해 강의하는 민승기 교수에게 도움을 청하니 오히려 내게 물으셨다. "그게 맘에 안 드세요?" 맞다! 내가 이토록 이 주제에 매달리고 있는 건 '하느님과의 일치'를 '육체적 일치'로 나타내는 것이 이해가 안 된 것이었다. 나야말로 정신과 육체를 따로 생각하고 있었기 때문에 이해할 수 없었던 것은 아닐까? 정신적인 것은 높

고, 육체적인 것은 가치가 낮다고 생각하고 있기 때문에 경건한 신과의 만남을 속된 육체의 즐거움으로 나타낸 것이 맘에 안 든 것이다. 1900년경 프로이트가 성性, sex을 인간의 가장 근원적인 에너지라고 주장하였을 때 대단한 거부감이 일었다고 한다. 아마 내가 그 시대에 있었다면 나도 거부하는 한 사람이었을 것이다. 그러나 하느님과의 일치를 육체의 희열로 나타내는 것이 맘에 안 드는 것은 아마 '남자 또는 여자가 맘에 들면 좋아하면 되지, 왜 섹스를 해?'라고 묻는 것이나 다름없을 것이다. 인간과 침팬지는 98.6%의 DNA가 일치한다고 한다. 그렇다면 1.4%로 하느님을 만들면서 98.6%의 육체를 부정하는 것이나 다름없을 것이다. 정신의 가장 궁극점인 하느님과 육체의 가장 근원인 성 에너지의 만남은 아마 인간이 상상할 수 있는, 그리고 성인聖人만이 경험할 수 있는 가장 완전한, 그리고 가장 노골적인 일치일 것이다.

약점을 반전시킨 대안?

이른바 '신비가' 성녀들이 경험한 비전의 엑스터시 상태에 대하여 미술사, 정신분석, 철학 등의 방면에서 살펴보았다. 이제 이 책

의 주인공인 중세 성녀들이 온몸으로 경험한 비전이 무엇인지 다소 알 것 같다. 정신의학자 크롤이 정의한 변성의식상태, 신학자 베르고트가 해석한 승화, 그리고 라캉의 희열(주이상스), 이 용어들은 모두 인간이 경험할 수 있는 가장 궁극의 경지라 할 수 있다.

이제 중세 역사의 현실로 돌아오자. 왜 이 경지를 경험한 이들은 대부분 중세 말의 성녀들일까. 이 책의 6장 "고행과 금식"에서 살펴본 바와 같이 신비주의는 특히 중세 말에 급격히 발전했으며 그중 여성 신비가는 남성 신비가의 3.4배에 달한다.[31] 이들은 '그리스도와의 신비한 결혼' 이외에도 특히 정치적 예언의 비전을 쏟아내어 교황과 사제들도 그들의 비전에 귀를 기울였다. 당시 교회 제도권에서 제외되어 있던 여성들이 어떻게 이런 힘을 지니게 되었는지, 이는 그들이 경험한 비전의 성격과 어떤 관계가 있는지 궁금하다.

중세 말에 교회의 주도권은 사제와 수도회에 있었다. 사제는 교황청 산하에서 공식적인 권위를 지닌 종교 엘리트였고, 수도회는 13-14세기에 확장된 프란체스코 형제회와 도미니크 수도회였다. 사제는 미사를 주관하였으며, 수도회들은 대중설교의 권한이 있었다. 이 책의 처음부터 마지막까지 주인공으로 다룬 성녀들은 이들 수도회 소속의 리더십이 강한 수녀들이었으나 미사 주관이나 설교

등 공적인 권한은 없었다. 빙엔의 힐데가르트는 베네딕트회 수녀원장이었고, 폴리뇨의 안젤라는 프란체스코 제3수도회, 시에나의 카타리나는 도미니크 수도회의 재속 수녀였다. 열번째 딸로 태어난 빙엔의 힐데가르트는 여덟 살에 수녀원에 들어와 여든한 살까지 73년 동안 수녀원에 살면서 비전을 글과 그림으로 기록한 3권의 책, 77편의 오페레타 작곡, 2권의 약초치료서를 저술하였다. 폴리뇨의 안젤라는 서른일곱 살 즈음 남편과 아이들 그리고 어머니가 사망한 후 재속 수녀가 되었으며 수행 중 신비주의를 대표하는 에로틱한 비전들을 전해준다. 무려 스물네 번째 자녀로 태어난 시에나의 카타리나는 열여덟 살에 수녀가 되어 극한적 단식과 고행, 신비한 비전, 정치적 예언을 쏟아내었으며 서른세 살에 단식의 결과로 생을 마감했다. 여성이 쓴 문헌 자료가 드문 중세에 저서『대화』와 400여 통에 달하는 편지를 남겼으니 카타리나는 중세 여성 중 가장 많은 글을 남긴 여성에 속한다. 이들의 초인적, 영웅적 삶은 고행과 비전으로 점철된 공통점 이외에 또 다른 공통점이 있으니 바로 이들은 비전을 통해 하느님을 만나는, 현대의 용어로 바꾸어 말하면 현존을 느낀 경험을 하였다. 이들은 현대 가톨릭에서 신학 박사라는 호칭으로 불리고 있지만 이들이 보여준 신학은 논리적인 신학이 아니라 신체와 감성, 감각을 통한 현존이었다.

힐데가르트는 하느님이 주신 꽃을 만지고 먹어봄으로써 온몸으로 하느님을 만나야 한다고 주장하였으며, 폴리뇨의 안젤라는 예수와 입 맞추고 껴안음으로써 그리스도와 일치를 갈구하였다. 남성 신비가들의 글은 "중심, 저변, 내면" 등의 객관적인 단어로 묘사하는 반면에 여성들의 글은 보고 듣고 맛을 보고 냄새를 맡고 만져보는 감각, "연결된, 흥분된switched on", "정서적affectivity"인 묘사이다.[32] 7장의 "에로틱한 비전"에서 예를 든 바와 같이 클레르보의 베르나르도는 입맞춤을 참회, 은덕, 일치 등 세 단계로 구분하여 논리적으로 의미를 설명하는 데 반해 폴리뇨의 안젤라와 같은 여성 신비가는 마치 입 맞추고 있는 듯한 느낌을 전해주고 있다.[33] 몸에 대한 태도를 기준으로, 인류학적인 방법으로 역사를 서술한 중세 역사가 바이넘은 여성 신비가들에게는 왜 몸과 감성이 그리 특별히 중요했는지 묻는다. 그리고 이는 사제권위를 대신하는 "대안적인 것이 아니었을까"라고 짐작한다.[34] 남성은 정신적인 반면 여성은 육체적이며, 남성은 이성적인 반면 여성은 감정적이라는 중세의 인식 속에서 단점이라 폄하하던 점을 오히려 장점으로 전환시킨 대안인 것이다.

실제로 신체와 감성, 감각이 총동원된 비전을 겪는 성녀들은 자신들, 그리고 그들의 고해사제들 눈에도 '예언적'이고 '카리스마'

중세의 침묵을 깬 여성들

가 강하였다. 5장 "성녀의 비전 기록과 고해사제"에서 살펴보았듯이 힐데가르트는 자신을 예언자로 지칭하며, 사제와 예언자의 위치를 구별하였다. 그녀에 의하면 미사를 주관하는 사제는 어디까지나 하느님과 인간 사이에서 매개하는 존재인 데 반해 자신은 하느님과 직접 소통하는 존재였다. 따라서 사제의 위치는 하느님과 인간 사이(between)이지만 예언자인 자신은 하느님과 함께(with) 있다고 역설하였다.[35] 앙드레 보셰가 설파한 바와 같이 사제와 예언자는 그들이 거하는 위치에서만이 아니라 그들의 방법에서도 차이가 났다. 즉 "사제는 공적인 기관의 영역에 속하지만, 예언자는 비공식적인 영역에서 하느님과 직접 소통"하였다.[36] 그리고 라캉이 '여성적 희열'이라는 용어로 대변하듯이 권력을 지닌 편에서는 경험할 수 없는 특권이기도 하다. 여성 신비가들은 여성'도(also)'가 아니라 여성이기 때문에 '특별히(specially)' 구원받았다고 느낀 듯하다.[37] 사회 구조적인 면에서 보면 이는 아마도 약자가 택할 수 있는 전략이자 유일한 방법일 것이다.

나가는 글

유럽의 미술관을 다니다 보면 공통된 현상을 볼 수 있다. 관람객들이 중세 미술실을 빠르게 지나치고, 르네상스 미술부터 자세히 본다. 산드로 보티첼리Sandro Botticelli(1445-1510)의 〈비너스의 탄생〉, 레오나르도 다빈치의 〈모나리자〉는 열중해서 보지만, 중세의 마리아상엔 관심이 덜하다. 중세엔 왜 흥미가 없을까. 아마도 인간의 욕망과 현실이 보이지 않기 때문일 것이다. 표정이 절제된, 도덕이 강요된 여성상은 보고 싶지 않을 수 있다. 그러나 인류의 반을 차지하는 여성이 그렇게만 살았을까. 성당 제단에 놓였던 공공의 제단화엔 중세 사회가 요구하는 여성상이 그려졌을 뿐이다. 이에 가려진, 어둠을 뚫고 나온 위대한 여성들의 참모습은 수녀원의 필사본, 기도서 속에서나 발견할 수 있다.

여성은 이성보다 감정이 앞선 미숙한 존재로 취급되어 사제가 될 수 없었다. 이러한 상황에서 사제도 경험하기 어려운 경지에 이

른 성녀들이 있다. 이른바 신비가 여성들이다. 그들은 논리적인 생각을 넘어 몸으로 느꼈다. 비전의 방식으로 형상을 보거나, 엑스터시의 황홀경을 경험한다. 역사는 이들을 신비화하지만, 실제로 초월적인 존재는 아니다. 단지 그들의 경험을 말로 형언할 수 없을 뿐이었다. 정서와 몸으로 느끼는 통합된 인지의 경지이다. 중세 종교에서는 '그리스도와의 일치'라고 이름하였지만, 현대정신과학에서는 이를 변성의식상태라고 일컬으며 타 종교에서의 명상, 창작자들이 경험하는 몰아의 경지도 이에 해당한다고 객관화한다. 중세엔 종교만이 아니라 학문과 예술이 모두 그리스도교 이름으로 행해졌기 때문에 인간이 다다를 수 있는 최고의 경지를 그 시대 궁극의 가치인 '그리스도와의 일치'로 칭송하였다고 이해할 수 있다.

신비가 여성들이 경험한 비전 기록들은 종교적 체험으로 묘사되었지만, 외피를 조금 걷어내면 개인의 표현으로 읽을 수 있다. 물론 현대 예술에서와 같은 표현을 기대할 수는 없다. 더구나 글을 배운 바 없는 약한 여성에게 그리스도가 거한다는 신비화에 맞춰야 했으니, 비전을 경험한 수녀가 직접 글로 쓰지도 못하였다. 그들의 고해사제가 라틴어로 옮겨 적었다. 그 과정에서 비전의 내용은 검수되고, 당시의 주류 이념에 맞게 조정되었다.

비전은 환영의 형상이다. 마음이 반영된 심상으로 정서와 논

리, 자각 등이 통합된 특별한 형태의 인지라 할 수 있다. 비전은 형상이기 때문에 미술과 밀접한 관계를 지니고 있다. 비전은 자기에게만 보일 뿐 남의 눈에는 보이지 않는 현상이며, 이를 남의 눈에도 보이게 구체적인 물질로 정착시키면 미술이다. 이 책에서는 많은 신비가 여성 중 미술과 관련된 세 사람을 택하여 그들의 비전과 미술을 살펴보았다. 자신의 비전을 그림으로 남긴 창작자 빙엔의 힐데가르트, 종교 작품들 앞에서 비전을 발현하여서 당시 종교 미술의 적극적 수용을 실감할 수 있는 폴리뇨의 안젤라, 그리고 사후 80여 년 만에 시성되어 비전이 성녀의 제단화에 등장하는 시에나의 카타리나이다.

베네딕트 수도회의 수녀인 빙엔의 힐데가르트는 비전을 경험하고 이를 그림과 글로 남겼다. 그녀가 본 형상에는 가부장적인 중세 가톨릭 세계에서 살면서 느낀 여성의 관점이 반영되어서 특히 흥미 있다. 그녀는 비전 속에서 아담의 원죄를 이브의 유혹 탓으로 돌리지 않는다. 아담의 타락은 아담 자신의 결함에서 기인한다고 그려낸다. 즉 하느님을 지식으로 알 뿐 오감으로 느끼지 않았기 때문이라고 비난한다. 힐데가르트가 이렇게 과감히 말할 수 있는 이유는 그녀 자신이 오감을 동원한 체험이 참지식임을 알았기 때문이다. 그녀가 수녀원의 실생활 속에서 거둔 결실인 약초 연구, 오

페레타 작곡과 공연, 비전의 그림들은 바로 후각, 미각, 촉각, 청각, 시각 등 오감을 총동원한 결실이다. 또한 그녀의 신학은 그리스도교 신학에서 무시되어온 자연관을 포함하고 있어서 현대 생태신학자들의 귀감이 되고 있다. 자연관, 덕성, 여성관 등이 담겨진 그녀의 비전은 시각 표현력도 높으니 그녀는 중세 미술사와 역사에서 가장 특별하고 귀한 존재이다.

이탈리아 중부 폴리뇨 출신 안젤라의 비전은 매우 에로틱하며 거의 광적이어서, 중세에 이런 표출을 할 수 있었다는 사실이 놀랍다. 그녀의 비전은 많은 경우 유명한 종교미술품 앞에서 발현하였다. 아시시 성 프란체스코 교회의 스테인드글라스에 새겨진 프란체스코를 안고 있는 그리스도 모습을 보면서 자신도 안아달라고 소리친다. 십자가에 매달린 예수상 앞에서 자신에게도 고통을 겪게 해달라고, 옷을 벗고 소리치다 쓰러진다. 성금요일 목조각으로 만든 예수의 시신을 관에 넣는 미사극이 행해질 때 자신도 관에 들어가 함께 누워 입 맞추는 경험을 한다. 종교미술품을 대상으로 바라보는 것이 아니라 실제와 같이 느끼는 그녀의 태도는 매우 적극적인 감상이라 할 수 있다. 그녀는 작품과 하나가 되고 자신을 몸으로 표현하였으니 강렬한 연극적 퍼포먼스를 보는 듯하다.

이 두 성녀들은 당대에는 유명하였으나 곧 잊혔다가 20세기 말

부터 발굴하고 연구되기 시작하였다. 반면 시에나의 카타리나는 사후 80여 년 만에 성녀가 되어 오늘날까지 숭배되고 있어서 제단화 등 숭배 이미지가 풍부하게 전한다. 성녀의 전기가 써지고 일생의 일화를 그린 제단화가 만들어지는 과정에서 전형적인 성녀 이미지가 형성된다. 청순하고 순종적이며 연약한 모습이다. 그러나 역사 연구자들이 발굴한, 미화되지 않은 실제의 그녀는 전쟁터의 장군 같은 기개를 지닌 공명심이 높은 여성이었다. 카타리나를 나타낸 초상들은 대부분 금식으로 인하여 힘없는 모습이다. 그녀의 금식은 참회의 수행이었으나 현대의 정신분석학자는, 그녀는 영웅적 금식을 통해 자신과 주변을 통제했다고 해석한다. 극단적인 금식은 그녀의 설교나 정치 외교 활동에서 오는 대중의 비난을 잠재웠기 때문이다. 연약하고 순종적인 여성상이 강요되던 시대의 짙은 그늘이다.

그녀의 성인전과 제단화를 보면 정치 외교적인 활동은 축소되고, 신비한 비전은 과장되었다. 그녀는 수많은 대중설교와 외교 중재를 하였으나 아비뇽에 있던 교황 그레고리우스 11세에게 로마로 돌아가라고 설득하는 접견 하나로 대변한다. 반면 비전은 기적으로 신비화한다. '오상의 기적'이나 '그리스도와의 신비한 결혼' 같은 중세 말의 상징적인 비전은 카타리나가 실제로 경험하지 않

앞음에도 불구하고, 만들어진다. 그리고 그녀의 일생을 그린 제단화에 그려 넣어서 널리 알린다. 성녀로 시성하는 과정에서 기적이 필요했기 때문이다.

중세 시대, 여자들은 문맹이어야 했다. 현대의 교황청에서 교회 박사로 지칭하는 앞의 세 성녀들은 모두 자기는 글을 배우지 못했으나 그리스도가 내려준 신비한 비전에 의해 어느 날 갑자기 글을 읽게 되었다고 말한다. 자신들의 비전을 고해사제에게 구술하고 고해사제가 라틴어로 기록하였다. 빙엔의 힐데가르트 비전을 기록한 폴마르 수사, 폴리뇨의 안젤라 비전을 전해준 A형제, 시에나의 카타리나 전기를 쓴 카푸아의 라이몬도, 이들은 공식적으로는 성녀들의 영적 지도자인 고해사제였으나 실제 상황에서는 성녀를 존경하는 수사들이었다. 훗날 성녀가 된 이 특별한 여성들이 비난받을 수 있는 상황에서 그들을 보호하였고 물론 감시도 하였다. 그러나 그들이 아니었으면 비전이 기록되지도 않았을 터이니 협력자라할 수 있을 것이다.

'그리스도와의 신비한 결혼'은 비전 중의 비전이다. 신비가 성녀들은 그리스도와 반지를 교환하며 결혼할 뿐만이 아니라 입을 맞추고 껴안고 황홀한 달콤함에 머문다. 수녀들의 비전이 에로틱하니 더욱 이해하기 어렵다. 그리스도와의 일치를 신랑, 신부의 합

방으로 비유하는 예는 구약성경 아가에 근거를 두고 있다. 공공장소에 설치된 제단화에는 그리스도가 성녀에게 반지를 끼워주는 결혼 장면으로 그렸지만, 수녀원에서 사용한 기도서에서는 에로틱한 장면으로 묘사한 예들을 볼 수 있다. 사랑의 노래는 그리스 신화의 큐피드의 화살로, 신랑, 신부가 거하는 하트의 집으로, 더 나아가 엑스터시의 황홀경 상태로 묘사된다. 금욕으로 감추어졌던 욕망이 다른 형태로 나타나는 깊은 곳을 보는 듯하다.

비전을 체험하는 신비가들의 신체 상태는 보통과 다르기 때문에 때론 미친 여자로 오해받곤 했다. 이들은 항상 경계에 있었다. 고해사제나 고위 성직자들로부터 승인받음으로써 자신을 보호해야 했다. 영웅적인 고행도 일면 비난을 잠재우는 역할을 했다. 중세엔 이들을 신비가로 숭배했으나 정신분석이 종교를 대체하기 시작하던 19세기 말에는 이들의 행동을 히스테리로 진단했다. 반면 정신분석의 비약적인 발전을 이룬 20세기 신경정신과 연구는 깊은 명상 후에 오는 변성의식상태라고 결론지으며, 승화로 해석한다. 20세기 말 정신분석가이자 철학자인 라캉은 인간이 도달할 수 있는 최고의 경지를 '희열(주이상스)'이라고 설명하면서 그 대표적인 예로 성녀의 비전을 들었다. 라캉은 권력의 주체는 이 희열을 경험할 수 없고, 권력에서 비켜 있는 존재만이 이를 경험할 수 있

다고 말한다. 이는 뛰어난 종교인임에도 사제가 될 수 없었던, 후일 성녀가 된 수녀들의 상황과도 같으니 우연의 일치만은 아닌 듯하다. 여자는 이성적이지 못하고, 몸에 치중하기 때문에 사제로 부적합하다고 제외되었다. 그러나 성녀들은 바로 그 결함인 몸과 감성을 통하여 그리스도와의 일치를 경험한다. 중세 성녀들이 하느님을 만나는 엑스터시 상태를 현대의 용어로 바꾸어 말한다면 현존을 경험하는 경지일 것이다. 그리고 이 현존의 인지는 논리적인 신학을 넘어 신체와 감성, 감각을 통해서 가능하다.

만약 이 성녀들이 현대에 태어났다면 어떻게 살았을까, 어떤 인물이 되었을까 상상해본다. 우선 그들의 자각이 비전을 통하지 않고, 실제 삶에서 구현되지 않았을까. 비전으로 체험한다고 해도 하느님이 빛으로 주신 비전이라고 강조하지 않고 자기 비전이라고 말했을 것이다. 자기의 손으로 비전의 형상을 그려서 창작품으로 인정받았을 것이다. 행동에서는 고행과 금식으로 자신을 증거하지 않아도 되었을 것이다. 그리고 무엇보다 이 뛰어난 여성들이 수동적이고 힘없는 약한 이미지로 묘사되지 않았을 것이다.

빙엔의 힐데가르트가 현대에 태어났다면 어떤 인물이 되었을까. 그녀는 수녀원 안에서 약초를 개발하고, 음악을 작곡하고, 비전을 그림으로 그리고, 책을 쓰고, 설교하는 등 여러 방면에서 뛰어

난 통합적 감각을 지녔다. 레오나르도 다빈치에 견줄 만한 르네상스형 여성이다. 지성과 감성, 행동을 겸비한, 창의력 있는 작가가 되지 않았을까 짐작해본다. 아니 그것만으로는 부족하다. 그녀는 가부장적인 성경을 여성의 관점에서 해석하고, 그리스도교가 지니지 못한 자연관을 포괄하고 있다는 점에서 사상가라 할 수 있다. 예술가이며 사상가인, 예를 찾기 어려운 큰 인물을 상상해본다.

폴리뇨의 안젤라가 현대에 살았다면 어떤 방법으로 자신을 표현했을까. 그녀는 특히 광기에 가까운 퍼포먼스에 강하지 않았던가. 아마도 몸을 사용하는 무용가나 연기자가 되어 무대에서 열정을 내뿜었을지도 모른다.

그럼 시에나의 카타리나가 현대에 살았다면? 그녀는 신앙공동체 '가족'을 이끌었으며, 설교와 정치 외교적 중재에 적극적이었다. 장군 같은 기개를 지녔으나 지나친 금식으로 죽음에 이르렀다. 그녀의 금식은 참회의 방법이었으나 주변의 반감을 잠재우는 방편이기도 했다. 카타리나가 현대에 살았다면 독일의 메르켈 총리 못지 않은 정치가가 되었을 것이다. 그러나 금식으로 힘없는 모습으로 그려지지 않고, 단호한 정치가 이미지로 남았을 것이다.

중세를 견뎌낸 이 책의 주인공 세 여성은, 사회에서 요구한 연약한 여성 이미지를 무기로 삼아, 오히려 자기 목소리를 높였다.

교회의 제단화에 그려진 힘없는 초상화, 수녀원 독방에서 자기에게만 보이던 비전을 옮긴 그림, 이 그림들에 이끌려 연구하면서 들을 수 있었던 목소리이다. 비전과 그림 속엔 사회에서 강요한 여성상과 함께 여성의 시각에서 본 세계관과 발언, 그리고 그들의 바람이 들어 있었다.

본문의 주

들어가는 글

1 옥스퍼드 영한사전의 "vision" 1. (명사) 시력, 눈, 2. (명사) 환상, 상상, 3. (명사) (특히 종교적인) 환영[환각], 4. (명사) 예지력, 선견지명. https://en.dict.naver.com/#/entry/enko/b2dfd6f5f98045649a21d8f58e60d6b6.

2 vision, n. 1. The capacity to detect light and perceive objects reflecting light. 2. A spiritual or religious experience involving perceiving religious figures or objects and events invisible to others. 3. A visual hallucination. 4. A picture in the mind of something not present in the external world. *The Cambridge Dictionary of Psychology*, Cambridge University Press, 2009, pp. 570-571.

3 성해영, "신비주의란 무엇인가?: 개념에 대한 오해와 유용성을 중심으로", 『인문논총』 제71권 제1호(2014. 2. 28), 서울대학교, pp. 153-187. 그중 p. 153.

4 성해영, 주 3의 글, p. 154.

5 성해영, "염불선念佛禪과 예수기도의 비교, 만트라Mantra와 변형의식상태ASC 개념을 중심으로", 『인문논총』 제69권(2013), 서울대학교, pp. 257-288.

6 중세 독일의 수녀원 미술과 비전에 대한 논의는 하버드 대학의 중세 미술사가 제프리 F. 햄버거Jeffrey F. Hamburger 교수가 집중적으로 연구하였다. 그는 폴리뇨의 안젤라에 대해서는 다룬 바 없으나 그의 관점은 필자가 비전과 미술 작품의 관계를 이해하는 데 많은 도움이 되었다. Jeffrey F. Hamburger, "Seeing and believing, the suspicion of sight and the authentication of vision in late medieval art and devotion," in *The mind's eye:Art and theological argument in the middle ages*, edited by Jeffrey F. Hamburger and Anne-Marie Bouché, Princeton: Trustees of Princeton University Press, 2006, pp. 47-70; Jeffrey F. Hamburger, *The visual and the visionary:Art and female spirituality in late medieval Germany*, New York: Zone Books, 1998 참고.

7 가장 연구가 많이 된 시에나의 카타리나를 예로 들면, 미술사에서는 Henk van Os, *Sienese altarpieces, 1215-1460:Form,content,function. Vol. 2,1344-1460*, Groningen, 1990에서 제단화가 연구되었다.

8 신비주의를 집대성한 Bernard McGinn, *The flowering of mysticism:Men and women*

in the new mysticism: 1200-1350, New York: Crossroad, 1998; Bernard McGinn, *The varieties of vernacular mysticism: 1350-1550*, New York: Crossroad, 2012이 대표적이며 시에나의 카타리나에 대한 각 영역의 연구를 반영한 책으로는 Carolyn Muessig, George Ferzoco, and Beverly Mayne Kienzle, *A companion to Catherine of Siena*(Brill's Companions to the Christian Tradition), Leiden and Boston: Brill, 2011을 들 수 있다. 그러나 여기에서도 미술사는 포함되지 않았다.

9 시에나의 카타리나 연구를 예로 들면, Karen Scott, "'Io catarina': Ecclesiastical pol-itics and oral culture in the letters of Catherine of Siena," in *Dear sister: Medieval women and the epistolary genre*, edited by Karen Cherewatuk, Philadelphia: Univer-sity of Pennsylvania Press, 1993, pp. 87-121; Renate Blumenfeld-Kosinski, *Poets, saints, and visionaries of the great schism, 1378-1417*, University Park, PA : Pennsylva-nia State University Press, 2006 등이 흥미 있었다.

10 Susan E. Wegner, "Heroizing Saint Catherine: Francesco Vanni's 'Saint Cather-ine of Siena liberating a possessed woman'," *Woman's Art Journal*, Vol. 19, Issue 1(Spring-Summer, 1998), pp. 31-37.

11 Julia Kristeva, *Pouvoirs de l'horreur: Essai sur l'abjection, Paris:* Seuil, 1980; Leon S. Roudiez(translator), *Powers of horror: An essay on abjection*, New York: Columbia University Press, 1987; 한국어 번역은 줄리아 크리스테바, 『공포의 권력』, 서민원 옮김, 서울: 동문선, 2001. 20세기 후반 프랑스 정신분석과 포스트 모더니즘, 페미니즘적 시각의 내용인 점에서 특히 흥미 있었다. 또한 Rudolph M. Bell, *Holy anorexia*, Chi-cago: University of Chicago Press, 1985은 시에나의 카타리나의 금식에 대하여 정신분석적 관점에서 언급하였다.

1. 중세 수녀원과 여성의 자기 목소리

1 조남주, 『82년생 김지영』, 서울: 민음사, 2016; 영화 〈82년생 김지영〉, 김도영 감독, 2019년.

2 영화 〈알라딘〉, 가이 리치 감독, 2019년.

3 Christiane Klapisch-Zuber(editor), *A history of women in the west II: Silences of the Middle Ages*, Cambridge, Massachusetts: Harvard University Press, 1992.

4 1971년, 미국의 미술사학자 린다 노클린Linda Nochlin은 "왜 위대한 여성 미술가는 없는가?"라는 질문을 던졌다. 노클린은 당시 미국에서 미술사 개설서로 널리 사용하던 H. W. 잰슨H. W. Janson의 『세계 미술의 역사History of the World Art』에는 500여 작품의 이미지가 게재되었는데 그중에 여성작가 이름이 단 하나도 없다는 사실에서 질문을 시작하였으며, 이는 여성의 능력이 부족해서가 아니라 여성에게 불평등한 교육 제도와 사회제도에 이유가 있다고 결론을 이끌었다. 이후 여성 미술에 대한 연구와 창작이 급성장하였다. 미술사에서는 수많은 여성 미술가를 발굴하였으며, 창작계에서는 여성 작가에게 더 많은 기회가 제공되었다. Linda Nochlin, "Why have there been no great women artists?," *ARTnews*, January 1971, pp. 22-39, pp. 67-71.

5 시몬 드 보부아르, 『제2의 성 I, II』, 이희영 옮김, 서울: 동서문화사, 1992. 원서의 초판은 1949년.

6 버지니아 울프, 『자기만의 방』, 이소연 옮김, 서울: 펭귄클래식코리아, 2010. 원서의 초판은 1929년.

7 원문은 Umberto Eco(editor), *Il medioevo*, Vol. 3, Milano: EM Publishers, 2010 이며, 움베르토 에코, 『중세 III』, 김정하 옮김, 서울: 시공사, 2016.

8 문인은 프란치아의 마리아Maria di Francia(1145-1198?), 피잔의 크리스틴Pizan di Cristin(1364-1430?)이며 정치적인 역량을 발휘한 다섯 명의 여성은 지참금을 많이 가져온 플랑드르의 마가렛Margaret III, Countess of Flanders(1350-1405, 필립 2세 Phillip II의 부인), 헝가리의 마리아Maria of Hungary[1257-1323, 카로이 로베르트 Karoly Robert.(1288-1342, 헝가리 샤를 1세의 부인)], 아키텐의 엘레오노르Eléonore d'Aquitaine[1122-1204, 헨리 2세Henry II(1133-1189)의 부인], 프랑스의 이사벨라 Isabella of France[1295-1358, 잉글랜드 에드워드 2세Edward II(1284-1327)의 부인, 프랑스 여왕 재위 1308-1330], 조반나 I세Giovanna I di Napoli(1326-1382, 나폴리 여왕 재위 1343-1382)이다.

9 버지니아 울프는 숙모 메리 비턴Mary Beton이 그녀에게 남긴 연간 500파운드의 유산이 있었기 때문에 자신이 인간으로서의 존엄을 지키며, 자기만의 방에서 글쓰기가 가능하였음을 강조하였다. 버지니아 울프, 『자기만의 방』, 이소연 옮김, 서울: 펭귄클래식코리아, 2010, p. 38 및 pp. 81-83.

10 슐람미스 샤하르, 『제4신분, 중세 여성의 역사』, 최애리 옮김, 서울: 나남, 2010. 이 중 제3장 "수녀들", pp. 57-132.

11 호밀리아르homiliarium, homiliary는 성직자들이 설교하기 위해, 접근하기 쉽게 쓴 복

음서 모음집이다. 현재 이 책은 '구다 호밀리아르Guda-Homiliar'라 불리며 프랑크푸르
트 국립대학도서관에 보관되어 있다. 책은 36,5×24cm 크기에 576쪽에 달하며 구다
의 초상이 있는 페이지는 110v이다. http://sammlungen.ub.uni-frankfurt.de/msma/
content/pageview/3644769.

12　Delia Gaze(editor), *Dictionary of women artists*, London: Fitzroy Dearborn, Publish-
ers, 1997, p. 9.

13　이 책을 소장하고 있는 볼티모어Baltimore의 월터스 미술관The Walters Art Museum의
설명에 따르면 이 책은 독일 아우크스부르크의 성녀 울리히와 아프라의 사원abbey of
saints Ulrich and Afra에 속한 베네딕트 계열 수녀원에서 유래했으며, 서너 명의 필경
사가 참여했을 것으로 추측한다.

https://art.thewalters.org/detail/25823/claricia-swinging-on-an-initial-q-2/.

14　예를 들어 볼로냐Bologna에서는 1271-1272년에 필경사 오네스타Onesta의 부인 몬타
나리아Montaria가 피렌체의 책 주문자인 벤치베네Bencivenne와 계약서를 썼다. 또
한 1279년엔 필경사 이바노Ivano의 부인 알레그라Allegra가 카르멜Carmelite 수녀원에
성경책 전체를 복기해주기로 계약을 맺었다. Francesco Filippini and Guido Zucchi-
ni, *Miniatori e pittori a Bologna: documenti dei secoli XIII e XIV*, Firenze: Sansoni, 1947;
쾰른에서는 전문적으로 성경을 복기하던 투라Tula라는 이름의 과부가 있었으며, 14세
기엔 화가이자 필사본 화가인 요한Johann의 부인 힐다Hilda가 활동했다. 13세기 말 파
리에서는 메트르 오노레Maitre Honoré 신부가 세운 필사본 학교에서 베르됭의 리카
르도Richard de Verdun가 부인과 함께 일했다. 부르고Bourgot는 필사본 화가인 아
버지 장 르 느아르Jean le Noir와 파리의 트루세바셰Troussevache가에 살았는데 이
집은 1358년 왕이 하사한 집이었다. Claudia Opitz and Elizabeth Schraut, "Frauen
und Kunst im Mittelalter," in *Frauenkunstgeschichte,* Giessen, 1984, pp. 33-52; Chi-
ara Frugoni, "The imagined woman," in *A history of women in the west II. Silence of
the Middle Ages,* edited by Christiane Klapisch-Zuber, Cambridge, Massachusetts:
Harvard University Press, 1992, pp. 336-422. 이 중 pp. 400-401에서 재인용.

15　Giovanni Boccaccio, *De Claris mulieribus, traduction anonyme en français Livre des
femmes nobles et renommees*(유명한 여성들에 대하여, '고상하고 명성 있는 여성에 대한
책'의 익명 프랑스 번역책)은 베리 공 장Jean duc de Berry(1340-1416)이 1403년에 주
문하였다. 프랑스 국립도서관Bibliothèque nationale de France 필사본 부서Département
des Manuscrits 소장, Français #598이며 그림은 folio 143v. https://gallica.bnf.fr/

ark:/12148/btv1b84521932/f296.item.

16 Giovanni Boccaccio, *Livre que fist Jehan Bocace de Certalde des cleres et nobles femmes, lequel il envoia à Audice de Accioroles de Florence, contesse de Haulteville*, 1401-1500, Bibliothèque nationale de France. Département des Manuscrits 소장, Français #12420, folio 86r. https://gallica.bnf.fr/ark:/12148/btv1b10509080f/f181.item.

17 Chiara Frugoni,, 주 14의 책, p. 407.

18 일명 '헨리 6세의 시편Psalter of Henry VI'이라 부르는 이 필사본은 원래 1405-1410 년경 프랑스의 귀엔Guyenne과 도팽Dauphin의 공작인 루이스Louis를 위해 프랑스 에서 제작되었다. 이후 1430-1431년경 잉글랜드의 왕 헨리 4세Henry VI(1366- 1413)가 소유하면서 프랑스 문장 위에 잉글랜드 문장을 덧그리는 등 헨리 6세Henry VI(1421-1471)에 맞게 개작되었다. http://www.bl.uk/manuscripts/FullDisplay. aspx?ref=Cotton_MS_Domitian_A_XVII.

19 Chiara Frugoni, 주 14의 책, pp. 354-357.

20 Bernard McGinn, "Visions and critiques of visions in thirteenth-century mysticism," in Elliot R. Wolfson, *Rending the veil: concealment and secrecy in the history of religions*, New York: Seven Bridges Press, c1999, pp. 87-112.

21 Bernard McGinn, *Presence of God: History of western Christian mysticism*, Vol. 3, Chestnut Ridge, NY: Crossroad Herder, 1998. pp. 12-30.

22 Bernard McGinn, 주 20의 글, p. 91.

23 Kroll과 Bachrach은 신비가 성녀를 연구하면서 성녀의 숫자가 12세기에 17명, 13세 기에 45명, 14세기에 39명, 15세기에 31명, 합이 132명에 달하며, 이 중 50.4%가 신 비가에 속한다고 조사하였다. Jerome Kroll and Bernard Bachrach, *The mystic mind: The psychology of medieval mystics and ascetics*, Routledge, New York and London, 2005, pp. 113-117.

2. 빙엔의 힐데가르트 – 비전 그림의 여성성과 자연관

1 자연요법의 약초에 대한 책은 https://www.amazon.com/Hildegarde-Bingens-Holistic-Health-Secrets/dp/1859064426/ref=sr_1_16?crid=2KH4SYL-N94TMI&dchild=1&keywords=hildegard+of+bingen&qid=1627716246&spre-

fix=hildegard%2Caps%2C342&sr=8-16, 고악기 연주의 CD는 https://www.
amazon.com/Hildegard-von-Bingen-Feather-Breath/dp/B000002ZGD/
ref=sr_1_15?crid=2KH4SYLN94TMI&dchild=1&keywords=hildegard+of+bin-
gen&qid=1627716702&sprefix=hildegard%2Caps%2C342&sr=8-15 참조.

2 오페레타 중엔 〈Hildegard von Bingen: Ordo Virtutum〉가 가장 널리 알려져 있
다. https://www.youtube.com/watch?v=FFz5OV9wQ6o&list=OLAK5uy_nt-
fmSth0wZXTrhpLPJdY-niAqY1VfW5IQ. 영화는 〈비전: 빙엔의 힐데가르트 생애
Vision: Aus dem Leben der Hildegard von Bingen〉, 마가레테 폰 트로타 감독, 바바라 수
코바 주연, 독일과 프랑스, 2009.

3 힐데가르트가 수녀 생활을 시작한 디지보덴베르크 수도원은 현재 팔라티나테Palatinate
숲에 포함되어 폐허로 남아 있다.

4 루페르츠베르크는 디지보덴베르크에서 약 40km 거리에 있으며, 수녀원은 1857년 철
도를 건설하면서 허물어졌다.

5 수녀원 건립을 위해 쿠노Kuno 주교의 허락을 받고자 하였으나, 허락받지 못하자 앓아
누웠다. 힐데가르트는 하인리히 1세Heinrich I 추기경의 마음을 움직여 쿠노 주교로 하
여금 허락하게 하였다. 허락이 떨어지자 침대에서 움직이질 못할 정도였던 병이 말끔
히 나아 자리에서 일어났다고 전한다. 하고자 하는 일을 못하면 병이 나는 점, 목적을
달성하기 위해 인맥을 활용하는 점 등의 특징을 볼 수 있다. 이에 대하여는 이 책의 6장
"고행과 금식" 참고.

6 교황 베네딕토 16세는 2012년 10월 7일의 교황 서신Apostolic Letter에서 힐데가르트
의 "성스러운 삶과 가르침의 독창성"을 인정하여 '교회 박사'로 칭하였다. 교황의 공식
문서는 다음 사이트에서 볼 수 있다. http://w2.vatican.va/content/benedict-xvi/en/
apost_letters/documents/hf_ben-xvi_apl_20121007_ildegarda-bingen.pdf. '교회
박사Doctor of the Church(라틴어로 Doctor Ecclesiae Universalis)'는 가톨릭 교회에
서 신학에 큰 공로가 있는 성인들에게 주는 칭호이다. 2015년까지 36명에게 교회 박사
칭호를 수여했으며 그중 4명이 여성이다. 스페인 카르멜 수녀원을 개혁한 아빌라의 성
녀 데레사Teresa d'Ávila(1515-1582), 시에나의 도미니크 재속 수녀 카타리나, 19세기
프랑스의 카르멜 수녀회 수녀 리지외의 데레사Thérèse de Lisieux(1873-1897, 일명 소
화 데레사), 그리고 12세기 베네딕트 수녀회의 빙엔의 힐데가르트이다.

7 Hildegard of Bingen, *Hildegard of Bingen, Scivias*, translated by Mother Columba
Hart and Jane Bishop, New York: Paulist Press, 1990, p. 59: 크리스티안 펠트만, 『빙

엔의 힐데가르트』, 이종한 옮김, 서울: 분도출판사, 2017, p. 53-54.

8 Hildegard of Bingen, 주 7의 책, p. 60.

9 원본은 힐데가르트의 감독 아래 그녀를 돕던 수녀들에 의해 제작되었을 것으로 짐작되
며 생존 시부터 여러 본으로 모사되었다. 안타깝게도 원본은 소실되고 현재 10여 권의
모사본이 전한다. 더욱 안타깝게도 그중 원본에 가장 가깝다고 생각되는 루페르츠베르
크본은 20세기까지 비스바덴 헤센 도서관Wiesbaden Hessische Landesbibliothek에 소장
되었으나 제2차 세계대전 중 소실되었다. 현재 학자들이 가장 많이 참고하고 있는 필
사본은 루페르츠베르크본을 1920년대에 루페르츠베르크 수녀원에서 모사한 필사본이
며 연구를 위하여 이를 충실히 복사facsimili한 본을 미국과 유럽의 도서관에서 사용
하고 있다. 필자는 하버드 대학 미술사도서관The Fine Arts Library의 귀중 도서 복사본
을 통해 원본을 추측하였다.

10 E. 에드슨·E. 새비지 스미스, 『중세, 하늘을 디자인하다: 옛 지도에 담긴 중세인의 우주
관』, 이정아 옮김, 서울: 이른아침, 2006, p. 20-21.

11 Hildegard of Bingen, 주 7의 책, pp. 93-105.

12 힐데가르트는 『쉬비아스』를 쓴 지 28년 후 『하느님이 이루신 일들에 대한 책』을 썼
다. 원본은 소실되고 13세기 중엽에 복기한 필사본이 전해지며 현재 이탈리아의 루카
Lucca 국립도서관에서 소장하고 있다. 직역하면 '하느님의 작품에 대한 책'이라 할 수
있으나 이 글에서는 의역하여 '하느님이 이루신 일들에 대한 책'이라 부르고자 한다.
이 책에 그린 〈우주〉는 달걀 형태가 아닌 완전한 원형을 기준으로 나타내었다. 『쉬비아
스』를 썼던 초기와는 달리 이 책에서는 중세 당시 통용되던 우주의 형태에 가까워졌다
고 할 수 있다. 필자는 Hildegard von Bingen, *Liber Divinorum Operum*의 영문 사이트
https://sufipathoflove.files.wordpress.com/2019/12/liber-divinorum-operum-.
pdf와 한국어 번역본 『세계와 인간: 하느님의 말씀을 담은 책』을 비교하면서 참고하였
다. 힐데가르트 폰 빙엔, 『세계와 인간: 하느님의 말씀을 담은 책』, 이나경 옮김, 서울:
올댓컨텐츠, 2011, pp. 49-50.

13 주 9에서 밝힌 바와 같이 지금까지 전해지고 있는 힐데가르트의 필사본과 이에 그려진
그림들은 원본이 아니라는 결함을 지니고 있다. 그럼에도 불구하고 학자들은 이 그림
들에서 힐데가르트의 독창성을 느낄 수 있다고 공감한다. 화면 구성, 기이함, 기하학적
이지 않음, 편집증적인 특성 등 여러 가지 면에서 당대 그림들과 많이 다르기 때문이다.
Madeline Caviness, "Hildegard as the designer of the illustrations to her works," in
Hildegard of Binghen:the context of her thought and art, edited by Charles Burnett and

중세의 침묵을 깬 여성들

Peter Dronke, London: Warburg Institute, 1998, pp. 29-62, 그중 특히 p. 31.

14 Hildegard of Bingen, 주 7의 책, p. 73.

15 라틴어 원전은 'candida nubes'이다. candida는 '흰옷'이며 nubes는 '구름'이다. '흰 구름'이라 번역할 수 있으나 그림에서는 연초록이므로 '연초록 구름'이라 번역하였다. 이는 힐데가르트의 자연관을 상징하는 연초록과 관련이 있다. 이 책 95-102쪽의 '초록의 생명력' 참조.

16 Barbara Newman, *Sister of wisdom, St. Hildegard's theology of feminine*, University of California Press, 1987, p. 102; Peter Dronke, "Tradition and Innovation in Medieval Western Colour Imagery," *Eranos Jahrbuch 41*(1972), pp. 82-84.

17 Hildegard of Bingen, 주 7의 책, p. 77.

18 Hildegard of Bingen, 주 7의 책, p. 77.

19 Hildegard of Bingen, 주 7의 책, pp. 153-154.

20 Hildegard of Bingen, 주 7의 책, p. 153.

21 바버라 뉴먼은 "이 비전은 타락을 『쉬비아스』 I-2에서 보여준 사탄과 이브의 관점이 아니라 하느님과 아담의 관점에서 나타내고 있다"고 말한다. Barbara Newman, 주 16의 책, pp. 168-169.

22 Hildegard of Bingen, 주 7의 책, Book III-1의 비전, p. 309.

23 편지를 직역하면 노란-초록과 파랑-초록의 대비이나 실제 그림에서는 초록이 조금 섞인 황금빛 노랑과 초록이 조금 섞인 검푸른 프러시안블루의 대비라 할 수 있다. 1888년 9월 9일 테오에게 보낸 편지, #534 부분. http://www.vggallery.com/letters/655_V-T_534.pdf, Copyright 2001 R. G. Harrison.

24 Hildegard of Bingen, 주 7의 책, Book III-12-4의 비전, p. 517.

25 Hildegard of Bingen, 주 7의 책, Book III-12의 비전, p. 515.

26 자크 르 고프, 『연옥의 탄생』, 최애리 옮김, 서울: 문학과지성사, 1995, pp. 26-29.

27 대도代禱는 대신 기도해준다는 뜻으로 현재 가톨릭 용어로는 연도煉禱라고 한다.

28 자크 르 고프, 주 26의 책, p. 320-322.

29 자크 르 고프, 주 26의 책, p. 604. 중세 말의 많은 건축과 미술은 이 보시 개념으로 후원되었다. 대표적인 예로 조토 디본도네Giotto di Bondone(1226?-1337)의 벽화가 있는 스크로베니 예배당Cappella degli Scrovegni은 엔리코 스크로베니Enrico degli Scrovegni가 고리대금업자였던 아버지 라이날도 스크로베니Reginaldo degli Scrovegni와 자기 가문의 참회를 위해 헌납하였다. 이은기, "참회와 사업: 엔리코 스크로베니와 미술

품 주문",『욕망하는 중세』, 서울: 사회평론, 2013, pp. 263-289.

30 Barbara Newman, "Hildegard of Bingen and the 'Birth of Purgatory'," in *Mystics Quarterly*, Vol. 19, No. 3(September 1993), pp. 90-97.

31 Hildegard von Bingen, 주 12의 책, II-5 비전; Barbara Newman, "Hildegard of Bingen and the 'Birth of Purgatory'", 주 30의 글, p. 94.

32 Barbara Newman, 주 30의 글, p. 93.

33 "시적詩的인 승리"는 르 고프의 표현이며, 단테의『신곡』중 지옥과 연옥은 1319년에 쓰였다. 자크 르 고프, 주 26의 책, p. 633.

34 Hildegard of Bingen, 주 7의 책, Book III-12-15의 비전, p. 520.

35 Hildegard von Bingen, 주 12의 책, Part I, 비전 4-1; 필자는 Hildegard von Bingen, *Liber Divinorum Operum*의 영문 사이트 https://sufipathoflove.files.wordpress.com/2019/12/liber-divinorum-operum-.pdf, Part I, 비전 4-1, p. 57과 한국어 번역본『세계와 인간: 하느님의 말씀을 담은 책』, 주 12의 책, pp. 127-128을 대조하면서 번역에 충실을 기했다.

36 Hildegard von Bingen, 주 12의 책, Part I, 비전 4-14, 주 35 site p. 62.

37 Hildegard von Bingen, 주 12의 책, Part I, 비전 4-21, p. 66과 주 12의 번역본, pp. 150-151.

38 Constant J. Mews, "Religious thinker 'a frail human being' on fiery life," in *Voice of living light, Hildegard of Bingen and her world*, edited by Barbara Newman, Berkeley: University of California Press, 1998, pp. 52-69.

39 Hildegard of Bingen, 주 7의 책, Book II-5-26의 비전, p. 216; Constant J. Mews, 주 38의 글, p. 58.

40 Hildegard of Bingen, 주 7의 책, Book II-1-7의 비전, p. 152.

41 Hildegard of Bingen, 주 7의 책, Book II-6-24의 비전, p. 252; Constant J. Mews, 주 38의 글, p. 60.

42 '교회'는 '신자들의 공동체' 또는 '신자들이 모이는 장소나 건물'을 일컫는다. 전자의 경우 앞 글자를 대문자로 Church, 또는 라틴어 에클레시아Ecclesia로 사용한다. 후자의 경우, 장소나 건물 이름을 붙여 고유명사로 사용한다.
우리말에서는 일반적으로 천주교 교회를 '성당'이라 부르고, 개신교 교회는 '교회'라고 부르는 경향이 있지만, 그 어원은 같다. 이탈리아어의 chiesa, 영어의 church이다. 유럽에서 교회 건물을 지칭하는 단어에는 네 종류가 있다. 1) 케터드럴Cathedral(이탈리아

어로 Cattedrale): 주교좌 성당으로 한 교구에 한 성당만 해당한다. 중세 도시의 중심에 위치하고 있으며 가장 큰 규모이다. 우리 말로는 대성당으로 번역한다. 2) 바실리카 Basilica: 초기 그리스도교 시대에 지어진 장방형의 성당을 말한다. 예를 들면 바오로 대성당은 Basilica di San Paolo라 부르는데 이는 초기 그리스도교 시대에 장방형의 바실리카 형식으로 지어졌기 때문이다. 우리말로는 이 경우도 대성당이라고 부른다. 3) 처치church(이탈리아어로 chiesa): 우리말로 직역하면 교회이다. 유럽에서의 church는 주교좌 성당이 아닌 일반 성당을 뜻하며 필자는 이 책에서 성당 또는 교회를 혼용하였다. 엄격히 말하면 교회라고 지칭하는 것이 맞으며 어감이 이상할 경우 성당이라 하였다. 4) 채플chapel(이탈리아어로 cappella): 흔히 예배당이라고 번역한다. 큰 교회 내부의 좌우 벽과 후진에 위치한 작은 기도실을 뜻하니 예배실이라 번역하는 것이 더 적합하다. 경우에 따라 독립된 cappella가 있으며 이 경우 '예배당'이라고 번역하는 것이 맞을 듯하다. 조토의 유명한 벽화〈예수의 일생〉과〈마리아의 일생〉이 그려져 있는 스크로베니 예배당Cappella degli Scrovegni이 그 예이다. 종교개혁 이후 개신교 지역에서 작은 교회가 많이 지어졌고 이를 chapel이라 불렀다. 우리나라에서는 개신교 유입 초기에 예배당이라고 일컬었기 때문에 예배당이라 하면 개신교 교회를 떠올리는 경향이 있으나, 원래는 카톨릭에서 작은 예배실 또는 예배당을 가리킨다. 우리나라 가톨릭에서는 경당이라고 번역하곤 하는데, 일반 대중에게는 오히려 낯선 단어이므로 이 책에서는 예배실 또는 예배당이라고 지칭하였다.

43 Hildegard of Bingen, 주 7의 책, p. 201.

44 Hildegard of Bingen, 주 7의 책, p. 202.

45 Hildegard of Bingen, 주 7의 책, pp. 203-204.

46 Hildegard of Bingen, 주 7의 책, pp. 213-214.

47 Hildegard of Bingen, 주 7의 책, p. 216.

48 이들은 Book II의 연속된 비전이다. '그리스도의 신부이며 믿음의 어머니인 교회'는 비전 3, '믿음을 확고히 함'은 비전 4, '교회의 세 위계'는 비전 5, '그리스도의 희생과 교회의 미사'는 비전 6이다.

49 Hildegard of Bingen, 주 7의 책, Book II-5의 비전, p. 205.

50 Hildegard of Bingen, 주 7의 책, Book II-5의 비전, p. 205.

51 매슈 폭스Mattew Fox는 이 여성상을 '소피아: 지혜인 어머니, 교회인 어머니Sophia: Mother Wisdom, Mother Church'라 칭했다. Mattew Fox, *Illuminations of Hildegard of Bingen*, Rochester, Vermont: Bear and Company, 1985, pp. 100-106; 또한 바버라

뉴먼은 지혜의 의인화인 소피아Sophia의 전통 속에서 이해하면서 'Sister of Wisdom' 이라 칭하였다. Barbara Newman, 주 16의 책, pp. 265-271. 필자는 지혜의 소피아라 부르는 것에 공감하며 『쉬비아스』의 비전 그림과 본문에 충실하였다.

52 Hildegard von Bingen, 주 12의 책, Book I, 비전 4-24; Constant J. Mews, 주 38의 글, p. 65.

53 20세기 말부터 대두한 에코페미니즘eco-feminism에서는 힐데가르트의 이러한 특성에 큰 관심을 보이고 있다. 특히 환경운동에 관심 있는 신학자들은 이 운동의 신학적 근거를 힐데가르트에서 찾고 있다. Jane Duran, Hildegard of Bingen: A feminist ontology, in *European Journal for Philosophy of Religion*, Vol 6, No. 2(Summer 2014), pp. 155-167; https://notablewomen.wordpress.com/tag/ecofeminism/; Nina Hoel and Elaine Nogueira-Godsey, "Transforming feminisms: Religion, women, and ecology," in *Journal for the Study of Religion*, published by Association for the Study of Religion in Southern Africa(ASRSA), Vol. 24, No. 2, 2011, pp. 5-15; 정홍규, "세계와 인간에 대하여", 힐데가르트 폰 빙엔, 주 12의 책, pp. 10-19; 이충범, "생태신학자 빙엔의 힐데가르트", 『중세철학』 15호, 2009, pp. 43-69.

54 Barbara Newman, 주 16의 책, p. 197.

55 이충범, 『중세 신비주의와 여성: 주체, 억압, 저항 그리고 전복』, 서울: 동연출판사, 2011, pp. 232 - 259. 또한 힐데가르트는 중세 여성 중 가장 뛰어난 여성으로 찬탄을 받았으나 다음 측면에서 비난도 받았다. 하나는 귀족 출신인 그녀는 평민의 수녀 입회를 반대하였는데 이러한 사실에서 그녀가 엘리트주의자라는 비판이다. 다른 하나는 교황의 십자군 원정 정책에 찬성하여 원정을 설득하는 설교까지 한 사실이다. 이런 면에서 그녀는 범시민, 평등주의자이기보다 서구 그리스도교 우위 견해를 지니고 있었다는 비판이다.

56 Hildegard of Bingen, 주 7의 책, p. 3.

3. 폴리뇨의 안젤라 – 광적인 비전과 능동적인 미술감상

1 영어로는 Angela of Foligno, *Angela of Foligno: Complete works*, translated with an introduction by Paul Lachance, New York: Paulist Press, 1993; 이탈리아어로는 Angela da Foligno, *Memoriale, Angela da Foligno*, edited by Enrico Menestò, Spoleto: Fondazione centro italiano di studi sull'Alto Medioevo, 2013이 가장 충실한 번

역본이다. 또한 중세 문학사학자로서의 번역과 소개 글은 Cristina Mazzoni, *Angela of Foligno's Memorial*, translated by John Cirignano, Cambridge: D.S. Brewer, 1999가 훌륭하다.

2 2013년 10월 9일 시성되었으며 축일은 1월 4일이다. 복자beata가 된 해는 여러 자료마다 다소 차이가 있으며 필자는 폴리뇨의 안젤라 공식 홈페이지의 자료를 따랐다. http://santaangeladafoligno.com/?fbclid=IwAR35i_Ds9SxGSOvhEM7p-PlNX-ByaCQpomxcAP80Xt8x2B5A3bLumwByszO0.

3 Angela of Foligno, 주 1의 책, pp. 125-126, 8th step.

4 Angela of Foligno, 주 1의 책, p. 126, 9th step.

5 Angela of Foligno, 주 1의 책, p. 126, 9th step.

6 안젤라가 미술품을 보면서 몸으로 반응한 내용에 대하여는 Kathleen Kamerick, "Art and moral vision in Angela of Foligno and Margery Kempe," *Mystics Quarterly*, Vol. 21, No. 4(December 1995), pp. 148-158 참고.

7 Angela of Foligno, 주 1의 책, p. 131, 18th step.

8 채색 십자가의 유형 변천에 대하여는 이은기, 『욕망하는 중세』, 서울: 사회평론, 2013, pp. 19-54.

9 Angela of Foligno, 주 1의 책, p. 162, 3rd supplementary step.

10 Angela of Foligno, 주 1의 책, p. 162. 3rd supplementary step.

11 도 3-7은 피렌체의 코스타 산 조르지오Costa San Giorgio에 있는 스피리토 산토 수도원 Monastero dello Spirito Santo에 있던 채색 십자가의 아랫부분이다. 현재는 피렌체의 아카데미아 박물관에 전시되어 있다.

12 Angela of Foligno, 주 1의 책, p. 139, 1st supplementary step.

13 Angela of Foligno, 주 1의 책, p. 141-142, 1st supplementary step.

14 Angela of Foligno, 주 1의 책, pp. 142-143, 1st supplementary step.

15 이러한 특징은 이 책의 6장부터 8장에 이르기까지 점점 더 부각되고 있다.

16 Giovanna Sapori, Curatore Bruno Toscano(a cura di), *La deposizione lignea in Europa:L'immagine,il culto,la forma*, Electa, 2004, 페시아Pescia의 조각에 대하여는 특히 pp. 255-274 참고.

17 Angela of Foligno, 주 1의 책, p. 182, 5th supplementary step.

18 프란체스코와 미술에 대하여는 이은기, "제2의 예수: 아시시의 성 프란체스코", 『욕망하는 중세』, 서울: 사회평론, 2013, pp. 55-90 참고.

19 이 목재 관에 대하여는 Bruno Toscano, "Dieci immagini al tempo di Angeli," in Massimiliano Bassetti(a cura di), *Dal visibile all'indicibile:Crocifissi ed esperienza mistica in Angela da Foligno*, Spoleto: Fondazione Centro Italiano di Studi sull'Alto Medioevo, 2012, p. 111 참고.

20 "글을 모르는 사람은 그들이 글을 통해 배우지 못하는 것을 그림을 통해 생각할 수 있다Illiterate men can contemplate in the lines of a picture what they cannot learn by means of the written word." Moshe Barasch, *Theories of Art:From Plato to Winckelmann*, Routledge, 1985, Ch. Two-II.

21 Kathleen Kamerick, "Art and moral vision in Angela of Foligno and Margery Kempe," *Mystics Quarterly*, Vol. 21, No. 4(December 1995), pp. 148-158.

22 존 듀이, 『경험으로서의 예술 1』, 박철홍 옮김, 서울: 나남, 2016. '하나의 경험'에 대한 설명은 pp. 87-130. 이 중 표현에 대하여는 pp. 108-119, 감상에 대하여는 pp. 119-125 참고. 미술교육학자 김정희 교수는 성녀의 비전 경험에 대한 나의 이야기를 들은 후 '하나의 경험' 학설을 소개해주었다. 김정희 교수에게 감사드린다.

23 존 듀이, 주 22의 책, p. 110.

24 존 듀이, 주 22의 책, p. 124.

25 존 듀이, 주 22의 책, p. 122.

26 중세 미술을 보는 이의 수용 관점에서 연구한 글로는 Madeline Harrison Caviness, "Reception of images by medieval viewers," in *A Companion to medieval art:Romanesque and gothic in Northern Europe*, edited by Conrad Rudolph, Hoboken, New Jersey: Blackwell Publishing, 2008, pp. 65-85을 참고하였다. 이미지의 역사에 대하여는 Norman Bryson, Michael Ann Holly, and Keith Moxey, *Visual culture:Images and interpretations*, Hanover: NH, 1993, p. xvii.

4. 시에나의 카타리나 – 만들어진 열전과 실제의 삶 사이

1 카타리나의 생애에 관하여는 카타리나의 고해사제이자 영적 지도자인 카푸아의 라이몬도가 쓴 *Legenda Majore*가 가장 일반적으로 알려져 있다. 이 책은 저자가 카타리나를 성인품에 올리고자 라틴어로 저술하였으며 1384년에 시작하여 1395년에 완성하였다. 이탈리아어 판은 도미니크회 수사인 P. Giuseppe Tinali, O.P.에 의해 번역되었고

(Dominican Prior of Siena, 1934), 영어 번역은 Raymond(of Capua), *The life of St. Catherine of Siena*, translated by George Lamb, London: Harvill Press, 1960로 출판되었다. 필자는 영어본을 참고하였으며 이후 주에서 "Raymond of Capua, 주 1의 책"이라 표기함은 이 책을 가리킨다.

이후 시에나의 토마소 단토니오 나치Tommaso d'Antonio Nacci da Siena(일명 카파리니Caffarini)는 카푸아의 라이몬도의 *Legenda Majore*를 보완하여 『증보 소책자Libellus de Supplemento』를 출판하였는데 여기에는 카타리나의 첫 번째 고해사제였던 토마소 델라 폰테Tommaso della Fonte의 비망록을 활용하였다. 그는 또한 카타리나를 널리 알리고자 다소 작은 볼륨의 *Legenda Minore*를 다시 출간하고, 성인으로 추진하기 위하여 *Processus*(1411년에 쓰기 시작해 1418년 완성)를 베네치아에서 출판하였다. 또한 카타리나를 간략하게 소개한 학술적인 글로는 Suzanne Noffke, "Catherine of Siena," in *Medieval Holy Women in the Christian Tradition c.110-c.1500*, edited by Alastair Minnis and Rosalynn Voaden, Belgium: Brepols Publishers, 2010, pp. 601-622을 권한다.

카타리나의 이탈리아어 철자는 Caterina이며 엄격히 발음하면 카테리나이다. 그러나 전 세계적으로 카타리나에 가깝게 발음하며, 우리나라에서도 카타리나로 불리고 있으므로 이 책에서는 카타리나로 칭하고자 한다.

2 *Legenda Majore*와 *Legenda Minore*는 성인 추대의 목적으로 쓰였기 때문에 미화된 데 반하여 카타리나가 직접 쓴 『대화』와 400여 통에 달하는 그녀의 편지에서는 카타리나의 실제 모습을 발견할 수 있다. 『대화』는 당대 이탈리아어로 쓰였으며, 원전은 남아 있지 않고 그녀의 제자들을 통해 전해진 필사본들이 있을 뿐이다. 초기의 제자들은 이 책을 '하느님의 섭리가 담긴 책', '거룩한 섭리의 대화' 등으로 불렀으며 줄리아나 카발리니Giuliana Cavallini가 편집하여 『신성한 섭리의 대화 또는 신성한 교리의 책Il Dialogo della divina provvidenza ovvero Libro della divina dottrina』으로 출간하였다(Rome: Edizioni cateriniane, 1968); 수전 노프케Suzanne Noffke가 번역하고 '시에나의 카타리나의 대화The Dialogue of Catherine of Siena'라는 제목으로 출간된 영문판(New York: Paulist Press, 1980)은 영어권에서 가장 본격적으로 충실하게 번역된 책으로 평가받고 있다. 이후 주에서 "Catherine of Siena, 주 2의 책"이라 표기함은 이 책을 가리킨다. 이 책은 한국어로도 충실하게 번역되었다. 『대화: 시에나의 카타리나』, 성찬성 옮김, 서울: 바오로딸, 1997. 이후 주에서 "『대화: 시에나의 카타리나』, 주 2의 책"이라 함은 이 책을 가리킨다.

3 수전 노프케는 또한 400여 통에 달하는 카타리나의 편지를 영어로 번역하여 전 4권으로 출판함으로써 카타리나에 대한 영어권에서의 연구에 크게 기여하였다. *Letters of Catherine of Siena*, Vol. I, II, III, IV, translated with introduction and notes by Suzanne Noffke, O.P. Vol. I(Binghamton, N.Y.: Medieval and Renaissance Text and Studies 1988), Vols. II, III, IV(Arizona Center for Medieval and Renaissance Studies, Tempe, Arizona; Vol. II, 2001; Vol. III, 2007; Vol. IV, 2008). 이후 주에서는 이 책들을 "Catherine of Siena, *Letters I, Letters II, Letters III, Letters IV*, 주 3의 책"으로 표기한다.

4 카타리나의 집이 있었던 폰테브란다Fontebranda('브란다 샘'이라는 뜻) 지역엔 지금도 물이 흐르는 샘이 있다. 물이 흔했던 이곳은 중세부터 염직공업을 하던 이들이 모여 살던 곳이다.

5 아비뇽 유폐: 1309년 교황 클레멘스 5세Clemens V(1260?-1314, 재위 1305-1314)는 교황청을 아비뇽으로 옮겼다. 이후 7대에 걸친 교황이 아비뇽에 거주하며 프랑스 정치권의 영향을 받았다. 이를 바빌론 유폐에 비유하여 아비뇽 유폐라고 부른다. 1377년 교황 그레고리우스 11세Gregorius XI(1329?-1378)가 로마로 돌아옴으로써 70여 년에 걸친 아비뇽 기간의 막을 내렸다. 차하순, 『서양사 총론 1』, 서울: 탐구당, 2011(3판 3쇄), p. 441.

6 교회 대분열: 1377년 아비뇽에서 로마로 돌아온 교황 그레고리우스 11세가 이듬해 갑자기 죽자 1378년 교황 우르바누스 6세Urbanus VI(?-1389, 재위 1378-1389)를 교황으로 선출하였다. 그러나 프랑스계의 추기경들은 이에 반대하며 클레멘스 7세를 교황으로 선출하였고, 이 교황은 아비뇽에 거주함으로써 동시에 두 교황이 존립하였다. 이후 1409년에는 독일의 지지를 받는 요한 23세Johannes XXIII(1360-1419, 재위 1410-1415)를 선출하여 세 교황이 각자의 추기경을 두며 운영하는 난맥상을 이루었다. 1417년 마르티누스 5세Martinus V(1368-1431, 재위 1417-1431)를 교황으로 선출함으로써 40년에 걸친 교회 대분열 시대를 마감하였다. 차하순, 주 5의 책, pp. 441-442.

7 교황 피오 12세Pius XII(1876-1958, 재위 1939-1958)는 1939년 6월 아시시의 프란체스코와 시에나의 카타리나를 이탈리아의 수호성인으로 선포하였다. *Osservatore Romano*, 19-20, Giugno 1939.

8 교황 바오로 6세는 1970년 9월 27일 아빌라의 데레사를, 1970년 10월 3일 시에나의 카테리나를 교회의 박사로 선포하였다. La Santa Sede, http://www.vatican.va/holy_father/paul_vi/homilies/1970/documents/hf_p-vi_hom_19700927_it.html,

http://www.vatican.va/holy_father/paul_vi/homilies/1970/documents/hf_p-vi_hom_19701003_it.html.

9 "Proclamation of the Co-Patronesses of Europe," Apostolic Letter, 1 October 1999.

10 제단화의 중앙 패널은 유실되고 프레델라predella를 구성하던 작은 패널 열 점이 남아 있는데 뉴욕의 메트로폴리탄 미술관The Metropolitan Museum of Art에 다섯 점, 클리 블랜드 미술관Cleveland Museum of Art에 두 점, 디트로이트 미술관Detroit Institute of Arts에 한 점, 개인 소장 한 점 등 아홉 점이 미국에 있으며, 한 점은 스페인의 티센보르 네미자 미술관Museo Thyssen-Bornemisza에 소장되어 있다.

11 이 패널들은 화면의 공간 구성, 정밀한 세부 묘사, 드라이하면서도 따뜻한 색채 등 15 세기 중엽 시에나 화풍을 잘 반영하고 있어서 학자들의 관심이 높았다. 거의 반세기 동안 학자들은 중앙 부분이 유실된 이 제단화의 재구성을 시도하였다. 체사레 브란디 Cesare Brandi는 스칼라Scala 병원의 제단화였으며 현재 시에나의 국립 피나코테카La Pinacoteca Nazionale di Siena에 소장되어 있는 같은 작가 조반니 디 파올로Giovanni di Paolo(1403?-1483?)의 〈성모의 순결Purificazione della Vergine〉(피치카이올리 길드 Pizzicaioli guild 주문, 1447-1449 완성)을 제단화의 중앙 부분으로 추측하고, 따라서 9개의 패널(당시엔 개인 소장을 제외한 9개의 패널만 알려져 있었다)의 제작 연대를 1447-1449년 사이로 추정하였다. Cesare Brandi, "Giovanni d Paolo," *Le Arti* 3, No. 4, 1941: pp.230-250; 오스Os는 체사레 브란디의 주장을 받아들이면서 10개의 프레 델라를 재구성하였다. Henk van Os, "Giovanni di Paolo's Pizzicaiolo Alterpiece," *Art Bulletin* 53, 1971, pp. 289-302; 반면 존 포프헤네시Pope-Hennessy는 〈Purificazi-one della Vergine〉, 즉 〈피치카이올로 제단화Pizzicaiolo Alterpiece〉의 부분이라는 오 스의 주장을 따르면서도 '건조한 처리와 창백한 톤dry handling and pallid tonality' 양식 과 카타리나에게 두광이 그려져 있음을 증거로 제작 연대를 그녀가 시성된 1461년 이 후로 추정하였다. 즉 중앙 부분은 1447-1449년에 제작되었으나 10개의 프레델라 패 널화는 후에 덧붙여졌다고 추측하였다. John Pope-Hennessy, *Robert Lehman Collec-tion:Italian Paintings*, New York: Metropolitan Museum of Art, 1987, p. 130; 이 책 은 1987년에 출판되었으나 이 관점은 이전부터 제기되었다.

1988년 뉴욕의 메트로폴리탄 박물관에서 열린 〈시에나 르네상스 회화Painting in Renaissance Siena, 1420-1500〉에서 이 작품이 재조명되면서 칼 브랜든 스트렐케Carl Brandon Strehlke는 두광을 예로 들어 카타리나의 시성 후인 1461년 이후라고 추정하

였다. Christiansen Keith and Laurence B. Kante and Carl Brandon Strehlke(editors), *Painting in Renaissance Siena, 1420-1500*, New York: Metropolitan Museum of Art, 1988, pp. 168-239, 이 중 특히 p. 222; 에밀리 앤 무어러Emily Ann Moerer는 박사학위 논문에서 1461년 이후 제작설을 지지하면서 이 패널들이 중앙에 카타리나의 입상을 두고 10개의 패널은 그 좌우에 배치되었을 것으로 추정하였다. Emily Ann Moerer, "Catherine of Siena and the Use of Images in the Creation of a Saint, 1347-1461," University of Virginia, Ph D. Dissertation, 2003, pp. 127-172. 필자는 이 패널화들을 15세기 중엽 시에나 제단화의 서사 구조에서 파악한 무어러의 주장이 타당하다고 생각한다.

12 Raimondo da Capua, 주 1의 책, pp. 60-65.

13 Raimondo da Capua, 주 1의 책, pp. 99-104; 이 주제에 대하여는 이 책의 7장 "에로틱한 비전"에서 자세히 다루었다.

14 Raimondo da Capua, 주 1의 책, pp. 118-129.

15 Raimondo da Capua, 주 1의 책, pp. 164-167.

16 Raimondo da Capua, 주 1의 책, pp. 170-171. 이 주제에 대하여는 이 책의 5장 "성녀의 비전 기록과 고해사제"에서 자세히 다루었다.

17 Raimondo da Capua, 주 1의 책, pp. 219-222.

18 카타리나는 1380년 로마에서 사망하였으며 시신은 로마의 도미니크 교회 소속인 산타 마리아 소프라 미네르바Santa Maria Sopra Minerva에 안치하였다. 1384년 카푸아의 라이몬도는 카타리나의 시신 중 머리를 시에나로 가져갈 수 있기를 청하였고, 1385년 5월 3일 카타리나의 머리 성골은 시에나의 도미니크 성당으로 옮겨졌다. Diana Norma, "The chapel of Saint Catherine in San Domenico: a study of cultural relations between Renaissance Siena and Rome," in *Siena nel Rinascimento:l'ultimo secolo della repubblica, Il Arte architettura e cultura*, edited by M. Ascheri, G. Mazzoni and F. Nevola, Siena, Accademia Senese degli Intronati, 2008, p. 411.

19 예배실 안의 왼쪽 벽에는 〈툴도의 니콜로Niccolo di Tuldo의 일화〉가 그려졌으며, 오른쪽 벽에는 〈귀신 들린 여자의 기적〉을 계획하였으나 실행되지는 못했다.

20 Raimondo da Capua, 주 1의 책, pp. 174-176.

21 아시시의 프란체스코의 '오상의 기적'과 이의 영향, 그리고 미술에 대하여는 이은기, 『욕망하는 중세』, 서울: 사회평론, 2013, II장 "제2의 예수: 아시시의 성 프란체스코", pp. 55-89.

22 교황 피오 2세는 그녀의 성인 선포에서 카타리나의 '끊임없는 기도', '설교', '자선 행위' 등을 칭송하였다. Pope Pius II, "Bolla di canonizzazione di S. Caterina da Siena,"의 내용이며, 성인선포의 내용에 대하여는 George Ferzoco, "The Processo Castellano and The Canonization of Catherine of Siena," in *A companion to Catherine of Siena*, edited by Carolyn Muessig, George Ferzoco, and Beverly Mayne Kienzle, Leiden and Boston: Brill, 2012, pp. 185-201을 참고했다.

23 Diega Giunta, "The iconography of Catherine of Siena's stigmata," in *A companion to Catherine of Siena*, edited by Carolyn Muessig, George Ferzoco, and Beverly Mayne Kienzle, Leiden and Boston: Brill, 2012, pp. 259-294.

24 카타리나의 '오상의 기적'을 그녀의 대표 이미지로 다룬 작품은 일 베키에타Il Vecchietta(1460-1480), 〈알리키에라Arliquiera〉 중 '시에나의 카테리나' 부분, 1400-1480년 사이 제작, 시에나 국립 피나코테카 소장: 도미니코 베카푸미Domenico Beccafumi(1485?-1551), 〈오상을 받는 카타리나〉, 1514-1515, 시에나 국립 피나코테카 소장 등을 들 수 있다.

25 이외에도 시에나 국립 피나코테카에는 작가 이름이 남아 있지 않은 〈알렉산드리아 카타리나의 신비한 결혼〉을 주제로 한 14세기 제단화들이 여러 점 있다. 이 주제에 대하여는 이 책의 7장 "에로틱한 비전"에서 자세히 다루었다.

26 Karen Scott, "St. Catherine of Siena, Apostola," *Church History* 61.1, 1992, pp. 34-46. 이 중 p. 37.

27 Letter T 219, Catherine of Siena, *Letters II*, 주 3의 책, p. 92.

28 Karen Scott, 주 26의 논문, pp. 37-38.

29 Renate Blumenfeld-Kosinski, *Poets, saints, and visionaries of the great schism, 1378-1417*, University Park, PA: Pennsylvania State University Press, 2006, p. 44.

30 Karen Scott, 주 26의 논문, p. 37.

31 Letter T 218(1376년 6월 28일-7월 5일 사이의 편지), *Letters II*, 주 3의 책, p. 200.

32 Letter T 218(1376년 6월 28일-7월 5일 사이의 편지), *Letters II*, 주 3의 책, p. 201.

33 Catherine of Siena, 주 2의 책, p. 233; 『대화: 시에나의 카타리나』, 주 2의 책, p. 365.

34 Catherine of Siena, 주 2의 책, p. 262; 『대화: 시에나의 카타리나』, 주 2의 책, p. 408.

35 Raimondo da Capua, *Legenda Majore*, translated by P. Giuseppe Tinali, O.P., Siena: Edizione Cantagalli, 1969, p. 149; Robert Kiely, *Blessed and beautiful: picturing the saints*, New Haven: Yale University Press, 2010, p. 259에서 재인용. 로버트 키엘리

Robert Kiely는 필자가 소지한 카푸아의 라이몬도의 *Legenda Majore*와 다른 번역본을 사용하였다. 대조 확인을 하지 못하였으며 불가피하게 재인용한다.

36 Robert Kiely, 주 35의 책, p. 259.

37 Letter T310, *Letters III*, 주 3의 책, p. 224.

38 Letter T218, *Letters II*, 주 3의 책, p. 202.

39 Karen Scott, "'Io Catarina': Ecclesiastical Politics and Oral Culture in the Letters of Catherine of Siena," in *Dear Sister:Medieval Women and the Epistolary Genre*, edited by Karen Cherewatuk, Philadelphia: University of Pennsylvania press, 1993, pp. 106-108.

40 *Legenda*, "first prologue," p. 854, col. 2; Karen Scott, 주 39의 논문 p. 93에서 재인용.

41 Letter T272, *Letters II*, 주 3의 책, pp. 505-506.

42 Letter T373, *Letters IV*, 주 3의 책, pp. 364-370. 이 중 p. 369.

43 *Legenda*, p. 883, col. 1-2; Karen Scott, "Io catarina" 주 39의 논문, p. 93에서 재인용. 캐런 스콧Karen Scott은 카푸아의 라이몬도의 *Legenda Majore*를 필자가 소지한 번역본과 다른 Conleth Kearns 번역본(Wilmingon, DE: Michael Glazier, 1980)을 사용하였다. 때문에 대조 확인을 하지 못하였으며 불가피하게 재인용한다.

44 *Legenda*, p. 937, col. 1-2. Karen Scott, "Io catarina", 주 39의 논문, p. 95에서 재인용.

45 Karen Scott, "Io catarina" 주 39의 논문, p. 112.

46 Marie-Hyacinthe Laurent, O.P.(editor), *Il Processo Castellano,Con appendice di documenti sul culto e la canonizzazione di S. Caterina*, Fontes vitae S. Catherinae Senensis historici, 9(Milan, 1942), p. 301; F. Thomas Luongo, "The Historical Perception of Catherine of Siena," in *A Companion to Catherine of Siena*, edited by Carolyn Muessig, George Ferzoco, and Beverly Mayne Kienzle, Leiden and Boston: Brill, 2012, p. 23에서 재인용.

47 Eleanor McLaughlin, "Women, power and the pursuit of holiness in medieval Christianity," in *Women of Spirit,Female Leadership in the Jewish and Chritian Tradition*, edited by Rosemary Ruether and Eleanor McLaughlin, New York: Simon and Schuster, 1979, pp. 99-130. 이 중 p. 119.

48 F. Thomas Luongo, *The saintly politics of Catherine of Siena*, New York: Cornell University Press, 2006.

49 F. Thomas Luongo, 주 48의 책, p. 3.

중세의 침묵을 깬 여성들

50 F. Thomas Luongo, 주 48의 책, pp. 123-156.

51 F. Thomas Luongo, 주 48의 책, pp. 157-202.

52 F. Thomas Luongo, 주 48의 책, pp. 206-208.

53 André Vauchez, *Sainthood in the later Middle Ages*, translated by Jean Birrell(원제: La Sainteté en Occident aux derniers siècles du Moyen Age), New York: Cambridge University Press, 1997, pp. 384-386.

5. 성녀의 비전 기록과 고해사제

1 의무교육을 받도록 법이 제정된 것은 영국의 경우 1944년, 우리나라의 경우 1948년이다.

2 토마스 아퀴나스, 『신학대전』, I, 92, 1, ad 1; 박승찬, "신의 모상으로 창조된 여성의 진정한 가치: 토마스 아퀴나스의 여성 이해에 대한 비판적 성찰", 『가톨릭철학』 7, 2005, p. 152에서 재인용.

3 박승찬, 주 2의 글, p. 162. 박승찬은 실제의 토마스는 "남자와 여자는 '최고의 우정'으로 결합되어 있어야 한다고 주장"했음을 언급하며 토마스의 긍정적인 면을 부각시켰다. 그러나 토마스는 신학, 윤리학, 형이상학에서 뛰어난 업적을 달성한 신학자임에도 불구하고 "여성의 문제에 대해서는 시대의 관습과 속견으로부터 단지 몇 발자국만 앞으로 나올 수 있었다"고 아쉬움을 표했다. 같은 글, pp. 177-178.

4 움베르토 에코 기획, 『중세 III』, 김정하 옮김, 서울: 시공사, 2016, p. 300.

5 힐데가르트 폰 빙엔, 『세계와 인간: 하느님의 말씀을 담은 책』, 서울: 올댓컨텐츠, 2011, p. 187. 힐데가르트의 이 책에 대한 자세한 설명은 2장의 주 12 참고; 남녀 상호간의 의존성, 동등한 가치에 대한 힐데가르트의 사고에 대하여는 정미현, "창조-중심적 영성: 빙엔의 힐데가르트를 중심으로", 『한국기독교신학논총』 15, 1998, pp. 337-367, 이 중 특히 p. 356, 주 50 참고.

6 Hildegard of Bingen, *Hildegard of Bingen, Scivias*, translated by Mother Columba Hart and Jane Bishop, New York: Paulist Press, 1990, p. 59.

7 Hildegard of Bingen, 주 6의 책, p. 59.

8 Hildegard of Bingen, 주 6의 책, p. 60.

9 Hildegard of Bingen, 주 6의 책, pp. 60-61.

10 힐데가르트의『하느님이 이루신 일들에 대한 책』은 1174년에 완성되었으며 이 또한 원본은 소실되고 1220-1230년에 복사된 필사본이 전해지고 있다. Hildegard von Bingen, *Liber Divinorum Operum*, Biblioteca Statale, Lucca, Ms.1942. 이 책에 대한 자세한 설명은 2장의 주 12 참고.

11 폴마르의 출생 연도를 알지 못하기 때문에 폴마르의 사망 당시 나이도 정확히 알 수 없다.

12 이 내용은 다음 문헌들을 참고하여 요약하였다. Barbara Newman, *Sister of wisdom: St. Hildegard's theology of the feminine*, Berkeley: University of California Press, 1997, pp. 4-15; Barbara Newman, "Three part invention: the vita S. Hildegardis and mystical hagiography," in *Hildegard of Binghen: the context of her thought and art*, edited by Charles Burnett and Peter Dronke, London: Warburg Institute, 1998, pp. 189-210; John W. Coakley, "A Shared Endeavor? Guibert of Gembloux on Hildegard of Bingen," in *Women, men, and spiritual power: Female saints and their male collaborators*, New York: Columbia University Press, 2012, pp. 45-55.

13 Barbara Newman, "Three part invention", 주 12의 글, p. 202. 힐데가르트의 병에 대하여는 이 책의 6장 "고행과 금식"에서 자세히 다룬다.

14 Barbara Newman, "Three part invention", 주 12의 글, p. 209.

15 John W. Coakley, 주 12의 책, pp. 45-67. 이 중 "Three part invention," p. 48에서 재인용.

17 John W. Coakley, 주 12의 책, p. 58에서 재인용.

18 John W. Coakley, 주 12의 책, p. 54에서 재인용.

19 John W. Coakley, 주 12의 책, p. 49와 p. 67.

20 Barbara Newman, "Three part invention", 주 12의 글, p. 194.

21 John W. Coakley, 주 12의 책, p. 63에서 재인용.

22 Hildegard of Bingen, 주 6의 책, p. 67.

23 Hildegard of Bingen, 주 6의 책, p. 67.

24 John W. Coakley, 주 12의 책, pp. 61-63에서 재인용.

25 John W. Coakley, 주 12의 책, p. 66.

26 〈덕성들의 질서〉는 유튜브에서 들을 수 있다. https://youtu.be/zUMlhtoGTzY 참고.

27 Angela of Foligno, *Angela of Foligno: Complete works*, translated with an introduction by Paul Lachance, New York: Paulist Press, 1993, pp. 136-137.

28 Angela of Foligno, 주 27의 책, p. 123.

29 John W. Coakley, "Hagiography and theology in the memorial of Angela of Fogligno," in *Women, men, and spiritual power: Female saints and their male collaborators*, New York: Columbia University Press, 2012, pp. 111-129. 그중 p. 113.

30 John W. Coakley, 주 29의 책, p. 113.

31 Angela of Foligno, 주 27의 책, p. 123의 본문과 p. 111의 해설.

32 이들의 명맥은 21세기까지 이어졌으며 마지막 베긴 마르셸라 페틴Marcella Pattyn이 2013년 4월 14일 벨기에에서 사망함으로써 막을 내렸다. https://www.thetimes. co.uk/article/marcella-pattyn-vlm5l5nctlf.

33 Angela of Foligno, 주 27의 책, p. 137, p. 218.

34 Angela of Foligno, 주 27의 책, p. 137.

35 Angela of Foligno, 주 27의 책, p. 137.

36 John W. Coakley, 주 29의 책, p. 282, 주 71.

37 John W. Coakley, 주 29의 책, p. 124.

38 Jacques Dalarun, "Angèle de Foligno a-t-elle existé," in *Alla Signorina: Mélanges offerts à Noëlle de la Blanchardière*, Rome: École Française, 1995, pp. 59-97, 특히 pp. 94-95. Bernard McGinn, *The flowering of mysticism: Men and women in the new mysticism: 1200-1350*, New York: Crossroad, 1998, p. 143 및 p. 393의 주 165에서 재인용.

39 2013년 10월 9일에 시성되었으며 축일은 1월 4일이다. 공식 홈페이지 http:// santaangeladafoligno.com/?fbclid=IwAR35i_Ds9SxGSOvhEM7pPlNX-ByaC-QpomxcAP80Xt8x2B5A3bLumwByszO0 참조.

40 힐데가르트는 2012년 10월 7일 교황 베네딕트 16세에 의해 성녀에 준하는 '교회의 박사'로 시복되었으며, 폴리뇨의 안젤라는 2013년 10월 9일 교황 프란치스코에 의해 시성되었다.

41 John W. Coakley, "Managing Holiness: Raymond of Capua and Catherine of Siena," in *Women, men, and spiritual power: Female saints and their male collaborators*, New York: Columbia University Press, 2012, pp. 170-192, 그중 pp. 173-175.

42 John W. Coakley, 주 41의 책, p. 191.

43 Raimondo da Capua, *Legenda Majore*, 원본은 라틴어로 저술되었으며 이탈리아어 판은 P. Giuseppe Tinali, O.P.에 의해 번역되었고(Dominican Prior of Siena, 1934), 영어 번역은 *The life of St. Catherine of Siena*, translated by George Lamb, London:

Harvill Press, 1960이 대표적이다. 필자는 이 영어본을 참고하였다.

44 Raimondo da Capua, 주 43의 책, pp. 118-129.

45 Raimondo da Capua, 주 43의 책, pp. 174-176.

46 John W. Coakley, 주 41의 책, pp. 181-184.

47 Letter T 219, Catherine of Siena, *Letters of Catherine of Siena*, Vol. II, translated with introduction and notes by Suzanne Noffke, O.P., Arizona Center for Medieval and Renaissance Studies, Tempe, Arizona, 2001, p. 92.

48 이 비전의 내용에 대하여는 이 책의 4장 "시에나의 카타리나" 171쪽과 주 27 참고.

49 이 책의 5장 "성녀의 비전 기록과 고해사제" 214쪽과 주 22 참고.

50 이 책의 4장 "시에나의 카타리나" 173쪽과 주 33-35 참고.

51 Caroline Walker Bynum, "Seeing and seeing beyond: The mass of St. Gregory in the fifteenth century," in *The mine's eye:Art and theological argument in the middle ages*, edited by Jeffrey F. Hamburger and Anne-Marie Bouché, Princeton NJ: Trustees of Princeton University Press, 2006, pp. 208-240.

52 *The Golden Legend*, S. Gregory the Pope 부분, Vol. 3, p. 27. https://sourcebooks. web.fordham.edu/basis/goldenlegend/GoldenLegend-Volume3.asp#Gregory

53 Raimondo da Capua, *The life of St. Catherine of Siena*, translated by George Lamb, London: Harvill Press, 1960, ch. XII, "Love of the holy sacrament," pp. 281-297.

54 Raimondo da Capua, 주 43의 책, pp. 170-171.

55 한국에서는 신자가 오른 손바닥 위에 왼손을 얹고 사제는 신자의 왼손에 밀떡을 놓는 다. 그리고 신자는 자기의 오른손으로 밀떡을 집어 입에 넣는다. 이에 반해 이탈리아에 서는 사제가 밀떡을 직접 신자의 입에 넣어준다. 이 연구를 하면서 이탈리아 방식이 더 옛 원형을 유지하고 있음을 알 수 있었다.

56 Raimondo da Capua, 주 43의 책, pp. 170-171.

57 John W. Coakley, 주 41의 책, pp. 181-184.

58 Hildegard of Bingen, 주 6의 책, p. 61.

6. 고행과 금식 – 참회와 몸의 정치

1 Dan Brown, *The Da Vinci Code*, New York: Doubleday, 2003; 영화, 〈다빈치 코드〉,

론 하워드Ron Howard 감독, 2006년. 소설과 영화에서는 이 인물을 오푸스데이Opus Dei 일원이며, 오푸스데이를 범죄집단같이 묘사했지만, 이는 매우 왜곡된 시각이다. 오푸스데이는 '하느님의 일', '하느님의 업적'이라는 뜻이며 1928년 가톨릭에서 정식 인가한 수도회이며 범죄와 전혀 관련이 없다.

2 이은기, 『욕망하는 중세, 미술을 통해 본 중세 말 종교와 사회의 변화』, 서울: 사회평론, 2013, VIII장 "고통: 예수 수난의 종교의식과 미술" pp. 235-262 참고.

3 Jeffrey F. Hamburger, *Visual and the visionary: Art and female spirituality in late Medieval Germany*, New York: Zone Books, 1998, pp. 303-304.

4 Jeffrey F. Hamburger, 주 3의 책, pp. 461-462.

5 Ariel Glucklich, *Sacred pain: Hurting the body for the sake of the soul*, New York and Oxford, Oxford University Press, 2001, p. 57 및 p. 224의 주 53.

6 변성의식상태에 대하여는 이 책의 8장 "엑스터시에 대한 현대의 해석들"에서 자세히 다룬다.

7 김춘경 외, 『상담학 사전』, 서울: 학지사, 2016, '변성의식상태'.

8 Jerome Kroll and Bernard Bachrach, *The mystic mind: The psychology of medieval mystics and ascetics*, New York and London: Routledge, 2005, pp. 37-39.

9 Jerome Kroll and Bernard Bachrach, 주 8의 책, pp. 27-28.

10 Jerome Kroll and Bernard Bachrach, 주 8의 책, p. 115, 도표 8-1.

11 Jerome Kroll and Bernard Bachrach, 주 8의 책, p. 116, 도표 8-2.

12 Jerome Kroll and Bernard Bachrach, 주 8의 책, p. 117, 도표 8-3.

13 Jerome Kroll and Bernard Bachrach, 주 8의 책, pp. 120-121, 도표 8-4, 8-5, 8-6.

14 Hildegard of Bingen, *Hildegard of Bingen*, Scivias, Translated by Mother Columba Hart and Jane Bishop, New York: Paulist Press, 1990, pp. 60-61.

15 Barbara Newman, "Three part invention: the vita S. Hildegardis and mystical hagiography," in *Hildegard of Binghen: The context of her thought and art*, edited by Charles Burnett and Peter Dronke, London: Warburg Institute, 1998, p.199.

16 Barbara Newman, 주 15의 글, p. 201 재인용.

17 Barbara Newman, 주 15의 글, p. 202.

18 Barbara Newman의 "Introduction," *Hildegard of Bingen*, 주 14의 책, p. 13.

19 Angela of Foligno, *Angela of Foligno: Complete works*, translated with an introduction by Paul Lachance, New York: Paulist Press, 1993, p. 163.

20 Raimondo da Capua, *The life of St. Catherine of Siena*, translated by George Lamb, London: Harvill Press, 1960, p. 58.

21 Raimondo da Capua, 주 20의 책, pp. 54-58.

22 Raimondo da Capua, 주 20의 책, pp. 51-53.

23 Raimondo da Capua, 주 20의 책, p. 57.

24 Caroline Walker Bynum, *Holy feast and Holy fast: The religious significance of food to medieval women*, Berkeley: University of California Press, 1987, pp. 165-80.

25 Raimondo da Capua, 주 20의 책, pp. 36-45.

26 Caroline Walker Bynum, 주 24의 책, p. 167.

27 Caroline Walker Bynum, 주 24의 책, p. 175.

28 Raimondo da Capua, 주 20의 책, pp. 170-171.

29 Caroline Walker Bynum, 주 24의 책, p. 175.

30 Caroline Walker Bynum, 주 24의 책, p. 179.

31 Caroline Walker Bynum, 주 24의 책, p. 207.

32 Robert Kiely, *Blessed and beautiful: picturing the saints*, New Haven: Yale University Press, 2010, pp. 264-265.

33 Lehmijoki-Gardner, Maiju, "Denial as action-penance and it's place in the life of Catherine of Siena," in *A companion to Catherine of Siena*, edited by Carolyn Muessig, George Ferzoco, and Beverly Mayne Kienzle, Leiden and Boston: Brill, 2012.

34 Rudolph M. Bell, *Holy anorexia*, Chicago: University of Chicago Press, 1985, pp. 22-53.

35 이충범, 『중세 신비주의와 여성: 주체, 억압, 저항 그리고 전복』, 서울: 동연출판사, 2011, pp. 285-286. 이충범은 또한 카타리나의 죽음과 종교재판에서 이단으로 심판받아 화형당한 마르그리트 포레의 죽음을 비교하였다. 포레는 타인에 의해 죽임을 당했지만 자기가 선택한, 즉 뜻을 굽히지 않은 자살이며, 카타리나는 금식으로 사망했지만 사회에 의해 저질러진 타살이라고 해석하였다. 같은 책, pp. 268-303.

7. 에로틱한 비전 – '그리스도와의 신비한 결혼'

1 시에나의 피나코테카에는 도 7-7 〈아기 예수와 신비한 결혼을 맺는 알렉산드리아의

카타리나〉이외에도 같은 주제의 제단화가 여러 점 있으며, 도 7-8은 현재 보스턴 박물관에 소장되어 있으나 시에나에서 제작되었다.

2 시에나의 카타리나와 미술에 대하여는 이 책의 4장 "시에나의 카타리나" 참고.

3 Jacobus de Voragine, *The Golden Legend of Jacobus de Voragine*, translated by Granger Ryan and Helmut Ripperger, New York: Longmans, Green and Co., 1969, pp. 708-716. 저자 야코부스 데 보라지네Jacobus de Voragine(1230?-1299?)는 도미니크 수도회 소속의 신부로 제노아Genoa 주교였으며 *Legenda aurea*는 1260년대에 쓰인 것으로 추정되고 있다.

4 Jacobus de Voragine, 주 3의 책, p. 708.

5 Christine Walsh, *The Cult of St Katherine of Alexandria in early Medieval Europe*, Burlington: Ashgate Publishing Company, 2007, p. 143.

6 알렉산드리아의 카타리나 전기는 중세 문학 분야에서도 활발하게 연구되고 있다. 성녀의 전설은 특히 가부장적 교회에서 강조하는 이데올로기 역할을 하였기 때문에 그녀의 전설 자체를 연구하기보다 이를 통해 당시 사회에서, 특히 교회에서 여성에게 어떤 이데올로기를 강조하였는지 해석하는 데 주력하고 있다. Gail Ashton, *Generation of identity in late medieval hagiography*, London and New York: Routledge, 2000; Jacquelline Jenkins and Katherine J. Lewis(editors), *St Katherine of Alexandria, Texts and contexts in western medieval Europe*, Belgium: Brepols publisher, 2003. 사료적인 측면에서 연구한 윌리엄 맥베인William MacBain은 11세기의 전설에서 카타리나를 신부로 묘사했을 때는 그리스도를 신랑으로, 교회를 신부로 나타내는 상징적인 설정에 불과했음에 반해 13세기 이후 카타리나가 천상의 그리스도와 결혼하는 서술적인 문구로 변화했다고 밝혔다. William MacBain, "St Catherine's mystic marriage: The genesis of a hagiographic 'Cycle de Sainte-Catherine'," *Romance Language Annual*, 2, 1990, pp. 135-140; 또한 제니퍼 렐빈 브레이Jennifer Relvyn Bray는 13세기 중엽에 신비한 결혼이 나타나기 시작했으며, 14세기 중엽 이탈리아에서는 신비한 결혼이 마치 카타리나의 실제 인생에서 일어난 사건으로 묘사되었으며 이후 실존 인물인 스웨덴의 브리지타St Bridget of Sweden, 시에나의 카타리나, 마저리 켐프Margery Kempe 등의 일생에도 모방하였다고 말한다. Jennifer Relvyn Bray, "The legend of St. Katherine in later middle English literature," doctoral thesis, University of London, 1984, pp. 262-266.

7 이 작품에 대하여는 Enzo Carli, *Il museo di Pisa*, Pisa: Pacini, 1974, TAV. VI와 설명

31과 41 참고. 저자는 이 작품이 13세기 후반, 1260년경에 제작되었다고 추정한다.

8 Jacobus de Voragine, 주 3의 책, pp. 712-713.

9 1370년경 Petrus de Natalibus 주교가 쓴 성인전인 *Catalogus sanctorum* 중에서 알렉산드리아의 카타리나 부분인 Lib. X, cap. cv. 필자는 이 책을 직접 보지는 못했으며 다음 글에서 재인용한다. Victor M. Schmit, "Painting and individual devotion in late medieval Italy: The case of St. Catherine of Alexandria," in *Visions of holiness:Art and devotion in Renaissance Italy*, edited by Andrew Ladis and Shelley E. Zuraw, and Athens, GA: Georgia Museum of Art, 2000, pp. 21-36 중 p. 22에서 재인용.

10 이 작품에 대하여는 http://www.getty.edu/art/gettyguide/artObjectDetails?artobj=710 참고.

11 이 작품에 대하여는 http://www.metmuseum.org/collection/the-collection-online/search/459002?rpp=30&pg=1&ft=Master+of+the+Orcagnesque+Misericordia&pos=3 참고.

12 2009년 이 작품을 위주로 한 특별전이 있었으며 그 결과가 단행본으로 출판되었다. Angelo Tartuferi, *L'Oratorio di Santa Caterina all'Antella e i suoi pittori*, Comune di Bagno a Ripoli, Mandragora, 2009.

13 Pietro Torriti, *La Pinacoteca Nazionale di Siena,I Dipinti dal XII al XV secolo*, Genoa: Sagep Editrice, 1977, pp. 90-91, fig. 83, 설명 108 참조.

14 이전의 연구에서는 어른 예수로의 변형이 매우 특이한 경우로 언급되었다. 밀러드 마이스Millard Meiss는 그의 저서 *Painting in Florence and Siena after the Black Death: The arts,religion and society in the mid-fourteenth century*, New York: Harper & Row 1973(초판은 1951년) 중 ch. V. Text and Images, pp. 105-131에서 알렉산드리아의 카타리나와 시에나의 카타리나 일화에 등장하는 '신비한 결혼' 작품들을 언급하였는데 '신비한 결혼'의 주제보다 글과 비전의 관계를 살펴보기 위하여 이를 예로 들었다. 이 작품에는 주문자의 이름이 새겨져 있고 두 가문의 화해라는 주제가 분명하여 일찍부터 학자들의 관심을 끌었다. E. Carli, "La Pace nella pittura senese," in Centro di studi sulla spiritualità medievale, *La pace nel pensiero,nella politica,negli ideali del Trecento*, Todi: Presso l'Accademia tudertina, 1975, pp. 241-242, fig. 5; Lois Drewer, "Margaret of Antioch the Demon-Slayer, east and west: The iconography of the predella of the Boston mystic marriage of St. Catherine," *Gesta*, XXXII(1993), pp. 11-20, figs. 1-2, 7; Museum of Fine Arts, *Italian Paintings in the Museum of Fine*

중세의 침묵을 깬 여성들

Arts, Boston, Vol. I, 1994, cat. 16, pp. 91-95, color pl. p. 92, figs. 14-16.

15 이 제단화는 현재 코르시카Corsica섬의 아작시오Ajaccio 페슈 미술관Musée Fesch에 소장되어 있으나 원래는 로마의 페슈Fesch 추기경 소장이었다. Historique: Rome, collection du cardinal Fesch; légué par le cardinal Fesch à la ville d'Ajaccio en 1839; transaction entre le comte de Survilliers(Joseph Bonaparte) et la ville d'Ajaccio en 1842. 이 작품에 대하여는 페슈 미술관 웹사이트를 참고했다. http://www.musee-fesch.com/index.php/musee_fesch/Collections/Peintures-des-primitifs-et-de-la-renaissance/Le-Mariage-mystique-de-sainte-Catherine-entre-saint-Jean-Baptiste-et-saint-Dominique.

16 이 작품에 대하여는 Philadelphia Museum 웹사이트를 참고했다. http://www.philamuseum.org/collections/permanent/102396.html?mulR=1047792910|1.

17 이 주제의 제단화는 이 책에 실린 '알렉산드리아의 카타리나의 신비한 결혼' 외에도 수를 헤아릴 수 없을 정도로 많이 그려졌다. 이탈리아에서 그녀 숭배의 중심되었다고 할 수 있는 시에나시 국립 피나코테카에 소장된 작품으로 이 주제를 제단화 중앙에 배치한 것만도 10여 점 된다. 이들을 보면, 카타리나를 작게 또는 크게, 아기 예수가 그녀로부터 고개를 돌리는 장면, 반지를 끼워주는 장면, 그리고 반지가 아니고 그녀에게 왕관을 씌워주는 장면 등을 선택하여 다양하게 전개시키면서 유행한 것을 알 수 있다. 피나코테카 소장품 중 12-15세기의 시에나 회화 작품 도록인 *La Pinacoteca Nazionale di Siena, I Dipinti dal XII al XV secolo*에 게재된 작품들 중 '알렉산드리아의 카타리나의 신비한 결혼' 주제의 작품은 다음과 같다. 암부로조 로렌체티Ambrogio Lorenzetti(1330-1335)의 작품은 pp. 128-129, fig. 129, cat. 184; Jacopo di Mino del Pellicciaio(1362년) 작품은 p. 146, fig. 153, cat. 145; 익명의 시에나 화가(14세기 중반 이후) p. 147, fig. 154, cat. 154; Paolo di Giovanni Fei 화풍 (14세기 후반), p. 184, fig. 204, cat. 137; Paolo di Giovanni Fei 화풍(14세기 후반), p. 186, fig. 207, cat. 307; 익명의 시에나 화가(1380-1390년대), p. 187, fig. 208, cat. 156; 익명의 시에나 화가(14세기 말), p. 188, fig. 209, cat. 316; Michelino da Besozzo (1420년 이후), p. 238-239, figg. 279-280, cat. 171. Pietro Torriti, *La Pinacoteca Nazionale di Siena, I Dipinti dal XII al XV secolo*, Genoa: Sagep Editrice, 1977.

18 Raymond of Capua, *Life of Saint Catharine of Sienna*, New York: P. J. Kenedy, 1862, pp. 75-76.

19 이 책의 4장 "시에나의 카타리나" 참고.

20 Karen Scott, "St. Catherine of Siena, Apostola," *Church History* 61.1, 1992, 34-46.

21 "Note well that son of God married us in the circumcision, cutting off the tip of his own flesh in the form of ring and giving it to us as a sign that he wished to marry the whole human generation." P. Misciatelli(editor), *Le Lettere de S. Caterina da Siena, ridotte a miglior lezione, e ordine nuovo disposte con note di Niccolo Tommaso*, Vol. 3, letter 221, 337.

22 아시시의 클라라Clara d'Assisi, 헬프타의 제르트루다Gertrude of Helfta, 폴리뇨의 안젤라 등을 대표적으로 들 수 있다. 루돌프 M. 벨Rudolph M. Bell 또한 13-16세기 사이에 '예수와 신비한 결혼'을 맺은 성녀, 복녀 등의 수녀가 200여 명에 달한다고 조사하였다. Rudolph M. Bell, *Holy anorexia*, Chicago: University of Chicago Press, 1985.

23 한글 성경에서는 아가 1:1에 "솔로몬의 가장 아름다운 노래"라는 구절이 있고, "나에게 입 맞춰주어요!"로 시작하는 이 구절은 1:2로 표기되어 있다. 그러나 대부분의 영어 성경에서는 이 구절이 1:1로 표기되었다.

24 E. Ann Matter, *The Voice of my beloved: The Song of Songs in western medieval Christianity*, Philadelphia: University of Pennsylvania Press, 1990, ch. 4 "The Song of Songs as the changing portrait of the Church," pp. 86-122; Denys Turner, *Eros and allegory: Medieval exegesis of the Song of Songs*, Kalamazoo: Cistercian Publications, 1995; Ann W. Astell, *The Song of Songs in the Middle Ages*, Ithaca NY: Cornell University Press, 1990; 정태현, 『성서입문, 하: 성경의 형성과정과 각 권의 개요』, 경기도: 한님성서연구소, 2009, pp. 349-357.

25 교회를 상징하던 마리아와의 결혼 도상은 왕관을 씌워주는 〈성모대관〉으로 이어졌다. 이에 대하여는 정은진, "12-15세기 〈성모대관The Coronation of the Virgin〉에 관한 연구: 정치·종교적 의미를 중심으로", 서울: 이화여자대학교 박사학위 논문, 2006. 8. 이를 단행본으로 출간한 『하늘의 여왕: 이미지로 본 「성모대관」의 다층적 의미』, 서울: 서강대학교 출판부, 2011 참고.

26 E. Ann Matter, 주 24의 책, p. 101.

27 E. Ann Matter, 주 24의 책, p. 126.

28 Bernard of Clairvaux, *Sermons on the Song of Songs*, translated by Kilian Walsh, Spencer, Mass.: Cistercian Publications, Vol. I(1971), pp. 16-24.

29 Bernard of Clairvaux, 주 28의 책, Sermon 3:2, p. 17.

30 "you must glorify him ... because he has adorned you with virtues." Bernard of

Clairvaux, 주 28의 책, Sermon 3:4, pp. 18-19.

31 Bernard of Clairvaux, 주 28의 책, Sermon 3:5, pp. 19-20.

32 Bernard of Clairvaux, 주 28의 책, Sermon 3:1, p. 16.

33 "The instructions that I address to you, my brothers, will differ from those I should deliver to people in the world," Bernard of Clairvaux, *On the Song of Songs*, Sermon 1:1 및 "The novices, the immature, those but recently converted from the worldly life, do not normally sing this song or hear it sung. ... Only the mind disciplined by persevering study, only the man whose efforts have borne fruit under Godinspiration, the man whose years, ... years measured out not in time but in merits only he is truly prepared for nuptial union with the divine partner, the union we shall describe more fully in due course." Bernard of Clairvaux, 주 28의 책, Sermon 1:12, p. 7.

34 이 모순에 대하여 정신분석학과 동성애적인 해석들이 이루어지고 있다. 전자의 예로는 Mary Daly, *Pure lust: Elemental feminist philosophy*, Boston: Beacon Press, 1984, 후자의 예로는 Stephen D. Moore, "The Song of Songs in the history of sexuality," *Church History*, Vol. 69, No. 2 Jun., 2000, pp. 328-349을 들 수 있다. 좀 더 역사적인 관점을 유지하는 학자의 연구로는 Jean Leclercq, *Monks and love in twelfth-century France: Psycho-historical essays*, New York and Oxford, Oxford University Press, 1979; Denys Turner, *Eros and allegory: Medieval exegesis of the Song of Songs*, Kalamazoo: Cistercian Publications, 1995을 들 수 있다.

35 Jean Leclercq, 주 34의 책, pp. 27-37.

36 Augustine, *De doctrina christiana* III, 16, Barbara Newman, "Love, Arrows: Christ as Cupid in Late Medieval Art and Devotion," in *The mind's eye*, edited by Jeffrey F. Hamburger and Anne-Marie Bouché, Princeton NJ: Trustees of Princeton University Press, 2006, pp. 263-286 중 p. 269와 p. 285 주 32에서 재인용.

37 "You had shot through my heart with the arrow of your charity, and I bore your words deeply fixed in my entails." Augustine, *Confessiones*, 9.3; Newman, 주 36의 논문 p. 269와 p. 285의 주 36에서 재인용.

38 Barbara Newman, 주 36의 논문 p. 267, fig. 2; Christiane Raynaud, "La mise en scène du coeur dans les livres religieux de la fin du Moyen Âge," in *Le 'Ceur' au moyen Âge*, Presses Universitaires de Provence, 1991, pp. 313-343. fig. 1.

39 Jeffrey F. Hamburger, *The Rothschild Canticles: Art and mysticism in Flanders and the Rhineland circa 1300*, New Haven: Yale University Press, c1990.

40 "나의 임은, 자기의 동산, 향기 가득한 꽃밭으로 내려가서"(아가 6:2).

41 아가 4:9을 한국어 새 번역에서는 "오늘 나 그대에게 마음을 빼앗기고 말았다"; "thou hast ravished my heart"(King James Version); "You have stolen my heart"(New International Version); "You have made my heart beat faster"(New American Standard Bible) 등으로 번역되었으며 제프리 F. 햄버거는 "Thou hast wounded my heart", 즉 "내 심장에 상처를 내었다"라 번역하였다. Jeffrey F. Hamburger, 주 39의 책, p. 72.

42 이탈리아어 'passione', 영어의 'passion'은 현대에 '열정'이라는 뜻으로 사용되고 있지만 이는 원래 '고통'을 뜻하는 라틴어 'pássĭo'에 근원을 두고 있다. 라틴어 'pássĭo'는 '고통', 특히 '그리스도의 수난'을 뜻하는 중세 용어로 이는 또한 고대 라틴어에서 '고통', '순종'을 뜻하는 'pátĭor'에 기원을 두고 있다. '열정'이라는 뜻의 고대 라틴어는 'adfectus'이며 이에 근원을 둔 현대 영어는 'affection'이다. 즉 '그리스도의 수난'을 죽음까지도 감수한 예수의 '열정적인 사랑'으로 해석하면서 'pássĭo'는 점차 '열정'이라는 뜻으로 변하여 오늘에 이르렀다. 라틴어 'pássĭo'에 대해 현대 라틴-이탈리아어 사전에서는 '열정'이라는 뜻을 먼저, '고통'을 뒤에 설명하고 있지만, 1836년 출간된 라틴-영어 사전에서는 '고통'을 먼저, '열정'을 뒤에 설명하였다. 또한 중세 라틴-라틴 사전에서는 '고통'을 첫째로, 열정이라는 뜻은 마지막의 8번째에 설명하고 있으며, 중세 라틴-영어 사전에서는 'pássĭo'에 열정이라는 뜻이 없음을 확인할 수 있다. Gian Biagio Conte, *Dizionario della Lingua Latina*, Firenze: Le Monnier, 2000-2004, p. 1079; *Lexicon of Latin Language*, Boston: Wilkins, 1836, 'pássĭo'부분; J. F. Niermeyer, *Medieval Latinitatis Lexicon Minus,*Leiden: Brill, 1976, p. 769; Florent Tremblay, *A Medieval Latin-English Dictionary*, Medieval Studies, Vol. 25, Lewiston, NY: Edwin Mellen Press, 2005, 'pássĭo' 부분.

43 "Let us see through the visible wound to the invisible wound of love", Bonaventure, *Holiness of life,being St. bonaventure's Treatise de perfection vitaeæ ad sorores 1928*, translated by Laurence Costello, St. Lois, Mo., 1928, pp. 63-64; Jeffrey F. Hamburger, 주 39의 책, pp. 72-73에서 재인용.

44 Jeffrey F. Hamburger, 주 39의 책, pp. 105-117.

45 Jeffrey F. Hamburger, 주 39의 책, p. 108.

46 Teresa d'Ávila, *Livre de sa vie*, XXIX, 17. 앙트완 베르고트, 『죄의식과 욕망: 강박 신
 경증과 히스테리의 근원』, 김성민 옮김, 서울: 학지사, 2009, pp. 329-330에서 재인용.

47 이 그림은 연속된 네 장의 그림 중 마지막 그림이다. 첫째는 〈상징적 십자가〉, 둘째는
 〈십자가 위의 하트〉, 셋째는 〈성체성사의 잔치상이 그려진 하트〉 그리고 마지막이 〈집
 으로서의 하트〉이다. 이 그림이 그려진 상트발부르크 필사본은 제프리 F. 햄버거가 발
 견하고 자세하게 연구하였다. Jeffrey F. Hamburger, *Nuns as artist: The visual culture of
 a medieval convent*, Berkely, Los Angeles, London: University of California Press,
 1997, pp. 137-176, figg. 66, 67, 84, 85.

48 Jeffrey F. Hamburger, 주 47의 책, pp. 146-47.

49 Jeffrey F. Hamburger, 주 47의 책, p. 158.

50 Jeffrey F. Hamburger, 주 47의 책, p. 138.

51 Jeffrey F. Hamburger, 주 47의 책, p. 158.

52 Jeffrey F. Hamburger, 주 47의 책, p. 166.

53 Jeffrey F. Hamburger, 주 47의 책, p. 151.

54 Jeffrey F. Hamburger, 주 47의 책, p. 168.

55 Bernard McGinn, *The flowering of mysticism: Men and women in the new mysticism
 1200-1350*, New York: Crossroad, 1998, pp. 139-152, pp. 199-265.

56 "the more his desire grows, the greater will her wedding be. The narrower the
 wedding bed, the closer the embrace, the sweeter the taste of the kiss of his
 mouth." Lothar Meyer, "Studien zur geistlichen Bildsprache im Werke der Mech-
 thild von Magdeburg," Dissertation, Göttingen, 1951; Jeffrey F. Hamburger, *The
 Rothschild Canticles*, 주 39의 책, p. 108과 p. 279의 note 21에서 재인용.

57 Bernard McGinn(Selector), "Christianity," in *Comparative mysticism: an anthology
 of original sources*, edited by Steven T. Katz, New York: Oxford University Press,
 2013, p. 235.

58 폴리뇨의 안젤라에 대하여는 이 책의 3장 "폴리뇨의 안젤라" 참고.

59 Angela of Foligno, *Angela of Foligno: Complete works*, translated by Paul Lachance,
 New York: Paulist Press, 1993. pp. 141-142.

60 Angela of Foligno, 주 59의 책, p. 143.

61 Angela of Foligno, 주 59의 책, p. 176.

62 Angela of Foligno, 주 59의 책, p. 182 및 p. 377의 주 85.

63 이 책의 5장 "성녀의 비전 기록과 고해사제"와 John Wayland Coakley, *Women, men, and spiritual power: Female saints and their male collaborators*, New York: Columbia University Press, 2012 참고.

64 Bernard McGinn, 주 55의 책, p. 104.

65 John Wayland Coakley, 주 63의 책, pp. 221-224.

66 John Wayland Coakley, 주 63의 책, pp. 224-227.

67 스페인의 16세기 성녀 아빌라의 데레사의 비전도 이와 맥을 같이한다. 이 책의 도 8-2, 8-3, 8-4 참고.

68 앙트완 베르고트, 『죄의식과 욕망: 강박 신경증과 히스테리의 근원』, 김성민 옮김, 서울: 학지사, 2009, pp. 323-325. 이 책에 대하여는 8장의 주 16 참고.

69 시몬 드 보부아르, 『제2의 성 II』, 이희영 옮김, 서울: 동서문화사, 1992, pp. 856-867. 참고로 보부아르의 『제2의 성』의 초판은 1949년 파리에서 출간되었다.

8. 엑스터시에 대한 현대의 해석들

1 이 주제에 대하여는 이 책의 1장 "중세 수녀원과 여성의 자기 목소리" 참고.

2 사진 전거, https://www.institute-christ-king.org/vocations/sisters/. 이 수녀회에서는 수녀복을 입지 않기 때문에 머리 캡을 쓰지 않았다.

3 이 주제에 대하여는 이 책의 7장 "에로틱한 비전" 참고.

4 이 주제에 대하여는 이 책의 6장 "고행과 금식" 참고.

5 1) 'epileptoid fits', 2) 'the period of contortions and grand movements', 3) 'passionate attitudes', 4) 'final delirium'.

6 의사 샤르코와 환자 어거스틴의 관계는 영화로도 제작되었다. 2012년 프랑스의 앨리스 위노쿠르Alice Winocour 감독이 제작한 〈어거스틴Augustine〉이다. 이 사례는 의학사에서 샤르코의 업적으로 기록되었으나 페미니즘 시각에서 제작된 영화에서는 환자 어거스틴의 입장에서 사건을 바라보았다.

7 피에르 아리스티드 앙드레 브루이에Pierre Aristide André Brouillet, 〈살페트리에 병원에서의 의술 수업A Clinical Lesson at the Salpêtrière〉. 이 수업에 참여한 30여 명의 이름도 확인되었다. J. C. Harris, "A Clinical Lesson at the Salpêtrière," *Archives of General Psychiatry*, Vol. 62, No. 5(May 2005), pp. 470-472.

8 Jules Evans, "Jean-Martin Charcot and the pathologisation of ecstasy," from Phi-losophy for life, website of Jules Evans, https://www.philosophyforlife.org/blog/jean-martin-charcot-and-the-pathologisation-of-ecstasy.

9 앙트안 베르고트, 『죄의식과 욕망: 강박 신경증과 히스테리의 근원』, 김성민 옮김, 서울: 학지사, 2009, pp. 313-314에서 재인용. 이 책에 대하여는 다음의 주 16에서 자세히 설명하였다.

10 Jerome Kroll and Bernard Bachrach, *The mystic mind: The psychology of medieval mystics and ascetics*, New York and London: Routledge, 2005, pp. 37-65.

11 김춘경 외, 『상담학 사전』, 서울: 학지사, 2016, '변성의식상태'.

12 Jerome Kroll and Bernard Bachrach, 주 10의 책, pp. 37-39.

13 Jerome Kroll and Bernard Bachrach, 주 10의 책, p. 40.

14 Jerome Kroll and Bernard Bachrach, 주 10의 책, p. 55.

15 Sigmund Freud, *Leonardo da Vinci: A psychosexual study of an infantile reminiscence*, (1916) translated by Abraham Arden Brill, https://en.wikisource.org/wiki/Leonardo_da_Vinci:_a_Psychosexual_Study_of_an_Infantile_Reminiscence/Chapter_6.

16 Antoine Vergote, *Dette et Désir: Deux axes chrétiens et la dérive pathologique*, Paris: Seuil, 1978; 영어 번역은 M. H. Wood(translator), *Guilt and desire: Religious attitudes and their pathological derivatives*, New Haven: Yale University Press, 1988; 한국어 번역은 앙트안 베르고트, 『죄의식과 욕망: 강박 신경증과 히스테리의 근원』, 김성민 옮김, 서울: 학지사, 2009. 프랑스어 제목 'Dette et Désir: Deux axes chrétiens et la dérive pathologique'을 직역하면 '빚진 감정과 욕망: 그리스도교의 두 축과 정신병리적 파생'이라 할 수 있다. 한국어 번역자는 의역하여 한국어 판 제목으로 사용한 듯하다. 필자는 영문과 한국어 번역본을 대조하면서 참고하였다.

17 앙트안 베르고트, 주 16의 책, p. 373.

18 앙트안 베르고트, 주 16의 책, p. 316.

19 앙트안 베르고트, 주 16의 책, p. 319.

20 앙트안 베르고트, 주 16의 책, pp. 323-325.

21 Theresa of Avila, *Livre de la vie*, ch. XXIX, 17; 앙트안 베르고트, 주 16의 책, pp. 329-330에서 재인용.

22 "You need but go to Rome and see the statue by Bernini to immediately understand that she's coming," in *On feminine sexuality, the limits of love and knowledge*,

1972-1973, Encore, the Seminar of Jacques Lacan, Book XX, edited by Jacques Lacan and Jacques-Alain Miller, translated by Bruce Fink, New York: W.W. Norton, 1999. p. 76(Seminar XX-71). p. 76은 영어 번역본 페이지이며 Seminar XX-71은 원저인 프랑스어 판본의 쪽수를 뜻한다. 즉 Seminar XX-00은 라캉 연구에서 사용하는 고유번호이며 이후 괄호 속에 표기한다.

23 Jacques Lacan, Le Seminaire, Livre XX, Encore, 1972-1973, Editions de Seuil, Paris, 1975.

24 Jacques Lacan, 주 22의 책, pp. 76-77(Seminar XX-71).

25 Jacques Lacan, 주 22의 책, p. 77(Seminar XX-71).

26 정재식, "라캉의 'Coming'의 바로크와 사유의 변곡점", 『비평과 이론』 제24권 1호 (2019 · 봄), p. 84.

27 브루스 핑크, 『에크리 읽기: 문자 그대로의 라캉』, 김서영 옮김, 서울: b(도서출판), 2007, p. 280.

28 필자는 라캉이 사용하는 특수 용어나, 여러 층과 결을 지닌 문장들을 이해하기 어려웠다. 이는 그가 기존의 철학과 정신분석학의 한계를 지적하면서, 그 틈새를 밝히고자 애썼기 때문일 것이다. 더구나 그 자신, 말하는 존재speaking being가 갖는 한계에서 문제를 제기하면서도, 말로 표현하기 어려운 심리적 정동情動, affect 상태를 언어로 정교하게 설명해야 했으니 문장이 더욱 복잡하였을 것이다. 필자의 글은 그의 사유를 너무나 단순하게 압축하였기 때문에 과연 독자에게 잘 전달될까 걱정이 앞선다. 라캉을 이해하는 데는 라캉 전공자들의 강의(김석, '아트앤스터디' 강의; 민승기, '플라톤 아카데미 TV'와 '여성문화이론연구소' 강의)가 크게 도움이 되었다. '주이상스'를 이해하는 데는 라캉의 저서 『세미나XX』 이외에 여성문화이론연구소 정신분석세미나팀이 펴낸 『페미니즘과 정신분석』(2003) 중 10장, 김미연, "주이상스", pp. 179-198; 정재식, "라캉의 'Coming'의 바로크와 사유의 변곡점", 『비평과 이론』 제24권 1호(2019 · 봄), pp. 77-107; 남경아, "잉여 쾌락으로서 주이상스(Jouissance)" 『동서철학연구』 제77호 (2015. 9), 한국동서철학회 논문집, pp. 367-383 등을 참고하였다.

29 정재식, 주 26의 논문, p. 99에서 재인용.

30 브루스 핑크, 주 27의 책, pp. 288-289.

31 Jerome Kroll and Bernard Bachrach, 주 10의 책, pp. 115-121, figg. 8-1~8-6, 이 중 특히 p. 117, fig 8-3.

32 Caroline Walker Bynum, *Fragmentation and redemption: Essays on gender and the human*

body in medieval religion, New York: Zone Books, 1992, p. 195.

33 클레르보의 베르나르도의 입맞춤에 대하여는 이 책의 7장 "에로틱한 비전" 304-305
 쪽과 7장의 주 28-32 참고.

34 Caroline Walker Bynum, 주 32의 책, p. 135.

35 John W. Coakley, *Women, men, and spiritual power: Female saints and their male collabora-
 tors*, New York: Columbia University Press, 2012, pp. 61-63에서 재인용.

36 John W. Coakley, 주 35의 책, p. 66.

37 Caroline Walker Bynum, 주 32의 책, p. 150.

참고문헌

E. 에드슨·E. 새비지 스미스, 『중세, 하늘을 디자인하다: 옛 지도에 담긴 중세인의 우주관』, 이정아 옮김, 서울: 이른아침, 2006.

김미연, "주이상스", 여성문화이론연구소 정신분석세미나팀 편집, 『페미니즘과 정신분석』, 2003, pp. 179-198.

김춘경 외 『상담학 사전』, 서울: 학지사, 2016.

남경아, "잉여 쾌락으로서 주이상스(Jouissance)" 『동서철학연구』 제77호(2015. 9), 한국 동서철학회 논문집, pp. 367-383.

듀이, 존, 『경험으로서의 예술 1』, 박철홍 옮김, 서울: 나남, 2016.

르 고프, 자크, 『연옥의 탄생』, 최애리 옮김, 서울: 문학과지성사, 1995.

박승찬, "신의 모상으로 창조된 여성의 진정한 가치 – 토마스 아퀴나스의 여성 이해에 대한 비판적 성찰", 『가톨릭철학』 7, 2005, pp. 148-190.

베르고트, 앙트완, 『죄의식과 욕망: 강박 신경증과 히스테리의 근원』, 김성민 옮김, 서울: 학지사, 2009.

보부아르, 시몬 드, 『제2의 성 I, II』, 이희영 옮김, 서울: 동서문화사, 1992.

샤하르, 슐람미스, 『제4신분, 중세 여성의 역사』, 최애리 옮김, 서울: 나남, 2010.

성해영, "신비주의란 무엇인가?: 개념에 대한 오해와 유용성을 중심으로", 『인문논총』 제71 권 제1호(2014. 2. 28), 서울대학교, 2014, pp. 153-187.

_____, "염불선(念佛禪)과 예수기도의 비교, 만트라(Mantra)와 변형의식상태(ASC) 개 념을 중심으로", 『인문논총』 제69권(2013), 서울대학교, 2013, pp. 257-288.

시에나의 카타리나, 『대화: 시에나의 카타리나』, 성찬성 옮김, 서울: 바오로딸, 1997.

에코, 움베르토(기획), 『중세 III』, 김정하 옮김, 서울: 시공사, 2016.

울프, 버지니아, 『자기만의 방』, 이소연 옮김, 서울: 펭귄클래식코리아, 2010.

이은기, 「'그리스도와의 신비한 결혼'과 에로스적인 사랑, –중세 말 이탈리아를 중심으 로-」, 『서양미술사학회논문집』 42, 2015. 02, pp. 113-142.

_____, 「시에나의 카타리나 이미지: 성인전과 실제 사이」, 『미술사연구』, 2013, Vol. 27, pp. 353-384.

_____, 『욕망하는 중세: 미술을 통해 본 중세 말 종교와 사회의 변화』, 서울: 사회평론, 2013.

이충범, "생태신학자 빙엔의 힐데가르트", 『중세철학』 15호, 2009, pp. 43-69.

_____, 『중세 신비주의와 여성: 주체, 억압, 저항 그리고 전복』, 서울: 동연출판사, 2011.

정미현, "창조-중심적 영성: 빙엔의 힐데가르트를 중심으로" 『한국기독교신학논총』 15, 1998, pp. 337-367.

정은진, 『하늘의 여왕: 이미지로 본 「성모대관」의 다층적 의미』, 서울: 서강대학교 출판부, 2011.

정재식, "라캉의 'Coming'의 바로크와 사유의 변곡점", 『비평과 이론』 제24권 1호(2019 · 봄), pp. 77-107.

정태현, 『성서입문, 하: 성경의 형성과정과 각 권의 개요』, 경기도: 한님성서연구소, 2009.

조남주, 『82년생 김지영』, 서울: 민음사, 2016.

차하순, 『서양사 총론 1』, 서울: 탐구당, 2011.

펠트만, 크리스티안, 『빙엔의 힐데가르트』, 이종한 옮김, 서울: 분도출판사, 2017.

핑크, 브루스, 『에크리 읽기: 문자 그대로의 라캉』, 김서영 옮김, 서울: b(도서출판), 2007.

힐데가르트 폰 빙엔, 『세계와 인간: 하느님의 말씀을 담은 책』, 이나경 옮김, 서울: 올댓컨텐츠, 2011.

Angela of Foligno, *Angela of Foligno:Complete works*, translated with an introduction by Paul Lachance, New York: Paulist Press, 1993.

_____, *Memoriale,Angela da Foligno*, edited by Enrico Menestò, Spoleto: Fondazione centro italiano di studi sull'Alto Medioevo, 2013.

Ashton, Gail, *Generation of identity in late medieval hagiography*, London and New York: Routledge, 2000.

Barasch, Moshe, *Theories of Art:From Plato to Winckelmann*, Routledge, 1985.

Bassetti, Massimiliano(a cura di), *Dal visibile all'indicibile:Crocifissi ed esperienza mistica in Angela da Foligno*, Spoleto: Fondazione Centro Italiano di Studi sull'Alto Medioevo, 2012.

Bell, Rudolph M., *Holy anorexia*, Chicago: University of Chicago Press, 1985.

Bernard of Clairvaux, *Sermons on the Song of Songs*, translated by Spencer Kilian Walsh, Mass.: Cistercian Publications, Vol. I, 1971.

Blumenfeld-Kosinski, Renate, *Poets,saints,and visionaries of the great schism, 1378-1417*, University Park, PA : Pennsylvania State University Press, 2006.

Brandi, Cesare, "Giovanni d Paolo," *Le Arti* 3, No. 4, 1941.

Bryson, Norman, Michael Ann Holly, and Keith Moxey, *Visual culture:Images and interpretations*, Hanover: NH, 1993.

Bynum, Caroline Walker, *Fragmentation and redemption:Essays on gender and the human body in medieval religion*, New York: Zone Books, 1992.

_____, *Holy feast and holy fast:The religious significance of food to medieval women*, Berkeley: University of California Press, 1987.

Carli, Enzo, *Il museo di Pisa*, Pisa: Pacini, 1974.

_____. "Pace nella pittura senese," in *Pace nel Pensiero del Trecento, La pace nel pensiero, nella politica, negli ideali del Trecento*. Atti del 15º Convegno (Todi, 13-16 ottobre 1974), Spoleto: Fondazione Centro italiano di studi sull'alto medioevo, 1974.

Carnea, Maria Francesca, *Libertà e politica in S. Caterina da Siena:privilegio e conquista per un pensiero volitivo e attuale*, Roma: Viverein, 2011.

Caterina da Siena, *Il Dialogo della divina provvidenza ovvero Libro della divina dottrina*, Giuliana Cavallini(a cura di), Rome: Edizioni cateriniane, 1968.

_____, *Letters of Catherine of Siena*, Vol. I, II, III, IV, translated by with introduction and notes by Suzanne Noffke, O.P. Vol. I(Binghamton, N.Y.: Medieval and Renaissance Text and Studies 1988), Vols. II, III, IV(Arizona Center for Medieval and Renaissance Studies, Tempe, Arizona; Vol. II, 2001; Vol. III, 2007; Vol. IV, 2008).

_____, *The Dialogue of Catherine of Siena*, traslated with Suzanne Noffke, New York: Paulist Press, 1980.

Cavarra, Angela Adriana, *Catharina:testi ed immagini di S. Caterina da Siena nelle raccolte casanatensi*, Milano: S&PJ, 1998.

Caviness, Madeline Harrison, "Hildegard as the designer of the illustrations to her works," in *Hildegard of Binghen:the context of her thought and art*, edited by Charles Burnett and Peter Dronke, London: Warburg Institute, 1998, pp. 29-62.

_____, "Reception of images by medieval viewers," in *A Companion to medieval art:Romanesque and gothic in Northern Europe*, edited by Conrad Rudolph, Hoboken, New Jersey: Blackwell Publishing, 2008, pp. 65-85.

Coakley, John W., *Women, men, and spiritual power: Female saints and their male collabora-*

tors. New York: Columbia University Press, 2012.

Dalarun, Jacques, "Angèle de Foligno a-t-elle existé," in *Alla Signorina:Mélanges offerts à Noëlle de la Blanchardière*, Rome: École Française, 1995, pp. 59-97.

Dronke, Peter, "Tradition and Innovation in Medieval Western Colour Imagery," *Eranos Jahrbuch* 41(1972), pp. 82-84.

Ferzoco, George, "The Processo Castellano and The Canonization of Catherine of Siena," in *A companion to Catherine of Siena*, edited by Carolyn Muessig, George Ferzoco, and Beverly Mayne Kienzle, Leiden and Boston: Brill, 2012, pp. 185-201.

Fox, Mattew, *Illuminations of Hildegard of Bingen*, Rochester, Vermont: Bear and Company, 1985.

Freud, Sigmund, *Leonardo da Vinci:A psychosexual study of an infantile reminiscence*, (1916), translated by Abraham Arden Brill, https://en.wikisource.org/wiki/Leonardo_da_Vinci:_a_Psychosexual_Study_of_an_Infantile_Reminiscence/Chapter_6.

Frugoni, Chiara, "The imagined woman," in *A history of women in the west II. Silence of the Middle Ages*, edited by Christiane Klapisch-Zuber, Cambridge, Massachusetts: Harvard University Press, 1992, pp. 336-422.

Gaze, Delia(editor), *Dictionary of women artists*, London: Fitzroy Dearborn, Publishers, 1997.

Giunta, Diega, "The iconography of Catherine of Siena's stigmata," in *A companion to Catherine of Siena*, edited by Carolyn Muessig, George Ferzoco, and Beverly Mayne Kienzle, Leiden and Boston: Brill, 2012, pp. 259-294.

Glucklich, Ariel, *Sacred pain:Hurting the body for the sake of the soul*, New York and Oxford: Oxford University Press, 2001.

Hamburger, Jeffrey F., *Nuns as artist:The visual culture of a medieval convent*, Berkely, Los Angeles, London: University of California Press, 1997.

_____, *The Rothschild Canticles: Art and mysticism in Flanders and the Rhineland circa 1300*, New Haven: Yale University Press, c1990.

_____, "Seeing and believing, the suspicion of sight and the authentication of vision in late medieval art and devotion," in *The mind's eye:Art and theological argument in the middle ages*, edited by Jeffrey F. Hamburger and Anne-Marie Bouché, Prince-

ton: Trustees of Princeton University Press, 2006, pp. 47-70.

_____, *The visual and the visionary: Art and female spirituality in late medieval Germany*, New York: Zone Books, 1998.

Hamburger, Jeffrey F. and Signor, Gabriela(editors), *Catherine of Siena: The Creation of a Cult (Medieval Women: Texts and Contexts)*, Turnhout(Belgium): Brepols Publishers, 2013.

Harris, J. C., "A Clinical Lesson at the Salpêtrière," *Archives of General Psychiatry*, Vol. 62, No. 5(May 2005), pp. 470-472.

Hildegard of Bingen, *Hildegard of Bingen, Scivias*, translated by Mother Columba Hart and Jane Bishop, New York: Paulist Press, 1990.

Jenkins, Jacquelline and Katherine J. Lewis(editors), *St Katherine of Alexandria, Texts and contexts in western medieval Europe*, Turnhout(Belgium): Brepols publisher, 2003.

Jules Evans, "Jean-Martin Charcot and the pathologisation of ecstasy," from Philosophy for life, website of Jules Evans, https://www.philosophyforlife.org/blog/jean-martin-charcot-and-the-pathologisation-of-ecstasy).

Kamerick, Kathleen, "Art and moral vision in Angela of Foligno and Margery Kempe," *Mystics Quarterly*, Vol. 21, No. 4 (December 1995), pp. 148-158.

Katz, Steven T.(editor), *Comparative mysticism: an anthology of original sources*, New York: Oxford University Press, 2013.

Keith, Christiansen, Laurence B. Kante and Carl Brandon Strehlke(editors), *Painting in Renaissance Siena, 1420-1500*, New York: Metropolitan Museum of Art, 1988.

Kiely, Robert, *Blessed and beautiful: picturing the saints*, New Haven: Yale University Press, 2010.

Klapisch-Zuber, Christiane(editor), *A history of women in the west II: Silences of the Middle Ages*, Cambridge, Massachusetts: Harvard University Press, 1992.

Kroll, Jerome and Bernard Bachrach, *The mystic mind: The psychology of medieval mystics and ascetics*, New York and London: Routledge, 2005.

Lacan, Jacques, *Le Seminare, Livre XX, Encore, 1972-1973*, Paris: Editions de Seuil, 1975.

Lacan, Jacques and Jacques-Alain Miller(editors), *On feminine sexuality, the limits of love and knowledge, 1972-1973, Encore, the Seminar of Jacques Lacan, Book XX*, translated by Bruce Fink, New York: W.W. Norton, 1999.

중세의 침묵을 깬 여성들

Lehmijoki-Gardner, Maiju, "Denial as Action-Penance and it's Place in the Life of Catherine of Siena," in *A companion to Catherine of Siena*, edited by Carolyn Muessig, George Ferzoco, and Beverly Mayne Kienzle, Leiden and Boston: Brill, 2012, pp. 113-126.

Luongo, F. Thomas, "The Historical Perception of Catherine of Siena," in *A Companion to Catherine of Siena*, edited by Carolyn Muessig, George Ferzoco, and Beverly Mayne Kienzle, Leiden and Boston: Brill, 2012, pp. 23-45.

_____, *The saintly politics of Catherine of Siena*, New York: Cornell University Press, 2006.

MacBain, William, "St Catherine's mystic marriage: The genesis of a hagiographic 'Cycle de Sainte-Catherine'," *Romance Language Annual*, 2, 1990, pp. 135-140.

Matter, E. Ann, *The Voice of my beloved: The Song of Songs in western medieval Christianity*, Philadelphia: University of Pennsylvania Press, 1990.

Matter, E. Ann and John W. Coakley(editors), *Creative women in medieval and early modern Italy: a religious and artistic Renaissance*, Philadelphia: University of Pennsylvania Press, 1994.

Mazzoni, Cristina, *Angela of Foligno's Memorial*, translated by John Cirignano, Cambridge: D.S. Brewer, 1999.

McGinn, Bernard, *The flowering of mysticism: Men and women in the new mysticism: 1200-1350*, New York: Crossroad, 1998.

_____, *The varieties of vernacular mysticism: 1350-1550*, New York: Crossroad, 2012.

_____(Selector), "Christianity," in *Comparative mysticism: an anthology of original sources*, edited by Steven T. Katz, New York: Oxford University Press, 2013.

McLaughlin, Eleanor, "Women, power and the pursuit of holiness in medieval Christianity," in *Women of Spirit, Female Leadership in the Jewish and Chritian Tradition*, edited by Rosemary Ruether and Eleanor McLaughlin, New York: Simon and Schuster, 1979, pp. 99-130.

Meiss, Millard, *Painting in Florence and Siena after the Black Death: The arts, religion and society in the mid-fourteenth century*, New York: Harper & Row, 1973(초판은 1951년).

Mews, Constant J., "Religious thinker 'a frail human being' on fiery life," in *Voice of living light, Hildegard of Bingen and her world*, edited by Barbara Newman, Berkeley:

University of California Press, 1998, pp. 52-69.

Moerer, Emily Ann, "Catherine of Siena and the Use of Images in the Creation of a Saint, 1347-1461," University of Virginia, Ph D. Dissertation, 2003.

_____, "Visual hagiography of a stigmatic Saint: Drawings of Catherine of Siena in the Libellus de Supplemento," in *Gesta*, Vol. 44, No. 2(2005), pp. 89-102.

Newman, Barbara, "Love, Arrows: Christ as Cupid in Late Medieval Art and Devotion," in *The mind's eye,* edited by Jeffrey F. Hamburger and Anne-Marie Bouché, Princeton NJ: Trustees of Princeton University Press, 2006, pp. 263-286.

_____, *Sister of wisdom, St. Hildegard's theology of feminine*, University of California Press, 1987, p. 102.

_____, "Three part invention: the vita S. Hildegardis and mystical hagiography," in *Hildegard of Binghen: the context of her thought and art*, edited by Charles Burnett and Peter Dronke, London: Warburg Institute, 1998, pp. 189-210.

_____(editor), Voice of living light, *Hildegard of Bingen and her world*, Berkeley: University of California Press, 1998.

Nochlin, Linda, "Why have there been no great women artists?," *ARTnews*, January 1971, pp. 22-39, pp. 67-71.

Noffke, Suzanne, "Catherine of Siena," in *Medieval Holy Women in the Christian Tradition c.110-c.1500*, edited by Alastair Minnis and Rosalynn Voaden, Belgium: Brepols Publishers, 2010, pp. 601-622.

Norma, Diana, *Painting in late medieval and Renaissance Siena(1260-1555)*, New Haven: Yale University Press, 2003.

_____, "The chapel of Saint Catherine in San Domenico: a study of cultural relations between Renaissance Siena and Rome," in *Siena nel Rinascimento: l'ultimo secolo della repubblica, Il Arte architettura e cultura*, edited by M. Ascheri, G. Mazzoni and F. Nevola, Siena, Accademia Senese degli Intronati, 2008.

Opitz, Claudia and Schraut, Elizabeth, "Frauen unt Kunst im Mitteralter," in *Frauenkunstgeschichte*, Giessen, 1984, pp. 33-52.

Os, Henk van, "Giovanni di Paolo's Pizzicaiolo Alterpiece," *Art Bulletin* 53, 1971, pp. 289-302.

_____, *Sienese altarpieces, 1215–1460: Form, content, function*, Vol. 2, 1344 – 1460. Gron-

ingen, 1990,

Parsons, Gerald, *The cult of Saint Catherine of Siena:a study in civil religion*, Burlington:
Ashgate Publishing Company, 2008.

Pope-Hennessy, John, *Robert Lehman Collection:Italian Paintings*, New York: Metropoli-
tan Museum of Art, 1987.

Raimondo da Capua, *Legenda Majore*, translated by P. Giuseppe Tinali, O.P., Domini-
can Prior of Siena, 1934.

_____, *Life of Saint Catharine of Sienna*, New York: P. J. Kenedy, 1862.

_____, *The life of St. Catherine of Siena*, translated by George Lamb, London: Harvill
Press, 1960.

Sapori, Giovanna, Bruno Toscano(a cura di), *La deposizione lignea in Europa:L'immagine,
il culto,la forma*, Electa, 2004.

Schmit, Victor M., "Painting and individual devotion in late medieval Italy: The case
of St. Catherine of Alexandria," in *Visions of holiness:Art and devotion in Renaissance
Italy*, edited by Andrew Ladis and Shelley E. Zuraw, Athens, GA: Georgia Muse-
um of Art, 2000, pp. 21-36.

Scott, Karen, "'Io Catarina': Ecclesiastical Politics and Oral Culture in the Letters of
Catherine of Siena," in *Dear Sister:Medieval Women and the Epistolary Genre*, edited
by Karen Cherewatuk, Philadelphia: University of Pennsylvania press, 1993, pp.
87-121.

_____, "St. Catherine of Siena, Apostola," *Church History* 61.1, 1992, pp. 34-46.

The Cambridge Dictionary of Psychology, Cambridge University Press, 2009, pp. 570-571,
"Vision".

Torriti, Pietro, *La Pinacoteca Nazionale di Siena,I Dipinti dal XII al XV secolo*, Genoa:
Sagep Editrice, 1977.

Toscano, Bruno, "Dieci immagini al tempo di Angeli," in Massimiliano Bassetti(a cura
di), *Dal visibile all'indicibile:Crocifissi ed esperienza mistica in Angela da Foligno*, Spoleto:
Fondazione Centro Italiano di Studi sull'Alto Medioevo, 2012.

Turner, Denys, *Eros and allegory:Medieval exegesis of the Song of Songs*, Kalamazoo: Cister-
cian Publications, 1995.

Vauchez, André, *Sainthood in the later Middle Ages*, translated by Jean Birrell(원제: La

Sainteté en Occident aux derniers siècles du Moyen Age), New York: Cambridge University Press, 1997.

_____, *The Laity in the Middle Ages: Religious Beliefs and Devotional Practices*, edited by Daniel E. Bornstein, translated by Margery J. Schneider, University of Notre Dame Press, 1996.

Vergote, Antoine, *Dette et Désir: Deux axes chrétiens et la dérive pathologique*, Paris: Seuil, 1978; Wood, M. H.(translator), *Guilt and desire: Religious attitudes and their pathological derivatives*, New Haven: Yale University Press, 1988.

Voragine, Jacobus de, *The Golden Legend of Jacobus de Voragine*, translated by Granger Ryan and Helmut Ripperger, New York: Longmans, Green and Co., 1969.

Walsh, Christine, *The Cult of St Katherine of Alexandria in early Medieval Europe*, Burlington: Ashgate Publishing Company, 2007.

Wegner, Susan E., "Heroizing Saint Catherine: Francesco Vanni's 'Saint Catherine of Siena liberating a possessed woman'," *Woman's Art Journal*, Vol. 19, Issue 1(Spring-Summer, 1998), pp. 31-37.

『옥스퍼드 영한사전』, "vision".

『표준국어대사전』, "환영".

영화 〈82년생 김지영〉, 김도영 감독, 2019년.

영화 〈알라딘〉, 가이 리치 감독, 2019년.

영화 〈어거스틴(Augustine)〉, 앨리스 위노쿠르Alice Winocour 감독, 프랑스, 2012년.

영화 〈위대한 계시Vision-Aus dem Leben der Hildegard von Bingen〉, 마가레테 폰 트로타 감독, 독일과 프랑스, 2019년.

http://sammlungen.ub.uni-frankfurt.de/msma/content/pageview/3644769.

http://santaangeladafoligno.com/?fbclid=IwAR35i_Ds9SxGSOvhEM7p-PlNX-ByaCQpomxcAP80Xt8x2B5A3bLumwByszO0.

http://www.bl.uk/manuscripts/FullDisplay.aspx?ref=Cotton_MS_Domitian_A_XVII.

https://art.thewalters.org/detail/25823/claricia-swinging-on-an-initial-q-2/.

https://en.dict.naver.com/#/entry/enko/b2dfd6f5f98045649a21d8f58e60d6b6

https://www.institute-christ-king.org/vocations/sisters/.

찾아보기

중세의 침묵을 깬 여성들

중세의 침묵을 깬 여성들

중세의 침묵을 깬 여성들